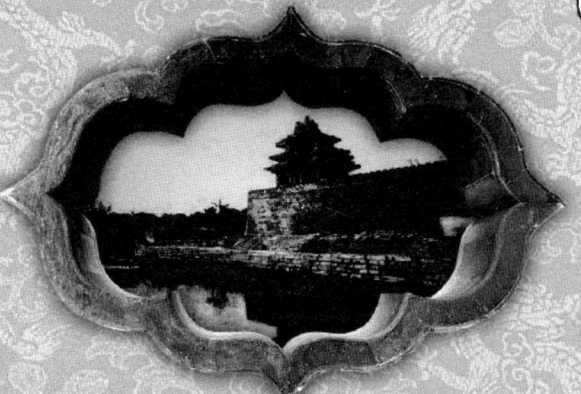

China Illustrated

晚清河山

〔英〕乔治·N·赖特／文
〔英〕托马斯·阿洛姆／图
秦传安／译

译者序

读者面前的这本书初版于1843年,最初的书名很长,题为 *China: in a series of views, displaying the scenery, architecture, and social habits, of that ancient empire*,出版者是伦敦的费舍尔父子公司(Fisher, Son, & Co.)。原书分为4册,每册收有雕版画30幅左右,全书插图120余幅,可谓煌煌巨帙。熟悉近代史的读者应该知道,本书出版的1843年恰好是第一次鸦片战争结束之后的那一年,当时的英国,无论是知识界,还是普通民众,都对这个刚刚跟自己打过一仗的古老帝国充满了好奇,人们迫切地想得到来自这个国家的任何信息。在出版商的眼睛里,人们的好奇心潜藏着难得的市场机会。费舍尔公司此前编辑出版过几本介绍各地风土民情的画册,如《图说爱尔兰》(*Ireland Illustrated*)、《莱茵、意大利和希腊》(*The Rhine, Italy, and Greece*)、《印度风景》(*Views in India*)、《美国》(*America*)和《君士坦丁堡》(*Constantinople*),都取得了相当不错的市场效果。面对眼下的市场需求,出版商着手谋划出一本介绍中国的山水风光和习俗民情的画册。于是,他们便请来了此前有过合作的艺术家托马斯·阿罗姆(Thomas Allom)和作家乔治·N.

赖特（George N. Wright），前者画图，后者撰文。

严格说来，托马斯·阿罗姆（1804~1872）是个建筑师，而且还是英国皇家建筑师学会（RIBA）的创始成员之一。阿罗姆出生于伦敦，父亲是诺福克郡的一个马车夫。他早年在建筑师弗朗西斯·古德温（Francis Goodwin）门下当学徒，1826年进入皇家艺术学院学习。他的著名设计包括诺丁山的圣彼得教堂和伦敦西区的勒布洛庄园。作为一个插图画家，他的成名作是1838年出版的《君士坦丁堡》。乔治·N. 赖特（约1794~1877）是个作家和圣公会牧师，出生于爱尔兰，1817年从剑桥的三一学院获得文学硕士学位，其作品主要是一些人文地理和历史题材的通俗读物。值得注意的是，这两个人都没有到过中国，要联手打造这样一本介绍中国风土民情的画册，他们只能依靠二手材料。

说起来，在19世纪初叶，英国人对中国的了解远不如法国人。这是因为，耶稣会最初派遣到中国内陆传教的耶稣会士大多是法国人，他们以报告和书信的形式把关于这个东方古国的信息传回了国内，一时间在法国知识界激起了一股中国热。赖特撰写本书时，他所依据的文字材料很多便来自耶稣会士。英国官方与中国的第一次直接接触可以追溯到1793年（乾隆五十八年），当时，马戛尔尼勋爵受乔治三世国王的派遣，率领一个由数百人组成的庞大使团出访中国，并受到乾隆皇帝的召见。那年头没有摄影记者，像这样大规模的外事活动都会有专业画师随团出访。当年马戛尔尼使团的随团画师是威廉·亚历山大（William Alexander），他一路上绘制了大量反映中国风土民情的画稿，回国后出版了两本画册。阿罗

姆为本书绘制插图时，亚历山大的画稿便是他所依据的重要蓝本。他的另外一些材料来源包括法国画家奥古斯特·博絮埃（Auguste Borget）的作品和第一次鸦片战争期间英国皇家海军随军画师司达特（Stoddart）上校和怀特（White）上尉的画稿。

这本大型画册的出版在商业上应该说相当成功，因为之后多次再版，还被翻译成了不同的欧洲语言，在其他国家出版。我手头掌握的便有1843年的初版本和1858年的再版本。这两个版本内容基本一致，只是后者的标题已经改为《中华帝国》(*Chinese Empire*)，而且，初版附有一篇很长的《中国简史》；1858年版则撤下了这篇文章，换上了一篇《康熙皇帝传》。我还有1845年出版的德文版《中国：历史、浪漫和风景》(*China, Historisch, Romantisch, Malerisch*)，不过这是一个节选本，篇幅大约只有原版的三分之一。

这本书最为难能可贵之处就在于，它在一个摄影术尚未发明的时代，以表现力极为细腻的钢版雕版画的形式，为我们保存了一份反映晚清中国山水风貌和习俗民情的图卷。在如今这个人人都是摄影师的读图时代，翻阅前人花费大量的劳动为我们留下的这些视觉材料，难道不觉得弥足珍贵吗？

本书最初的编排十分随意和混乱，这次翻译出版，按照地理位置进行了重新编排。另外，由于赖特撰文时所依据的都是二手甚至是三四手材料，张冠李戴和错谬误会之处当然不少，因此在翻译的时候对原文进行了适当删减，传讹之讥，庶几可免。同时对部分插图所描绘的地方，结合中文的文献记载（主要是地方志），做了一

些粗略的考证。译者学识浅陋,闻见不广,错讹之处,亦或不免,读者方家,尚祈教正。

<p style="text-align:right">秦传安</p>

2013 年 10 月 22 日 北京花家地

原 序

其他所有国家的历史,莫不显示了政治、道德和文明等领域中持续不断的变革——王座的倾覆、部落的瓦解,等等;而偌大的中华帝国,其领土延伸1000万平方英里,养活着3.6亿居民,却享受了4000年政治生活绵亘不断的恒定持久。这个国家是静止不动的,与此同时,其他所有国家全都受到了某种推动,要么朝着文明的方向不断前进,要么在时代的浩荡洪流中湮没沉沦。

裹着偶像崇拜的黑暗罩布,占到全世界三分之一的人口,却一直是专制统治"凄惨绝望的、被打垮的奴隶"。每个臣民都是帝国机器上的一个自动零件,专制统治者给他分派了专门的职责;凭借其卓越的性能,中国人的产品达到了人类完美的顶峰。

中国有一些令人叹为观止的著名遗址,其中包括宽阔的御道,无以数计的运河,巨大的单拱桥,以及高高的尖顶塔。但最重要的,还得算是长城,用东方人的夸张说法,叫作"万里长城",尽管它的长度大约只有这个数字的一半,即1500英里。它翻越崇山峻岭,穿透深壑峡谷,跨过大江大河。

对民族习俗的顽固忠诚,对古代事物的执著热爱,以及拒绝与外国人之间的知识交流,这一切赋予这个"人口众多"的民族以独

特的道德品格和身体品格，使得他们的历史独一无二、新颖奇特而非同寻常。他们的农业体系举世无双，他们的制造业是其他国家的楷模，他们的建筑精细复杂，充满奇思妙想，他们省时省力的手段令人拍案叫绝。现时代的人之所以自夸比古人更加高明，很大程度上要归功于三项重大发现——印刷术、火药和指南针，而这些发现的第一缕光亮，正是从中国传出来的。

一个这样的民族，与其他人类种族如此不同，如此执著地坚守既定的习俗，以至于他们现在的样子佐证了几千年前的生活方式，而他们对外来的侵犯如此小心警惕，以至于他们总是对外国人恶语相向，让对方退避三舍。要用图画来说明这样一个民族的场景、习俗、艺术、制造品、宗教仪式和政治制度，殊非易事——"hic labor, hoc opus est"*。要执行这样的劳作，要完成这样的任务，就必须把精神的甚或是身体的能量集中于此。而且，这样的事业，公众以空前的支持态度对出版者寄予厚望，最明显的大概莫过于眼下这本书。

在"松柏与桃金娘的国度"居住之后，阿洛姆先生的天才已经充分成熟，能够忠实地描绘东方的风景；而且，在很多情况下，他都如此成功地描绘出了他所要表现的主题，因此可以有把握地说，他优美的画笔必将再一次明显胜过我拙劣的文笔。

乔治·N. 赖特

* 译者注：

拉丁文，语出维吉尔的《埃涅阿斯纪》，意为：这是一项劳作，这是一项任务。

目录
Contents

北 京

1. 圆明园正大光明殿 ◂ 002
2. 道光皇帝大阅 ◂ 006
3. 北海公园 ◂ 009
4. 西直门 ◂ 011
5. 长城 ◂ 014
6. 通州奎星楼 ◂ 018
7. 京郊官员宅院 ◂ 020
8. 灯笼铺 ◂ 022
9. 官老爷出行 ◂ 025
10. 迎亲的队伍 ◂ 028
11. 小布达拉宫 ◂ 031

香 港

1. 香港的发迹 ◂ 036
2. 维多利亚要塞·九龙半岛 ◂ 039
3. 从九龙远眺香港 ◂ 042
4. 香港的竹渠 ◂ 046

澳 门

1. 从香山要塞远眺澳门 ◂ 050
2. 南湾 ◂ 053
3. 贾梅士洞 ◂ 056
4. 妈阁庙门前 ◂ 060
5. 妈阁庙的神堂 ◂ 063

广 东

1. 西樵山 ◀068
2. 七星岩 ◀071
3. 鼎湖山瀑布 ◀074
4. 肇庆府羚羊峡 ◀076
5. 韶州广岩寺 ◀079
6. 英德煤矿 ◀081
7. 五马头 ◀083
8. 从深井岛远眺黄埔岛 ◀086
9. 运河上的宝塔与村庄 ◀089
10. 大黄滘炮台 ◀092
11. 海幢寺的码头 ◀095
12. 海幢寺的大雄宝殿 ◀098
13. 佛教寺庙 ◀100
14. 河南风景 ◀103
15. 欧洲人的商行 ◀106
16. 商人潘长耀的宅邸 ◀113
17. 潘长耀宅邸的园林水榭 ◀116
18. 一位中国商人的宅邸 ◀118
19. 广州的街道 ◀121
20. 帽子商的店铺 ◀124
21. 船工斗鹌鹑 ◀127
22. 穿鼻之战 ◀130
23. 虎门战役 ◀134

江 南

1. 庾岭隘口 ◀138
2. 石门 ◀141
3. 小武当山 ◀143
4. 瓜洲水车 ◀145
5. 石潭瀑布 ◀148
6. 太平昭关 ◀150
7. 湖州丝绸庄园 ◀153
8. 缫丝的女子 ◀156
9. 染丝坊 ◀159
10. 茶叶的栽培与制作 ◀161
11. 祭奠去世的亲人 ◀164
12. 镇江河口 ◀167
13. 银山 ◀170
14. 焦山行宫 ◀172

15. 镇江府西门 ◀ 175
16. 端午赛龙舟 ◀ 178
17. 鸦片鬼 ◀ 180
18. 流动剃头匠 ◀ 182
19. 中秋祭拜 ◀ 185
20. 南京城 ◀ 188
21. 南京城鸟瞰 ◀ 190
22. 南京的桥 ◀ 192
23. 南京琉璃塔 ◀ 195
24. 官宦之家 ◀ 198
25. 官宦之家的女眷玩牌 ◀ 201
26. 中国的渔民 ◀ 204
27. 接春仪式 ◀ 207
28. 虎丘行宫 ◀ 210
29. 虎丘试剑石 ◀ 213
30. 太湖洞庭山 ◀ 216
31. 太湖娘娘庙 ◀ 219
32. 白云泉 ◀ 221
33. 养蚕与理茧 ◀ 223
34. 播种水稻 ◀ 226
35. 聘礼送到新娘家 ◀ 229

浙 江

1. 西湖 ◀ 232
2. 富春山 ◀ 235
3. 乍浦古桥 ◀ 237
4. 乍浦天尊庙 ◀ 239
5. 乍浦之战 ◀ 241
6. 宁波城 ◀ 244
7. 甬江河口 ◀ 246
8. 宁波的棉花种植 ◀ 249
9. 普陀佛寺 ◀ 252
10. 舟山山谷 ◀ 254
11. 镇海孔庙大门 ◀ 256
12. 定海郊外 ◀ 258
13. 攻占定海 ◀ 260
14. 恐怖要塞 ◀ 263
15. 舟山岛英军营地 ◀ 265
16. 水稻种植 ◀ 267
17. 官家盛筵 ◀ 269
18. 官家庭院里的杂耍表演 ◀ 271
19. 大家闺秀的闺房 ◀ 273

IV 晚清河山

福 建

1. 武夷山 ◀276
2. 晋江入海口 ◀278
3. 从外港望厦门 ◀280
4. 从鼓浪屿远眺厦门 ◀282
5. 厦门城 ◀285
6. 古墓群 ◀287
7. 厦门城门入口 ◀289
8. 茶叶装船 ◀292

运 河

1. 船过水闸 ◀296
2. 扬州渡口 ◀298
3. 金坛纤夫 ◀301
4. 临清州街头杂耍 ◀303
5. 踢毽子 ◀306
6. 黄河入口 ◀308
7. 东昌府饭摊 ◀310
8. 通州猫贩子和茶商 ◀312

天 津

1. 天津大戏台 ◀316
2. 白河兵营 ◀318
3. 北直隶湾:长城尽头 ◀320
4. 重阳节放风筝 ◀322
5. 江湖郎中 ◀324
6. 求签问卦 ◀327
7. 打板子 ◀329

1

圆明园正大光明殿

Hall of Audience, Palace of Yuen-Min-Yuen

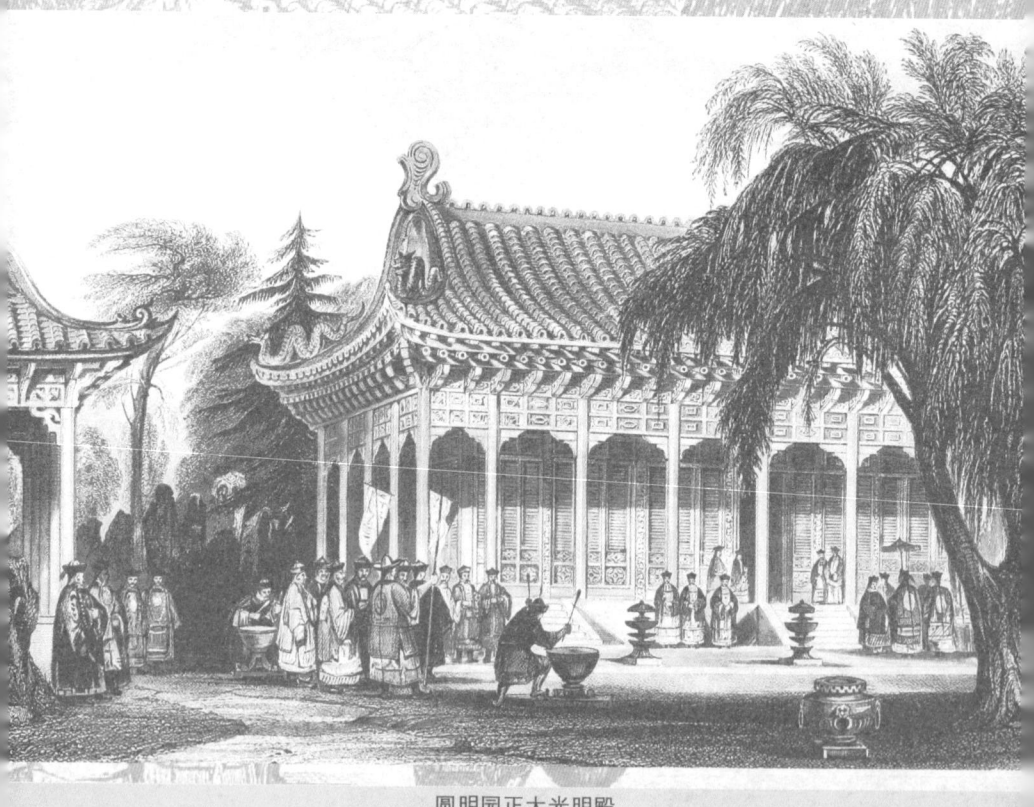

圆明园正大光明殿

在中国，皇帝的奢欲看来是永不餍足的。在这个庞大的帝国，任何一个哪怕是次要的政府部门，都有一座气派非凡的宫殿、官衙或雄伟庄严的厅堂来装点门面；其排列布局所表现出来的别出心裁，仅次于其设计的精致华美。在所有这些堂皇而威严的住所当中，圆明园大概是最宏大、最奢华的了。

　　它是一个雄伟气派的公园，坐落于北京城西北大约10英里的地方，占地11平方英里。这里有不下于30幢皇帝的住所，每一幢都环绕着一群必不可少的附属建筑，用来安顿数不清的政府官员、仆役和工匠。这些人是少不了的，不仅在听朝理政、公开召见的场合，而且对于日常的家政管理来说，也是如此。每个建筑群都包括大量彼此分离的建筑物，以至于放眼望去，它的样子恰像一个惬意自在的村庄。建筑模式很少有持久性的特征，细看之下，立马就会发现吝啬小气的品格，以及创造发明的贫乏。即便是这里，所有帝王宫殿中最奢华、最宏大的，其华丽派头更多地要归功于数量惊人的花哨棚屋和装饰华丽的楼台亭阁，而不是归功于它们的庄严宏大和持久耐用。

　　在这30个描金漆彩的宫殿建筑群当中，正大光明殿因其尺寸、装饰和比例而格外引人注目。它是一幢长方形的建筑，耸立在一个高出周围平面大约4英尺的花岗岩平台上，长120英尺，宽45英尺，高20英尺。一排巨大的木柱环绕着内殿，支撑着向外伸出的屋顶；而里面一排不那么结实的柱子则标示出厅堂的区域；内排柱子的间隔部分砌着4英尺高的砖墙，形成了主殿的围屏或墙壁。这一部分的上方被格子框架所占据，糊着油纸，能够根据大厅温度的需要把它们拆卸下来。天花板上描绘着正方形、圆、多边形及其

他几何图案,排列成各种不同的组合,填充着深浅不一的花哨颜色。地板是更朴素的工艺部件,由漂亮的灰色大理石板组成,严丝合缝,不差毫厘。在一头中间的凹处,安放着皇帝的宝座,完全由雪松做成,雕刻繁复而精美,华盖由漆着红、绿、蓝色的木柱所支撑。两面大铜鼓也是大殿家具的组成部分,它们有时候被置于门前,当皇帝走近的时候便咚咚敲响;其余的家具包括一些中国画,一架英国座钟(由伦敦莱德霍尔街的克拉克打造),一对圆扇,它们是用斑雉翅膀做成的,插在抛光精致的黑檀木杆上。这对圆扇分立于御座的两侧,御座的上方写着四个大字:"正大光明"。在这四个虚张声势的大字的下面,有一个更简洁的字:"福"。

木柱在所有情况下——大殿里面,华盖下面,以及支撑挑檐的那些木柱——都没有柱头;唯一的替代是过梁(或横梁),屋顶伸出的椽子就搁在过梁上。在过梁的下面和立柱之间插入了木质屏风,描绘着最明亮、最俗艳的色调,混杂着大量的镀金。整个屏风蒙着一层镀金丝网,以防止燕子闯入及其他敌人危害建筑物的屋檐和檐口。

很多宫殿周围的场地都高低不平、错落有致,要么是大自然的杰作,要么是人为造成的丘壑溪谷,草木葱茏,流水潺潺,怪石突起,曲堤蜿蜒。

译者注:
正大光明殿是圆明园的正衙,即皇帝听朝问政、召见大臣的地方。于敏中等《日下旧闻考》卷八十"国朝苑囿"载:"出入贤良门内为正大光明殿

七楹,东西配殿各五楹,后为寿山殿,东为洞明堂。"乾隆《御制圆明园图咏诗词》之"正大光明殿·小引"云:正大光明殿在"园南出入贤良门内,为正衙,不雕不绘,得松轩茅殿意。屋后峭石壁立,玉笋嶙峋,前庭舒敞,四望墙外,林木荫湛,花时霏红叠紫,层映无际"。吴振棫《养吉斋丛录》卷三十八载:"圣诞旬寿受贺于太和殿,常年于此殿行礼,新正曲宴宗藩,小宴廷臣、大考、考差、散馆、乡试复试率在此殿。"

道光皇帝大阅

The Emperor Taou-Kwang Reviewing His Guards

道光皇帝大阅

日益强烈的政治情绪，部分被统治者当中不可避免的牢骚不满以及不断增长的对扩大自由的渴望——这些因素联合起来，使皇帝的宝座每天都处在危险当中。一支由旗人组成的部队，就像巴黎的瑞士卫队一样，构成了防止背叛或意外发生的最主要的保护。皇帝对这些军人明显另眼相看。尽管他们的忠诚从未受到怀疑，尽管他们时刻沐浴着浩荡皇恩，但他们最轻微的滥用权力都会危及他们的生命。

在北京皇宫的三大殿里，每年都要在新年开始的时候举行一次旗兵卫队的检阅，皇帝亲自到场。沿着柱廊前面被围起来的台阶，军官们排列成行。道光皇帝端坐在御座上，大臣们环侍左右，得意洋洋地俯看着勇猛的黄旗卫士。

如果被召来捍卫君主的皇冠，这些旗兵卫士可能确实表现出了最勇敢的风采，但他们的生活方式，以及并不完美的纪律，并没有提供十分有利的前途。尽管兵部总是把他们的指挥官跟最凶猛的动物进行比较，建议他们要"勇猛如虎"；尽管他们给士兵们披上了狮虎的毛皮，给他们的盾牌描绘了最可怕的外表，然而，他们的制服不过是一套花里胡哨的装束，他们的纪律完全是对军事艺术的嘲弄。

检阅那天，旗兵军官身着全套制服，这身行头复杂而昂贵，但并不紧凑。一个精致漂亮的头盔，有点儿像一个倒过来的圆锥体，顶部插着一根大约8英寸长的羽冠，装饰着金顶和花翎；一件蓝色或紫色的绸袍，钉着镀金的纽扣，把身体裹得严严实实，还有黑缎子做成的靴子。他们刀剑的手柄、弓的弯角，以及火绳枪的枪托，全都镶嵌着闪亮的宝石。普通士兵的衣服则不那么华美，但同样花

里胡哨；他们的袍子带有模仿虎皮的斑纹，帽子或头盔高高耸起，形状就像老虎头。而且，他们的圆形盾牌上有浮雕图案，要么是龙的形状，要么是老虎头。然而，除了小心伺候他们威严的主子之外，似乎没有别的职责加在禁卫军的身上；允许他们在业余时间从事商业活动，在宫里当差可以彼此替班，但他们始终居住在满人城内，它与北京的汉人城截然不同，而且被高高的城墙隔开。皇宫里的阅兵仪式想必气派非凡，装束华美而鲜艳，尽管不适合欧洲人的胃口；旗幡招展，色彩俗艳，旗手们抬着轿子，打着灯笼，举着飞龙及其他装置，赋予整个场面以奢华的特征。中国人错误地认为，这就是所谓的高贵派头。只有皇家乐队被允许到场演奏，鼙鼓铜琶，笛箫齐鸣。

译者注：

 清廷以马上得天下，皇帝检阅八旗将士（所谓"大阅"），鼓舞士气，自然是例行故事，算是宫廷大戏节目单上的保留曲目。据《清史稿》卷九十载："天聪七年，太宗率贝勒等督厉众军，练习行阵，是为大阅之始。顺治十三年，定三岁一举，著为令。""康熙十二年，阅兵南苑。……厥后行阅，或卢沟桥，或玉泉山，或多伦诺尔，地无一定，时亦不以三年限也。"关于阅兵礼上的奏乐，《清史稿》中也有一段生动的记载："乾隆二年，大阅，幸南苑，御帐殿。……大阅日，行官外陈卤簿，驾出，作《铙歌大乐》，奏《壮军容章》。及还，作《清乐》，奏《耄皇威章》。"从图上看，道光皇帝此次大阅当在紫禁城的午门。

3

北海公园

Gardens of the Imperial Palace

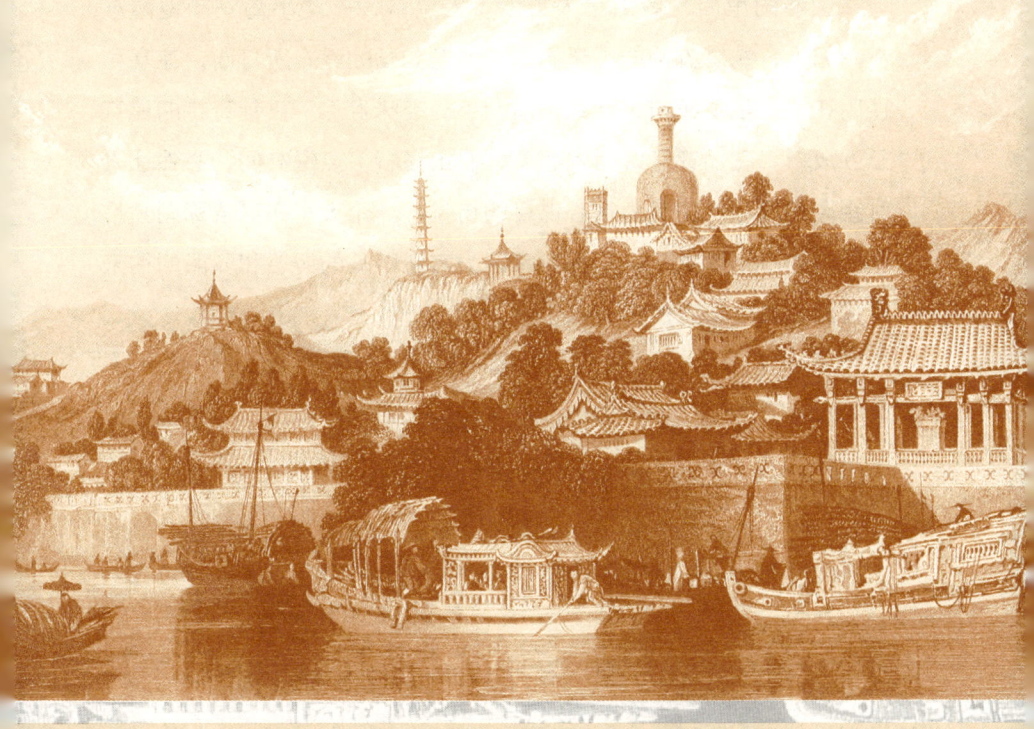

北海公园

北京城墙之内有两座截然不同的城，一座城被汉人所占据，另一座城则完全由满人独享。满人城里有最重要的政府部门、几个宗教机构、大学、厅堂，最后，在这个迷宫的中心，是皇帝的宫殿和花园。三扇宽敞的大门穿过皇城的城墙，与外城（或称汉人城）相通。外城也被城墙围了起来，并修筑了防御工事。内围墙被称作"紫禁城墙"，围起了一个大约两平方英里的区域，完全供皇帝一家使用，只有陛下的随员或来访者才能进入。宫殿的围墙由鲜亮的红砖修筑而成，覆盖着明黄色的琉璃瓦，因此也被称作"黄墙"，有20英尺高。

围墙的里面，假山和人工湖参差错落，一些小岛安静地漂浮在湖面上，蜿蜒流淌的小溪偶尔被风景如画的瀑布所打断。凉亭和楼阁在水边星罗棋布，让数不清的小岛趣味盎然。设计奇特的建筑三五成群，花团锦簇，树木葱茏，假山怪石，点缀其间，必然让人对距离和尺寸产生最为赏心悦目的错觉。一个大水库（或称湖）给花园内的小水潭供水，湖面经常因为宫廷随从的游船和驳船的往来穿梭而变得生机盎然。

西直门

The Western Gate of Peking

西直门

中华帝国的首都北京坐落于一片丰饶肥沃的平原上,距长城(北直隶省境内)约50英里。它的形状是长方形,占地约14平方英里(不包括广大郊区),被分成两个截然不同、彼此分开的区域。其中北边的部分(内城)是一个完美的正方形,由满族人建立,居民全是满人,它包括皇宫;南边的外城是一个平行四边形,只有汉人居住。这两座城都被各自的城墙围了起来,外城占地9平方英里,内城5平方英里。防御墙就像其他一流城市的围墙一样,由高约30英尺、厚20英尺的城墙组成。有两道挡土墙,石头底座,上面的部分用砖砌成,外墙倾斜,内墙垂直,中间填土。护墙之间的顶部被夯平了,墙内围起来的倾斜平面提供了通向墙顶的通道。南城墙有三扇大门穿过,其余几面各有两座城门。"九门城"的名号就来源于此;南面正中间的大门通向皇城或满城。早年,一条护城河把整个城市围了起来,但郊区的增加使得这道防御工事纯粹成了两边居民之间的分隔,当局于是任由护城河水干涸。城墙上可以并排通过12匹马,顶端是两排锯齿状的女墙,但没有正规的炮眼,看来确实没有这个必要,满族人所信赖的,是他们手里的弓箭。

 为了更加完备的安全和防御,每座城门都是双重城墙,或者更准确地说,每座城门的前面都有一块用半圆形的间壁围起来的场地,用作"兵力集结区"。通向这块场地的入口,并不在内门的正前方,而是在侧面,欧洲的要塞所采用的也是这种设计;上面的城垛没有任何武器装备提供保护。在这些巨大堡垒的上方和后面,高高升起的,是九层高的亭顶望楼,被一排排炮眼所穿透;然而,在突发情况下,这些炮眼根本派不上什么用场,因为它们所呈现出的形状并不是真实的:每个炮眼中显示的大炮不过是画出来的;我们

的商船也经常装饰着这样的假炮。除了多层望楼上这些华而不实的炮眼之外，望楼的墙上也布满了数不清的射箭孔。防御墙也采用了类似的策略，那里的射击孔没有被大炮所占据，而是为了射箭而在城堞开出的箭孔。每隔相等的距离（大约60码），耸立着一座翼楼，从大约40英尺的悬墙中伸出。这些翼楼与拱卫城门的望楼设计类似，高度相等。

5

长 城

The Great Wall of China

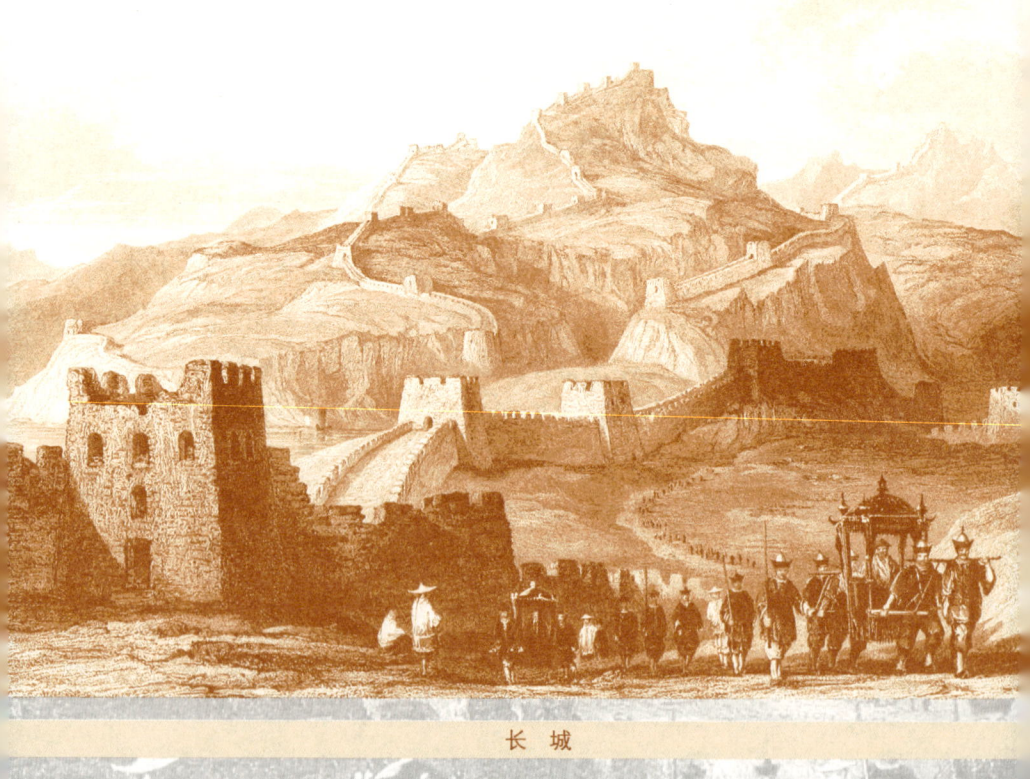

长城

粗野无文的社会状态，未开化民族的游牧习惯，以及对复仇行为的错误评价，使得防御性的军事建筑在人类社会的早期阶段既有必要，也很奏效。为此而修筑的简单土木工程在很多国家至今犹存，原始人的历史记录要么变得混乱不堪，要么早已灰飞烟灭。况且，米底人、叙利亚人、埃及人、罗马人、皮克特人和威尔士人难道不都留下了持久的证据，证明他们对防御墙所寄予的信任吗？亚历山大大帝的一位继任者曾在里海东边修筑了一道边界墙；帖木儿也很看重此类建筑所提供的安全庇护。上面提到的这两条分隔线和防御线，就像天朝皇帝的长城一样，也是为了阻挡游牧鞑靼人的突然闯入而画出来的。然而，在过去伟大记录的作者们所能确证的所有实例中，我们都能看到一个令人痛苦的事实：这样的建筑物都源于最专制的暴政，源于最凄惨的奴役。而古物专家总是带着一种好感来研究它们的起源，集中考量促使某个野蛮征服者采取此类行动的动机，这在很大程度上抹杀了上述真相。伏尔泰曾把埃及金字塔看作是奴隶制的纪念碑，整个国家长期以来在这些巨大工程（比如摩索拉斯的陵墓）的重压之下痛苦地呻吟。如果希罗多德讲述的故事是真的，他会不会为自己的结论辩护呢？希罗多德说："在吉萨的一个金字塔里，埋葬着基奥普斯的遗骨，而另一个金字塔埋的是他的兄弟塞弗伦斯。建造这两座巨大工程的20年间，总共雇佣了10万人。从那一时期起，埃及人对基奥普斯的记忆便充满了极度的憎恨。"中国长城的建造，也伴随着这样的情感和记忆。据说，这个帝国每三个人就要征调一个人去修造长城——食物供应匮乏，有40万人死于饥饿、虐待和劳累过度；埃及人在修建金字塔时所受到的奴役，根本没法和中国人在服从工头时所受到的奴役相比。

在满族人征服中国本土之前,长城一直是帝国的北部边界,建造长城的功劳被归到秦始皇的头上。他在公元前237年登上皇位,是中国第一个统御天下万民的君主。他发现鞑靼人总是给自己的边民制造麻烦,于是派出一支大军去对付他们,把他们赶进了莽莽群山中。在接下来的太平岁月里,便用这支军队修造防御工事,以抵挡未来的一切侵犯。一些憎恶这位暴君的中国历史学家甚至拒绝承认他是这项巨大工程的唯一设计者,他们声称,秦始皇仅仅建造了围住陕西省的那一部分,其余的部分是不同的君主修建的,把他们各自的王国围起来。

长城的东端伸入辽东湾,在纬度上几乎与北京相同。据说,皇帝让人把装满铁块的船沉入海底,充当牢固的基础,长城便在这个底座上用巨大的花岗岩石块修筑而成。建筑风格与北京的城墙类似,只不过尺寸要大得多。它平均高20英尺,包括从防御墙上升起的5英尺高的胸墙,而胸墙距离地面15英尺。底部的厚度是25英尺,顶部宽15英尺。整个建筑由两个正面(或称拥壁)构成,厚2英尺,中间填充土、毛石或其他松软的材料。拥壁底下的6英尺用粗凿的花岗岩建造,上面的部分完全是青砖。墙顶部的平台是用砖铺成的,通过同样材料(或石材)修建的阶梯到达,坡度很缓,以至于马都能拾级而上。在北直隶省,长城呈梯层形构造,用青砖包盖。过了黄河,进入陕西境内之后,工艺就比较粗劣了,有时候干脆是土墙。在有些地方,它彻底消失得无踪无影,但在一些引人注目的交通要道,要么有高塔,要么有城镇,守卫着它,通常有军事将领率领精兵强将,驻守在那里。

译者注：
　　图中描绘的是古北口长城，在密云县境内。民国三年刊《密云县志》云："密云襟山带河，东北要塞，自古称最。元明以来，倚为重镇。……旧志以古北口为京师要冲。""由滦阳南视密云，如高屋建瓴，万山环拱，古北口地面高于县治者五千余尺，岗峦起伏，环抱于东西南三面。"古北口长城始修于北齐，据《北史·齐本纪》载，天宝七年，"自西河总秦戍筑长城，至东海，前后所筑，东西凡三千余里"。这段长城便经过古北口。

6

通州奎星楼

Pavilion of the Star of Hope, Tong Chow

通州奎星楼

这幢建筑在设计上显示出了数不清的变化，然而却是严格遵照那些限制民用建筑的法律而修建，奎星楼被认为是通州建筑中的佼佼者。草坪从波光潋滟的白河岸边一直延伸到这幢建筑的院子里，构成了一个宽敞的区域，人造小溪横贯其中，人工湖星罗棋布，拱桥的数量远远超出了需要，它们的建造，是为了奢华，而不是为了方便。走过花园和草地，游客便来到正前方的院子里，那是一个宽阔而明亮的高台，年高位尊的主人有时候会在那里接待访客，接受他们的磕头致敬。

　　从图上看奎星楼，并不能看到它的全貌：柱廊、过道、阳台、楼厅，等等。过多的重复并不那么令人愉快，而且也不会更有效果。构成整个建筑的殿宇数量庞大——立柱的实际数量多得有些荒唐——而且，这幢建筑的占地面积至少有一英亩。

译者注：

查光绪五年刊《通州志》卷二"楼台亭阁"部分，只有"奎星楼"一处与书中的英文名称较为接近。据《通州志》记载，奎星楼"在州城阜宁坊左，明万历三十八年工部郎中陆基恕建，楼三层，中设文昌像。康熙间，通永道霍公炳修复；雍正元年，知州黄成章修；乾隆三十九年，火灾，焚去楼二层，现存壅基一层；咸丰十年，州判胡世华捐修"。

7

京郊官员宅院

Pavilion and Gardens of a Mandarin, Near Peking

京郊官员宅院

这幢民用建筑是优雅别致的典范之作，最初是宗室伊里布的宅邸。它是中国艺术家全部想象力的集中体现。画的前景描绘了一个宽敞的阳台，放眼望去，远山近水，尽收眼底。周围是平坦的空地，被木柱支撑的建筑所环绕，镶有花格细木工构件。右边是招待宾客的楼阁，双层屋顶把它装饰得格外欢快；中间有一座漂亮、宽敞然而结构粗陋的拱桥，它的上方可以看到一座高高的宝塔。那种新奇别致的屋顶，在中国被广泛采用，其形状是从倒扣的莲花钟借用过来的，门窗也都是仿照大自然提供的模式。由于莲花是一个宗教崇拜的对象，因此一点儿也不奇怪，中国人在那些跟人的幸福快乐密切相关的建筑中引入了莲花的形象。有史以来，桑树叶给这个民族带来了种种好处，因此人们有足够的理由在建筑装饰中引入它的形状，甚至出现在富贵之家的门廊和窗扉上。有很多装饰，诸如巨大的瓷瓶，华丽的灯笼，以及镀金的神像，都是从佛教寺庙的装饰和家具复制过来的。伊里布宅邸的一些花架和阳台，正是通过匠心独运地扭曲这种深受欢迎的装饰而构成，还有一些部分则是模仿扭曲的树枝。

从右边招待宾客的楼阁拾级而下，便是一条构造奇特的门道，通向家庭的私人住房，但女性（亲戚除外）很少跨过这道界线。卧室以及官员宅邸所有其他必需的附属建筑，都坐落于阳台的左边，一个叶子形的门道通向那里，比你在平民百姓家里遇到的那种门道更加奇形怪状，更加不同寻常。房子的正面要么完全敞开，要么只被一道花格屏风所保护，窗户和门要么是正方形，要么是圆形。

8

灯笼铺

Show Room of a Lantern Merchant, at Peking

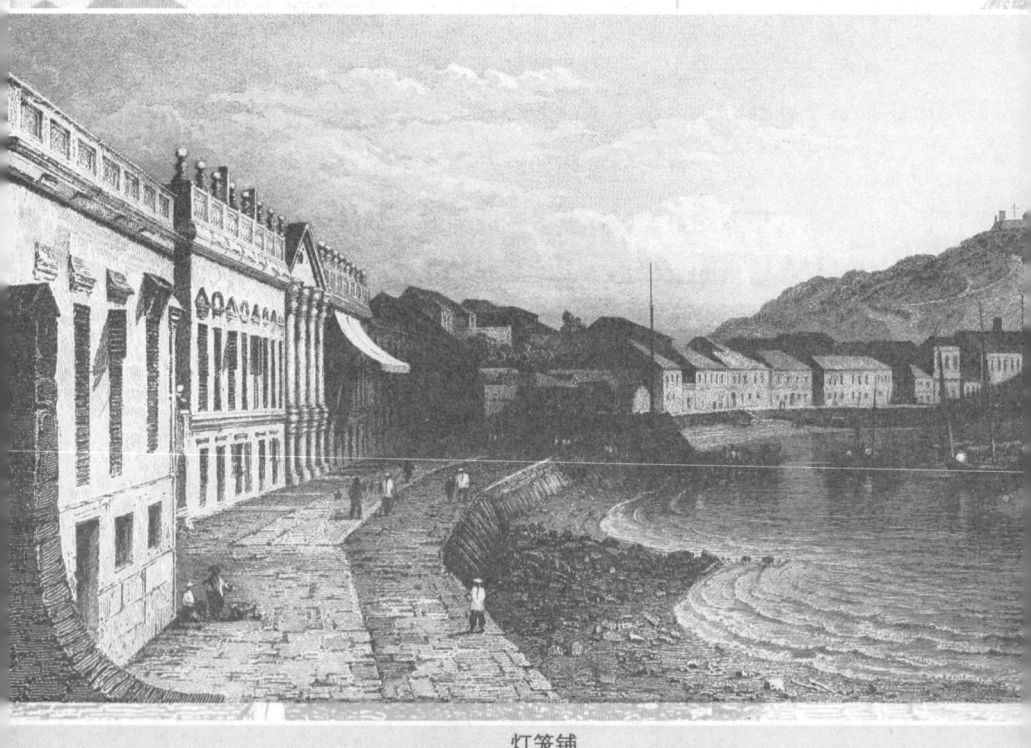

灯笼铺

有一些风俗、时尚和习惯，随着国家的发展而得以形成，其起源的确切日期已经迷失于过去时代那云山雾罩里。如今与国民的性格紧密联系在一起，以至于每当人们提到这个国家的时候，就会不由自主地联想到这样的习惯。中国人打灯笼的习惯便属于这种独特的民族性格。夜幕降临之后，街头巷尾，大路通衢，每个行人都打着一盏灯笼，上面写着他的姓名和住处；违反这一法令的人就会被衙役给逮起来，一直关押到官老爷有闲工夫听审他的案子，并做出判决。大路上的车轿都必须点一盏灯笼，广州（其他城市也一样）的河面上总是灯火通明，薄暮时分，所有船只都要挂出灯笼。

　　灯笼的形状和材料都大不相同。各种几何形状——球形、正方形、五边形、六角形等等，而且有很多面——都得以采用；骨架可能是木质、铁或其他金属材料。灯笼中很少使用玻璃，或者说，事实上有数不清的替代品，但无论如何也不是为了充当镜子。其中包括兽角、丝绸、牡蛎壳、纸、线网和薄纱，后者被涂上了一层坚固的清漆。

　　制造灯笼当然是一宗有利可图的生意，在制作过程中，很难说究竟哪一部分更值得赞佩——是兽角的尺寸和完美，还是填充框架的彩绘嵌板。一个灯笼画师是一个颇受尊敬的艺术家，他拥有非常广泛的设计知识，是一个色彩大师。只有最令人愉快的题材——要么是风景，要么是人物——以及最花哨的色彩，才被认为适合灯笼的嵌板。这是一种普遍的观点，尽管这个装饰物可能打算用来照亮孔庙或菩萨庙的墙壁。

　　由于面板所使用的材料不透明，面板上装饰过多，同时也由于灯笼本身非常天然的结构，这些造价昂贵的玩意儿所提供的光线不

尽如人意。灯盏包括一根棉芯,浸泡在一杯油里,除了增加灯芯的数量之外,没有提供别的措施来增加光的品质。通常使用的是最好的油,冒烟很少,燃烧较充分。油是从中国土产的花生中提炼出来的,在底层阶级当中,它是黄油的一种替代品。

 灯笼的使用的确非常古老,在社会经济最古老的诸多发明当中,必要性教会中国人懂得了灯笼的方便;而且,尽管我们可以把灯笼的历史追溯到罗马和雅典,但跟中国灯笼比起来,这样的历史就显得十分现代了。对于爱刨根问底的人,告诉他们下面这些也许就足够了:那些我们习惯于称之为古人的民族最早明确提到灯笼是什么时候,以及它们最初的样本是在什么地方发现的。希腊诗人泰奥庞普斯,以及阿格里根图姆的恩培多克勒斯,据说是最早提到这种发明在他们各自国家存在的人;在赫库兰尼姆和庞贝古城也都发现了这种有用的东西。据说,罗马竞技场的比赛就是借着灯笼的光亮举行的,而且,其光线的朦胧刚好让恰如其分的光亮笼罩着希腊人的宗教狂欢。普鲁塔克声称,灯笼被使用在占卜活动中。假如从阿尔切斯特的大火中逃出来的鞑靼人屈尊研究一下罗马的历史,他们就会更清楚地懂得军用灯笼的妙用。当罗马军团在夜间行军的时候,一杆戟的顶部就挂着一个灯笼,引领他们前行。

9

官老爷出行

A Mandarin Paying a Visit of Ceremony

官老爷出行

在大多数东方国家，轿子是富人和显贵出行的主要交通工具，无论是私事，还是公差。马很少使用，在方便的大路尚未修造、人们对旅行并不热衷的地方，马车更是罕见。在这个人口众多的古老国家，有权有势的人与升斗小民之间的距离一直被小心翼翼地遵守着。底层人被贬低到与牲畜为伍，而官老爷从不肯屈尊步行，哪怕是咫尺之遥，他也要乘轿前往。

中国官员出行时的情形，尽管在很多方面与英国贵族并无不同，但依然非同寻常、别具特色。轿子通常是敞开的，但披挂着帘帷，缀着流苏；一顶丝网（常常编织着银线）覆盖着轿顶，顶部有一个圆球。两根长长的竹竿穿过轿子两侧的U形扣，其两端被绳索连在一起，一根短竹杠从绳索下面穿过，短竹杠的两端搁在轿夫的肩膀上。既是为了更快的速度，也是为了更大的排场，另外4个轿夫跟在一旁，随时准备换班。看来，轿夫的数量是有限制的，要么受限于法规，要么受限于舆论；因为，乘坐八抬大轿的特权通常只有皇上才有。这种对礼数的尊重在英国并无不同，只有王室成员才有资格在所有公共场合乘坐八匹马拉的马车，而对于最高级别的贵族，六匹马拉的车被认为足够了。

有一群仆役走在轿子的前面，其中几个人拿着铜锣，另外几个人则大声吆喝主人的官职，要求闲散人等给轿子让道；此外，还有一些打伞的、拿锁链的，恐吓周围看热闹的无知百姓，要求他们垂首肃立道旁。轿子抵达目的地，也就是某个被拜访官员的大门口，跟班的差役会递上一个纸片，上面写着主人的姓名和头衔。这张纸片所受到的尊重，完全与它的内容相一致。假如头衔显赫，主人会走到门口甚至门外，迎候来访者；如果不是这样，主人就会相应地

表现得矜持，或者不那么热情。这种区别不能说是中国特有，即便在那些文明程度更高的国家，它也普遍盛行，而且由来已久。

熟人之间打招呼的方式格外有礼貌：紧抱双拳，然后高举过头顶，同时互致问候，嘘寒问暖。而在那些被认为最谦恭儒雅、最彬彬有礼的人当中，单膝下跪也并不罕见。拜访结束，来访者回到自己的轿子里，同样的礼仪被重复一遍，当然，顺序刚好反过来。

10

迎亲的队伍

A Marriage Procession, at the Blue-Cloud Creek

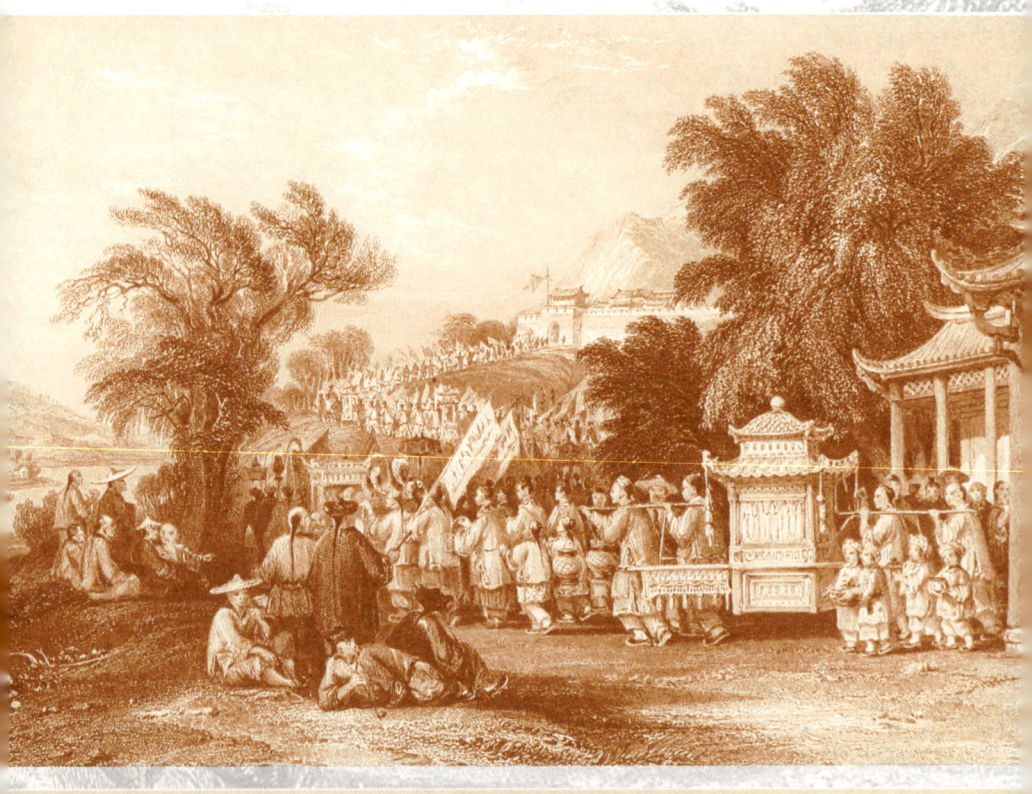

迎亲的队伍

男女之大防在大多数东方国家都很常见，在中国，这种大防有史以来就像现在一样严格。当已经订婚的男女分别达到17岁和14岁的时候，男方的父亲就开始张罗婚姻大事，提亲的依据通常跟金钱有关。这一不幸的习俗源于一个更加狭隘的行为：禁止情侣婚前接触。如果严格遵守这一习俗，那可以说它是一种残忍的、奴性的习俗；如果睁一只眼、闭一只眼，那它无异于在最纯洁的仪式中混合了谎言和欺骗。在上层阶级（即富裕阶层）中，欺骗、花招和纵容是允许的，媒婆对于每一桩婚事来说都是必不可少的。从前，痴心的求婚者去找庙里的"月下老人"，求签问卦，打探姻缘。像所有中国人一样迷信宿命，他得到的结论是：他的姻缘应当去问星宿，这事要用到"媒婆"。人们虔诚地遵守这一仪式，媒婆就是专门从事这项工作的。在年轻人之间传递深情而私密的通信便属于她们的职责，她们的专门职责还包括卜凶问吉、测算生辰八字。如果吉星高照、八字相配，占卜者会得到酬赏，媒婆的报酬当然不会被忽视。尤其是，如果她来到女方家里宣布这个好消息并要求女方父母写下一纸婚书的话，那就更是如此了。签署婚书之后，男方会送上聘礼，金银绸缎，酒肉水果，不一而足，厚薄则依据男方家的财力而定。从这一刻起，这对年轻男女可以算是喜结连理了；新郎身穿大红袍（喜庆的象征），这之后，父亲便正式给他戴上新郎的帽子，先是布帽，然后是皮帽，最后是官帽。新娘也穿上婚礼的装束，像已婚妇人那样把头发盘起来，插上新郎送的簪子，然后同伴给她开脸，并完成其他的礼仪，陪着她一起落泪，直到她告别娘家。

在算命先生选择的吉日良辰，一支迎亲的队伍来到新娘的家

里,吹吹打打,好不热闹。迎亲的人抬着各式各样的家具、坐垫、衣服、灯笼及其他贵重物品。这些东西原本是新郎送给新娘的彩礼,但如今不过是一种习惯性的展示,全都是从专门为这种场合提供道具的生意人那里租来的。有人举着高高的架子,上面挂满了华丽的女衣,跟在后面的是装衣服的雕花木箱,然后是桌子、装饰架、果脯糕点、美酒佳肴、鸡鸭鱼肉。鹅因为总是成群结队,长期以来在中国被认为是忠贞和恩爱的象征。这些畜禽通常是用木头或锡做成的,构成了迎亲队伍最主要的象征。热闹对所有喜庆娱乐活动来说都是必需的,喧哗吵闹不仅被容忍,而且受到鼓励;彩旗招展,鼓乐喧天。新娘坐的轿子总是做工精良,漆红描金,为的是给旁观者留下这样的印象:在中国,人们的确很看重女性的美貌和美德。在花轿的后面,身着大红衣袍的仆役们一路跟随,紧接着是很多的轿子,里面坐着上了年纪的妇女,她们都是新娘家的亲戚。

　　队伍在新郎家的门前停下来,门口摆放着一盆旺火,从娘家陪伴来的妇人搀扶着新娘跨过火盆。这个仪式完成后,新娘被领入"洞房",在那里与丈夫一起用餐,这是他们平生第一次,也是最后一次。接下来便是拜天地、喝交杯酒。婚礼次日,新郎新娘祭祀祖先,拜访亲友;第二天,招待朋友和从前的伙伴;第三天,新娘回娘家,大宴宾客。

11

小布达拉宫

Temple of Poo-ta-la, at Zhehol

小布达拉宫

中国皇帝出身于满族血统,依然保持着满族人的习惯。本民族的语言并没有被弃之不用,在满人城的界墙之内,旗人特别受青睐,每个夏天都可以看到皇室举家迁往老家热河避暑。路程遥远,旅途劳累,皇帝一行在沿途众多的行宫里找到了舒适的住处。有两个目的(个人兴趣和公共职责)要求皇帝每年探访祖居地——巡视他的领土,接见受托管理满洲的王爷贝勒。在履行了这两项职责之余,他把自己的一部分闲暇时间用于打猎,剩下的时间便在寺庙里念诵经文,祭神拜佛。

宫殿和林园坐落于一条大河岸边的峡谷里,紧挨着小城热河,高耸而崎岖的山峦俯瞰其上,在皇帝驻跸的时节,这里呈现出最壮观、最宜人的风景。皇帝在旗兵禁卫军的簇拥下,进入小布达拉宫,而他的随从偶尔会留在宫门之外。小布达拉宫是所有鞑靼寺庙中最宽敞、最著名、最富有的,它包括一个大殿和几个小殿,外观朴素。很多建筑是正方形的,各边长200英尺,其总体特征和设计完全不像中国的任何寺庙或建筑。正面的11排窗户清楚地显示出它有11层高,从皇家林园的高地上望去,很多矮一些的建筑鳞次栉比。金色的殿堂占据着主建筑群的中央四边形。在这座殿堂的中央,是金栅栏围起来的祭台,祭台上有3个装饰华丽的祭坛,支撑着佛祖的塑像。在殿堂尽头阴暗的壁龛里,一盏孤灯光亮朦胧,它是一个象征,要么象征着永生不朽(如果它长明不熄的话),要么象征着人生短暂、生死无常(如果它熄灭的话)。庙里的僧人并没有详细解释这一点,这盏圣灯的熄灭被归咎于他们的懈怠。这个华丽而难看的建筑群所供奉的宗教不过是道家学说的改头换面,它的观念全都是从藏传佛教的喇嘛那里借用来的。

当访客从金堂走过的时候,他有机会看到小布达拉宫的八百喇嘛。有些喇嘛盘腿而坐,在忙着读写经文,还有一些喇嘛偶尔在吟诵经文,声音庄重而低沉。喇嘛们的衣着简朴而得体,他们的脖子上挂着念珠,诵经的时候数着念珠。在庙里举行的法事中,他们绕着祭坛,列队而行,每念一句"阿弥陀佛"便低一下头,数一下念珠。当整串念珠数完的时候,他们便用粉笔画一个标记,作为他们对金塑佛像诵经次数的证据。

这种宗教是满清政府支持或保护的唯一宗教,所有宗教团体都被允许行使不受限制的特权。喇嘛教的僧人像政府机构的雇员一样领取薪俸,满族政府官员一律信奉这一信仰,如果它可以被称作信仰的话。

译者注:

小布达拉宫即承德普陀宗乘之庙,乾隆皇帝《御制普陀宗乘之庙碑记》云:"山庄迤北,普陀宗乘之庙之建,仿西藏,非仿南海也。""以乾隆三十二年三月经始,至三十六年八月讫工。广殿重台,穹亭翼庑……莫不严净如制。"

1

香港的发迹

Harbour of Hong-Kong

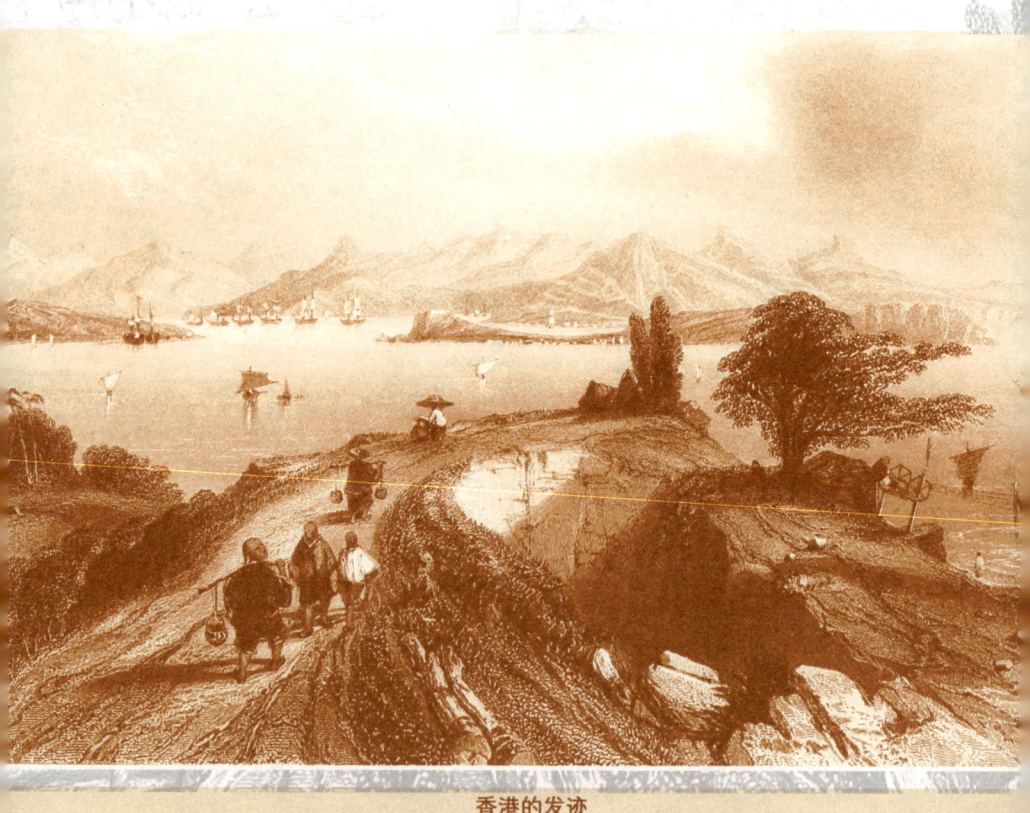

香港的发迹

在珠江口，有一系列岩石小岛，长期以来不被人们所知，只是很晚才被欧洲人所探访。其中，香港岛是最东边的一座，距离澳门只有 40 英里之遥，拥有一个如此隐蔽、宽阔而安全的港口，以至于当英国人的贸易被林则徐总督从广州赶出来的时候，这里便成了英国商人最喜欢的会合地。水手们被获取纯净水供应的便利所吸引而来到这里，远远地就可以看到清澈的淡水从两峰山的悬崖峭壁飞流而下，形成了一连串的小瀑布。最后一道瀑布优美地跌入海滩上一个岩石盆中，然后自由自在地流向宽阔的大海。有人认为，这座岛的名字正是源自这道清泉，它的名字叫"香江"。香港岛的最大长度约 8 英里，它的宽度很少超过 5 英里；它的那些暗色岩山峦是圆锥形的，陡峭险峻，外表看上去很贫瘠，但蜿蜒其中的河流隐蔽而肥沃。温和的气候使得每一个地方都植被茂盛、物产丰饶，凭借其天然位置，十分容易进行农业改良。土著居民（约有 4000 人）虽然贫穷，但知足而勤劳。任何人，只要从广州官员对待英国人的态度中领教过官府的傲慢，都能欣赏香港农夫和渔民那种与生俱来的温和亲切，以及毫无私心的殷勤好客。在岛的南部那隐蔽的海岸上，分布着几个小村庄，以及赤柱镇，那是一个小小的本地首府，通常有一个地方官及其下属居住在那里。在最近半个世纪里，土著岛民两次看到了风景如画的海港被庞大的欧洲船队所占据，它们在这里安全地抛下了锚。1816 年，阿美士德勋爵率领的远征队为了获得淡水和招收翻译的目的而造访了他们的这片海岸。在最近这场争端之初，这里许多个月以来一直是主要的鸦片市场。鸦片被从印度斯坦带到这里，再转运到两艘军需船上，它们分别代表英国和美国的利益，然后再次装船，运往中国各大港口。根据英国指挥官与

议和大臣琦善之间缔结的一份协议，香港岛被割让给英国女王，短短几个月之后，新移民区"女王镇"的人口据估计达到了8000人，而岛上的总人口是15000人。这次割让得到了1842年8月29日签署的《南京条约》的最终确认，当时，英国军队在南京城门向天朝皇帝口授了和平条款。

作为一个商业转口港，作为我们在东方诸海航运的一个安全的庇护所，作为居高临下地俯瞰着珠江口的一个战略要冲，以及作为一个兵站，香港拥有极高的价值。但是，它从未成为中国出口品直接船运的一个港口，横亘在它与帝国富庶行省之间的那条海岸线多山而贫瘠，完全截断了彼此之间的交通。然而，这个海港是东方最好的锚地之一。它坐落于岛的西北端与大陆之间，要想进入这里，向南可以通过博寮海峡，向西可以经过金星门通道，从东面，船可以紧挨着九龙半岛驶入。当义律上校发布公告，宣布香港是大英帝国领土不可分割的组成部分时，他标出了女王镇在南岸的位置。在那里，围绕着自由旗，整个街道开始出现，仿佛被巫师的魔法棒所举起。一条宽阔而坚实的大路一直延伸到大潭港，海边别墅依次绕港而建，俯瞰着香港的壮丽景观，享受着从浩瀚大海上吹来的清新微风。在环绕中国海岸的高耸山链的底部，是九龙半岛，像直布罗陀地峡一样，它将被视为一个中立区，但由于对方违背了条约，这个地方后来被英国人占领。他们驻扎的那座要塞被命名为"维多利亚"，为的是向大英帝国女王陛下致敬。

维多利亚要塞·九龙半岛

Fort Victoria, Kow-Loon

香港被一条海峡与大陆分隔开来，这条海峡在某些地方宽度不超过半英里，而在另一些地方则扩大到了5英里。九龙半岛形成了它的对岸；其最尽头俯瞰着这座迅速发展起来的城市，在那里，耸立着两座中国人的要塞。在东方诸海中，香港湾是最令人赞叹的。它的自然优势在于它的深度和宽阔，也在于它在台风期间为大型商船提供了一个安全的锚泊地。高高的山峦升起在周围景观的背景上，似乎隐现于海峡的水面，这座山被称作"香港峰"；尽管隔着老远的距离一眼望去，它的形状和轮廓堪称漂亮，但仔细审视之下，你就能看出它的贫瘠和荒凉。它的顶峰和伸出的尖端都是坚硬的花岗岩，对于移民者来说更值得获取，因为它是一种耐用而方便的建筑材料。正如在类似构造的所有其他地区一样，这里的花岗岩也是在最高处找到的，那里高出海平面两千英尺。

中国人并不是一个航海民族，他们航行于大江大河、宽阔的运河与平静的湖面，他们也沿着这个庞大帝国的那些有点儿荒凉的海岸缓慢航行。但是，由于他们不愿意探访外国，也不愿和相距遥远的民族做生意，或者说，由于他们几乎与生俱来的胆怯，他们很少像英国水手那样，把自己的命运押在海洋那宽阔浩淼的水面上赌一把。对于这样一些缺乏航海经验的水手来说，香港海峡，连同它温暖舒适的庇护所和安全的锚地，其价值是无法估量的。鸦片战争之前，在九龙岬（他们的小舢板就是在它的正前方抛锚），矗立着一个村庄和两座炮台。村庄与海水隔着一段距离，但要塞的位置就构成了一直向锚地延伸的九龙半岛的东南端。这里的土壤比对岸上更肥沃，气候也不那么潮湿，大气的变化既不那么频繁，也不那么突然，场地本身也远比割让给我们的香港岛更加适宜于用作军事或商

业殖民地。

当英国的远征队到达这一水域的时候,舰队在九龙获取供应品,他们发现,当地人在那里从事着活跃的贸易,但范围很小。根据英国人与这些"违约者"最早订立的条约,双方同意,九龙应当被视为中立区,矗立在那里的两座炮台应当拆除,以消除英国方面的所有担心。但这一协议并没有得到遵守,最后导致英国人对九龙的占领。年久失修的老炮台得以重建(不过是按照中国人的建筑风格),一座结结实实的要塞配备了英勇的英国军人,如今被称作维多利亚要塞。

3

从九龙远眺香港

Hong-Kong, From Kow-Loon

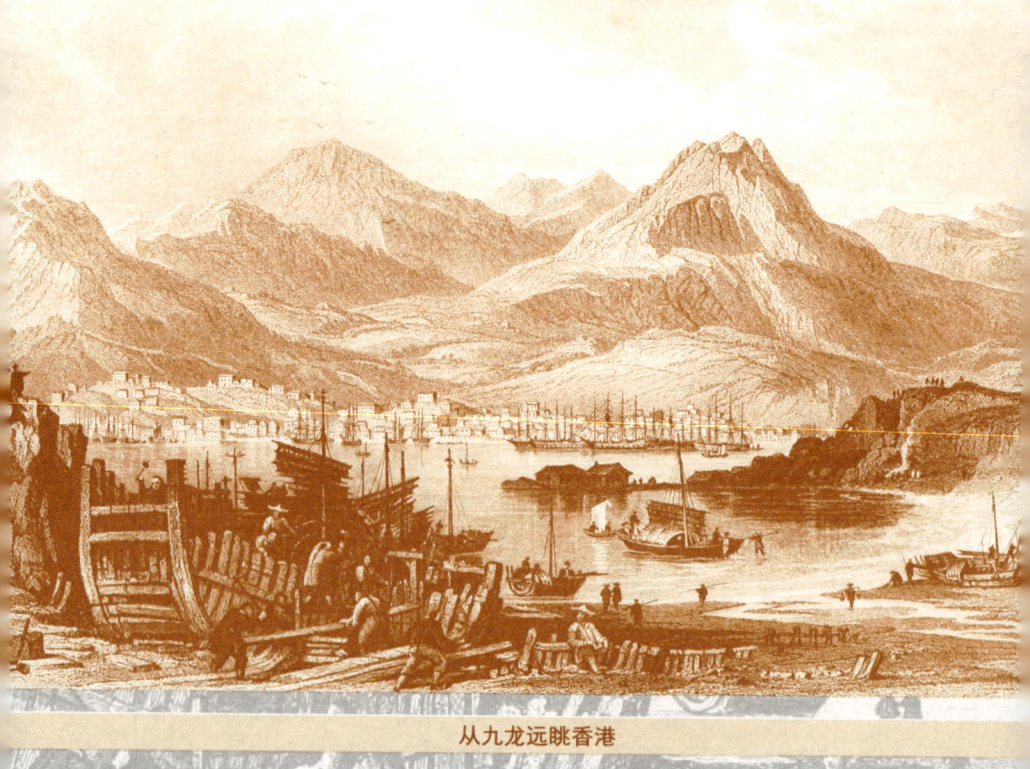

从九龙远眺香港

远远望去，香港就像点缀着底格里斯河口"千岛"中的任何一座岛屿一样——险峻陡峭，毫无魅力。它的高山常常结束于陡峻的山峰，密布着大块的岩石，以及原始地岩层，经常以一种引人注目的、有时候有点稀奇古怪的方式彼此重叠在一起，不时地有一座低矮的小山，覆盖着砾石和沙子。从山顶到海边，几乎没有什么树，而且除了5、6、7、8这几个月，这些小岛看上去有些绿意之外，其他时间里它们几乎被认为是不毛之地。

离船登岸，仔细审视这座小岛，你就会发现，有一道连绵不断的山脊，把岛的北面和东北面跟南面和西南面分隔开来，这道山脊距离海面的高度没有一处小于500英尺，大多数地方超过1000英尺，不止一处达到了1744英尺。如果我们再补充一句，岛的宽度不超过四五英里，那么，你就不难想象，从任意一侧达到海边都非常陡峭。

两条很深的峡谷把岛的东端跟中部分隔开了，这两条峡谷源自同一片高地；一条沿东南方向，结束于大潭湾；另一条沿北向，结束于一条小河。同样有两条峡谷把岛的西部跟中部分隔开来，它们也都源自同一片高地；一条向南，结束于一片高低起伏的地区，薄富林村便坐落于此；另一条向北延伸，形成了总督山及其下的一小块平地。所有这些峡谷都有小溪向下流淌，下雨的时候很快汇合成滚滚洪流。但是，多少有些非同寻常的是，在一年中的干旱季节，它们从未断过水。还有一些更小的溪流，一年四季提供充足的淡水供应。

维多利亚是岛上唯一的集镇，是英国人在1841年创建的，根据《南京条约》被正式割让给英国。璞鼎查爵士抵达这里的时候，

只支起了一顶帐篷,作为政府的住所,然而,在短短的两年时间里,一座大集镇便拔地而起,并聚集了稠密的人口。修建了一条16码宽的军用大路,环绕整个岛一路延伸。公共建筑的清单上包括政府大楼、监狱、法院、教堂、浸信会小教堂,还有一家天主教机构、马礼逊教育会、普通医院、传教士医院和海员医院。包括坐落于政府大楼东边的华人区,总人口达到了14000人。

岛上最大、最重要的赤柱村共有800名居民。这个地方共有180间住房和商铺,平均价值是每幢房子400元。人们从事贸易、农业和鱼类加工。这里大约有60亩地被耕种,一亩稻田40元,一亩菜地14元。当地人每个月要加工20000磅鱼,加工过程中要消耗4000~5000磅食盐。350艘大小船只往返于此,但属于本地人的船只不超过30艘;大多数船只都是用来在附近地区捕鱼,加工好的鱼被运到广州及附近其他地方,换回生活的必需品。

赤柱村的房子尽管劣于大陆上普通中国城镇的房子,但依然好于香港岛上其他村庄的房子。不过,耕地的质量和数量都不如其他村子,那些村子完全可以被称作农业村。除了我们提到过的这些大村落之外,岛的东海岸还有很多小村庄,香港那些品质极好的花岗岩便主要是从东岸采集来的。

气候与澳门并无本质的不同,当然,一些隐蔽的地方更热,而那些暴露于季候风里的地方则更凉爽。事实上,皮尔逊博士对澳门气候的描述应用于香港的气候同样恰当。最流行的疾病是间歇热和弛张热,还有痢疾。在春分和秋分前后,以及在寒冷的气候里,间歇性发烧十分常见。弛张热在闷热的季节尤为盛行;痢疾在全年都很常见,不过尤其是在天气突变之后。本地人似乎像欧洲人一样饱

受这些疾病之苦，但在发烧的时候，除了对抗性刺激手段之外，他们别无他法来治疗自己的病。香港岛被占领之后，欧洲人才把种痘引了进来。

这里发现的动物有鹿、狐狸和陆地龟，还观察到了几种蛇。

岛上出产的水果和蔬菜包括芒果、荔枝、龙眼、桔子、梨、稻米、甜马铃薯和甘薯；这里还生长着少量的亚麻，村民把它们加工之后供家庭使用。自从英国人占领这座小岛之后，欧洲的马铃薯以及广州和澳门的水果，都被引进来了。很多欧洲的种子被伦敦园艺协会的代理人带到了这里。

香港及周围小岛占主要地位的岩石是花岗岩，囊括了花岗岩的所有种类。有一种花岗岩非常恰当地混合了石英、云母和长石，适合于最好的建筑；另一种花岗岩也以不同的比例混合了这三种成分，但混合得不那么紧密，只适合用作地基、堤坝及其他更粗糙的土石工程。

在一些紧挨着大海的地方，发现了暗色岩的岩脉，厚度从6英寸到1英尺不等。在岛的南面和西面，岩石不同于对面的主要种类，并呈现出厚石板的样子，破碎为巨大的晶体化的石块，同样在最高山的顶峰上，时不时地滚落下来，散落于山底的地面上。这些大石头在有些地方特别巨大，但由于过分坚硬，中国人至今尚没有找到切割它们的办法，以便加以利用。偶尔能找到一些类似于砂岩的东西，都是小块，其尺寸不足以用于建筑。

4

香港的竹渠

Bamboo Aqueduct at Hong-Kong

香港的竹渠

很少有哪个地方像香港岛这样面积有限，却包含了这么多的田园美景。女王镇后面的那片地区尤其有大量充满浪漫情调的小峡谷，还有平坦的地面，以及大量的沟壑，最华美的树木在这里找到了它们赖以生长的肥沃土壤。

这些覆盖着树木的悬崖峭壁突兀地从周围的稻田中升起。有一条窄小的峡谷，溪水沿着它向下流淌，缓慢地流向宽阔的大海。巨大的花岗岩石块悬于其上，层层叠叠，巍然高耸，整齐一致，堪称鬼斧神工。一大丛绿意葱茏的树木给它平添了几分情趣，使得它十分适合入画。但它那突兀、崎岖而刺眼的姿态，与周围景观的优雅品质形成强烈而鲜明的对照。惯有的勤劳教会了每一个中国人懂得：这块给风景增添了庇护和装饰的荒凉岩石可以用作柱子，来支撑一条简单的水渠。清水通过这条水渠被运过峡谷，用于旱地的灌溉，否则的话，那片旱地注定要成为永久的不毛之地。这项工程是不屈不挠的一个例证，而这正是中国人勤劳品格的典型特征。

香港的地表高低不平，气候湿热，土壤很浅。当地人通过促进峡谷中木材的生长，从而最好地利用了它的优势，掩映在峡谷中的可爱的小村隐约可见。绿叶的浓荫和庇护在一定程度上减缓了热带太阳的毒辣；勤劳把最令人沮丧的土壤转变成了最丰饶的良田。正是为了农业的目的，像竹渠这样原始的发明才得以使用；不过，茅竹的价值和功用在东亚地区被人们普遍了解，以至于即使有人提出其他材料，他们也很可能会拒绝使用。

茅竹是一种非常漂亮、非常优雅的芦苇，中空，浑圆，笔直，茎上每隔 10～12 英寸有竹节，竹叶呈矛形，有时候高达 40 英尺。它是东西半球热带地区的土产，但在东半球成熟得更加完美，在那

里受到极高的待遇,被派上数不清的用场。我们在插图中显示了,它的茎干被凿通后用作引水渠;最结实的茅竹则充当各种围栏的篱笆桩,充当轿子和肩舆的抬杠;竹叶通常被用来包装茶叶,从中国出口到欧洲;在英国,茅竹的幼枝成了深受喜爱的手杖。马来人把竹笋腌制在醋和胡椒粉里,与其他食物同吃;中国人把笋叶浸泡在水中,做成纸浆,用来造纸。人们还把茅竹制成篮筐、箱匣和小船,以及飘浮在水面上的竹筏。

竹子的便利并没有止于我们所描述的这些用途。它还被用作桅杆、柱子、船帆、缆绳、索具和捻缝。它还被用来装饰王公贵族的庭园,用来覆盖农夫的茅舍;被用于大车、独轮车、水轮、装谷子的口袋,以及各种不同的其他用处。除了用作山与山之间的水渠之外,陆地运输的桥梁有时也是用这种美丽的竹子做成的。在爪哇,人们普遍使用竹子修建桥梁,上面覆盖着竹席。

说到中国人的勤劳,最引人注目的莫过于他们对茅竹的使用:它被广泛应用于建筑、农业、航海、制造,甚至充当食物,正如我们已经描述过的那样;它在家庭便利设施中的应用同样普遍。中国住宅里的几乎每一件家具都可以用竹子做成:椅子、桌子、屏风、床架、卧具、纸,以及各种厨房器具。

澳門

1

从香山要塞远眺澳门

Macao, from the Forts of Heang-Shan

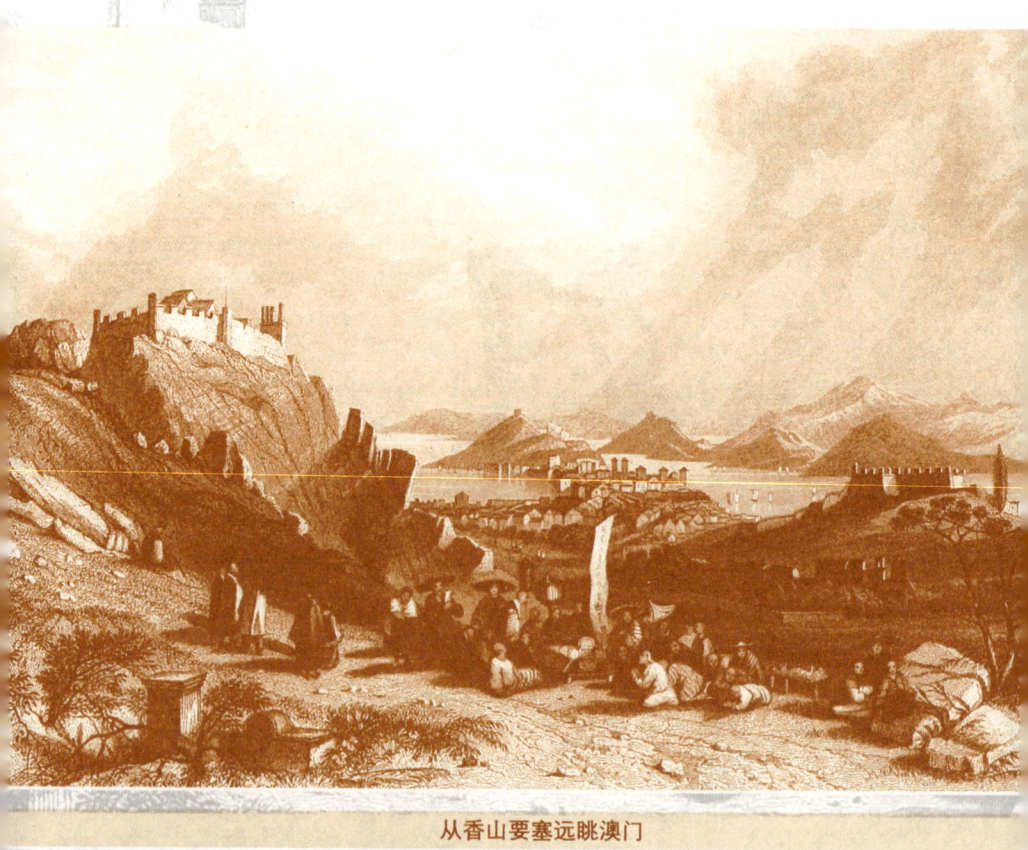

从香山要塞远眺澳门

澳门所占据的位置，与其说是有力，不如说是美；因为环绕着澳门半岛的那些嶙峋的山峰也俯瞰着这座城市，海水冲刷着蜿蜒的山脚，这片水域适合重负荷船只航行。它的政治环境始终呈现出一种历史反常。葡萄牙冒险家长期以来游荡于东方诸海，盲打误撞地踏上了中国海岸，并通过贿赂、交换，有时候甚至是野蛮的暴行，才获得了某种承认。大约在1537年——前后无论如何，至少是在圣沙勿略在上川岛病逝之后——葡萄牙人得到许可，在澳门定居下来。不是作为一个独立的社群，而是与当地人混合在一起，并且是在他们的行为得体、皇帝龙心大悦期间。为了这段时期的商务居住，他们起初大概同意支付一笔高额酬金，而他们对生意兴隆的预期也同样高。但是，在努力为自己和西班牙人获取中国贸易垄断权的过程中，他们的吝啬对他们的投机产生了毁灭性的影响，以至于皇帝如今同意从他们那里接受一笔少得可怜的地租：每年150英镑。

　　这座城市耸立在一个半岛上，长3英里，宽1英里，其一侧弯曲成了一个美丽的海湾，对面的一侧稍稍向大海凸出。在这片岩石嶙峋的高地的山脊上，以及在它倾斜的山坡上，盖满了教堂、修道院和角楼，还有高高的住宅，就像我们在欧洲看到的一样。一道狭窄的沙质地峡把半岛与香山高地连接了起来，高地的山顶上修建了要塞，让卑微的移民者肃然起敬。一道有城垛的围墙横跨地峡，把基督徒与中国人完全隔离开来。据说，这道屏障最初是为了阻止天主教牧师的入侵，他们醉心于偷窃中国人的孩子，渴望让他们皈依一种救世的信仰。目的无疑是值得称赞的，但手段值得商榷。对葡萄牙人的严格管控，以及中国人作为分离主义者的著名特点，反倒

让人忍不住相信：所谓拐骗儿童的指控纯属子虚乌有，是作为建造这道防护墙的借口而捏造出来的。一位主事的官员（总堂）常住澳门，他通过偶尔停止生活必需品的供应，通过把严格的占住条件强加给他们（比如禁止建造新房子和修缮旧房子），通过时不时地视察葡萄牙人的要塞，留心不让他们补充额外的兵力，不让400人的驻守部队有任何增长，从而证明了葡萄牙人在澳门的占有权微不足道。未经许可（通常需要一笔酬金才能获得这样的许可），违反这些条件中的任何一条都会受到惩罚。葡萄牙人也不可能偷偷摸摸地实现这样的目的，所有手工艺行当完全由中国居民来做。

　　葡萄牙在澳门的行政官员包括一位军事总督、一位法官和一位主教，每人年薪600英镑；如果你还记得他们提供的服务毫无意义的话，那么这笔钱就相当可观了。居民当中的华人（大约有3万人）只服从中国当局；欧洲人——包括葡萄牙人、混血儿（也是葡萄牙人，但母亲一支是马来人）及各个阶层的外国人——总共不超过4000人，名义上由葡萄牙总督统治。然而，这一权力常常被证明十分微弱，不足以与土地的主人相抗衡；后者常常命令所有外国人在接到通知后几小时内撤出，否则就会没收财产、失去自由。由此给贸易——基督徒移民在这里从事的唯一行当——带来的限制是如此频繁、如此严重，以至于澳门的寺庙里常常没有香客，住处没有租户，海港几乎被遗弃。

2

南 湾

The Pria Granda, Macao

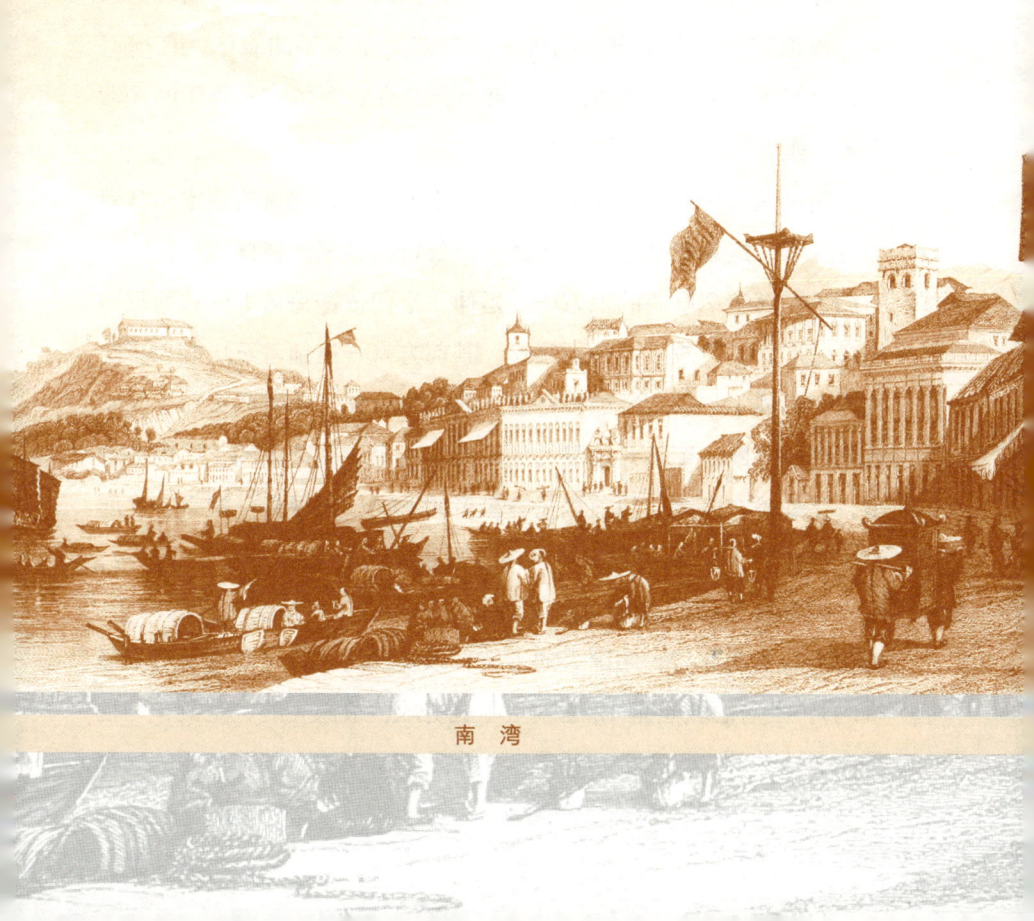

南 湾

曾几何时，葡萄牙人以商业进取精神而著称，以传播基督教而著称，以热爱艺术和培养文学而著称。关于所有这些高贵的品格，永存下来的证据寥寥无几，如果我们把老卢西塔尼亚本身那些奢侈豪华的建筑奇迹排除在外的话。他们曾在东方诸海拥有一点儿霸权，但逐渐衰败了。他们的殖民地纷纷建立了独立的政府；他们的君主（古代布拉干萨王室家族的后裔）在侵略者逼近的时候便望风而逃，放弃了父辈的王座，把重新夺回其世袭领地的光荣留给了英格兰，留给了威灵顿。这个国家的命运因此取决于其君主的禀赋和决心。澳门曾经是个贸易繁荣的港口，西班牙（葡萄牙傲慢的邻居）被迫在那里降下自己的国旗，升起竞争对手的旗子。任何时候，只要英国接近中国海岸，只要英国企业找到了有利可图的经营领域，澳门就只能成为过去的记录。

南湾是这个东方贸易中心幸存下来的最引人注目的范本。从海上走近它，这条漂亮的回廊便呈现出醒目而惬意的模样。一排漂亮的房子在海滨700码的上方一路延伸，它们依据海湾那优雅而规则的弯曲形状，建成了一个新月形。其前方有一道铺着石块的人工防波堤，形成了一条宽敞的步行道，偶尔被装卸货物的码头和下到水边的台阶打断。葡萄牙总督的住所就在这里，英国人的工厂也在这里，此外还有海关，门前飘扬着皇帝的龙旗，显得格外醒目。在所谓主街的尽头，耸立着议事大楼，规模颇为可观。在南湾的那边，有一群五花八门的建筑，呈现出不同的风格，包括英国人的房子，葡萄牙教堂的塔楼，中国人的寺庙，以及民用建筑（通常是奇形怪状的）。圣若瑟教堂是12座教堂中最宽敞、最漂亮的，是最早一批移民者建造的，用于供奉使徒，如今是一所书院，装饰华丽。这座

城市的海景看不出中国人的特征，因为澳门的底层居民全都住在后街，他们的房子只有一层高，被周围葡萄牙人和英国人的房子给遮挡了。中国人通常是经营谷物、蔬菜和海上供应品的生意人，此外也从事细木匠、铁匠、裁缝等行当。

3

贾梅士洞

The Grotto of Camoens, Macao

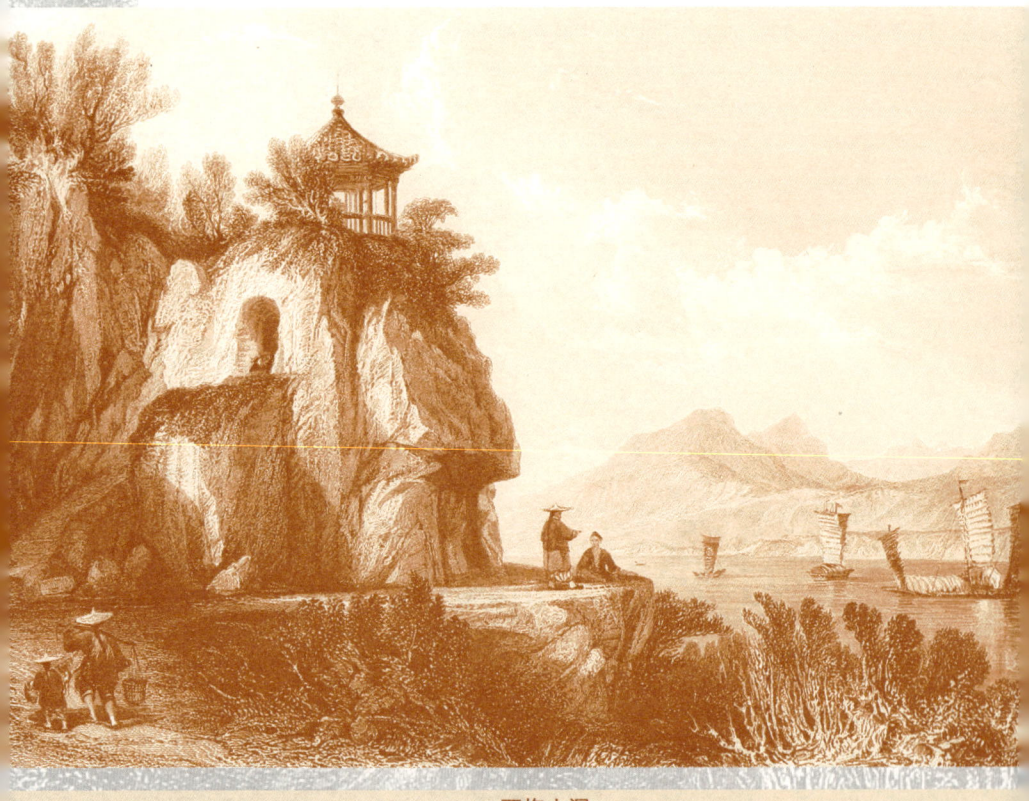

贾梅士洞

在澳门地区许多引人入胜的纪念性遗址当中，有一个贾梅士洞，贾梅士是葡萄牙的著名诗人。它是一座建筑粗糙的寺庙，耸立在一道悬崖的边沿，俯瞰着澳门半岛的壮丽风景，以及拥抱这片风景的浩瀚大海，还有对岸拔地而起的群山。游客拾级而上，进入一个私人场所，没有丝毫的浮华，由此来到岩石上的一个小亭子，那里保存着诗人的一尊胸像。假如游客由于教育或记忆的偶然缺失，而不熟悉这位诗人的主要劳动，那么，他们也会很高兴地得知："贾梅士的名作《葡国魂》（*Lusiad*），大部分是在这里写的。"

有一些伟大的人物，他们的功绩直到死后才被人们所欣赏，而他们所处的那个时代却把他们给遗忘了；他们的坟墓被戴上了荣耀的桂冠，而这顶桂冠原本应该装饰他们的神殿，贾梅士便是这样一个实例。他父亲是个船长，他大约在1524年前后出生于里斯本，后来被送进了科英布拉大学，在经过了一段必要的时间之后，回到了里斯本。在那里，他充满激情地爱上了宫里的一位贵夫人凯瑟琳·德·阿泰德，并且由于这不幸的恋情使他卷入了一场争端，结果被流放到圣塔伦去了。我们经常会发现，强烈的激情总是与惊世天才结合在一起；昔日里斯本的那位狂热情人，如今成了圣塔伦的快乐诗人。正是在那里，诗歌不断从他的灵魂中涌出；他悲叹破碎的希望所带来的剧痛，在作品数量上与但丁、彼特拉克、阿里奥斯托和塔索不相上下，而且充满了最高贵的爱国主义情感。绝望死死攫住了一颗如此敏感的心灵，如今他成了一个士兵，效力于葡萄牙人对摩洛哥的远征，他在战斗的间隙创作诗歌。在休达战役中，一支利箭夺去了他的右眼。他希望，创伤能够使他得到他的天才不曾得到过的补偿，但这一预期也落空了。对于这种故意的疏忽，贾梅

士心中充满愤怒,于是在1553年乘船去了印度。他在果阿下了船,仅仅3年后,父亲便在他登陆地点的附近遭遇海难,葬身鱼腹。起初,受到身在印度的本国同胞的榜样的激励,他决心要表现出英勇的行为,并发挥自己强大的想象力,创作了一首长篇史诗颂扬他们。然而,作为一个诗人和爱国者,活跃的思维却给他带来了麻烦。贾梅士痛恨印度政府的很多残忍暴行和背信弃义,于是写了一首讽刺作品加以鞭笞,这导致他被放逐到澳门殖民地去了。他被任命为法官,但在这里不过是流放的代名词。在澳门的那几年,他只跟充满东方魅力的大自然打交道,没有任何其他社交活动。终于得到了闲暇时间,让他可以把自己的宏大构思付诸笔墨,他选择了达伽玛的印度探险作为主题,投入了生命中的旺盛之年创作他的不朽诗篇《葡国魂》。

　　如今,青春的繁花已渐次凋零,就连成年人的活力也开始衰退,这位葡萄牙人至今为之自豪的诗人和爱国者被召回国。贾梅士登船驶往欧洲,厄运如影随形地追随着他。在交趾支那的湄公河口,贾梅士遇上了海难,他奋力游到了岸边,这才避免了他那位勇敢的父亲曾经遭受的厄运。海难过后,身边留下的唯一财产便是他的手稿。当时,他就像当年的尤里乌斯·恺撒一样,一只手把这部手稿高高举过头顶,另一只手在滚滚波涛中奋力划动。这次死里逃生之后,贾梅士到达了果阿,新的麻烦在那里等着他:再次受到迫害,因为欠债而身陷囹圄。最后由朋友们担保才获得释放,朋友们感觉到了一次漫长而不公正的流放使他遭受了极大的痛苦。就在他呼吸到自由空气的那一刻,王室的支持给了他极大的鼓励;年轻的国王塞巴斯蒂安对他的诗歌颇为赞赏,对诗人产生了兴趣。对非洲

摩尔人的一次远征即将启航，亲自指挥这次远征的国王想让贾梅士把《葡国魂》题献给自己，他比其他人更明显地感觉到了作者的天才和冒险精神。塞巴斯蒂安确实达到了他的目的，1578年，他在阿尔卡萨尔城前的战斗中光荣地倒下了。但是，贾梅士在失去国王的同时也失去了一切：因为随着国王的去世，王室家族以及葡萄牙的真正独立，全都不复存在。贾梅士回到了祖国，举目无亲，穷困潦倒，招人嫉恨，眼睁睁地看着每一个供应之源都枯竭了，每一条救助之路都关闭了，每一道希望之光都熄灭了——永远熄灭了。贾梅士成了贫穷和苦难的牺牲品。在不幸中，只有一个奴隶依然对他忠心耿耿。这位身份卑微的朋友实际上靠沿街乞讨来养活他的主人。在这样的境况中，他依然创作他的抒情诗篇。他的印度奴隶再也无法给他提供生活必需品，也无法缓解他的病痛，他获准进入里斯本的总医院。就在塞巴斯蒂安国王去世一年之后，贾梅士在医院里悲惨地辞别人世，享年62岁。15年之后，人们为纪念他而建起了一座宏伟的纪念碑，他的作品被翻译成欧洲各国的语言。

妈阁庙门前

Facade of the Great Temple, Macao

妈阁庙门前

葡萄牙人在澳门的占有权微不足道，以至于跟他们比邻而居的中国人在这里维持了整个帝国最引人注目、最受人尊敬、最优雅迷人的建筑之一，专门用于敬神拜佛。就设计而言，这幢建筑比大多数佛教寺庙更容易理解，在实现上更完美，不那么奇形怪状。地点坐落于海边，在茂密的树林和天然的岩石中间，不可思议地漂亮；建筑师利用独特的建筑样式，使所有附属建筑都达到了高度的优雅与和谐，这一样式非常值得赞赏。

妈阁庙坐落于澳门城西北方向大约半英里的地方，步行去那里，一路上风景宜人，俯瞰着内港，旁边是拱北岛的苍翠山峦。由于它凹陷、隐蔽和遮阴的场地，游客只有走上通往其门前宽阔空地的岩石台阶，才能猛然察觉到妈阁庙的存在。然而，庙前两根高高的旗杆，对那些熟悉这块场地的人来说是一个明白无误的标志。旗杆顶部的三个金球，绑在旗杆上的方形框架，以及旗杆上飘扬的龙旗，任何时候都引人注目。在宽阔台阶的脚下，有三块巨大的纪念碑，上面刻着姓名、官衔、光荣记录以及其他尽管虚荣自负但情有可原的纪念文字。在这块纪念立柱的那边，便是那片开阔、宜人的空地，如图所示。空地的一侧是妈阁庙的正面，另一侧是港湾，澳门半岛便伸进这个港湾里。图中的前景描绘的是一些宗教信徒以及兜售各种商品的摊贩、变戏法的、卖唱的、水手、士兵、官员和乞丐。这在中国的各个海港都是很常见的景象，在本书的其他插图中也可以看到；可是，妈阁庙本身的特点是如此独特而显著，因此值得详细描述一番。妈阁庙的魅力并不在于它的宏伟或高耸，而在于它大量的细节，其细微和精确无出其右。很有可能，在全中国也找不出另外的实例，中国风景的很多古怪特征全都浓缩于如此之小的

范围内，建筑物、岩石，以及从石头里长出的树，全都佐证了其园艺和设计的鬼斧神工。通过把墙壁与布满粗糙岩石的环行道连接起来，从而形成了一个围场；这道矮墙上有一道花饰窗格围城的栅栏，装饰着各种不同的乐器、画具和武器。

 整个正面的设计包括 5 个独立的结构，中间的最高，然后依次递减，在特征和装饰上亦有所不同。富丽堂皇的飞檐支撑着完全用陶瓷做成的、装饰华丽的屋顶，上面停着一艘小船，雕刻着各种描绘本民族活动场景和习俗的图画。在檐口下面，有两块长方形的面板，被围在鲜红色的石头框架里，上面的部分包含一些浅浮雕人像，形状古怪，组合奇特；下面的部分刻着经文。在这块牌匾的下面，开了一个很大窗户，窗框看来是用一整块石头切割出来的，费了不可估量的劳力。壁柱上刻着铭文，把中间的部分与较矮的部分分隔开来，上面也装饰着陶瓷顶部、小船、笨重的飞檐，刻着铭文的牌匾缩进其中。每一部分都镶嵌着一个很大窗户，上面的雕刻尽管付出了不懈的劳动和空前的耐力，但既不漂亮，也不容易理解。很有可能，建筑师的目的就是要证明：勤劳、耐性和毅力要高于天然去雕饰的天才。他是否成功地实现了这一预期，是大可怀疑的；不过有一点倒是可以肯定，他留下了本行技艺的一座纪念碑，很少有人胆敢模仿，有这样愿望的人就更少了。

5

妈阁庙的神堂

Chapel in the Great Temple of Macao

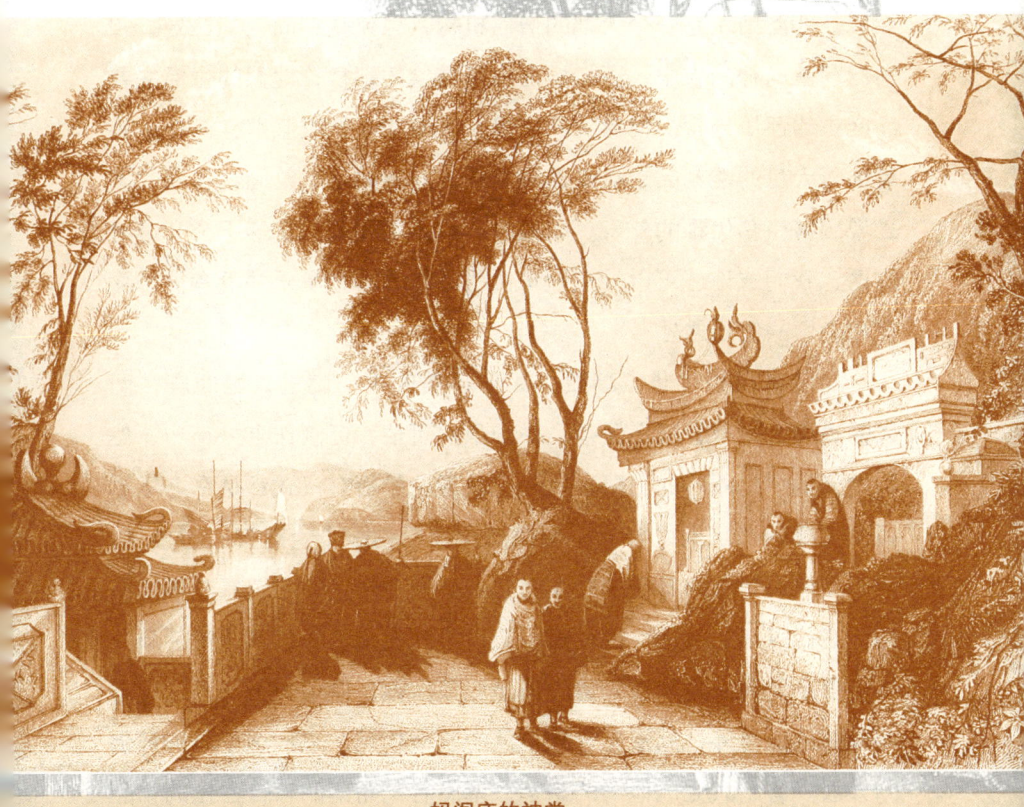

妈阁庙的神堂

　　我们注意到，罗马天主教的修道士和佛教僧侣在行为习惯上颇多相似之处。西方的一些传教士也承认这一事实；其中有些人，尽管学识和思想毋庸置疑，但在这一巧合上，表现出了很不相称的弱点。由于罗马天主教会在这个地方的存在，澳门妈阁庙在生活方式上大概表现得比内地寺庙更类似于基督教的修道院。但在理由上与诸如此类的外来帮助完全无关，在装束、生活方式、祭拜形式以及其他必不可少的考量上的相似是如此显著，以至于任何一个欧洲人，只要目睹过佛教寺庙里的宗教仪式，都会情不自禁地想起这种相似。在澳门，有一个大型的僧侣机构，也就是和尚们的住处。和尚们穿着简朴的衣服，正如插图中所描绘的那样，他们的生活主要靠施主的慷慨施舍。但寺院的墙壁并不像和尚的衣服那样简朴：它装饰着大量的雕刻品，点缀着浅浮雕，有时候还有绘画，和尚的家呈现出富裕和优雅的外表。如果公众的传闻并不一定等于公开诽谤的话，我们或许还可以补充一句：生活的奢华和享乐并没有被排除在和尚们的住处之外。

　　从装饰风格优雅、精致、尽善尽美的主门廊进入妈阁庙，两边的底座上安放着很多怪兽，样子虽然可怕，但制作十分精巧。然后便来到了妈阁庙的主殿，属于佛教理论的所有仪式都是在这里举行。高高的祭坛刚好与上一幅插图所描绘的那个大圆窗遥遥相对，当阳光照射到佛像身上的时候，它们丑陋的形状，它们有缺陷的结构，它们愚蠢的特性，便荒唐可笑地呈现出来了。膜拜这些佛像的信徒很难说到底是应该同情，还是应该鄙视。除了大小不一、姿态各异的佛像之外，周围还有数不清的其他物品，来到这里求神拜佛的人很少有闲暇完成他们的祭拜，塞满各个角落的稀奇古怪的物品

分散了他们的注意力。墙壁装饰得就像我们的军械库，刀枪剑戟，鼙鼓铜锣，还有五花八门的战旗；屋顶上除了五彩丝带做成的彩饰和花环之外，还挂着大大小小的灯笼，色彩不同，样式各异。和尚们要不断陪伴求神拜佛的人；他们的职责之一（也是他们能够直接获得金钱利益的一项职责）就是卖一种红纸签给香客，上面写着经文或者香客给菩萨许的愿。这宗生意是持续不断的，而且有利可图，并给寺庙带来了相当可观的收入。高高的祭坛上，香火不断，香客走上前，点着手里的红纸签，然后跪倒在菩萨脚下，一边念念有词，说出自己的祈求。有一扇门，通常是开着的，一些无所事事的和尚聚集在门的周围，透过这扇门，可以看到一条长长的走廊，通向饭堂和僧寮；然而，外人只允许带着羡慕的眼光窥视这片区域。

广东

1

西樵山

Se-Tseaou Shan

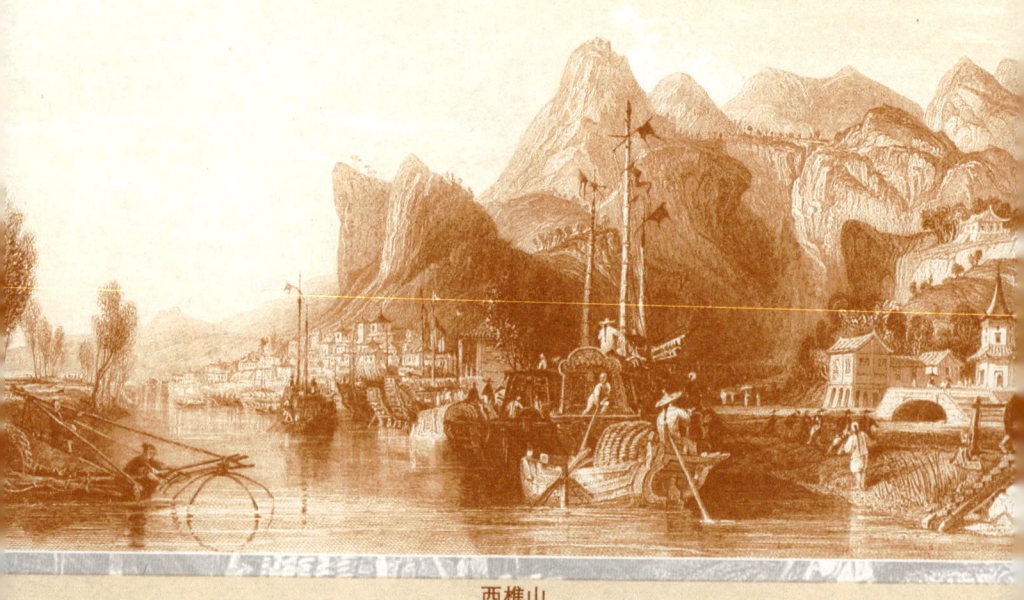

西樵山

在广州城以西大约100英里的地方,有一片群山拔地而起,所占据的实际面积,以及突兀山峰的巨大数量,都同样引人注目。这里常年云雾缭绕,是很多江河的源头,对适宜航行、丰饶富庶的西江也有贡献。这片岩石嶙峋的地区,其风景被所有旅行者和说书人所赞赏,但浪漫的民间传说并不是这个地方唯一的或者说最大的财富。还有一些通过技艺和勤奋而获得的财富——"黄金、宝石、丝绸、珍珠、沉香木、锡、水银、食糖、铜、铁、钢、硝石、乌檀木,以及大量的香木。"这些财富,加上沉睡在群山周围的富庶平原的出产,使得广东成为帝国最富庶、最商业化、最开明的省份。

西樵山的形状据说类似于"游龙",蜿蜒曲折,周长至少有40里。在它的周围,大自然的力量甚或超自然的力量划出了四道又深又宽的沟壑,分别称作简村、沙头、龙津和金瓯。从其顶峰开始,72座醒目的高峰连绵起伏。像一座要塞的瞭望塔围绕着中心塔楼,又像百合花瓣环绕着它隐蔽的花蕊,这些山峰围起了一片巨大而富饶的平地:"云谷"。从东边吹来的大风被大科峰、碧云峰、紫云峰和黄云峰所拦截,这四座山峰形成了一道天然的屏障,即便是在这个"风的王国"。在西北面,最引人注目的山峰是白山峰、太尉峰、翠云峰和狮子峰。这些山峰层峦叠嶂,从"百合花蕊"逐级上升,然后再次从顶端逐级下降,一直降至那条大河的堤岸边。这条大河平缓地从山脚下流过,流向澳门城。

在给西樵山居民带来生活必需品、幸福和财富的众多职业当中,捕鱼是持久的行当之一。中国人不满足于引杆垂钓、愿者上钩的乏味过程,他们普遍使用更加可靠的细密网片。平底船被用于这种作业,船上配备了两根粗糙的长杆,一端牢牢地系在一起,有一

张网，被交叉的箍做成的悬挂框架所撑开。这个装置的操纵者让杠杆按照自己的意愿抬升，使网能够沉入水中；在等待一段时间、好让鱼儿被饵料吸引来之后，把系住的那一端向下拉，使网抬升到水面之上。在船尾，助手已经准备就绪，捞起网里的鱼。这种方式与香港岛沿岸渔民所使用的方法本质上并无不同。

译者注：

　　西樵山在南海县境内。阮元《广东通志》卷一百载："西樵山在县西南一百二十里。……高耸千仞，势若游龙，周回四十里，盘踞简村、沙头、龙津、金瓯四堡之间。峰峦七十有二，互相联属，面皆内向，若莲花擎空，上多平陆，有民居焉。"光绪五年刊《广州府志》卷十载："西樵山南海之望，县西南一百二十里。奇秀峭拔，挹云霄而上之，望若青莲之花，而四面方立，立皆内向，诸峰大小相联属，皆隐于削成之中，又若芙蕖之未开然者。"陈恭尹《西樵泉石记》云："西樵其方十里，其峰七十二，东西南北，一日可尽。凡山知名而小者，莫西樵若也。然而在处皆水，丽于水而有岩洞崖壁可观者，得二三十所。山小而富泉石者，亦莫西樵若也。"

2

七星岩

The Tseih-Sing-Yen

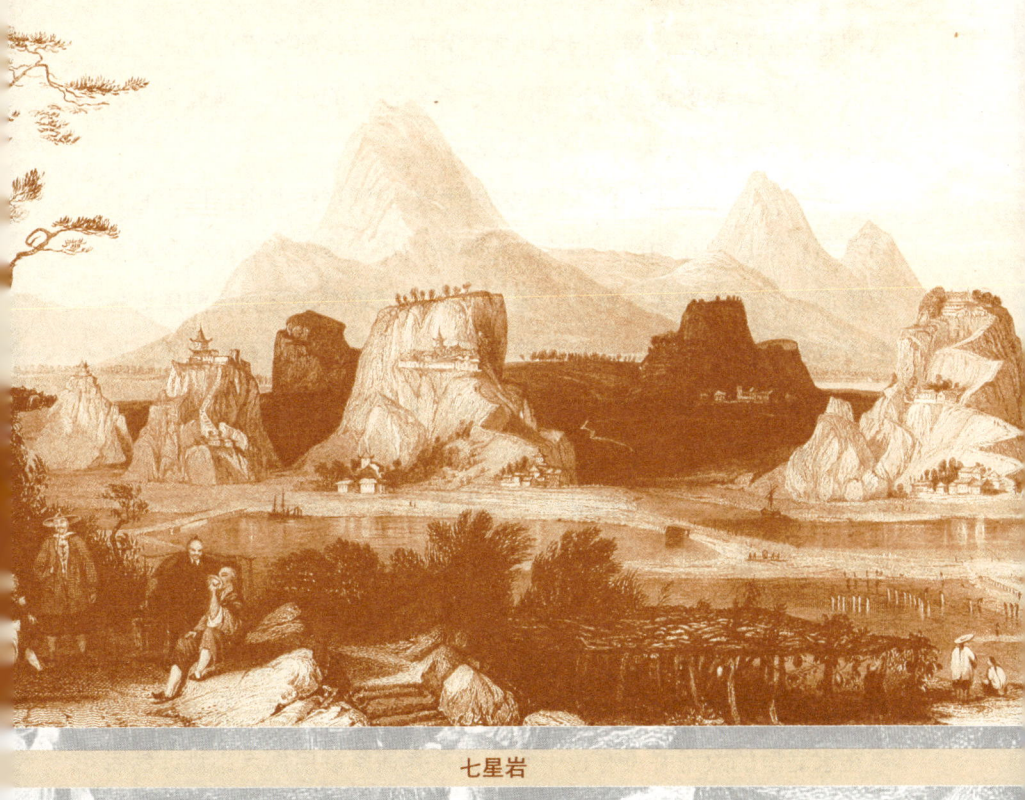

七星岩

在占据着广东省西部所谓七十二峰的所有富有浪漫情调的地区，"七星岩"不仅是最不同寻常的，而且也是最能说明地区风景和农业习惯的地区。其地质构造想必会给最漫不经心的观察者留下深刻印象，凹凸不平、千变万化的形状能让最富想象力的人大饱眼福。广东省境内没有一处景观能够像这里，对中国南方人的农事活动给出如此广泛全面而且同时存在的例证。随着时间的推移，如今位于这些孤岩之间的低地当年很可能在海水的下面，土壤的冲积特征支持它们源于海水的观念。这些彼此分离的山体，每隔一段距离如此突兀地拔地而起，这片风景因此而得名，并赋予它独特性，山体都是次生石灰岩，要么因为风霜雪雨的剥蚀，要么因为从前历经海浪的冲刷，都磨损成了奇异怪诞、布满洞穴的形状。远处耸立着五峰山，高达 5000 英尺，完全是花岗岩构造。

在七星岩平原上如此宏伟地拔地而起的圆锥形群山，因为它们的美丽和雄伟而在中国人当中广为颂扬。从五峰山开始，一条瀑布奔腾而下，远远望去，就像一道巨大的玻璃幕帘，它到达河床时发出雷鸣般的声音，数里之外，清晰可闻。这道秀丽如画的洪流，其源头坐落于一片圆形的凹地，完全被四座高山所环绕，自山底至山峰，植被茂盛，苍翠馥郁。附图中所传达的内容，并没有局限于秀丽如画的描绘，它还包括对当地人农事活动的有趣呈现。画面中明显对葫芦的栽培给予了很大的关注，葫芦藤在一个水平的棚架上攀爬缠绕，棚架被一些大约 7 英尺高的粗糙柱桩所支撑，使得栽培者可以毫不费力地侍弄葫芦的花果。这种植物深受中国人的爱重，果瓤可以吃，摘取之后与米肉一起放在醋中同煮，成为一道甜食。葫芦在家庭里的效用并没有止于此，葫芦壳通常被用作点心盘，然后

被储存在家用器皿当中，充当水瓢。葫芦壳还有另外一些用途，虽说不那么有价值，但同样巧妙，比如在捕获水鸟的时候被用来伪装捕鸟者的头部。

在葫芦架的那边，可以看到很多人在水稻田里忙活，更远的地方，有珠江的两条支流，河里的水满足了运输和灌溉的双重目的。

译者注：

光绪二年刊《肇庆府志》卷二载："七星岩连属嵩台七岩，列峙如北斗状。一曰石室岩，即今所呼大岩也。一曰屏风岩，在石室东半里。一曰闻风岩，在屏风东半里。一曰天柱岩，在石室西半里。一曰蟾蜍岩，在石室西一里。一曰仙掌岩，在石室西二里。一曰阿坡岩，在石室西北二里。"杭世骏诗云："紫微宫中七个星，上四下三如斗形，几时相率半天去，随风飘坠来南溟。"

3

鼎湖山瀑布

Cascade of Ting-Hoo

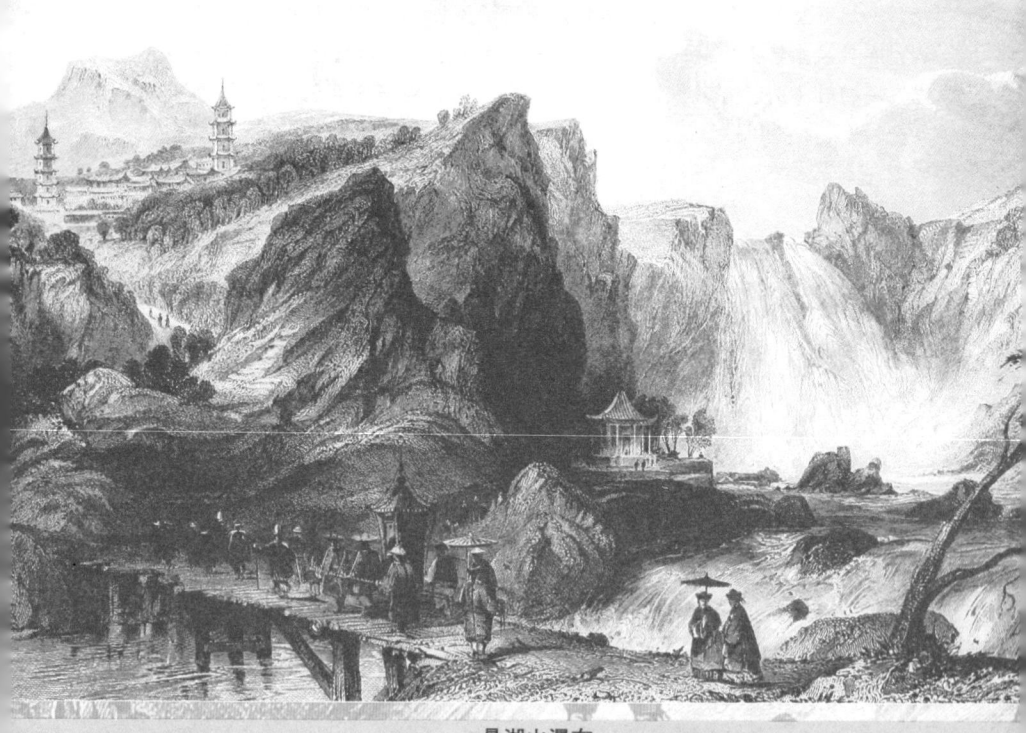

鼎湖山瀑布

鼎湖不仅仅是一个宽敞的区域,而且号称中国第二潭,无论就其表面的范围,还是就其水的深度而言,都是如此。它被一个风景秀丽的地区所环绕,至于这片土地给当地居民带来的丰饶物产就更不用说了。这一地区数不清的湖泊提供了无数种类的鱼类;河沙里发现了冲积砂金、铁、锡、铜及其他矿石;在周围的群山里,还能获得画家所使用的青金石和绿岩。不管是什么地方,只要山崖中存在土壤,高大的松树就会扎下根来,而且,由于这里的温和与湿润,植物的生长十分迅速,以至于这一地区为公共建筑提供的松树木材比其他任何中部省份都要多。每一条河谷中都能看到桔树、柠檬树和香橼树,深色的雪松装饰着阳光明媚的山脊,依然保存在山上的本地林木养育着大群的野鹿。用浸泡过的茅竹做成的纸,以及野蜜蜂所提供的蜡,构成了这一地区最主要的制造品。

译者注:

鼎湖山,又名顶湖山,位于肇庆府高要县(现鼎湖区)境内。《广东通志》卷一百七载:"顶湖山在县东北四十里,高千余仞,周百里,为一方巨镇。道书以为第十七福地,旧经云,上有湖,四时不竭。其山产茜草,山半有白云古刹,绕寺产佳茗。"成鹫《鼎湖山志》云:"是山也,绝顶有湖,巨鳞潜焉,天将雨,湖先出云。"故曰顶湖。又云:"鼎湖中峰圆秀,两山角在左右,山麓诸峰三岐,别山望之,若鼎峙焉,谷中有湖,鼎之实也。"故曰鼎湖。

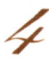

肇庆府羚羊峡

The Hea Hills, Near Chaou-King-Foo

肇庆府羚羊峡

在广东省西部，有一片苍莽的群山，是很多江河的发源地，是很多有价值矿产的储藏地，也是很多珍贵木材的天然滋生地。这片高山地区的悬崖峭壁突兀而醒目，在某些情况下，它们似乎就高悬于河床的上方。山脚在经年累月的激流冲刷之下，常常被掏空了，以至于到处都可以看到它布满洞穴的样子，当地人称之为高峡山。在峡口，正午太阳的光线也无法穿透，这些石灰岩洞的神奇和美丽，只有借助反射光才能看到。峡口的高地在传说中名扬四方，因为那里曾经是一场血腥战斗的竞技场。三国时期，这一地区被交给吴国的交州刺史步骘治理，遭到了衡毅和钱博的顽强抵抗。在峡口的高地上，后者在一场惨烈的杀戮中被推翻了。被血染红的江水流到了广州城，悲伤地见证了这场最后的决战。就在这场战斗结束之后，一群羊奇迹般地变成了一片石头——是失败一方的守护神把它们变成了石头，为的是让胜利者挨饿。羚羊峡由此得名。

在羚羊峡地区，大自然不仅在秀丽如画的魅力上非常慷慨，而且在丰富的物产上也十分大方。大河两岸，任何一个能在群山之间挤出一条通道的地方，任何一个能安插进一个村庄、一片农场或一间茅舍的地方，都被占满了——富有的矿主或林场主居住在最受人青睐、最讨人喜欢的小岬角上，他们手下勤劳的工人则居住在其上的山峰和山坡上。在某些情况下，当地的居民，尤其是那些从事运输本地物产（要么是矿石，要么是木材）到广州的人，则常年生活在水上；一个牢牢绑在一起的粗糙木筏，常常是整个水上村庄的安身之地，其住户既不拥有，也从不寻求另外的家。

译者注：

羚羊峡位于肇庆市东南，由羚羊山（一名高峡山）与烂柯山夹西江而成。《广东通志》卷一百七载："高峡山在府东三十里，高千仞，周三十余里，与烂柯山对峙。江流至此，夹束而出。羚羊峡在县东，水行三十里。《南越志》云：羚羊峡一名高要峡，山高百丈，江广一里，华翠之树，四时葱茏。相传山有羊化石，因名羚羊峡。"原文中所叙羚羊峡之战，《水经注》卷三十七和《太平御览》卷一七二均有记载。

5

韶州广岩寺

Temple of Bonzes in the Quang-Yen Rock

韶州广岩寺

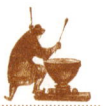

从广东省穿境而过的北江发源于梅岭，流经一个风景如画、丰饶富庶的地区。河床把砂岩构造与石灰岩构造分隔开了，大概只有一个地方除外。在那里，江水径直穿过那块壁立千仞的砂岩，形成了一个巨大的缺口。在这个引人注目的狭口以北数英里的地方，便是韶州府城，被很不友好的砖石城墙给围了起来，附近便是这条适航水道的源头。有一道舟桥在这里跨河而过，浮桥的中间部分很容易拆除，好让船只通过。江水平滑地向下流淌，早在航行者到达这里之前，一道陡峭的悬崖便远远地把他的注意力吸引了过来，悬崖高出江面700英尺，顶部呈圆柱形。这块悬空伸出的岩石被称作"广岩"，由转移层石灰岩构成，在某些地方因为其不规则的多泡表面而引人注目。岩石脚下，一个宽阔的水平台地形成了一个码头，只高出最高水位标记几英尺。沿着一段长长的阶梯拾级而上，便来到了一座建在山岩缝隙间的佛寺，有很多和尚常年居住在那里，履行他们的宗教职责。

6

英德煤矿

Coal-Mines at Ying-Tih

英德煤矿

在中国，煤炭资源十分丰富，尽管在其他任何地区都不曾达到梅岭山区那样普遍的程度。北河便发源于这片巨大的山链，在岩石之间夺路而出。当地人的勤劳生动展示在挖煤和装运的过程中，这些煤将运往下游地区，那里到处都建有瓷窑。产煤地区通常呈现出荒凉而粗野的样子，英德县的矿区也同样满目荒凉。这里曾经松林密布，矿工们砍伐了大河两岸的森林，除了矿工们的棚屋和矿主代理人的办公室之外，很少有住处给这片风景增添些许人间烟火。为了获取或者说至少是为了工作，许多的人口聚集在这里，在悬崖顶上简陋的茅舍里安家落户，有时候甚至干脆就住在地底下。没有来自机器的帮助，当煤井的深度使开采变得困难，或者当煤坑里充满积水的时候，没有升降机井帮助他们把煤抬升到地面。这样一来，最主要、最赚钱的作业方式，便是把横向坑道推进到高悬于大江之上的那块岩石的前方。以这种方式，积水很容易排出，入口和出口很容易实现，煤可以直接从坑口卸到驳船上。始终有一队舢板船聚集在悬崖之下，等待轮到它们装船；有些舢板就在坑道入口的正下方，有的舢板则停泊在一长段阶梯的脚下。搬运工似乎整日不停地在阶梯上移动，那段阶梯是在岩石中开辟出来的，付出了巨大的劳动。肩上一根扁担，挑着两个箩筐，似乎就是唯一的辅助手段了。中国发现了化石煤、烟煤和石煤，不过最常见的似乎是最后一种。早在马可·波罗时代，这种颇有价值的矿产就已经被中国人所熟知，但他们似乎至今也没有把煤应用于制造业。马可·波罗说："这里发现了一种黑色的石头，是他们从山里挖出来的，点着之后像木炭一样燃烧，它的火比木柴更持久——夜里保存下来的煤火，早晨发现还在燃烧。"

7

五马头

The Ou-Ma-Too, or Five Horses' Heads

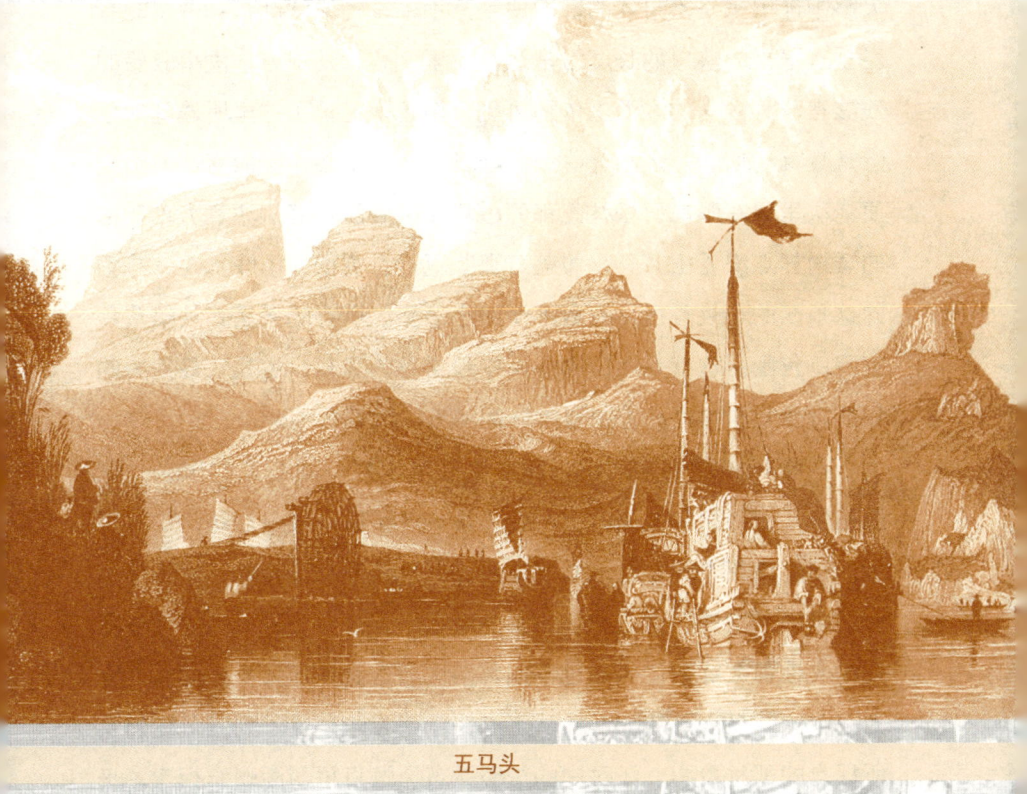

五马头

北江的水路从它在江西群山中的源头开始,直到虎门入海口,全程约350英里。在起始阶段,它从巨大的悬崖峭壁之间努力挤出了一条通道,一侧是砂岩,另一侧是石灰岩,距离近在咫尺,似乎彼此紧挨着,形成了一个高高的拱洞,航行必须经过这个拱洞。身处这些阴森、深邃、幽暗的峡谷中,并不令人沮丧,只是有些不安和疑惧。由于其天然构造的不稳定,年复一年,石灰岩不断从陡峭的悬崖上掉落。巨大的岩屑从天而降,堵塞了河道,危及了航行。假如一艘小船碰巧被砸中,沉入某个地方,要想从这些可怕的深沟大壑中逃出来是不可能的,即便是身手不凡的游泳健将;两侧的悬崖垂直壁立,峡口的长度常常达数英里。有一处地方,失事驳船的残骸在波涛汹涌的水面上依稀可见,痛苦地见证了这里所遇到的危险是真真切切的。走出这些浓荫蔽日的幽深峡谷,美丽富饶的山岗便渐次呈现在眼前,松林葱郁的山峰吸引着航行者的注意力;茂密的矮树林点缀着山茶花,覆盖着那些更近、更低的山峰。在一些朝向这条江的小峡谷里,有数不清的小茅屋,所有的茅屋都被烟草种植园所包围。这就是西江源头两岸最常见的风景,也是它最独特的特征,使它与中国南方主要的航运河流的风景区别开来。

在潮州府邻近地区,北江再次展现出粗莽而荒凉的风景。这里是东江、西江和北江的交汇处,是一个矿区,贸易活跃,生意兴隆。这座城市不同地区之间的交通是借助渡船来维持的,而操作渡船的全都是女性。这些吃苦耐劳的女人,在外貌上不如别的地方看到的女性那么妩媚迷人,也不如其他地方的女性那么受人尊重;因为在中国,受人尊敬的女性从不抛头露面,也享受不到基督徒妇女所拥有的那种自由。江对岸的一座城市通过舟桥与潮州府相连,舟

桥的中间部分是活动的，以便让船只航行，阻止陌生人通过。

在五马头对岸，山的正面险峻陡峭、岩石嶙峋、凌空伸出。其中最高的山峰通过岩石中切割出来的台阶攀登而上，从山脚至顶峰，台阶上，古代建筑的残片随处可见。从五码头的最高峰，可以看到远处烟波浩渺、千变万化、舒适宜人的景色，可以看到荒芜贫瘠的低地紧挨着河的两岸。这些小河看上去就像细细的银线，在狭长的山谷中蜿蜒流淌数英里，流入潮州府的北江。

从深井岛远眺黄埔岛

Whampao, from Dane's Island

从深井岛远眺黄埔岛

在英国对中国的海军和陆军优势完全确立之前，黄埔河道仅仅被看作是去广州经商的外国商船不得不抛锚的停泊地。从虎门溯流而上，一路上有两道关卡，第二道关卡在入口附近，第一道关卡在一群小岛的东边，其中最主要的小岛被欧洲人命名为法国岛（即小谷围岛）、丹麦岛（即深井岛）和黄埔岛。从前还允许有少许的交往自由，船员们被允许登陆，享受社交之乐，只要他们小心翼翼地顾及当地人的偏见。此外，在这群小岛当中，有一座小岛被慷慨地给外国人做墓地，不过要支付高额的费用。与生俱来的好奇心让商人和水手们忍不住要在这里登陆，对这种好奇心的满足常常是高价买来的。在本地社群中，年轻人对外地人的傲慢让人无法忍受，而年长的人只是在等待机会掠夺和虐待他们。有人声称，英国人、美国人及其他西方国家的水手，当被允许在这些小岛上登岸的时候，他们总是太过沉湎于烈酒，彻底失去自控，犯下种种暴行——他们进入寺庙，嘲弄公众的信仰，砸碎中国人磕头膜拜的可怕妖怪。这一指控或许有事实根据，可以从航海者的记述中举出类似的例证，但中国人自古以来对外国人的偏见几乎不可能源自晚近发生的这些事件。

丹麦岛西边的法国岛构成了这幅插图的侧景，它是一个巨大的墓地，被外国人和当地人所平分。低矮、简陋的墓碑记录了一个人在远离故土的地方过早地夭折，还有豪华气派的半圆形陵墓，凭借其占地面积和建筑风格，一眼就可以看出在地位和财富上属于另一个阶层，他们的骄傲已经谦卑地埋葬在坟墓之下。

黄埔岛及其周边小岛所呈现出来的如画美景，是很多军事事件上演的舞台。它位于通往广州的交通要道的正中间，距离广州城

只有 10 里之遥。这样一个地方，本应该拿出那个时代所有的科学手段予以加固，不惜任何代价确保它的安全，但当局太过放心地依赖穿鼻、大角头、虎门和老虎岛等几座要塞，错误地忽视了这个更有用的位置。在鸦片战争的晚期阶段，当英国军舰"摩底士底"号通过黄埔岛向广州城进发的时候，以及后来"硫磺"号肩负同样使命的时候，黄埔岛西北端的浩官炮台和正对面的律劳卑炮台发起了抵抗。而英军对这样的抵抗不屑一顾，以至于在官方报告只是提了一下，而没有详细陈述。在这两座炮台之间的河床里敲进了一些树桩，凿沉了一些旧船，以阻碍英国人通过。但英国海军自早先探访黄埔岛之后便开始使用蒸汽船，而中国人对这种船一无所知，这使得他们所有这些孩子气的创造发明看上去显得愚蠢而荒唐。

迄今为止，占有黄埔岛所带来的安全感导致政府在这里修建了几座坚固的仓库，为的是接收稻米。这种生活必需品由皇帝掏钱购买，储存起来，万一出现粮食紧缺，便以极低的价格卖给穷人。倘若丰年谷贱，便授权公共粮仓的管理者大量买进；如果年成歉收，便亏本卖出；万一出现饥荒，便开仓放粮，赈贫济苦。

9

运河上的宝塔与村庄

Pagoda and Village on the Canal, Near Canton

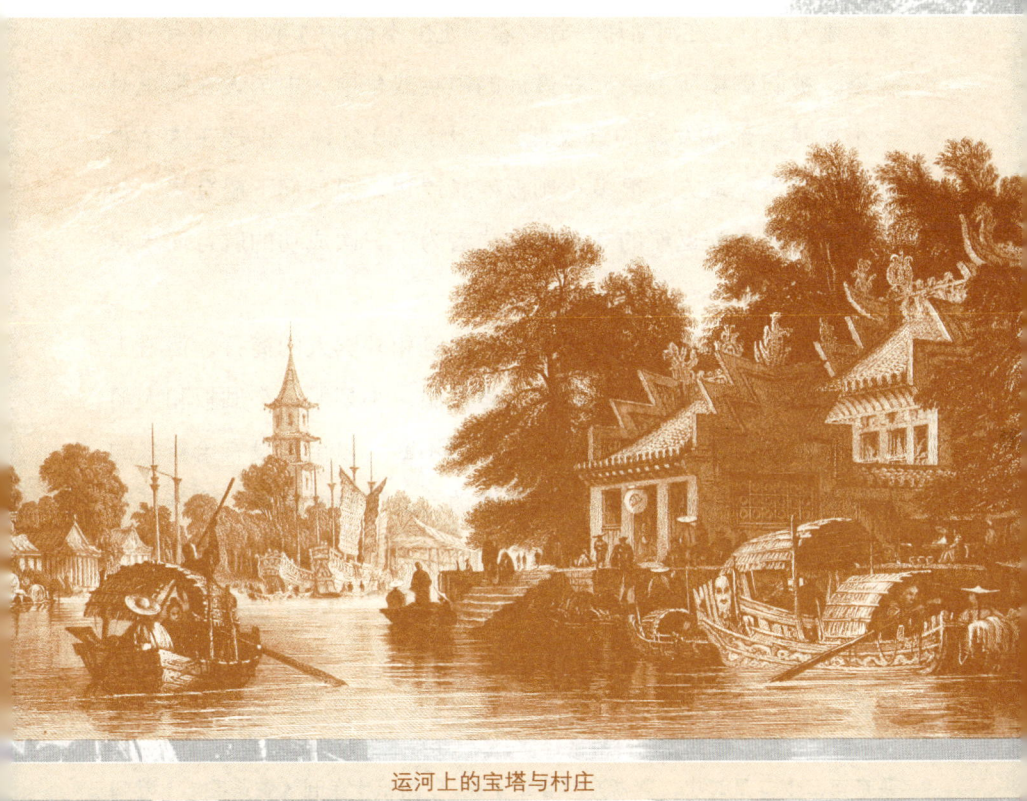

运河上的宝塔与村庄

接近广州城的时候,生机和活力便随之而增加,这种活力不仅来自两岸的精耕细作、外贸船只的往来穿梭,而且尤其来自长期居住水边的庞大人口。领航室、店铺、商人的别墅,以及一群群简陋低矮的住宅,掩映在飘摇起伏的松林间,给千变万化的景色平添了几分欢快的气氛。建筑风格结合了应时应景的房屋装饰,使得这幅移动的图画更加惬意宜人。有一个地方,由于场景的活力和环境的优雅而显得格外赏心悦目。在一侧的河岸上,有一排如画般的村舍,从河边可以通过一段宽阔的台阶到达。闷热的天气里,绿树环绕,遮天蔽日。在河对岸,耸立着一座供奉福神的寺庙,还有一座宝塔,被防御墙所围绕。在最近的中英战争中,中国人在那里对一小股英国部队发起的进攻抵抗了大约 20 分钟。正是在这个被称作"黄塔"地方,很多小舢板停靠岸边,船员们下船登岸,祭拜保护他们平安返航的守护神,或者为了一次成功的航行而求得神的庇佑。

远处,可以看到广州城的欧式建筑和外国人的商行,但看上去似乎很难到达那里。驳船、三桅帆船、小划船、小舢板和大船并排停泊在河面上,樯帆林立,连绵不断,以至于没有给新来的船只留出任何通道。因此,只有借助治安警察的力量,才能抵达海关大楼。

译者注:

图中所绘乃番禺县境内的琵琶洲。《广东通志》卷一百一载:"琵琶洲在县东南三十二里江中,闽浙舟楫皆泊于此。"同治十年刊《番禺县志》卷四

载:"琵琶洲冈在城东南三十里,江中有洲,洲上有冈,高十余丈,形似琵琶。"王士正《广州游览小志》云:从白云山"下山,远见琵琶洲,洲上浮图岿然,海鳌寺也"。图中的海鳌塔建于明万历二十五年。

10

大黄滘炮台

The Tai-Wang-Kow, or Yellow Pagoda Fort

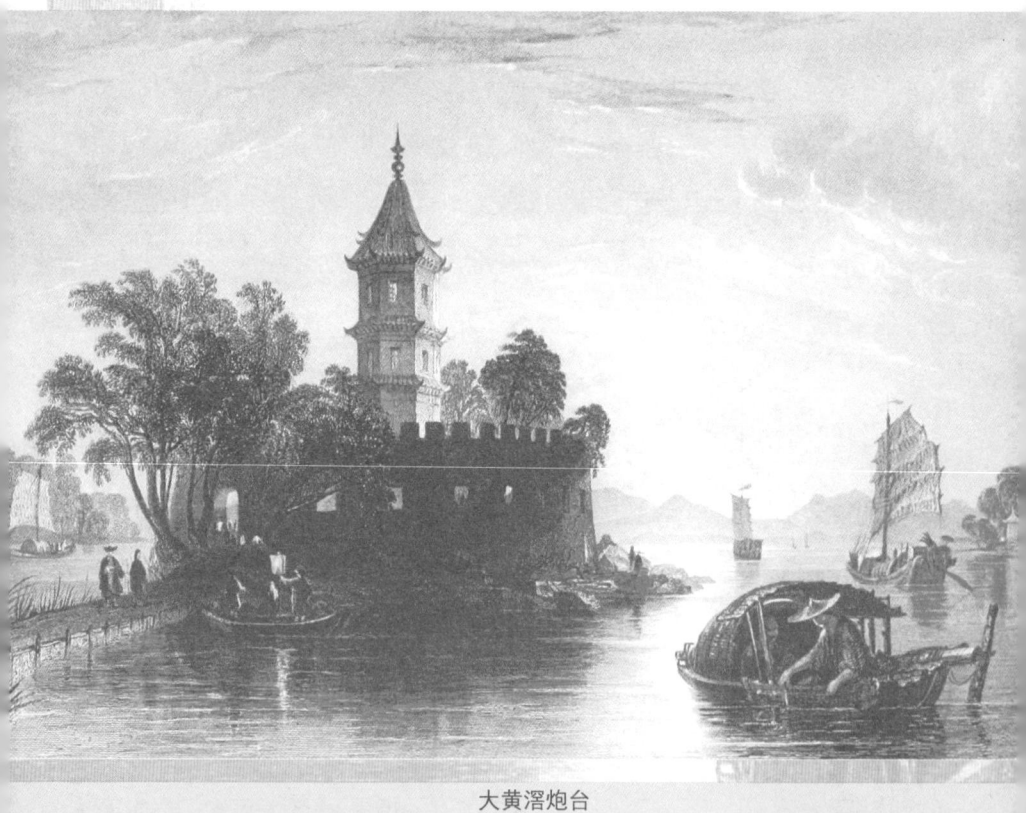

大黄滘炮台

珠江两岸，有很多风景如画的地方，江水分成了数不清的小河道，让外国领航员一头雾水，不知所措，也给那些居住在沿河两岸、熟悉不同支流的人带来了无尽的满足感和实实在在的好处。广州以下的沿河地区覆盖着苍翠茂密的植被，只有人口同样茂密的地方除外。一些村庄掩映在一片翁郁葱茏的古树林里，树林有时紧挨着奇形怪状的住宅，有时候中间隔着一片果园、花园或游乐场地。森林中混杂着稀有而多产的果树，其中包括桃、杏、李及其他很多开花的果树，给这片风景增添了绚烂的色彩。

　　有一个小岛似乎漂浮在运河（欧洲人称之为"澳门航道"）上，充当了大黄滘炮台的基础。一座四层高的宝塔被坚固的花岗岩挡壁所包围，挡壁上有枪眼，顶部有雉堞。宝塔的最初目的很难根据合理的原则来解释；不过，联系到中国人的军事纪律体制，以及他们的战争艺术，还是可以解释的。警戒哨可以从高塔上发现正在接近的敌人，并向堡垒内的炮兵发出口令。然而，这一设计也有不便之处，即炮台容易被敌人发现，并因此使宝塔暴露于敌船的炮火之下，从而摧毁整个炮台。在这种情况下，火铳、火绳枪及所有武装人员都很有可能葬身废墟之中。小岛的面积约1英亩，除了几棵高大的榕树所占据的空间之外，全都用于军事工程。那几棵榕树提供的庇荫让身披盔甲的士兵感激不尽，否则的话，毒辣的热带太阳常常会让他们吃不消。把要塞隐藏在树林中的做法并非局限于大黄滘炮台，它普遍盛行于中国人的防御工事。人们认为，榕树的庇荫不仅能保护士兵免遭灼热阳光的炙烤，而且还能保护抵挡敌人的大炮。正是这一自鸣得意或自欺欺人的原则，导致中国人在大炮中间建造了一座宝塔，设计者想当然地认为，它那盛气凌人的高度会警

告敌军不要靠得太近。

译者注：

　　大黄滘炮台建于珠江的江心洲龟岗上，在南海县境内。《广州府志》卷十载："龟岗在石头乡东北，平地突起，巨石周遭数百丈，高三四丈，穹窿如龟背，石面纵横冰裂，作龟背纹。中有数石穴，清泉满注，冬月不竭。左右树木交荫。"

11

海幢寺的码头

Landing Place and Entrance to the Temple of Honan, Canton

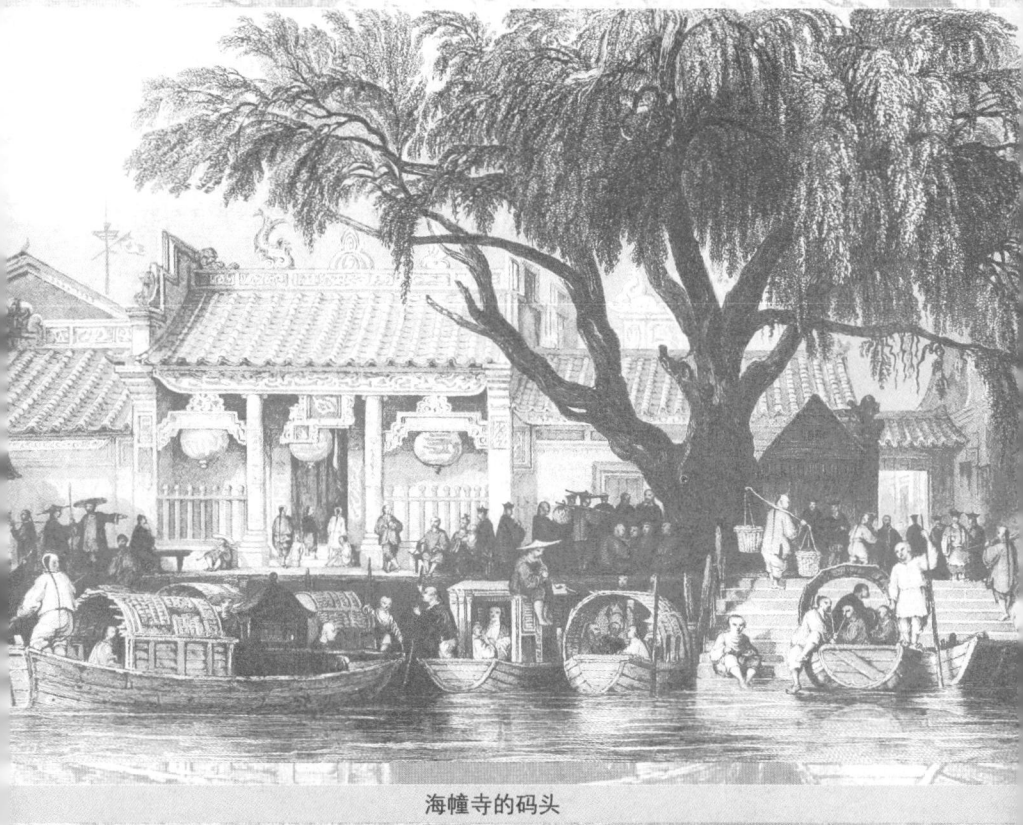

海幢寺的码头

在珠江南岸、广州城的对面,有一片乡村地区,游客和当地居民经常为了消遣娱乐和换换空气而光顾这里,但数量更多的是来这里烧香拜佛的香客。他们走出肮脏狭窄的街道,逃离污浊有害的空气,走过河南桥,登上这座小岛,跟紧邻的繁忙城市比起来,这里简直是世外桃源。

这里还有中国最著名的佛教寺庙,它就耸立在水边。小船经常停泊在这里,码头上往来穿梭的都是卑微低贱的中国人,多是老弱病残,来这里祈求一块木头,饶恕他们此生的罪孽和疏忽,祈求来世免于刀剑斧钺和绞索的折磨。

一组看上去赏心悦目的门窗、屏风、山墙,以及伸出的屋檐、凹陷的屋顶和奇形怪状的野兽,使得码头有点像一座乡村酒馆。然而,这里只是一个入口,再往里,是一排高大的榕树,看样子经历了几百年的风霜,为人们遮风挡雨。巨大的木雕神像守卫着接下来的门道,目光警惕,面目狰狞。任何人,只要从这些令人生畏的警卫身旁走过,都会发现另一片围场,被通向柱廊的铺砌人行道所贯穿,里面摆满了各种宗教和各行各业的神像。在第二个围场的那边,坐落着三座大殿,供奉着造价更昂贵、样子更可怕的神像。中央大殿内供奉着三尊著名的神像,据说是佛陀的三个化身——过去佛在右,未来佛在左,中间是现在佛。人们认为,他的法力就是掌控人的命运。在这三尊佛像的面前,分别摆着一张桌子,或称祭台,上面摆放着香、香炉、花、装饰品,有时候还有珍稀水果;两边排列着十八罗汉,他们是佛陀最初的弟子。边墙装饰着丝帘,上面用金银线绣着孔子的箴言警句。有很多描漆镀金的柱子支撑着屋顶,横梁上悬挂着几百个灯笼,它们昏暗的光线使周围弥漫着一种

神秘的亮光。

译者注：

　　海幢寺在番禺县境内，为广州"四大丛林"之冠。《番禺县志》卷二十四载："海幢寺在河南（即现在的海珠区），盖万松岭福场园地也。旧有千秋寺址，南汉所建，废为民居。僧光牟募于郭龙岳，稍加葺治，颜曰海幢。……有藏经阁，极伟丽，北望白云、粤秀，西望石门、灵峰、西樵诸山，东眺雷峰，即往波罗道也，南为花田。"

12

海幢寺的大雄宝殿

Great Temple of Honan, Canton

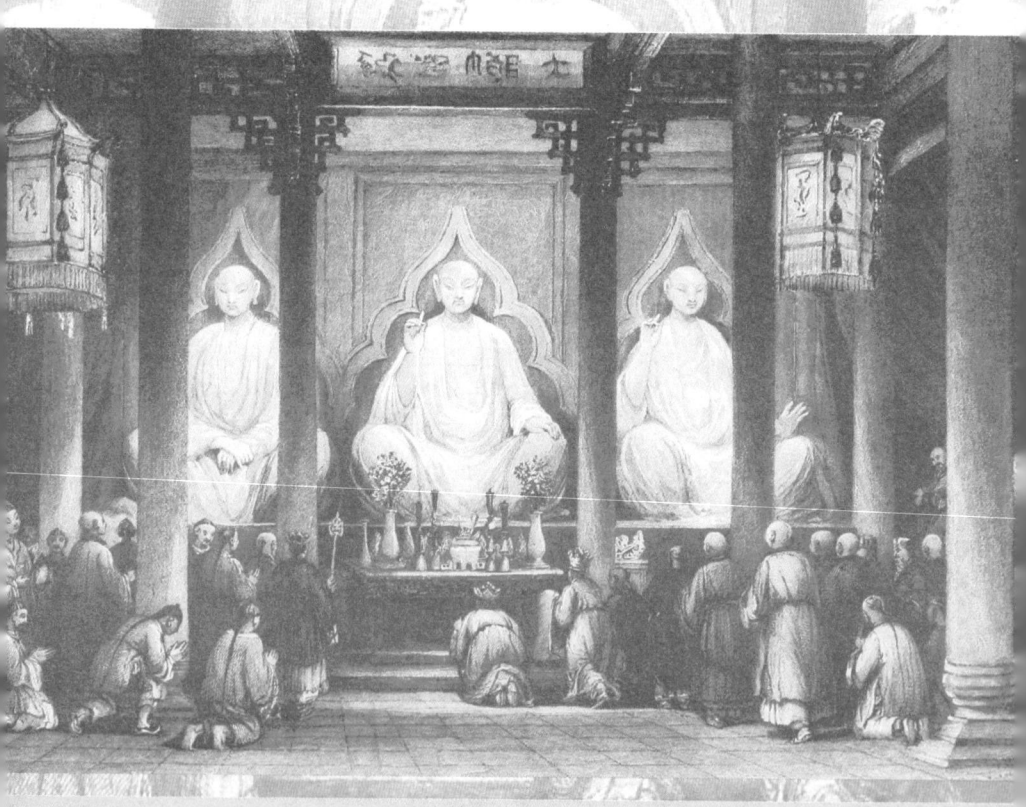

海幢寺的大雄宝殿

这是中国南方最著名的寺庙，插图虽说有所夸张，但其权威性并没有多少人怀疑。在一个巨大的木结构内，装饰着数不清的人像，象征着人心中某种或善或恶的激情；墙上挂着画，画面很悲惨，不过完全可以理解，因为描绘的是罪人在冥府受审、定罪和接受惩罚的场景，没人想到表现天堂的快乐。三尊巨大的佛像安放在宝座上，木柱所支撑的柱廊下面摆放着一个祭台，过去佛、现在佛和未来佛便安放在柱廊内，金光闪闪，高达 10 英尺。现在佛占据着中间的位置，过去佛在右，未来佛在左。他们组成了三世佛，或称三宝佛，在中国人当中是一个古老的崇拜对象。每尊巨像的前面立着一个摆放供奉品的祭坛，上面有杯子、花瓶、香炉、香和花。锡箔被大量使用，熏剂不断散发着香味。长明灯的火焰象征着佛对人类的统治永存不熄。宝座的上方挂着一块牌匾，上书四个大字："大雄宝殿"。

关于海幢寺，以及它所供奉的教义，最显著的特征我们在前面已经描述过了，这里只需补充一句也就够了：那些特征都是以格外明显的方式呈现出来。欧洲的早期基督教堂和中国的佛教寺庙在仪式上的相似之处是如此引人注目，以至于任何人都很难否认。这种从基督教戒律和佛教戒律之间开始的相似性给传教士们的事业提供了激励。

13

佛教寺庙

Temple of Buddha, in the Suburbs of Canton

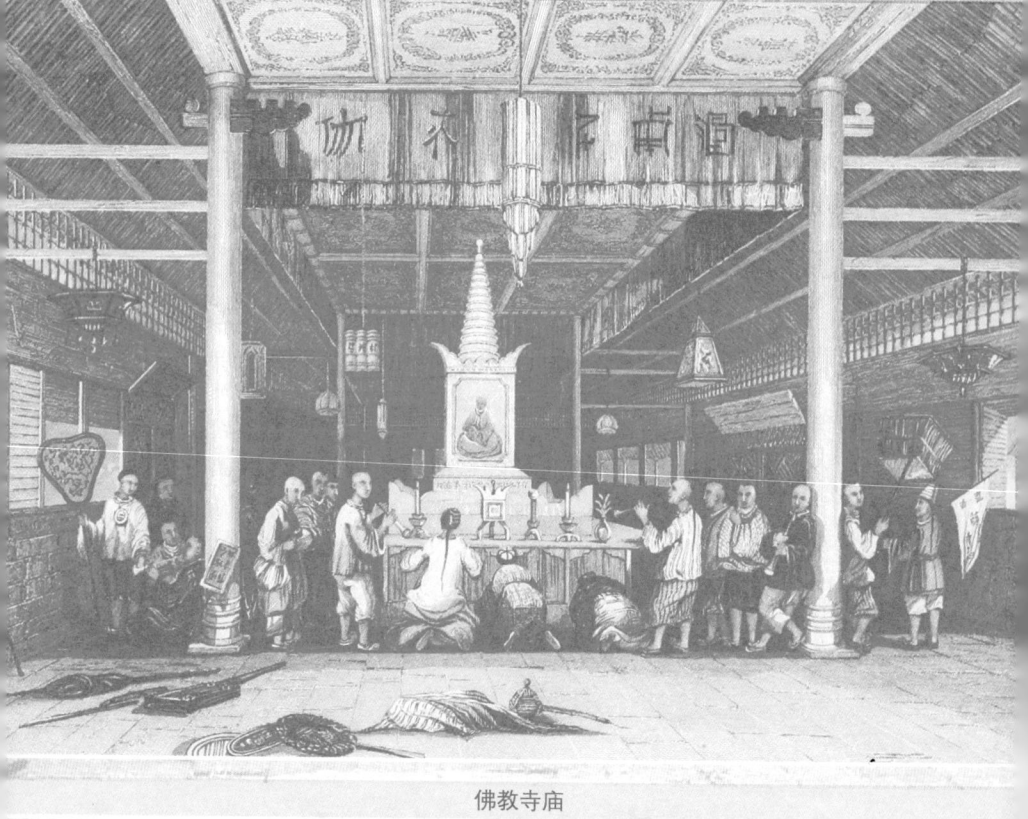

佛教寺庙

有三种古老的宗教普遍盛行于中国。首先是儒教，也是最正统的宗教，它与其说是一种系统化的信仰，不如说是一套伦理学体系。它从未打算作为一套截然不同的神学结构，而是要作为一些新理论赖以构建的基础。其次是道教，其信徒也被称作"理性主义者"。他们所信奉的教条在实践上是危险的，就规诫而言是不值得尊敬的：把理性看得高于启示，似是而非的哲学明显是从理性主义那里窃取来的——所有对过去的回忆和对未来的思考都遭到拒绝。像欧洲的笛卡儿主义者一样，他们声称发现了延年益寿的秘方，从而让他们的哲学蒙受耻辱。老子和孔子要么是同时代人，要么生活年代相近，但他们的学说却相去甚远。一者试图用道德高尚的、符合理性的理论来迷惑人们的心灵和判断力，另一者则试图凭借一些有助于满足激情的手段让人们感到惊奇，并因此赢得人们的心灵。时间揭示了一者的伪善，却神话了另一者的庄严高贵：因为在国人的心目中，"道士"比江湖骗子高不了多少，而帝国的精英阶层都是孔子的信徒。第三种占主导地位的信仰在流行程度上排第二位，然而却受到那些被启示之光所照亮的人们的嘲笑，而不是怜悯。

必须看到，儒、释、道这三种理论有着截然不同的来源，而且各自都有众多的不同教派。在每一个采用了既定的崇拜形式的国家，分歧似乎很普遍，争吵几乎不可避免；但在中国，人们发现，情况并非如此。据说，这里盛行普遍的宽容。王公贵族都是孔子哲学的信徒，而皇帝则在藏传佛教的黄金圣坛前顶礼膜拜。

佛教很可能源自印度，却由于婆罗门的学术、热情和影响而遭到放逐，只好到别的地方去寻求庇护。它的教义传播到了日本、西藏和中国。据称，被放逐的佛教僧侣探访过卡尔基斯和明戈瑞利

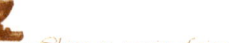

亚，并从那里去了色雷斯，为那些让希腊人和皮拉斯基人变得文明的典章制度奠定了基础。

中国的每一个地方都建有佛教寺庙，在某些情况下，其铺张和奢华，其他任何宗教的信徒很少能超过。在广州，距离老英国商行不远的地方，就有一座寺庙，在装饰上，它没有海幢寺或普陀寺那么富丽堂皇，却深受信众的尊崇。入口包含一个低矮的柱廊，沿着中间的台阶拾级而上，进入一个四方院子，一侧是一排僧寮，另一侧是一个被栅栏围起来的廊台，供奉着"三宝佛"。建筑上的每一块嵌板都刻着一句经文，包括道德规诫，或警世良言。这种做法本身就是中国人当中一定程度的教育传播的证据，因为它并不局限于祭神拜佛的地方——私人住宅、别墅公馆、所有商业场所的入口，也都刻着这幢建筑或场所的名称或目的。走过第一个院子，便来到第二个院子，这里被置于两尊面目狰狞的巨大神像的监护之下。穿过第三个院子，便进入寺庙的主殿，这里有高高的祭坛。在主殿的正中央，有一个用一整块石头做成的底座，雕刻精美。它的正面雕着一个女人，怀里抱着一个婴儿，表情特征和头部轮廓都不像是中国人。这个方台上方竖起了一个螺旋圆锥体，顶端有两个拉长的圆球。庙堂是一个长方形的区域，屋顶被立在石头底座上的柱子所支撑。一个宽敞的天窗使得光线可以充分地照射进来，夜里，样式各异的灯笼悬挂在屋顶的横梁上。一张祭坛桌环绕着方台，上面摆满了香炉，花瓶里插满假花，烛光摇曳，香火缭绕。

14

河南风景

Scene on the Honan Canal, Near Canton

河南风景

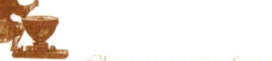

　　距离海幢寺不远，便是河南运河的河口，那是一条交通要道，一路上可以欣赏到美丽的风景、勤劳的人民，以及精耕细作的田园。在很多地方，紧挨着河岸修建了别墅，阳台上摆满了芬芳四溢的鲜花，装饰着奇形怪状的灯笼。像威尼斯的宫殿一样，每座别墅都有一片单独的小河湾，别墅主人的游船便停泊在那里。在有些地方，商人的店铺或工厂便耸立在水边，一条宽阔的阶梯从底层阳台拾级而下，为的是方便运送或接收货物；梁柱上则悬挂着牌匾，标示出业主的姓名、身份，以及他所经营的特定行当。那些去过威尼斯旅行的人，不难欣赏这种水路令人愉快的特征，熟悉之后，很快就忘掉了危险，新奇感不知不觉地给旅行之乐增添了别样的风味。这里一直允许"番鬼"们与天朝帝国的臣民混居：瞪大眼睛看着他们古怪的装束，他们精美华丽的阳伞，以及他们毫无表情的面容。在这个商品交易中心，算命先生和托钵僧人找到了他们的一席之地。前者穿梭于过往行人当中，或者端坐在一张放着文房四宝的桌子前，只需几个铜板，便可以向你揭示未来的秘密。失去妻子欢心的丈夫，渴望爱侣关注的情人，操心儿女幸福的母亲，被父母遗弃的孩子，纷纷围在这位法师的桌旁，屏住呼吸，等待对自己命运的裁决，或者等候轮到自己上前求签问卦。

　　但中国人（或者毋宁说是广州人）的住宅并没有局限于陆地，他们的房子也不完全建在岸边。很多人把家安在水上，实际上，他们就居住于停泊在河里的驳船上。在这条河的有些地段，固定驳船的数量是如此之大，以至于遮蔽了运河河面的很大一部分，呈现出一个乱七八糟的实心块团。在另外一些地方，它们鳞次栉比地排列，从此岸到彼岸，只留出一条狭窄的通道供船只航行。成群结队

的船只常常远离河岸，一排排停泊在河面上，它们之间可以交流，但妨碍了与河岸的交往。他们陆地上的同胞带着怀疑和不友好的目光看待这些水栖兄弟。据信，他们有着完全不同的出身——被认为是天性下贱的外乡人，并禁止与陆地居民通婚。

译者注：

广州人习惯于把珠江南岸的一片地区（即今天的海珠区）称作"河南"。但是，屈大均《广东新语》卷二云："广州南岸有大洲，周回五六十里，江水四环，名河南。人以为在珠江之南，故曰河南，非也。汉章帝时，南海有杨孚者，举贤良，对策上第，拜议郎。其家在珠江南，常移雒阳松柏种宅前，隆冬蜚雪盈树，人皆异之，因目其所居曰河南。河南之得名，自孚始。"陈徽言《南越游记》云："广州城南隔河有地名河南，富者多居之，人烟稠密，栉比相错。"郑熊《番禺杂志》云："卢循城，在郡之南十里，与广隔江相对，俗呼河南，又作水南。"

15

欧洲人的商行

The European Factories, Canton

欧洲人的商行

可以说，中国的对外贸易（欧洲人在广州开设商行的历史与之密切相关）最早是在1517年建立起来的，当时，费尔南·佩雷兹·德·安德拉德率领一支由8艘船组成的船队抵达广州，并以葡萄牙国王的名义，要求许可通商。此后一个多世纪里，葡萄牙人一直独享这一重要的特权。但是，大约就在这一时期，荷兰人也找到了通向东方诸海的路。他们并不满足于通过二手代理人做生意，决心前往广州，打通与中国人之间的直接商贸往来。意外最终导致了这一目标的实现，而荷兰人曾经以非凡的勇气、胆识和才干努力实现这一目标，结果却白费力气。葡萄牙人一直拒绝荷兰闯入者进入他们在澳门的殖民地，并通过蓄意诽谤确保了中国当局拒绝他们的使团进入广州。后者先是撤到了澎湖岛，随后去了台湾；他们决心用自己的诚实和勤奋彻底驳斥竞争对手的诽谤，证明自己完全值得与中国人结成盟友。要不是因为发生了一件事，威胁到帝国的和平与独立，中国人对外国人的冷漠（或者说是厌恶）肯定会让不屈不挠的荷兰人根本没有机会与天朝帝国的臣民建立起友谊。这一事件就是福建本地人郑成功的叛乱。郑成功是一个非常有能力的人，他不仅把福建、广东和广西保持在自己的控制之下——其他行省都承认了满洲皇帝——而且还让自己成了台湾的主人。这位勇敢的爱国者的背叛使得荷兰人在台湾岛的居留不再安全，而他们给大清皇帝提供的帮助使得他们有资格得到朝廷的关照，于是，荷兰人被允许迁居广州郊区，并为了更好地从事贸易而在那里建起了一家商行。这次迁居发生在1762年。

在商业竞争对手（尤其是西班牙和葡萄牙）的榜样的鼓励下，英国人努力扩张在印度洋的贸易。为了这一雄心勃勃的目的，罗伯

特·达德利爵士装备了3艘船,设法弄到了伊丽莎白女王写给中国统治者的一封信,并指示这次小规模远征的指挥官本杰明·伍德:"尽可能远地深入中国。"看来,达德利的舰队并未抵达中国海岸,从西班牙人那里听到的关于这支船队的任何消息都不可靠,有人怀疑英国船员被西班牙人残忍地杀害了。这次不幸的事件只不过增加了英国人与欧洲主要商业国家之间先前已经产生的敌意;紧接着出现的背叛和杀戮的场景很自然地导致中国皇帝拒绝所有欧洲人在中国继续发展,并使得这个古老国家长期以来对"蛮夷"的偏见更加根深蒂固。

1637年,为了打开与中国的直接贸易,英国人再次采取了一次坚决的行动。他们派出了4艘船,外加一艘舰载艇,由威德尔船长率领,驶往当时由葡萄牙人殖民的澳门。他们在那里受到的接待伴随着令人恼怒的刁难,还有周围的猜疑,船长于是决定乘坐舰载艇前往广州,尽可能弄清楚葡萄牙声明的真相,以及中国政府对英国人的真实态度。他们在接近广州的时候遭到了代理人、使节、专员和官僚的阻挠,被诱使对这些狡猾的官员翻来覆去的允诺和陈词滥调寄予信任,最终同意休战4天。在这段时间,中国人偷偷地运来了几门大炮,正对着4艘英国船的停泊处。在英国人完全放松警惕的时候,中国人朝这支小船队开火了。中国人的开火指挥糟糕,只造成了很小的损害,但英国大炮迅速而冷静的回击则很快就让中国人的大炮哑了火。这一坚决果断的行动使英国人立即获得了承认,他们暂时被允许与中国本地商人开展易货贸易。

然而,葡萄牙人再一次耍出两面派的伎俩,使中国人增加了对英国人的仇恨,更加担心遭受英国人的惩罚。没有任何挑衅,英

国人被宣布为"中国之敌",并给他们取了一个侮辱性的绰号"番鬼";所有胆敢与这些"番鬼"做生意的中国人都被宣判犯有叛国罪。

1676年,在南方各省臣服新王朝之前,英国人在厦门和金门获得了一片立足之地。然而,在这两个地方于1680年也臣服了满洲征服者之后,英国人被迫放弃了这两个殖民地。4年后,中国恢复了国内和平,台湾政府安排就绪,工业在这两座海港小城重新开始,英国人也被允许收复他们在厦门的商行。他们保住了这家商行,直到皇帝的一篇谕旨把所有对外贸易局限于澳门和广州。继续保留这家商行变得既不合法,也无利可图,于是,英国人把他们的官员和机构迁到了广州。他们在那里与中国人贸易,生意兴隆,直至1833年。那一年,英国议会在忙于改革几个政府部门,重新核发了东印度公司的特许状,放开了先前一直由这家公司垄断的对华贸易,把董事们未来关切的事情局限于军事和民事部门。

在撤销了东印度公司的对华贸易垄断权之后,任命了一位英国对华贸易总监,律劳卑勋爵是担任这一职务的第一人选。然而,勋爵抵达广州之后,两广总督出人意料地拒绝承认他的委任状,并宣称,英国贸易管理模式的这一改变并没有正式与北京的朝廷沟通。律劳卑勋爵抵制了这一阻挠,甚至指挥两艘军舰占领黄埔岛锚地。这一命令在执行的时候遭到了抵抗,虎门和大虎山炮台朝英国军舰开了火。强烈抗议白费力气,不屈不挠的坚持带来了严重的损害,也给英国人的利益造成了损失,律劳卑勋爵退到了澳门,决定等待向最高当局申请的结果。但是,几乎就在抵达澳门港之后,勋爵便死掉了。律劳卑勋爵去世之后,戴维斯先生承担起了保护英国人在

广州的财产和贸易的职责，而且没有遇到什么妨碍，直到鸦片问题出现，直到1842年中国彻底屈服于英国的坚船利炮，这个问题才得以解决。

尽管允许他们在广州建立商业代理机构、商行、店铺和住宅，但迄今为止，中国政府对待所有外国人都极其吝啬。尽管气候闷热，住处不卫生，以及被死水所环绕，但当局还是拨给了一块场地给外国人建商行。这块地长800英尺，纵深400英尺，从前是一片污水横流的沼泽。打了很深的桩，有了一个稳固的基础，"十三行"就这样建起来了。各家门前都有一根旗杆，装饰着各自国家的国旗，每家商行都按照中国的习俗取了一个名号，以示区别。英国商行叫"保和行"，美国商行叫"广源行"，荷兰商行叫"黄旗行"，奥地利商行叫"孖鹰行"，瑞典、丹麦和法国的商行也都有类似的名号。

1834年，珠江的洪水彻底淹没了欧洲商行的码头和底层，以至于外国人居住区的房子之间的交通以及与广州城之间的交通都只能靠小船来维持。这次水灾的长期持续在商人当中造成了大范围的疾病和死亡。商行的背后是一条狭窄的小溪，塞满了来自城市下水道的各种污秽。前面是阶梯或斜坡，为装卸货物提供了方便。有两条街横穿商行和店铺所占据的空间：中国街和猪巷。前者是一条宽阔而漂亮的林荫大道，有很多装修漂亮的店铺，但所有外国人都不得入内。猪巷则拥有完全不同的品格——狭窄、不方便、阴森，被最底层的人所占据，也只有最底层的人才光顾，经常是骚乱、偷窃甚至暗杀的现场。欧洲人被严格局限于他们的居住区，占地面积很少超过几平方码。有一个散步场所，用栏杆围了起来，形成了一个

惬意的休息室。在凉爽的傍晚时分，与商行有联系的商人、海军指挥官和民事官员来到这里会面。但是，除了这块小露台之外，允许外国人进入的空间只有买卖交易、装船运货期间供他们堆放货物的空间。

上述两条街道把十三行分成了三组：西边是法国商行和西班牙商行，中间是英国、丹麦、美国和奥地利的商行，东边是东印度公司的商行。由于禁止外国人进入广州城，他们的活动区域被严格限制在分配给他们的狭小而不卫生的空间内。在这里长期居住，对大多数人来说都是很难受的事，对所有人来说都是一种无法忍受的羞辱，除了财富和商业的忠实追随者之外。因此，后来英国对中国的征服（结束于其他通商口岸的开放），以及香港的割让，要么补救了广州居留的不便，要么导致有利可图的贸易彻底迁往了厦门、宁波、澳门或女王镇，尽管后者原本只是打算作为一个堆放货物的地方。

译者注：

　　所谓"十三行"，并非实指，乃虚数。各洋行之名，乾隆前不可考。乾隆后有丰进、泰和、同文、而益、逢源、源泉、广顺、裕源、瑞丰、义丰等行。嘉庆后有同文、广利、怡和、义成、东生、达成、会隆、丽泉、福隆、天宝等行。道光二年，西关失火，洋商十一行延烧者六家，余五家。四年后，丽泉、西成、同泰、福隆等行先后倒闭，至九年，只存怡和等七行。《广东通志》卷一八〇载："康熙二十四年开南洋之禁，蕃舶来粤者，岁以二十余柁为率，至则劳以牛酒，牙行主之，所谓十三行也。皆起重楼台榭，为夷人居停之所。"沈三白《浮生六记》载："十三洋行，在幽兰门之西，结构与洋画同，对渡为花地。"屈大均《广州竹枝词》云："洋船争出是官

商,十字门开向二洋;五丝八丝广缎好,银钱堆满十三行。"叶詹岩《广州杂咏》云:"十三行外水西头,粉壁犀帘鬼子楼;风荡彩旗飘五色,辨他日本与琉球。"足见当年盛况。

16

商人潘长耀的宅邸

House of Conseequa, a Chinese Merchant, in the Suburbs of Canton

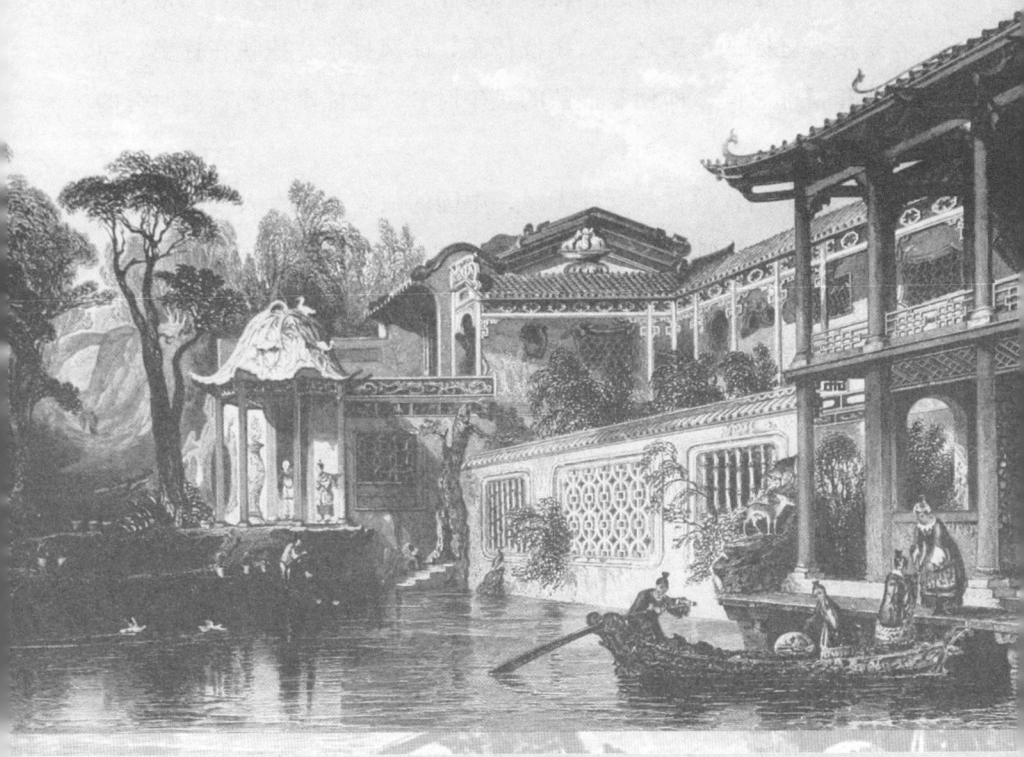

商人潘长耀的宅邸

潘长耀宅邸的内部，不管多么华美漂亮，多么古怪奇特，我们都不要把它仅仅看作是艺术的向壁虚构，是民用建筑的生动说明；相反，它是中国人当中普遍盛行的那种漂亮别墅式建筑的一个真实的现存样本。当我们把殷勤好客与中国绅士的品格联系在一起的时候，千万不要得出这样的结论：它跟欧洲人的殷勤好客是一样的。一个中国官员的宅邸是按照既定的规制建造的，并接受官府的监督，必定包括符合规定的不同部分；一部分用于招待宾客，另一部分专门供家里的女眷使用。后一部分只有女性才能进入，其装饰极尽花哨之能事，通常要花掉相当数量的钱财。图中表现的景观不过是很多庭园的场景之一：树枝低垂，凉风拂水，掩映在柱廊、凉亭和窗扉之间，即便是最热的正午时分，也能享受到日落时分的阴凉。

在中国，教育与女性无缘，中国的法律禁止女人接受人文教育。为了弥补彻底剥夺女性的智力享乐而给她们造成的损害，有钱的富人便给自己的妻女提供了大量的游乐场地、池塘、花卉、岩穴、鸟笼，及其他适合女性禀赋的娱乐。潘长耀在广州近郊的这幢府邸中所表现出来的慷慨和品位，很少有哪位官员或商人能够超过。这幢宅邸的庭院、厅堂、画廊、柱廊、过道、阳台，以及其他稀奇古怪的建筑形式，都远远超出了奢华通常所达到的程度。家里的女眷所享有的自由似乎已经超出了她们裹着的小脚所能允许的范围。

图中可以看到一个八角形的门廊，下面画着两个人，一个指着游船，另一个望着同一方向，门廊的顶部是倒扣的莲花。按照佛教信徒的理解，这种美丽的花在中国人当中有着神圣的地位，是中国

建筑中尖顶的起源。就其最初的形状而言，它恰好与宝塔顶上倒扣的杯子相一致；拉长之后，它被用于任何长度（但宽度有限）的建筑，莲花的特征依然保留。而且，建筑师们应该感觉到了一种强烈的倾向：在民族风格中引入一种借自本土神圣符号的装饰或构件是十分自然的。然而，在潘长耀的宅邸中，那朵倒扣的莲花不加掩饰地被用作门廊的装饰顶篷。希腊人的立柱借用自树干——他们的柱头装饰则借用自莨苕叶或其他花卉。我们英国的簇柱借用自德鲁伊特的小树林；另一种风格的自然建筑，洞穴的内部，连同它的石笋装饰，则毫无疑问暗示了摩尔人修饰其华美宫殿的那种装饰风格。

译者注：

原文中所谓的"昆水官"（Conseequa），即丽泉行的创始人潘长耀。潘氏乃福建同安县人，乾隆末年以经营茶叶起家，至嘉庆十五年突飞猛进，营业大盛，跃居为同文行、广利行、怡和行和义和行之后的第五大商行。曾与十三行同业一道捐出自己的房产，创办文澜书院，从而声誉鹊起。1814年，潘长耀在美国联邦最高法院控告纽约及费城的商人拖欠自己货款100万两白银，这是中国商业史上的第一起跨国官司。然而，官司赢了，欠款却没有拿到手。10年后，丽泉行倒闭。

17

潘长耀宅邸的园林水榭

The Fountain Court in Conseequa's House, Canton

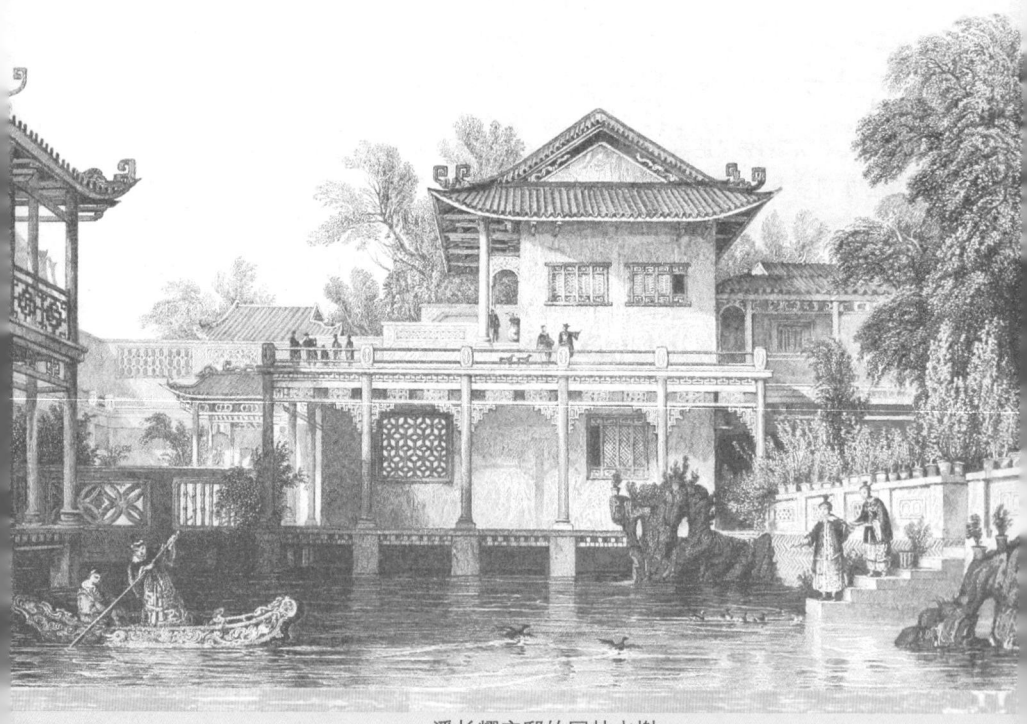

潘长耀宅邸的园林水榭

在我们英国，一些古迹的历史不过只有几百年，很多日常习俗的起源就很难解释清楚：在联合王国的某些地方（苏格兰和爱尔兰），甚至有一些建筑，其最初的目的完全不为人知，尽管相同种族的居民依然居住在它们的周围。因此一点儿也不奇怪，旅行者没有能力解释中国习俗所涉及的奥秘。我们有无可辩驳的证据足以表明：中国的每一个社会阶层对待女性都细心而体贴。中国男人在其他所有情况下都有着粗鲁而残忍的习性，但他们对女人却温柔体贴。我们看到了女性装束的昂贵，食物的精美，以及其住处的奢华。然而，我们被严肃地告知："在中国，男尊女卑。"我想，这一结论当中必定存在某种深刻的误解。

潘长耀的宅邸尽管没有本书插图所呈现的其他宅邸那么宏伟华丽，但依然漂亮而优雅，富有想象力，足以证明中国普遍盛行的园林建筑风格，足以显示大家闺秀是如何度过她们的闲暇时光。这套绿树环绕、浓荫蔽日的房子多半是这个家庭的避暑胜地；柱廊、阳台、伸出的屋顶和低垂的树枝，抵挡着灼热的阳光，小湖的水面给岩石岸边的游客带来凉爽的清新感觉。立柱和回纹饰描金漆彩，小船是人类技艺所能仿造的最奇妙的构造物。女士们全身绫罗绸缎，镶金绣银。在民用装饰性建筑中，以及在风景园林中，营造距离感始终是一个重要目标。为了这一目的，人们引入了一些能够在有限间距内营造出远景幻觉的物体。长长的柱廊、过道或游廊是深受喜爱的内景，桥、观象台和假山则是颇受青睐的外景。在中国女性的日常消遣中，游湖构成了很重要的一部分，从露台到凉亭，穿过漂亮的石桥，再从凉亭到宝塔，就像一次重要旅行一样兴致盎然。

18

一位中国商人的宅邸

House of a Chinese Merchant, near Canton

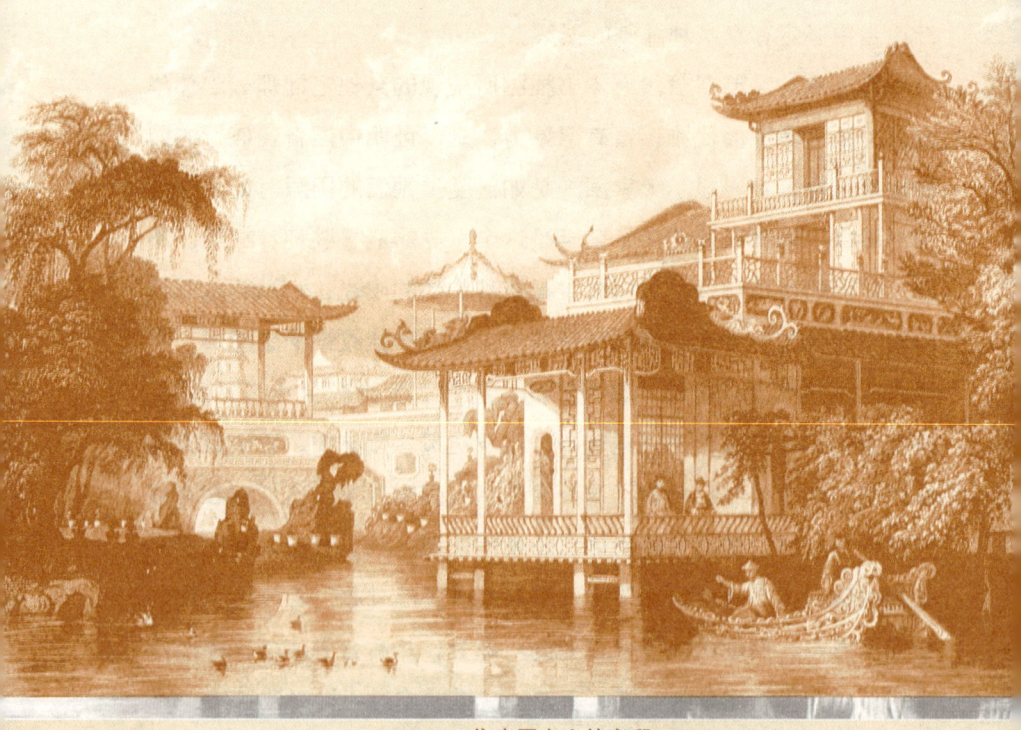

一位中国商人的宅邸

一座中国别墅就是一个建筑群，由尺寸和设计各不相同的建筑凑在一起，没有任何明显的方法，但显示出了丰富的想象力和无穷的奇思妙想。外部是阴暗的墙壁，这在所有把女眷深锁闺中的国家都很盛行。但在内部，至少表面上散发着愉快而安静的气息。尽管在中国建筑中看不出有什么正规的艺术规则，但是，如果认真分析其组成部分，仔细比较不同的样本，我们立即就会发现中国建筑还是颇有体系，并对那些看上去似乎多余的东西做出解释。我们那些巨大的石拱门和雄伟的大教堂都是依据精确的数学原则，使用平衡材料，而中国建筑则完全没有平衡材料的观念，并十分荒谬地把屋面横梁放在一个与西方建筑师所采用的那个位置成直角的位置上，不敢形成一个巨大跨度的屋顶。这样一来也就不可能有很宽的屋顶，中国人满足于比例相称的房子；如果有足够的钱财维护一个大家庭，他不是建一幢大宅子，而是在一个为家人独处和享乐而圈起来的空间里建造很多小建筑。它们的屋顶必定很狭窄，在需要一个宽敞房间的时候，除了引入柱子之外别无他法，因此，中国房子的这一特征被没完没了地重复。有一个被柱子支撑起来的阳台，后面是主建筑，高度通常是一层。但是，如果场地足够宽敞，可以建起二层或三层的话，家里的女眷就没有机会看到外面，外面也看不到她们。在南方各省，需要阳台来遮阴；每个房间的前面是敞开的，只隔着一道描金漆彩的窗格，即便是楼上的房间，门也只是光线和空气的媒介。支撑每个房间屋顶的柱子是松木的，有时候雕刻过，但更多的情况下是平的，但涂了漆，椽子上覆盖着琉璃瓦，青砖白缝，效果非凡。不管欧洲人认为中国屋顶是美是丑，建筑师的最好才华正是花费在建筑物的这一部分。山墙奇异地装饰着蔓叶图案和

金龙。不过，建筑师的天才不仅局限于建筑装饰，他还必须能够在别墅内部引入一个人工湖，岸边有假山和游乐场地，把大自然的鬼斧神工与人类技艺的华美创造结合在一起。小桥流水，山石林泉，全都打造成最奢华的形式，其布局中所表现出来的奇思妙想，在外国人看来想必令人啧啧称奇，而且很难成功模仿。

19

广州的街道

A Street in Canton

广州的街道

老广州为中国的街头生活和街头习俗提供了一个样本,可以看作是中国城市场景的缩影。如果我们仔细审视各种生意人的行业习惯和生活方式,详尽描述观光客视为怪癖的那些东西,便可以看出,它们与欧洲习俗,甚至与古老的伦敦习俗之间存在着明显的一致性,这种一致性远比我们通常想象的更加突出。从它古老的基础开始,繁荣的贸易很早就在这里建立起来了,人口的增长超出了城墙的限制,一个范围广阔的郊区被添加进来了。然而,插图所呈现的,既不是郊区,也不是欧洲人的聚居区,而是古老的中国城市广州府核心地带的一条生意繁忙的街道。最初的城墙只有6英里,但城市和郊区的人口,连同珠江上栖息于小船中的水上居民,据估计高达百万之众。

尽管城墙内的区域面积有限,但由于街道都非常狭窄,由于规划建筑用地时十分节约,广州城的街道和房屋竟然多得令人吃惊。这一布局必然妨碍了马车的普遍使用;广州的街道有点像铺着石板的院子和过道,给行人提供了极大的便利,也有利于减少大街上人群的规模。还有人把它们跟巴黎的拱廊街道相比,这一类比并无不当,除了庇护街道的玻璃顶篷之外,它们在许多方面都很相似。每条大街都铺着很宽的花岗岩石板,因此,如果马车流行的话,或者如果允许马车进入的话,它们就会跑得像有轨电车一样快。然而,在大多数情况下这都是不可行的,每一条街道的尽头都缩小到只有门道那么宽。街道的尽头装着一个结实的木阀或铁门,还有一间警戒室,里面住着守夜人,他们的职责就是照料这些分开的、单独的街道,避免小偷进入,并在出现火灾的时候发出警报、帮助救火,维护居民的和平安宁。不过,这种对自由的限制并不是什么古怪的

特色；在欧洲大陆的一些城市和大集镇（犹太人在这些地方被局限于特定的聚居区），这一做法由来已久，每一条街道的尽头也都装有这样的门。这些门夜里一直紧闭，由当地的警察守卫。在日本的长崎，荷兰商人如果想上岸睡觉的话，夜里也要遭到类似的监禁和监视。

在建筑上，尤其是在屋顶的构成和支撑上，科学知识的缺乏妨碍了中国建筑师的努力，以至于中国人的房子很少高于两层，即便是两层高，也主要是借助木质框架来实现的。富裕阶层的房子经常是砖做成的，不那么富裕的家庭往往是砖木结构或木结构，而贫穷的家庭则是用未烧过的粘土或泥块搭建房子。

在城里人口最稠密的街区，往往采取一些极端措施防止火灾的发生，在火灾出现时发出警报，并尽可能迅速扑灭大火。每条街道的守门人都装备了一个声音响亮的钟铃、一面大锣或一个巨大的号角，用来叫醒和警告街上的居民。几乎每幢房子的屋顶上都竖起了一个竹竿搭建的瞭望台，从瞭望台上可以察觉危险，有效地发出警报，以便及时逃命。

20

帽子商的店铺
Cap-Vendor's Shop, Canton

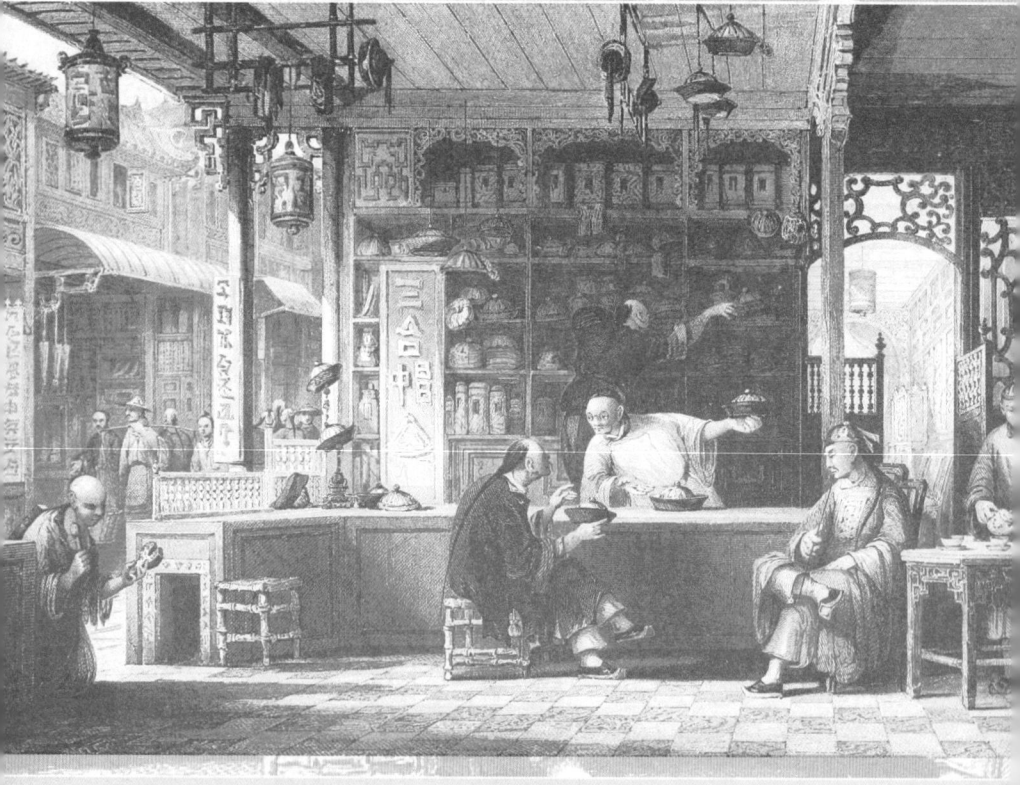

帽子商的店铺

一家帽子铺常常是闲聊的场所——是一间时尚客厅,是那些闲散之人的聚会地。大门洞开,灯笼高挂,招牌上写着店铺的名号,窗边的牌匾上还写着货真价实、童叟无欺之类的名堂,全都是金字。柜台的外沿围着一道小小的栅栏,部分原因是为了保护,但主要是为了装饰,柜台内的货柜上陈列着样品,伦敦和巴黎的帽商也是这种做派。店铺的入口常常被乞讨的和尚给挡住,他们姿态谦卑,口中念念有词,敲着更加烦人的木鱼,乞求人们的施舍。

插图中所描绘的是广州一家著名帽子铺,其装饰风格、在场人员和家具陈设可以看作是同类店铺的范本。这里制造和销售的商品都是为富裕阶层准备的,戴帽子似乎是他们的一种特权。无论是古希腊人,还是古罗马人,在其历史上的英雄时代都不曾在脑袋上戴点儿什么遮盖之物,因此,所有古代雕像要么是光头,要么偶尔戴着胜利者的花环。后来,才引入各种各样的帽子和军用头盔。看来大致可以肯定,几百年前,中国人也是光着脑袋面对日晒雨淋,偶尔用长袍的边缘作为帽子的替代。事实上,他们的老式头发提供了足够的保护,让他们免遭日晒雨淋。大自然的这一恩赐成了一场血腥内战的目标,满族人在这场战争中胜利了,满清暴君如此可耻地利用了他的胜利,以至于被征服者不得不剃光他们的脑袋,只留下后脑勺上长长的一撮,从头顶上垂下来——这是他们臣服的象征。

假如天气格外炎热,便只有一根长长的辫子装饰着达官贵人的脑袋;在不那么热的天气里,便戴上一顶有衬里的绸帽;如果天气凉爽,便戴一顶用极瘦的藤条编成的帽子。这些不同种类的帽子用于夏天和冬天,用于屋内和室外。夏天的帽子通常是一个用竹丝编成的中空圆锥体,顶端依据戴帽人的官阶品级,装饰着红色、蓝

色、白色或镀金的小球,或者是一颗不透明的纽扣。一缕取自水牛腹部的红色毛发从纽扣孔中插入帽子的顶端,有时候有一块漂亮的玛瑙、一块天青石或一块玉,在帽子的前沿闪闪发亮。在冬天,这个圆锥体便换成了另一种帽子,制作更结实,形状更恰当。这种帽子带有翻起的帽檐。跟夏天的帽子比起来,它的藤条编织得更牢固,但装饰(代表身份地位的纽扣和那撮毛发)是一样的。在这个季节,尤其是在北方各省,室内多采用绸帽,室外多采用竹冠。

21

船工斗鹌鹑

Canton Bargemen Fighting Quails

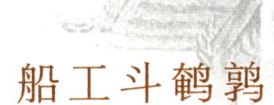

船工斗鹌鹑

在每个国家,恶行总有它的一席之地,范围或大或小,最优雅的举止和最道德的法律也不能征服这片领地。说到这一事实,伦敦和巴黎提供了一个令人悲哀的证据。赌博是所有恶习中最令人痛恨的恶习,在这两座大都市,赌博是贵族的特权,而在中国,它几乎完全局限于平民社会。每年有多少财富消失在跑马场、斗鸡场或会所的牌桌上,有多少门第古老的富裕家庭因为慷慨一掷而破败沦落,伴随着倒霉背运所带来的痛苦。

在中国人当中,赌博类似于英国公共集市和每一家赛马场上盛行的那种粗糙的博彩和骗术,唯一的不同是,在英国,纸牌使用得更普遍。珠江上卖苦力的船工把忙里偷闲挤出来的一点一滴的时间都献给了赌博这项娱乐;疲累的小贩从暂时的奴役状态解放了出来,把自己的悲伤痛苦埋藏在这种恶习所唤起的兴奋中。孩子们在某种程度上也参与赌博,或者更准确地说,这一社会恶习在幼小的心灵中创造了一种欲望。卖水果的小贩借助一种博彩来推销他的商品。他拿出一个盒子和一粒骰子给顾客,后者则押注赌他的水果。先掷骰子是顾客的特权,当然,赢家把水果和钱都拿走。博彩销售也是物物交换的一种深受喜爱的方式,各种各样的供应品以这种方式卖掉。这种恶习是如此盛行,以至于老婆孩子有时候都会成为这些惯性赌徒之间做最后一掷的赌注。

骨牌、骰子和纸牌一直是这一恶习所使用的主要工具,象棋的使用也很普遍。中国人的纸牌通常长3英寸、宽1英寸,像我们的纸牌一样有黑红二色。紧张的悬念和时间的消耗与长时间的象棋厮杀密不可分,毕竟在这样的游戏中,赢棋便是赢钱,而不仅仅是显得自己棋术高明。

这一代老英格兰人所熟悉的"找拖鞋"游戏大概只不过是中国人"击鼓传花"的一个改编版。花束在不同的人之间传递，另一间房里鼓声不停，而那个在鼓声停止时碰巧手里拿着花束的人便要喝下额外的一杯酒，或者掏钱让别人替自己干掉一满杯。不过，在中国的底层人当中，最流行的赌博还是"猜拳"："两人相对而坐，同时各出其手，并喊出双方伸出手指的总和。"

　　还有一些赌博形式，在文明程度最高的民族中也很常见，其中就包括斗鸡，这是满清官员最喜爱的一种娱乐，大概是从马来人的国家引入的。还有斗鹌鹑和斗蟋蟀——全都同样残忍而怯懦，非男子汉大丈夫之所为。中国人研究了各种不同的好斗动物，甚至扩大到了昆虫界。他们发现了一种蟋蟀，它们好斗的习性臭名昭著。两个小蟋蟀被放在一个碗或筛子里，主人用一根麦秆激怒它们，让它们陷入疯狂，带着莫名其妙的愤怒互相攻击，给观众带来莫大的快乐，给主持赌桌的赌徒带来可观的利益。

22

穿鼻之战

Attack and Capture of Chuenpee

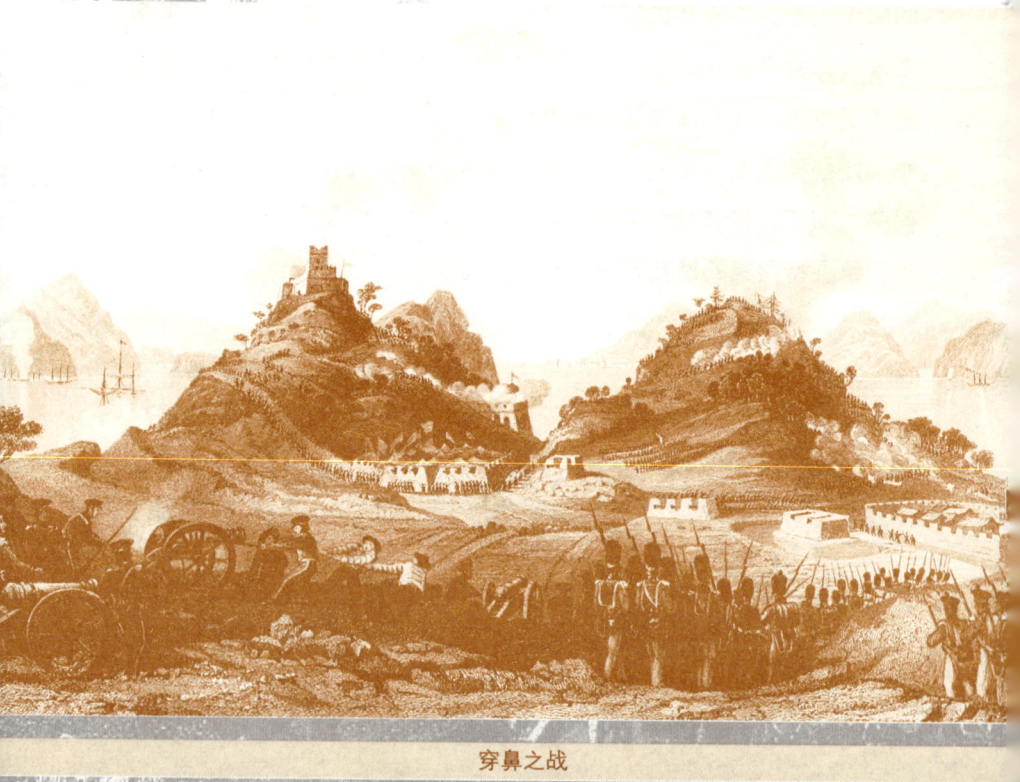

穿鼻之战

珠江的主入口在**穿鼻炮台**和大角炮台之间，这两个炮台是大商业中心广州城的外围防御工事。向西，是一片辽阔的三角洲，数不清的支流横贯其中；这些支流都太浅，只有平底船才能航行，正是有了这些平底船，广州和澳门之间的贸易才颇为可观。除了虎门之外，任何重载船或战船都不可能通过任何河道接近这里，大角和**穿鼻（沙角）**在过去许多年里一直防守坚固。在钦差大臣林则徐对英国商人和英国指挥官的羞辱不断集聚期间，以及在后来的鸦片之争中，这位狡猾的外交官选择了**穿鼻**作为他的宝座，命令所有外国人对这宝座弯腰屈膝。英国商船"担麻士葛"号的船长弯喇同意接受林则徐的约束性合同，总督得寸进尺，要求放还被义律船长扣押的5个人，并就林维喜之死展开调查。史密斯船长的抗议信没有拆封就被退了回来。进一步的克制反倒误导了中国当局，水师提督关天培气势汹汹地要求交出凶手，史密斯船长和义律船长拒绝交出，冲突变得不可避免。6艘战船组成的舰队一字排开，从穿鼻角向南延伸，13艘火攻船组成了一条外围线，每艘船上飘扬着一面黑旗。在接下来的军事行动中，英国的兵力只有史密斯船长指挥的"窝拉疑"号和"海阿新"号。来自"窝拉疑"号的第一炮落在一个木筏上，木筏立即沉没了；第二炮打中了一艘战船，甚至在更短的时间里就把它炸毁了。

"海阿新"号紧随"窝拉疑"号之后，很快就闯进了中国战船当中，不分青红皂白一通开火。几艘战船在英国战船第一阵炮火之后便逃之夭夭，少数几艘战船在阵地上坚持了一段时间。关天培表现出的勇气值得尊敬。战斗结束的时候，人们发现，"三艘战船沉默，一艘被炸毁，很多船被遗弃，其余的都逃跑了。战斗大约在

12点钟开始,中国舰队被彻底打散,丧失了战斗能力。而他们的劣质大炮没有伤到我们一艘船"。

上述战斗是在1840年末打响的。在1841年初,耆善成了英国人与中国政府沟通的中间人。中国人通常具有的特征他一样也不少,搪塞、伪装,甚至公开撒谎,成了他在外交上想要使用的唯一手段。戈登·伯麦爵士的信件在穿鼻岛被转交给中国当局,但白费力气——耆善严守沉默。因此,留给英国人的唯一手段就是诉诸武力:1841年1月7日,英军下令部队登陆,战舰列队,摧毁炮台。

穿鼻岛由很多突兀的小山组成,经过一番侦查之后,一支大约由1500人组成的部队在取水处登陆,到达一座山脊的顶峰,从那里俯瞰炮台及山下的营地,营地周围挖了一道很宽的堑壕。三门大炮朝向东面,其后是深深的壕沟,用来掩蔽驻守的军队。中国军队布满了低炮台右侧的那座小山,炮台的防御墙只有通过瞭望塔和面朝亚娘鞋岛的那座小山之间的缺口才能看到。英国舰队的一部分由赫伯特船长指挥,进攻沙角炮台和新修的穿鼻炮台;另一部分由斯科特船长指挥,进攻大角炮台。

在两个小时的激战之后,义律船长指挥的先头部队出现在他们奉命占领的那座山脊的顶峰;一支皇家炮兵分队装备着24门榴弹炮和两门野战炮,由诺尔斯船长指挥;第26苏格兰步兵团和第27本地步兵团的分遣队由副旅长普拉特率领,第90团的麦肯齐中尉担任副官,紧随其后。英国军队刚一进入阵地,敌人便用震耳欲聋的呐喊、敲锣打鼓和吵吵嚷嚷的威胁来迎接,最后是连续不断的炮击。中国人的威胁对英国士兵并没有产生任何作用,他们以迅速而坚定的步伐冲向山下的堑壕,把中国军队赶出了营地,登上了营

地背后陡峭的山峰，在瞭望塔上插上了英国的旗帜。最初的恐慌过后，中国军队卷土重来，占领了每一个隐蔽的地方，朝英国人猛烈开火。事实证明，跟开阔地上的正面抵抗比起来，这场战斗对进攻者来说更是灾难性的；因为没有任何办法可以发现对方的狙击手，侦查几乎是不可能的。

在第二次穿鼻之战中，有600名中国士兵要么在堑壕中阵亡，要么倒在营房里（他们原本是逃进这里寻求庇护），而英国军队"无一人阵亡，只有30个人受伤"。英国海军舰队的胜利同样圆满，"11艘中国战船（包括水师提督坐镇的那艘船）被摧毁"。

23

虎门战役

Imogene and Andromache Passing the Batteries of the Bocca-Tigris

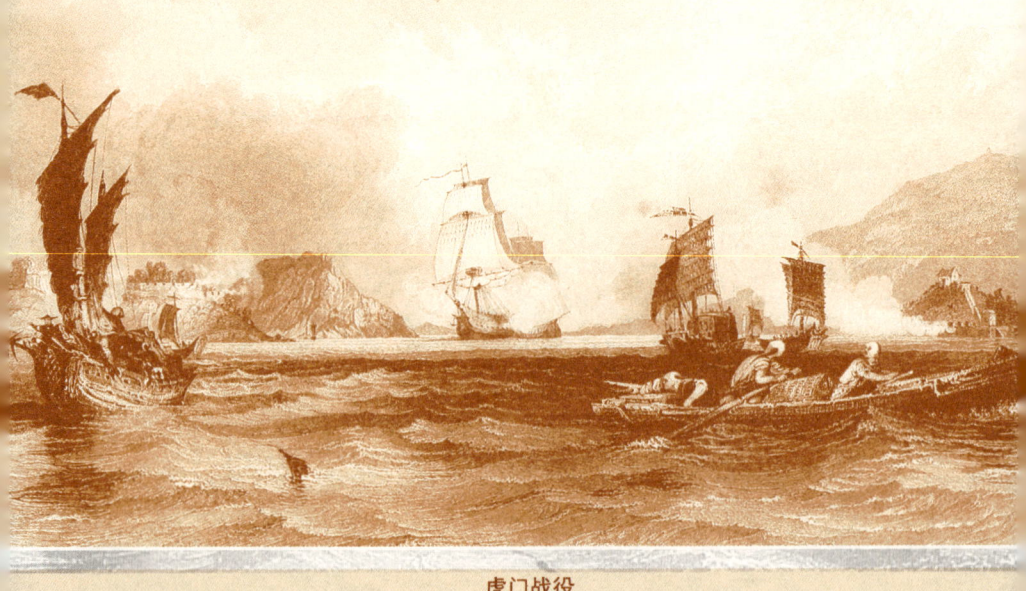

虎门战役

中国人总是对"喧嚣吵嚷"寄予很大的信任，指望借助喧嚣吵闹和夸张的词语引发别人的恐惧，借助过度的虚张声势激发人们的敬畏。旗人士兵的服装制作得类似于虎皮，他们的盾牌和大炮炮眼上描绘着同样凶猛而活跃的动物的头。全中国最著名的炮台是虎门岛的炮台；珠江上那道窄口被命名为虎门，由数量惊人的大炮保护着。

珠江的巨大入海口在穿鼻（沙角）炮台和大角炮台之间收缩为一条大约两英里宽的河道。从沙角开始，海岸向东延伸，环抱着一个被称作"晏臣湾"的浅滩，亚娘鞋炮台距离穿鼻炮台只有 3 英里。在大角炮台的上方，有两个岩石嶙峋的小岛：上横档与下横档。在它们与亚娘鞋岛之间，便是大名鼎鼎虎门。再向上大约两英里，便是大虎岛。亚娘鞋炮台一直防守坚固，上次战争之前便装备了 140 门大炮；上横档炮台在正对面，装备了 165 门大炮。在下横档岛与亚娘鞋新炮台之间，傍晚时分便竖起一道由铁链构成的水栅，部分地方被木筏支撑。在这里，船只需要拿出通行证，那些碰巧在水栅竖起之后抵达这里的船只，只有等到天亮才会放行。毫无疑问，这些炮台的建造，更多的是着眼于恐吓商人，敲他们的竹杠，而不是指望它们阻挡武装部队的前进：耆善在皇帝面前坦陈了这一事实。然而，不管这位钦差大臣的声明是否缓解了他的过错所应受到的惩罚，也不管他所说的有多少是历史事实，虎门炮台总归是无法阻挡英国水兵，因为英国的船只已经屡次三番强行通过了这条水道。当英国驻广州总领事律劳卑勋爵意识到自己受到侮辱的时候，便命令"安德洛玛刻"号和"伊莫金"号两艘军舰通过虎门，溯江而上，直抵黄埔岛。任务完成得很圆满，只遇到了一点小小的

麻烦。舷炮发射的炮弹让敌人的大炮彻底哑了火,英国军队没有遭受任何实质性的损害。

1841年年初,英国公使厌倦了中国官员的反复无常,下令重新开战。作为这一决定的结果,伯麦爵士奉命占领并摧毁亚娘鞋炮台和横档炮台,强行通过虎门。"加略普"号和"萨马兰"号炮轰了上横档炮台,而已经在下横档岛站稳了脚跟的榴弹炮同时开火。英国炮手的迅速和准确很快就压住了敌人的火力,中国军队望风而逃,英军在没有抵抗的情况下实现了登陆。

这场胜利让英国人得到了香港这个庇护所,它究竟会给中国贸易带来怎样的改变,殊难预料;不过,其他通商口岸的开放无疑会削弱对广州的依赖,这一点显而易见。

江南

1

庾岭隘口

Landing-Place at the Yuk-shan

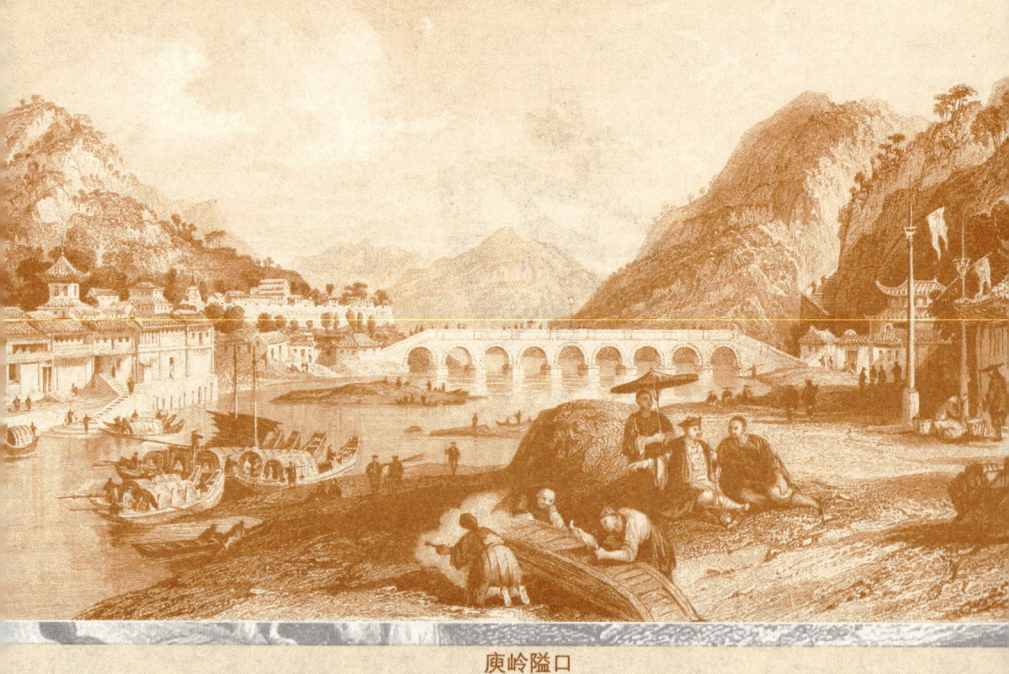

庾岭隘口

在整个赣江蜿蜒曲折的水道，一路上很少有哪个地方比大庾岭大桥周边的景观更加美丽如画。在这里，花岗岩山脊从伟岸的高度向下延伸，直到人迹可至的地方。沿着河边的悬崖，到处留下岩石嶙峋的暗礁，居民的住宅就建在那些地方，有足够的泥土养活植物。在一侧的岸上，建有一座收税的关卡，门前飘扬着帝国的龙旗。税官端坐门前，仆役打着一把直径可观的竹伞，给他遮挡灼热的阳光。与此同时，周围的人则在忙着检查每一批货物，发现违反税法的人，修补平底木船。茶叶、丝绸、棉花用平底货船从梅岭以北的富庶地区运到这里。中国人对这里的九孔桥有一种近乎迷信的敬畏，当他们抵达这座古桥的视野之内，就要换掉他们的舢板船，否则的话，好运就会变成噩运。

大庾岭河道上的这座桥尽管很有名，但桥的宽度不过只有几步；建筑师只打算让那些懂得"骑一匹栗色快马走过只有四英寸宽的桥"（译者注：语出莎士比亚的《李尔王》）的人使用它。工程师压根就没有想到末端压力或侧向压力之类的名堂；他在计算时所考虑的只是材料的强度、桥墩的垂直、水泥的粘合质量，以及皇帝臣民的绝对服从，他们不敢赶一群牛从桥上走过。

译者注：

大庾岭，古名塞上、台岭，又名东峤、梅岭，为五岭之一，位于江西、广东两省的边境。相传汉元鼎五年，将军庾胜筑城守此，因以得名。唐代张九龄在此开凿通往中原的通道时，在道旁种植了大量的梅树，故又称梅岭。大庾岭一直以来就是广东与江西的交通咽喉，其关口称梅关，古称秦关，又称横浦关。文天祥《南安军》云："梅花南北路，风雨湿征衣。出岭同谁出？

归乡如不归!山河千古在,城郭一时非。饿死真吾志,梦中行采薇。"朱彝尊《度大庾岭》云:"雄关直上岭云孤,驿路梅花岁月徂。丞相祠堂虚寂寞,越王城阙总荒芜。自来北至无鸿雁,从此南飞有鹧鸪。乡国不堪重伫望,乱山落日满长途。"

2

石 门

The Shih-Mun, or Rock-Gates

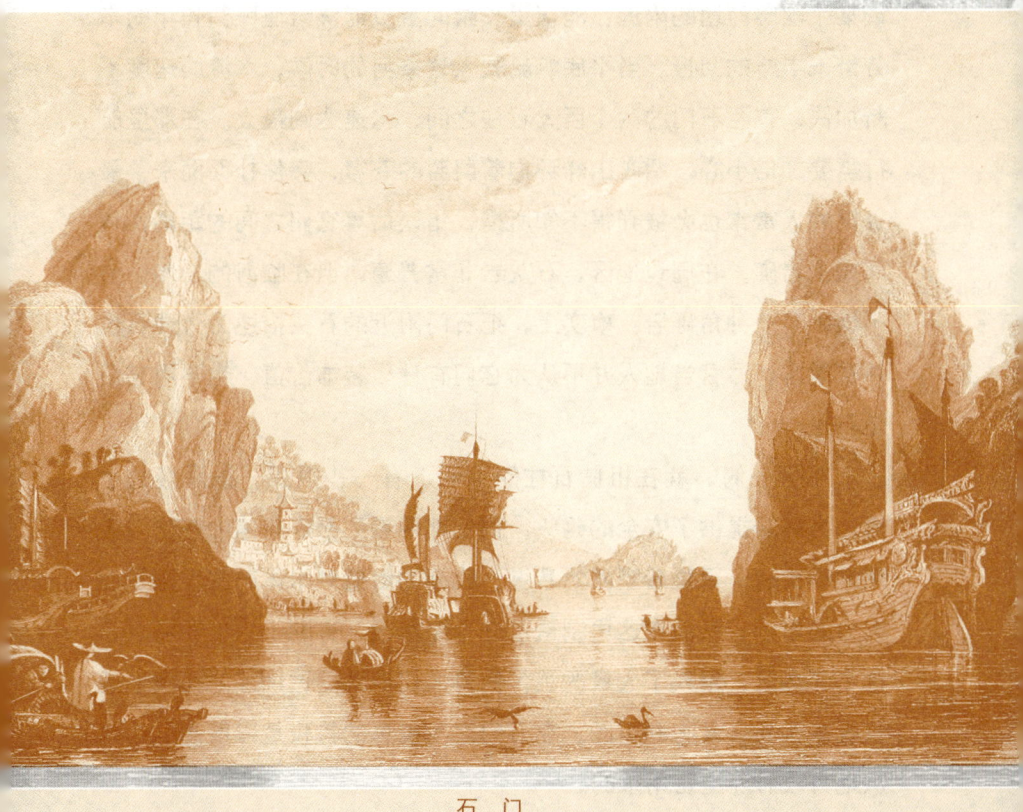

石 门

中国人对如画的风景有一种本能的热爱,在江南省,他们纵情沉湎于对自然风光的喜爱,其方式和程度让我们不由得高看他们的智力品质。在石门上下游数英里的范围内,这条河被包围在陡峭突兀、岩石嶙峋的两岸之间,期间点缀着富饶肥沃的农田和高地。山峦后面的乡村则大异其趣,那里有一片宽阔的沼泽,很难从构成河床的山脊中把水排出去。在这片岩石嶙峋的山峦中,几乎找不到一条通道,让沼泽地里多余的水排出去。当地居民只好把这片荒野交给野生动物,自己则聚集到水边,占据着山脚下那些伸出的岩架,或某个幽暗池塘的附近;池塘里长鳞的宝贝能够给渔民们长年的辛劳带来丰厚的回报。当平底帆船驶入这条河的时候,水流的速度不断加快,直至石门的两个巨大石柱之间,水速达到最大。在那里航行需要加倍小心,两座山峰环抱着蔚蓝的苍穹,突然扑面而来,最警觉的人常常也会被弄得不知所措,错误估算它们之间的距离,从而撞上岩礁。在周边地区,石灰岩非常普遍,但在临河的一侧,似乎横卧着一种角砾岩:事实上,把石门附近的石头描述为大理石也并非虚言,尽管当地人并不认为它们有什么装饰价值,也不用它们烧石灰。

在另一侧,就在粗糙石柱的下面,有一些很深、很隐蔽的小湾,为商船提供了安全的码头。到处都能看到平底船停泊在这个天然的码头边,紧挨着坚固的悬崖。收缩的河道对水体产生了剧烈而有力的影响,从而在这里制造了一个深水区,有利于水上运输。在这个深水区,聚集了大量的鱼,使得人们借助受过训练的鱼鹰来捕鱼既很容易,又有利可图。在石门之间捕鱼的特权是以很高的价钱从地方政府那里租用来的。

3
小武当山
The Woo-Tang Mountains, Province of Kiang-Si

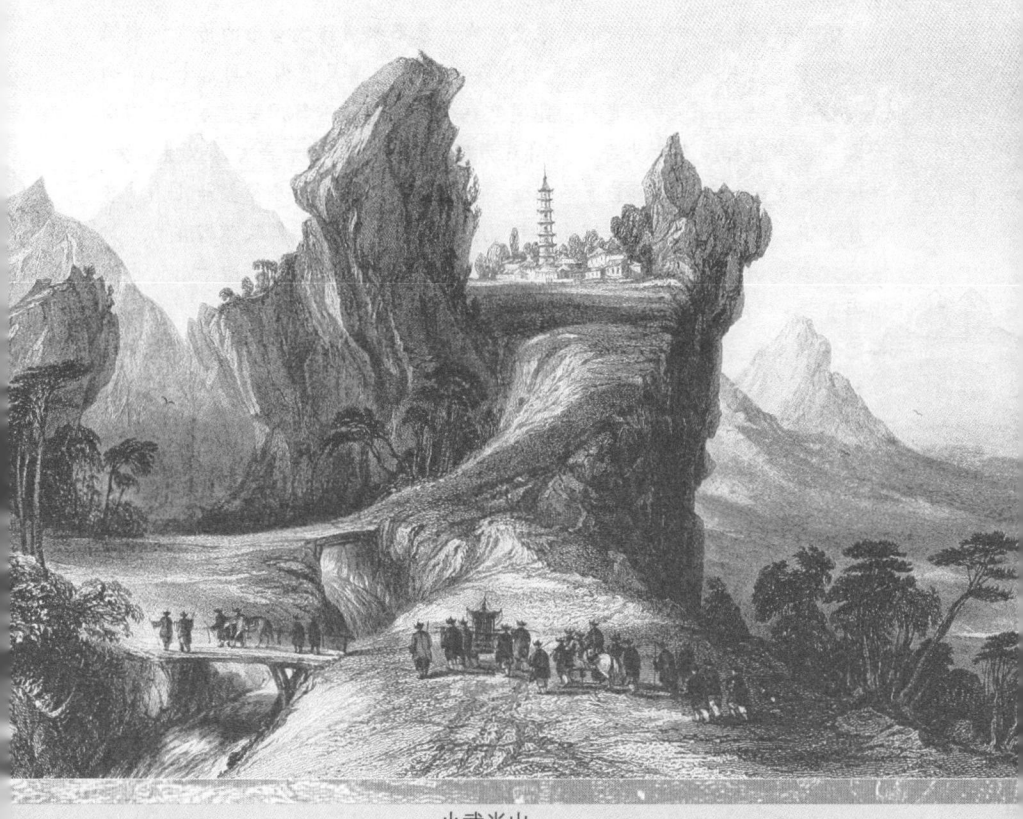

小武当山

在江西省南部页岩质的梅岭山区,悬崖峭壁的形状千变万化,远非人类技艺所能为,就连大自然通常也很难做到。然而,喜欢玩闹的大自然女神似乎打造了小武当山(赣江便发源于此)那变化惊人的地表。因为高悬于小武当村和南康府溪谷之上的大块山体与其说是服从于引力法则,不如说是服从于黏合力。庄严宏伟的气派遍布于梅林以北的整个山链。

译者注:

插图中描绘的是小武当山,原文中有大量篇幅讲述武当山的传说,实属张冠李戴,此处全部删去。小武当山在江西省龙南县境内。同治十二年刊《赣州府志》卷五载:"小武当山距县东八十里,形如玉笋,壁立万仞,四周无路,山半置梯栈五六丈许。又凿石为蹬,倒悬铁链四十余丈,以供攀援。半途有石突出,登山者胸皆磨石而过,为险绝处。蹬尽,小径屈曲,山顶袤延数十亩,有僧庵。西有岩突出如覆瓦,中可容席,开山僧映莲塔在焉。对峰石穴名风洞,深莫测。折而东,有石窦出泉,名观音泉。"谢学山《小武当山》云:"危梯百级凌空上,矗立千寻玉削成。石峻不嫌霜脊瘦,秋高先得露华清。半天钟磬风中落,万丈虹霓岭角横。我欲扶筇凌绝顶,遥瞻鹤路一程程。"

瓜洲水车

The Melon Islands, and An Irrigating Wheel

一些土地干燥、气候闷热的东方国家想必特别研究过如何轻便地把水从井里或河里提上来，供家庭或农业灌溉使用。在最早的时期，雅典人除了水之外没有别的饮料，他们最重要的诗人因此大声赞美水的价值，但他们当时没有任何提水的机械发明。在每一口公共水井的井口，都固定着一个大理石圆筒，装满水的木桶通过一根绕在圆筒上的绳索拉上来。在这种粗糙方式之后，接着便出现了高架渠，一些古代大城市似乎在这上面花费了巨大的劳动。在鲁米利亚，灌溉用水借助一根巨大的杠杆提升起来，一端吊着一个木桶，另一端用石头来平衡，这一方法至今依然被中国人所使用。

我们大可不必详细叙述古代政府在给庞大的人口提供充足的纯净水供应上所给予的关切。克劳狄人的高架渠延伸15英里，再借助190英尺高的拱道被引入罗马。此外还有14条小一些的渡槽、700座水塔，每幢房子都装配了单独的水管和水槽。在君士坦丁堡的地底下，有一座古老的水库，长360英尺，宽180英尺，覆盖着大理石拱顶，由336根柱子支撑。非洲迦太基和西班牙塞哥维亚的渡槽，以及亚历山大城的水塔，都是现存的最令人惊叹的人类文明的纪念碑。所有这些民族，就其提举和传导灌溉用水的方式而言，没有一个民族像中国人那样与埃及人相似。为了方便地分流尼罗河的洪水，他们修造了80条运河，其中一些运河长达100英里，还挖掘了3个人工湖。这些巨大蓄水池中的水通过一连串的木桶提升起来，越过山丘及其他障碍，这些木桶用链条连起来，通过一个轮子来移动，每个木桶在跨过操作台顶端的时候倒出桶里的水。偶尔也会用牛来拉动这台灌溉机器。中国人所使用的一种方法类似于鲁米利亚的土耳其人所熟悉的那种方法，他们的链泵跟埃及人的木桶

系统是一样的。中国农民的第三项发明是竹水车，更有资格赢得独创性的美誉。巨大的动力装置被固定在一个结结实实的木架上，在用来提水的时候，便在它的圆框外沿装上承水板。结实的铁棒从圆框内侧沿水平方向伸出，每根铁棒上用铁环吊着一个方水桶，随着水轮的转动上上下下。所有水桶都可能是垂直吊着的，除了浸在水中的那些水桶，以及处在最高点的那只水桶。在木架顶部附近，有一条伸出，刚好截住水桶，并使之倾斜，迫使每只水桶依次把桶里的水倒进水槽里。在水桶与水槽接触的那一侧装有弹簧，以减缓震动，并使倾倒更有效率。

中国人的水车在原理和作用上类似于波斯人的水车，但完全是用竹子做成的：大直径的短竹筒，一端封住，隔着相等的距离固定在水轮的外框上。竹筒不完全是水平的，而是有一定的角度，好让它们浸入河水中装满水，在旋转一半的过程中保持装满，然后流入水槽中。这样的水车在瓜洲的平坦地区普遍盛行，赣江的一些支流在流入鄱阳湖之前从这一地区穿过。在那里，一眼望去，有100台水车同时在工作，每台水车每24小时能提起300吨水。

译者注：
　　此图所描绘的瓜洲，并非扬州府那个著名的渡口，而应当在江西省新建县境内（今乐化镇瓜洲村）。证诸文献，已不可考。

5

石潭瀑布

The Cataract of Shih-Tan, Province of Kiang-Nan

石潭瀑布

江南省与湖广省接壤，其西部地区多山、干旱而贫瘠。江河中却物产丰富，但它们的水域很难接近，不仅因为岩石河床的崎岖不平，还因为奔流不息的瀑布经年的冲刷使得河床深不见底。在最高的地方，花岗岩是最主要的岩石，但有一种坚硬的板岩，断面很不规则，构成了山间湍流的河床。在一个海拔约 1500 英里的高地上，一条大河承接了数百平方英里的来水，它的整个积水越过石潭的峭壁，落入一个开阔的板岩盆地，呈现出了漂亮、壮观、趣味盎然的景观。在山口的脚下（往返于两个相邻省份之间的人经常从这里经过），建有一个收费关卡，在这里，每个边境居民都要向山神与河神进贡。据信，贡金主要被常住这里的僧人用来举行安抚神明的仪式，保佑他们平安通过山口，尤其是七叠瀑。

在这个风景如画的地方，在高悬于七叠瀑之上的悬崖峭壁之间，生长着桐树，其种子可以榨油，通常用于制造价值不菲的清漆。这里还生长着茶树和松树，有高有矮，装饰着悬崖的两侧。运送稻米、榨取桐油、调制清漆成了山区居民的主要营生。

6

太平昭关

Tae-Ping Shaou Kwan

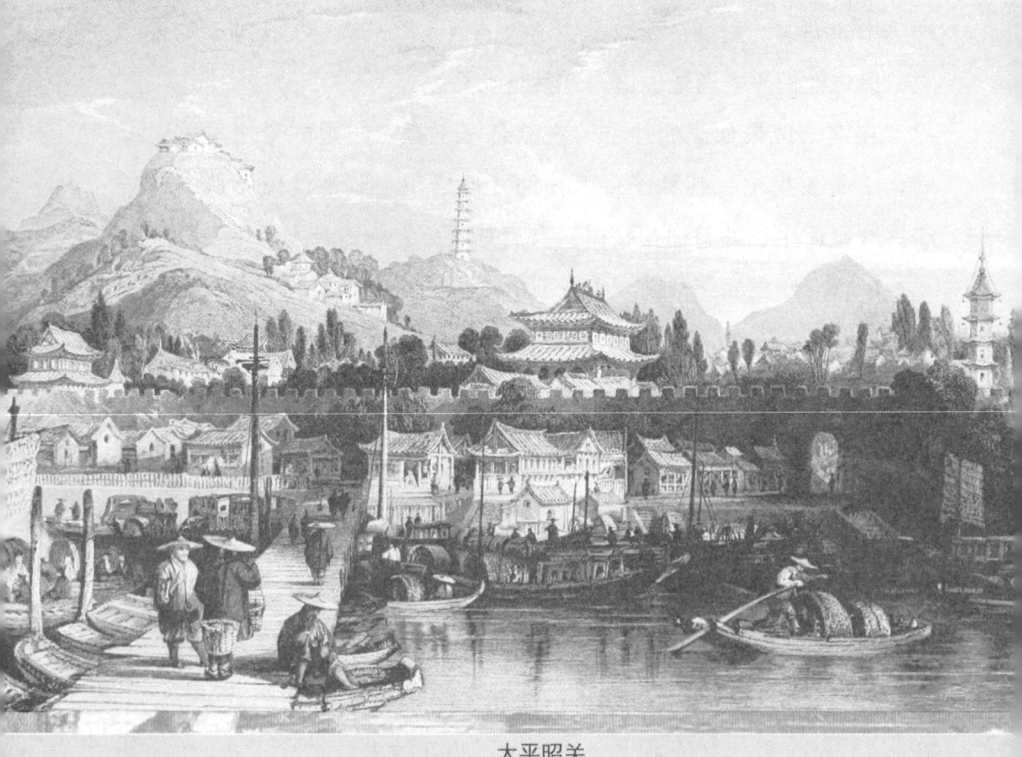

太平昭关

在江南省众多的繁华城市当中，太平府就政治上的重要性而言仅仅排第12位，但就风景如画的地理位置以及一般意义上的优雅和文明而言，则堪称第一。它分享了江南省的自然福祉，温和的气候和富饶的土壤，使得它就制造品的品质和公共书院的名声而言能够媲美帝国最大的城市。墨、漆器、米纸、棉花、丝绸，构成了输送的最重要、最赚钱的产品；鲑鱼的产量非常高；在这里，盐、大理石和煤可以从周边地区大量取得。

三条通航河流在这里交汇，它们全都是长江的支流，早年，生意人、制造商和运输商纷纷被吸引到这里。当地政府认为，建立一个关卡是明智的做法，可以收费和颁发执照。城市的位置是一个半岛，周边的河流借助浮桥或舟桥跨过，它们随着水平面而升降。这样灵活的结构，对航行的阻碍比木结构或砖石结构的永久性建筑造成的妨碍更小。每当河水上涨的时候，它们更容易被拆毁，恢复起来也更迅速。公共建筑有很多，尤其是那些用于儒学和哲学研究的书院，这些学术场所为帝国提供了很大比例的熟悉法律和医学的杰出人物。

太平府的文学名声非常古老，很多皇帝都授给它特权，以表彰它给国家培养的大官。在大禹的时期，这座高贵的城市属于扬州；在孔子的时代，它属于吴国；在动荡不宁的战国时代，它先后属于楚国和秦国；不久之后，它在中国的地图上被称作太平。它现在的名称太平府是明朝赐予的。

在古老的中国，故事中最著名的关卡莫过于昭关了。战国时期，伍子胥过昭关、一夜愁白头的故事，在中国至今被人们传颂。

译者注：

 昭关在安徽和州含山县。顾祖禹《读史方舆纪要》卷二十九载："昭关，县北十里小岘山西，崎岖险仄，拒守于此，可以当卢、濠之冲。"光绪二十七年刊《和州志》卷四载："小岘山，县北十五里，一名昭关。其西有城山，两山峙立，为卢、濠往来之冲。"昭关最有名的典故当然是伍子胥过昭关一夜白头的故事。

7

湖州丝绸庄园

Silk Farms at Hoo-Chow

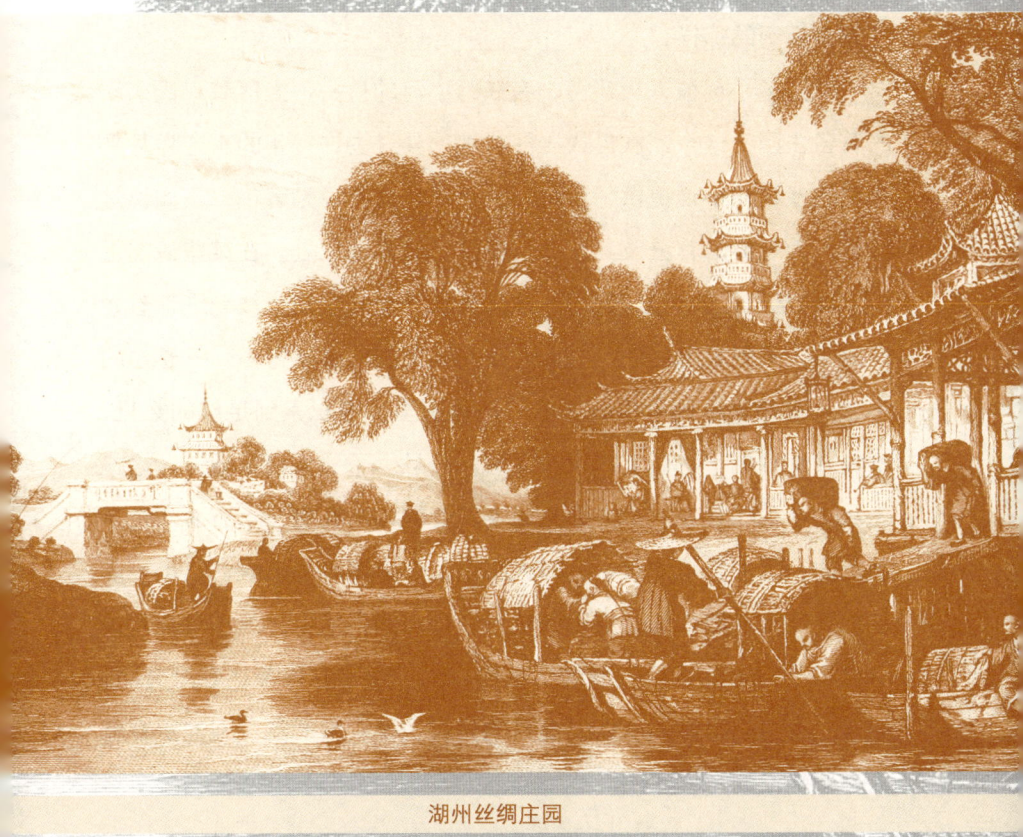

湖州丝绸庄园

图中所描绘的是一位富有的丝绸庄园主的宅邸，坐落于大运河的一条支流畔，紧邻湖州府。这座惬意的小城是富庶的浙江的一个行政区的首府。由于它土地丰饶肥沃，气候温和宜人，天然灌溉充沛，湖州地区长期以来属于浙江省最受人们喜爱的地方之一。太湖岸边非凡的美景把很多富有的居民吸引到了这里。历史学家认为，湖州始建于春秋时期。历史学家还说，它当时被命名为"菰城"，三国时期属吴兴郡。无论如何，这座繁荣小城的古老是无可争辩的，正如其人口的稠密、周围文明程度之高以及居民的富裕程度已经充分证明的那样。

有一条小河流入大运河，在横跨小河的桥头，坐落着卢氏家族的著名庄园。这个家族世代居住此地，其过去许多年的事迹为甚受欢迎的戏剧和小说提供了素材。整个建筑与其说是奢华，不如说是舒适，为家族的首脑及其儿孙们提供了惬意的住处。在某些情况下（不幸的是这样的情形很少），被父母所钟爱的女儿也被允许带着她们的丈夫回到娘家居住，并因此改变了民族的婚姻习俗。一卷卷的生丝从蚕棚里拿到紧挨着住宅的储藏室里，等积累到足够的数量，便装载到竹棚平底船上，运往运河。一旦上了那条商业通道，这些生丝的命运尽管在一个方面是固定不变的，但在另一个方面却是不确定的，因为它可能被一位商人买去，作为简单的投机，它也可能被运到一个家庭作坊，或运到杭州和舟山的市场上。卢氏丝毫不关心人们是为了什么目的而购买生丝，也不在乎它被带往哪个方向；他毕生致力于财富的获取，而目的只有一个：用所能买到的所有奢侈品环绕他的乡村庄园。

皇帝家族的衣袍正是从这一地区获得丝绸，最富裕的官员常常从这个地方预订一季的产品。一些外国商人自吹，他们能够把湖州府的丝绸与中国其他地方产的丝绸区分开来。

缫丝的女子

Destroying the Chrysalids and Reeling the Cocoons

缫丝的女子

蚕原本是中国的土产，在适当温度的培育下，从一个针头大的卵中，产生出了一条黑色的小虫子，蜕皮三四次之后，长成成虫，呈现出毛虫的形状。此时，它的外表呈白色，带有蓝色或黄色的斑纹，不再进食，并开始劳作：吐丝。正是这一劳作使得它在自然史和商业史上变得如此有名。在它成为毛虫的第一天，亦即大约在孵化出来之后的第13天，蚕开始通过鼻子上的两个小孔，吐出黏性分泌物。第二天，借助重复吐出的细丝，构造出了一个卵形球，包围着自己，作为一面盾牌，抵挡敌对的昆虫，同时也抵挡寒冷的空气。第三天，这个茧把蚕完全藏了起来，再也看不到它。

在大约10天的时候，蚕的辛苦劳作大功告成。先前储存的营养消耗完了，蚕变成了蛹，就这样保持几天，等待另一次蜕变。在自然状态下，当这段时间过完的时候，这个茧中的囚徒就会在本能的引导下破壳而出，化身为新的动物，注定要成为一片新领地的居民，装备了四肢、触角和翅膀，飞向它的领地。而在人工养殖的状态下，不允许有任何过程来破坏蚕茧，除了那些为了物种延续而保留下来的茧。这些留作蓄种的蛹或蛾，被小心地收集到一起，放在软布或其他合适的地方产卵。在卵的周围有一种黏性液体，使它牢牢粘在产卵的纸、布或树叶上；但很容易让它们摆脱这一负担，只需把它们浸入水中，然后擦干。

在养蚕的过程中，最重要的是要保护它们免受噪音和寒冷的影响；突如其来的一声大喊，狗的吠叫，甚至是突然爆发的一阵大笑，都足以毁掉整屋的蚕。因此，要极其警惕，别让来访者或闯入者靠近蚕棚，而蚕棚也总是建在偏僻的地方。正是形成人工温度的必要性给欧洲养蚕制造了极大的困难。华氏55度左右是保护蚕卵

的最佳温度。温度稍有提高都要冒极大的危险，唯恐孵化过程可能加速，从而导致幼蚕在桑叶长成之前便出生。在中国的养蚕省份，从农历十月初一到十一月初一的平均气温是清晨华氏 55 度左右，正午华氏 65 度左右，空气清澈而平静，在任何季节很少超过华氏 85 度，这是蚕能够安全度过的最高温度。那么很明显，这里就是这种非同寻常的虫子的老家，孵化过程与它赖以为生的唯一食物的生长过程刚好同时。这样的条件可谓得天独厚。

9

染丝坊

Dyeing and Winding Silk

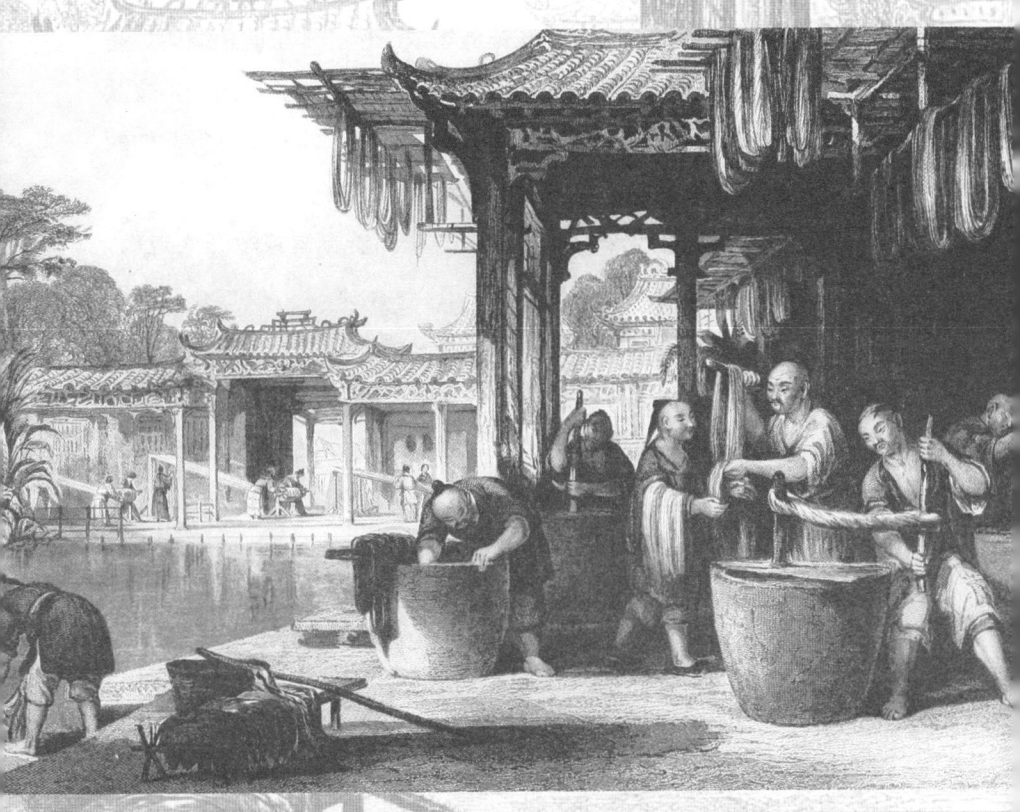

染丝坊

在杀死了打算用于缫丝的茧中的蚕蛹、中断了自然状态的生产之后,纯粹的收集蚕丝的工作也就结束了。养蚕的生产周期很短,在法国只有6周,说到收获所产生的回报,其速度之快、把握之大,莫过于此。在一个贸易不是通过公司、社团或合伙企业来经营,而是靠个人努力的国家,养蚕和生产丝绸特别合适,投资少,获利早。女性的时间和才能大多投入了这个行当;她们要么从事摘桑养蚕、剥茧缫丝的工作,要么从事一般性的管理工作。有时候家长购买蚕茧,这样就避免了养蚕的风险,让他的女儿们把闲暇时间全部用于缫丝。当然,也有一些饲养场或工厂,那里的丝绸明显是准备出口的,但一般而言,丝绸产品是供国内消费。中国人不喜欢外国人,因此这里不像其他国家那么关注外贸。此外,五行八作的生意在中国都被人们瞧不起,就像在雅典和罗马一样。

在一个1~2英尺深的池子周围,排列着棚屋或敞开式走廊,适用于漂洗和准备缫丝等不同工序。在一排走廊下,女性在从事不那么辛苦的工作:把从蚕房拿来的或者从缫丝厂买来的生丝用卷轴卷起来。生丝从卷丝工那里依次被转交给漂洗工、染工和漂白工。

欧洲人(或者说是英国人)把生丝区分为三个等级:经丝、纬丝和乱丝。经丝捻得很紧,被用于最好的丝绸;纬丝捻得不那么紧,用作纬线,质量次于经丝;乱丝则根本没有捻,包括短丝、断丝和次品丝。这些乱丝被收集起来,经过梳理,再像棉花一样纺成丝线。丝线最初的本色在不同的国家有所差异,但差别不大。在英属印度,我们发现丝绸有黄色、法国白、浅黄褐色;在中国,它通常是黄色,而在西西里和波斯,同样是盛行黄色;迄今为止我们所知道的唯一的天然白色丝绸来自巴勒斯坦。

10

茶叶的栽培与制作

The Culture and Preparation of Tea

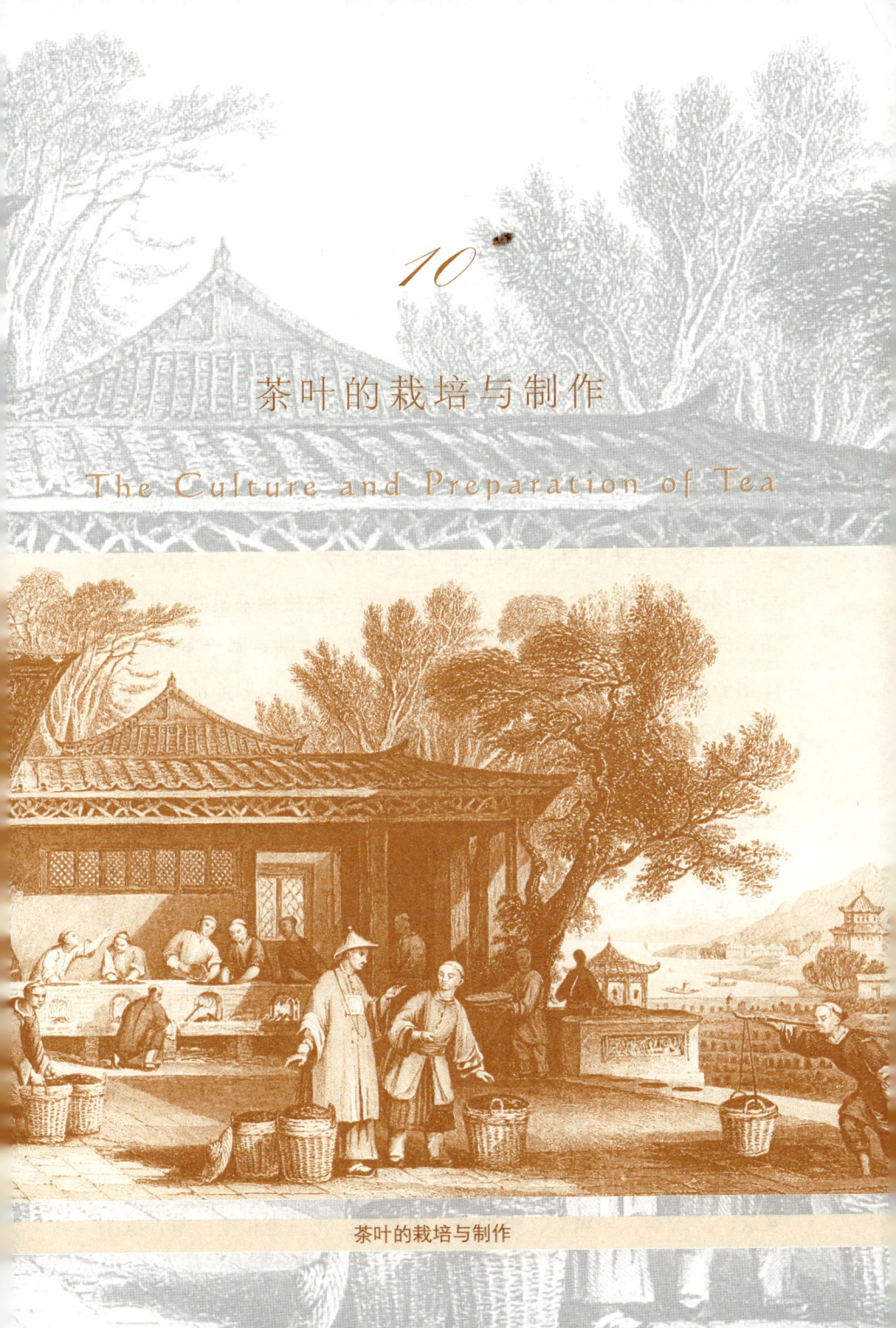

茶叶的栽培与制作

我们不能确定,茶叶种植究竟起源于哪个国家,是中国还是日本;欧洲的植物学家对其原产地的认识也没有准确到能够恰当分类的程度。不过,就其植物学特征而言,它十分类似于茶属,以至于如今人们普遍认为它属于这一属类——然而,它的花和叶要小很多。这种亚洲植物在别的地方是不是为人所知,它在不同的土壤和气候条件下会不会茂盛生长,这些都值得怀疑。但我们可以有把握地说,从最遥远的古代起,茶就是中国中部省份最受欢迎的产品之一。

大概有两种植物,中国人都把它命名为"茶":绿茶和红茶。长期以来,人们认为,绿茶完全是从前面一种植物采集的,但这个结论并没有足够的证据,这一观念似乎源于中国有两大茶叶产区。江南省的一片宽阔地带(北纬 29 度和 31 度之间的那片地区)通常盛产绿茶,而红茶产区位于更低的纬度,在绵延于福建和江西之间的那片群山的山脚下。整个茶叶产区的范围因此在北纬 27 度至 31 度之间。然而,我们千万不要根据茶叶种植明显局限于这些省份。从而得出这样一个结论:它没有(或者不可能)扩大到其他省份。也不要根据绿茶产于纬度较高的地区,从而得出这样一个结论:它在纬度较低的地区不可能成熟。因为我们经常发现,特定产品制造于特定地区,很少迁往这些地区之外。此外,关于中国的茶叶栽培,更真实的情况是:大多数省份都生长茶叶,甚至包括与满族地区接壤的那些省份。这些地方的茶叶仅仅为国内消费而采集,而绿茶和红茶产区的全部产品都用于出口欧美。

对不同种类的茶叶做出区分据说源自广州的商人。红茶包括武夷茶、功夫茶、马黛茶、小种茶、包种茶、花白毫和橙白毫;绿茶

有屯溪茶、皮茶、雨茶、熙春茶、御茶和珠茶。除了御茶之外，这些名号在中国完全不为人知。在山东，有一种上等茶叶在市场上销售，是从该省山区特有的一种苔藓中获得的。欧洲旅行者经常看到蕨类植物在鄱阳湖边的南昌府被拿出来卖，在那里，用这种植物泡制的饮料非常受欢迎。

11

祭奠去世的亲人

Propitiatory Offerings for Departed Relatives

祭奠去世的亲人

到中国旅行过的最精明的欧洲人大概也不可能完全掌握这个民族的礼仪。偶像崇拜在这个国家盛行多年，仅此一点，就足以解释随后连续出现的大量荒唐事。因此，当我们获准进入大殿、寺庙和公共场所的时候，几乎每一步都能遇到令人惊奇的新鲜事物。然而，在他们的生活方式中，我们都能追踪到与其他古老王国相一致的地方。

在跟死者亡灵有关的那些异常混乱的仪式中，我们追踪到了古希腊的一些祭献仪式。希腊人认为，为了给活着的冒险家打开冥府的大门，这些仪式是必不可少的。中国人祭奠亡灵的仪式与拉丁人埋葬肉身部分的仪式（这一仪式使得非肉身部分被允许渡过冥河）之间的差异很少。不过，在中国人的仪式中，包含了更自私的东西，而不仅仅是为死去的亲人获得通往福地的通行证。他们害怕死者以鬼魂的形式重现人间，来恐吓（即便不是报复）活着的人。中国人安抚亡灵的祭奠与希腊人和罗马人的神话之间的联系比人们所认为的更明显。前者据说源于这样一个传说：一位中国王子为了救母而下到阎王的领地，把母亲带回了适宜居住的人间。在成功地完成任务之后，他向同胞们讲述了另一个世界善人享受的幸福和恶人受到的惩罚，并下令举行祭奠，以安抚死亡亲人的亡灵。在这里，我们追踪到了俄耳甫斯为救欧律狄刻下冥府、埃涅阿斯请教安喀塞斯、尤利西斯询问提瑞西阿斯。探访冥府的王子在七月初一回到人间，为纪念这一事件，人们在专门的祭坛前举行祭祀仪式，以转移鬼魂的愤怒，或者影响阎王对信徒的偏袒。为此还建造了一座临时庙宇，墙上挂着一些设计糟糕、绘制粗劣的画，描绘恶人在阎王殿里遭受的种种折磨。恶神的雕像立于周围，帮助建立恐怖统治。和

尚们主持仪式，指导祈祷的姿势，以及可以在祭坛前提出的古怪请求。僧人接下来的职责就是吟诵经文，安抚亡灵。在这样庄严的仪式结束时，衣服被扔进了立在庙宇中的火炉里，供奉的食物则进了和尚们的肚皮，香客们吵吵嚷嚷地各自回家。

12

镇江河口

The Mouth of the River Chin-Keang

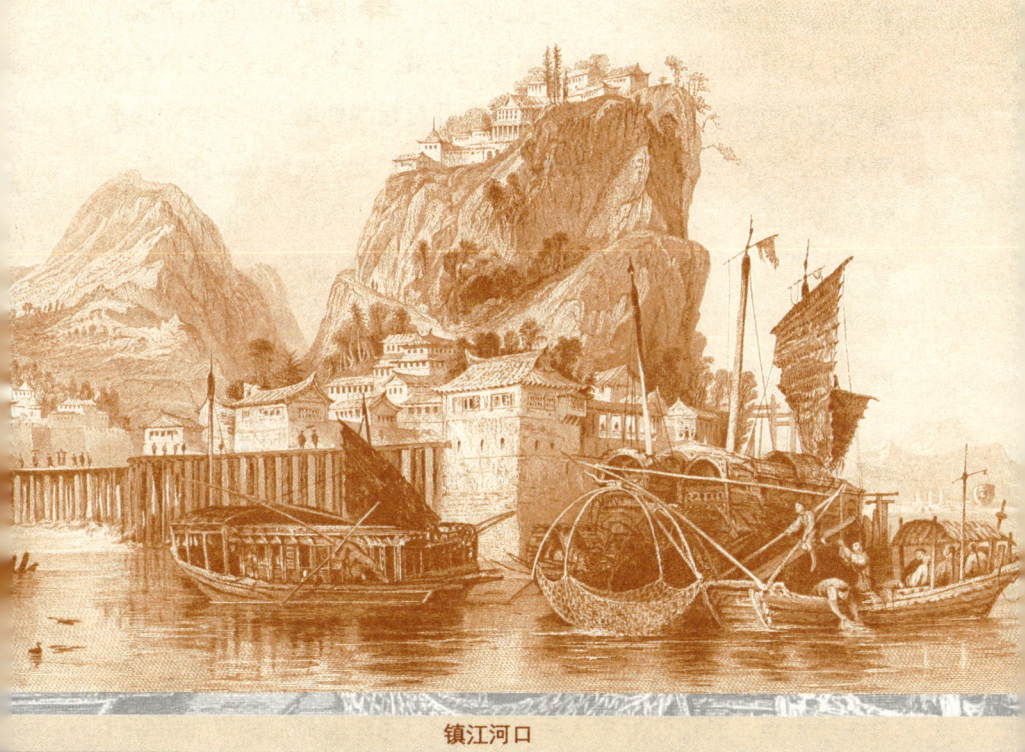

镇江河口

在镇江的金山附近，有几条支流汇入长江，通过它们的联合作用，使得这条大江的河道有了一个被陆地包围的海湾的所有特征。当地的航行者充分认识到了这一优势，不仅把这一大片水域用作停泊处，而且在很多情况下也把它作为航行的终点站，运往远方的货物在这里换船，然后返航。这里风景优美，以至于金山曾经是王公贵族特别喜爱的退养地。然而，跟风景优美无关、跟它作为一个贸易转口港所提供的优势也无关的是，镇江对于帝国的国内安全来说是一个至关重要的地方。要抵挡敌人舰队的前进，这里正是最关键的地方：它是长江的锁钥，只要有几艘强大的战舰停泊在这里，就能有效地封锁经由运河前往北京的通道，封锁经由长江进入南京的通道。中国人一直奉行和平与消极的政策，迄今为止尚未觉得有必要给长江的这一通道设防。一个码头升起在基桩之上，给载货的平底船充当了装卸货物的登陆点；储存货物的仓库就耸立在冲刷着陡峭悬崖的江水里。一块高高的岩石像一个截头锥体一样耸起，庇护着这个小港口的官方住所，破碎成了生动有趣的形状，大块的苔藓覆盖着它深深的裂缝，松树茂密的叶子碧波荡漾，把它装点得格外漂亮。岩石顶部有一群白房子，有点像满族人的神殿。一支部队驻守在那里，守卫着周边地区的大城市，保护着长江。一条小路像钟楼的螺旋式楼梯一样盘旋而上，但它的实际长度却相当可观，除了居住在城堡里的人之外，这条小道上很少遇到其他人。

岩石的表面既宽敞又肥沃，足以给居住在上面的人提供水果和蔬菜。这里松柏茂盛，数量多到足以庇护它抵挡寒风。在朝向背面的悬崖最高点上，壮丽的全景一览无余，整个镇江城尽收眼底。再过去一点点，长江江面扩大到了两英里，可以看到它蜿蜒曲折穿过

大片的土地。正中间是金山岛，优雅地从银色的水面上升起，覆盖着最茂密的植被，宝塔和寺庙掩映其中，正对面是大运河流入镇江湾的河口。有一条山链，完全由花岗岩组成，沿着长江北岸向前延伸，目之所及，江山如画。

译者注：

 顾祖禹《读史方舆纪要》卷二十五载："金山，府西北七里大江中。风涛环绕，势欲飞动，一名浮玉山，一名互父山。又名获苻山，相传晋破苻坚，献俘山下，因名。亦名伏牛山，《唐志》：贡伏牛山铜器，谓此。亦名头陀岩。……其顶曰金鳌峰、妙高峰，有浮图冠其上。汪藻所云揽数州之秀于俯仰之间者也。其岩洞泉石，类多名胜。"王存《九域志》引《金山寺记》云："唐时有头陀挂锡于此，因名头陀岩，后断手以建伽蓝，忽一日于江际获金数镒，寻以表闻，因赐名金山。"张祜《题润州金山寺》云："一宿金山寺，微茫水国分。僧归夜船月，龙出晓堂云。树影中流见，钟声两岸闻。因悲在城市，终日醉醺醺。"苏轼《金山梦中作》云："江东贾客木棉裘，会散金山月满楼。夜半潮来风又急，卧吹箫管到扬州。"

13

银 山

Silver Island

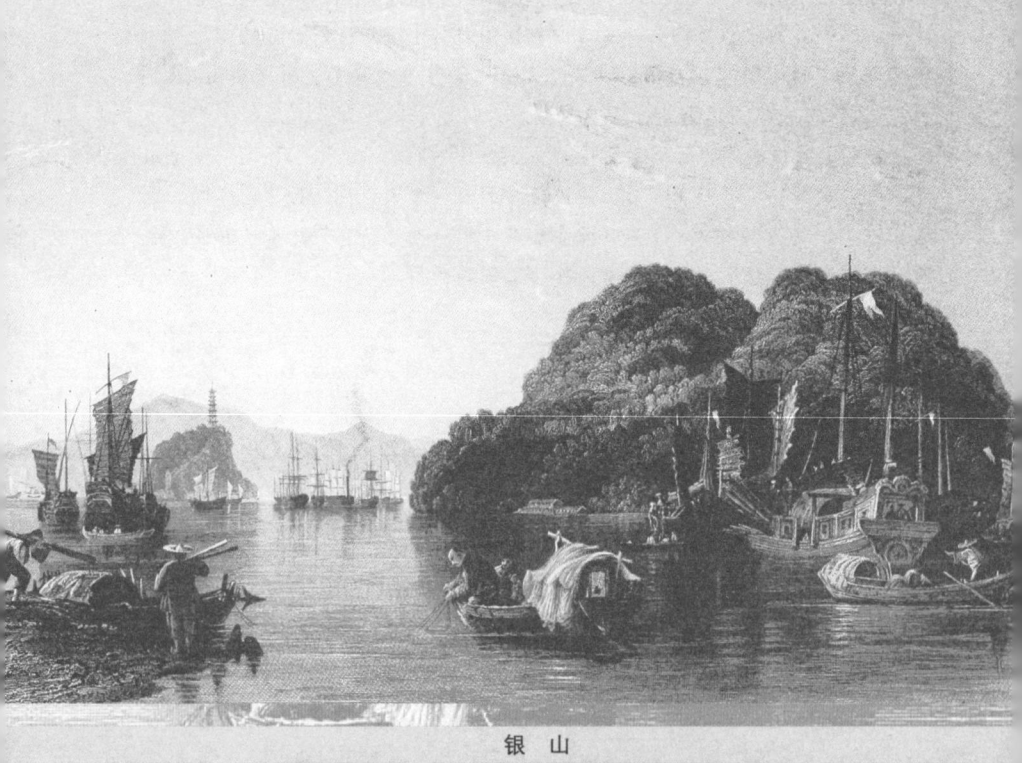

银山

在金山的视野之内，在镇江府以西那片广阔水域的中心部分，银山岛从水面上升起，庄严而美丽。不像金山那么高耸和陡峭，也没有那么多的宝塔和宫殿，但银山依然拥有许多令人愉快的、风景如画的特征。茂密的植被覆盖着整个小岛，村庄和别墅掩映在一片苍翠的绿色中，巨大的驳船和平底商船停泊在岸边的深水区，使眼前的场景更加丰富多彩，碧绿的水面使船的形状更加清晰地凸现出来。维多利亚女王的舰队停泊在这些美丽小岛的旁边，一支强有力的小分队在镇江府登陆，从那一刻起，中国人的糊涂便烟消云散。外人找到了一条大路，通往帝国心脏最好的城市；与外国人之间的社会交往一直被中国统治者视为一项太过危险的实验。因此，当英国军队刚刚赢得一次轻而易举的胜利，中国政府便审慎地决定认输，不管征服者提出怎样的条件。英国军队对金山、银山及其周围广阔水域的占领，便使得英国和中国之间的冲突大局已定。

译者注：

乾隆十五年刊《镇江府志》卷二载："银山在城西江口，旧名土山。以山形壁立，俗呼坚土山，避宋英宗讳，亦呼植土山。元时建寺其上，以与金山对峙，易名曰银山。"《读史方舆纪要》卷二十五云："名其别阜曰玉山，临江耸立，上有龙王庙。"

14

焦山行宫

Imperial Palace at Tseaou-Shan

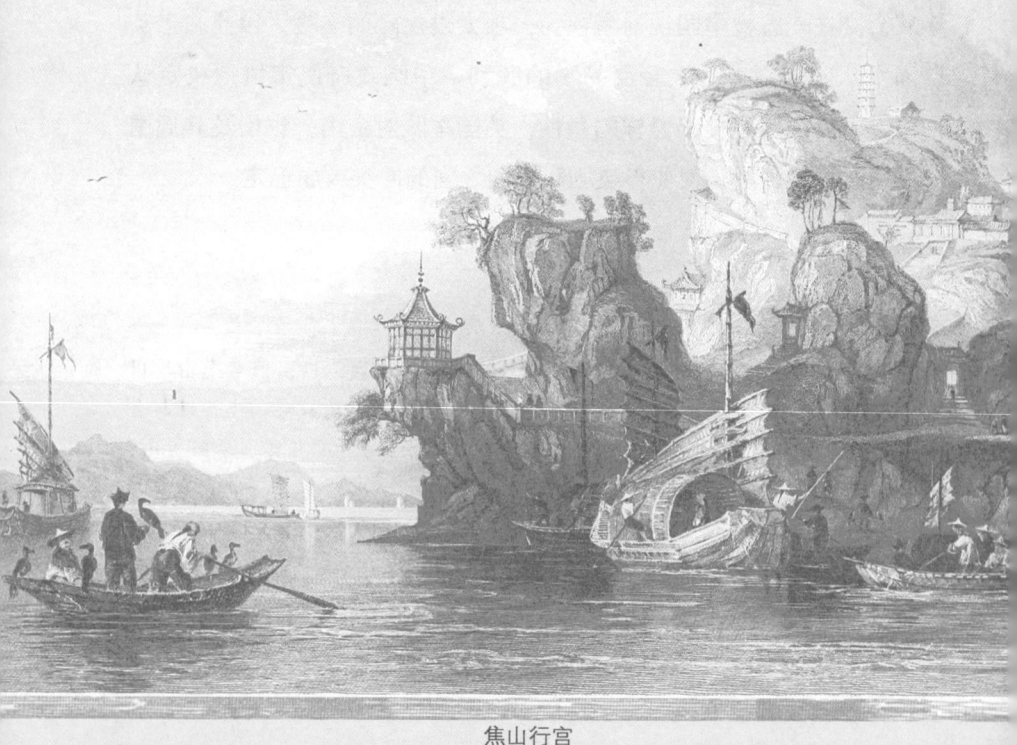

焦山行宫

在镇江府东北大约3英里的地方，从宽阔的长江水面上升起了三座秀丽而陡峻的小岛，被称作"京口三山"。大自然在各方面都对它们十分慷慨，从远古时代起，它们就深受帝国统治者的青睐。它们分别是金山、北固山和焦山。金山大概是整个帝国最浪漫、最惬意的地点之一，古称"浮玉"，但后来人们在它的岩石中发现了含金的岩脉，因此有了现在的名字。这里还有一处净水泉，给周边地区的官员供应清冽的泉水。

 焦山的形状甚至比金山更陡峻、更多变。整个焦山岛被陡峭的悬崖所包围，除了悬崖峭壁间开凿出来的上下船的地方之外，没有其他的登陆点，从那里通过数不清的台阶，连接到山上的宫殿、寺庙及其他建筑。汉代著名隐士焦光曾在此隐居，焦山因此而得名。在这里，焦光与世隔绝，独自生活了许多年，他隐居的地方没有透露给任何亲戚朋友。他在这里建造了一间茅草棚。要不是一场意外的大火毁了他的家，让江上的航行者发现了这位隐士的存在，他大概可以在这个与世隔绝的地方终老一生，默默无闻地进入坟墓。这一事件之后，有人看到他几乎赤身裸体地游荡于悬崖峭壁之间，常常幕天席地，餐风卧雪。他真实的地位和品格被查明，皇帝派来的钦差登上了小岛，来到这位岛上隐士经常出没的峡谷，召他回朝为官。诏书前后下了三次，均被焦光拒绝。为了纪念这一事件，人们把发生此事的地方叫做"三诏洞"。

 很容易把焦山与相邻的另外两个小岛区别开来，用以区别的显著特征不仅有它粗糙的岩石台阶，有它巨大的摩崖石刻（称作《瘗鹤铭》），而且还有它两块又高又瘦的岩石，中国人称之为"海门"。

译者注：

《读史方舆纪要》卷二十五载："焦山，府东北九里江中。与金山并峙，相去十五里，以后汉处士焦光隐此而名。或名谯山，亦曰浮玉山。""今山巅盘礴处曰焦仙岭，其旁岩洞参差，奇胜不一。山之余峰东出，有二岛对峙江流中，曰海门山，亦名海门关，又谓之双峰山也。……金、焦、北固，世称为京口三山云。"李白《焦山望松寥山》云："石壁望松寥，宛然在碧霄。安得五彩虹，架天作长桥。仙人如爱我，举手来相招。"杨一清《重游焦山》云："洞口孤云面面生，百年身世坐来清。一船月色金山寺，十里烟光铁瓮城。江阁雨余秋水阔，海门风定暮潮平。青衫潦倒虚名在，耻向沙鸥问旧盟。"

15

镇江府西门

West Gate of Ching-Keang-Foo

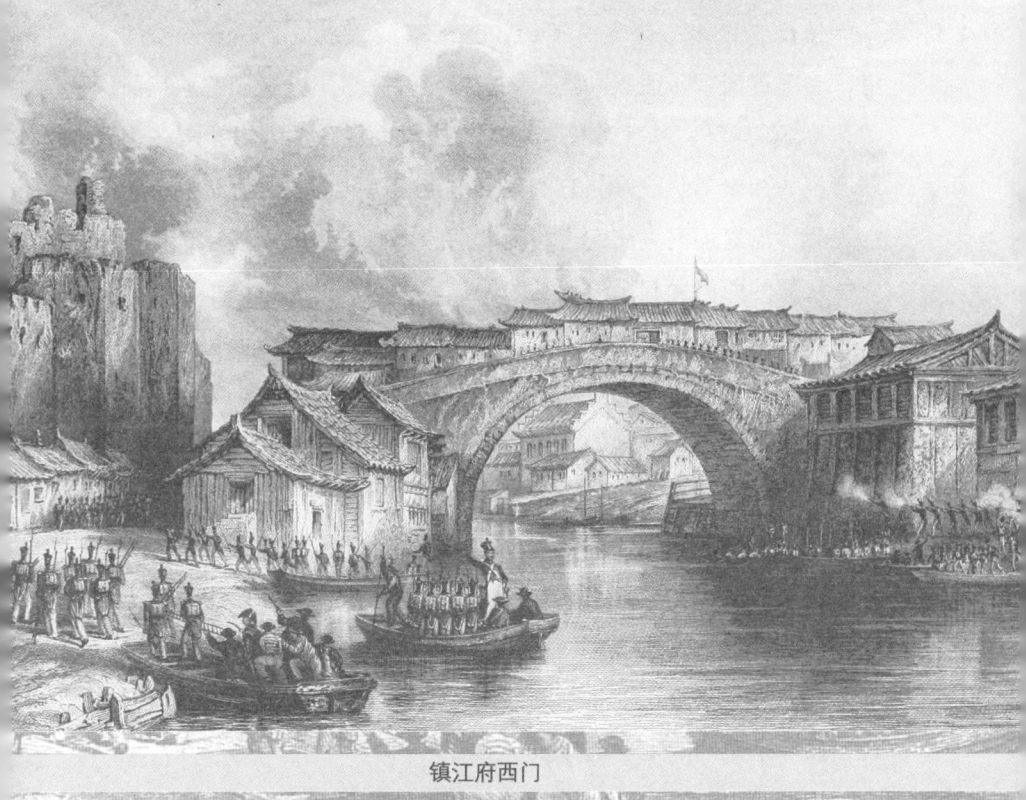

镇江府西门

在长江南岸运河汇入大江的地方，有一片宽阔而漂亮的天然盆地，是由长江的弯曲部分和扩大部分形成的，大笔的贸易在这里成交，巨大的城市在这里崛起。在长江最宽阔的部分，金山岛耸立江心，山顶覆盖着茂密的植被。北岸坐落着扬州城，南岸便是镇江府。一条接一条岩石山脉从江湾边一路延伸，消失在视野的尽头，使得想象中的偏僻和贫瘠与长江呈现在我们眼前的这幅风景明媚、生机蓬勃的图画形成了鲜明的对比。江面上船只往来穿梭，大小不一，形状各异。有些船溯流而上，很多船从运河入口驶向对岸，无以数计的船只在这里抛锚停泊。

镇江府是南方诸省的锁钥，是南京城赖以抵抗外来侵略的外港，对于英国军队征服中国来说同样重要。这里被坚固的城墙所保护，高30英尺，厚5英尺，城内有庞大而活跃的人口，有一支不屈不挠的八旗部队驻守。它的陷落对英国军队来说更有必要，也更加光荣。沿着运河溯流而上，河的两岸都有安全的登陆点，英国人对镇江城的西门发起了一场猛烈的进攻。遭遇的抵抗比预想的更激烈。起初使得进攻者陷入了一定程度的混乱，在拼命抵抗之后，英国战船"布朗底"号的登陆艇一度实际上落入了敌手。然而，一伙来自"康华丽"号战舰的水兵和海员很快把他们从这个危险中解救出来。

这次短时间的挫败只不过让遭受挫败的英国人重新下定了决心，在来自运河对岸的强大炮火的掩护下，理查森上尉率领一支攀爬部队登上了城墙。炮弹很快就摧毁了城门楼，城门成了一片火海，任何进一步抵抗前景都彻底化为泡影。对英勇战斗的八旗兵来说，投降是他们的唯一选择。

镇江府环城仅4英里，只不过是一座小城，事实上，就规模而言它在江南省排名第五；然而，由于其独特的地理位置，它在商业上始终被认为是第一流的。街道很狭窄，铺着大理石，有很多供应充足的店铺；郊区在范围上与它们所包围的这座城市大致相当。

16

端午赛龙舟

Festival of the Dragon-Boat, 5th Day of 5th Moon

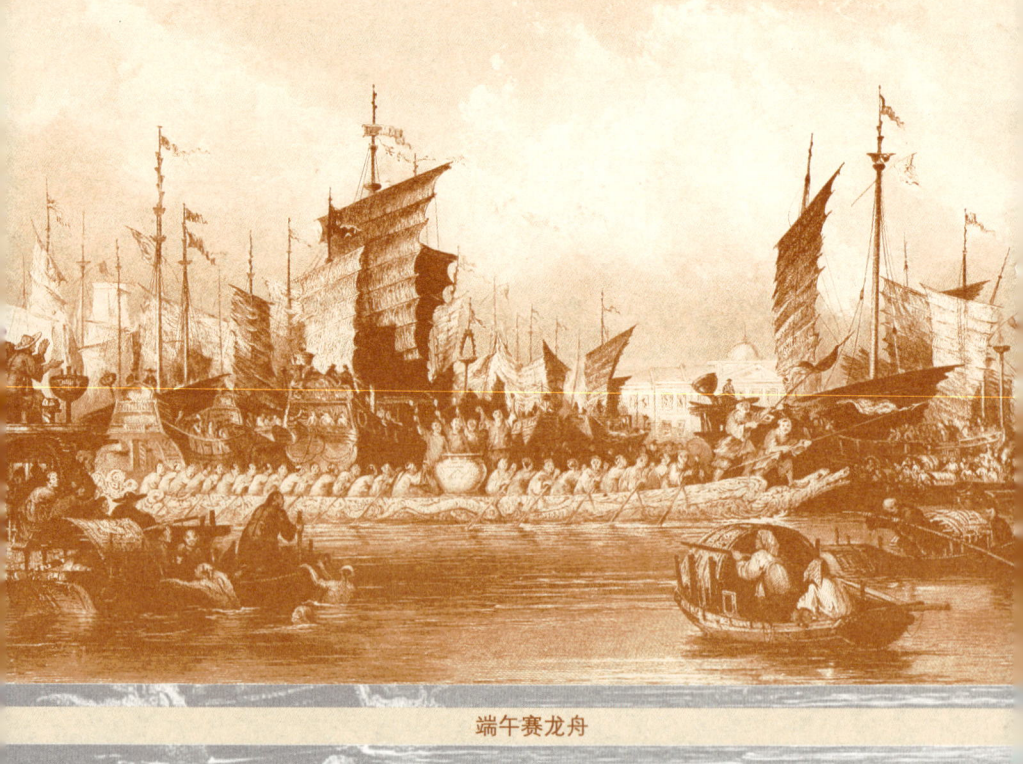

端午赛龙舟

据说，中国的命运在四种超自然动物的守护之下：鹿、龟、凤凰和龙。鹿掌管文学，圣贤出生的时候可以看到它；龟掌管美德，在人们普遍讲道德或天下太平的时期出现；凤凰掌管占卜；龙代表权威。最后这种非同寻常的怪兽还是中国的民族象征；它被画在国旗上，被附在令状、谕旨、文书以及皇帝的所有用具或徽章上。除了拥有权威之外，龙还影响季节更替，对天体发挥着明显的控制力。日蚀和月食一直被认为是饥饿使然，饥饿导致它有时吞掉太阳和月亮，让整个帝国暗无天日。人们举行龙舟赛，就是为了平息它的愤怒，为了把它的注意力从这些后果严重的追逐上转移开来；龙舟赛每年的五月初五举行。

龙舟十分狭窄，但长度足以容纳五六十根桨，是专门为龙舟赛建造的，船头的形状代表了中国皇帝的象征。当龙舟划破水面、飞速前行时，观众振臂呐喊，两岸鼓乐齐鸣，给划手打气鼓劲。龙舟的中间放着一面大鼓，三个壮实的鼓手拼命敲打；同时，旁边有一个小丑不停地做着各种鬼脸，伴着大鼓的节奏，手舞足蹈，仰天咆哮。有两个人站在船头的小甲板上，拿着长长的尖头戟；他们的专门职责就是高声喊叫，气势汹汹地挥舞手里的武器。龙尽管被视为善的化身而受到人们的膜拜，但人们也卑躬屈膝地害怕龙，就像害怕恶魔一样。正是为了这个目的，人们才相信它在某些时候把自己藏在小河里，藏在倾斜的河岸之下。尽管对水手来说，海鸥带来的危险比看不见的龙更令人忧惧，但中国的水手时刻生活在恐惧中，担心后者从藏身之地猛然一跃而起，扑向毫无防备的受害者。这种迷信的矛盾在龙舟赛中表现的格外显著；因为在所有其他时间，他们都认为龙拥有权威，而在五月初五这天，却要把它压制住，或者把它吓跑。

17

鸦片鬼

Opium-Smokers

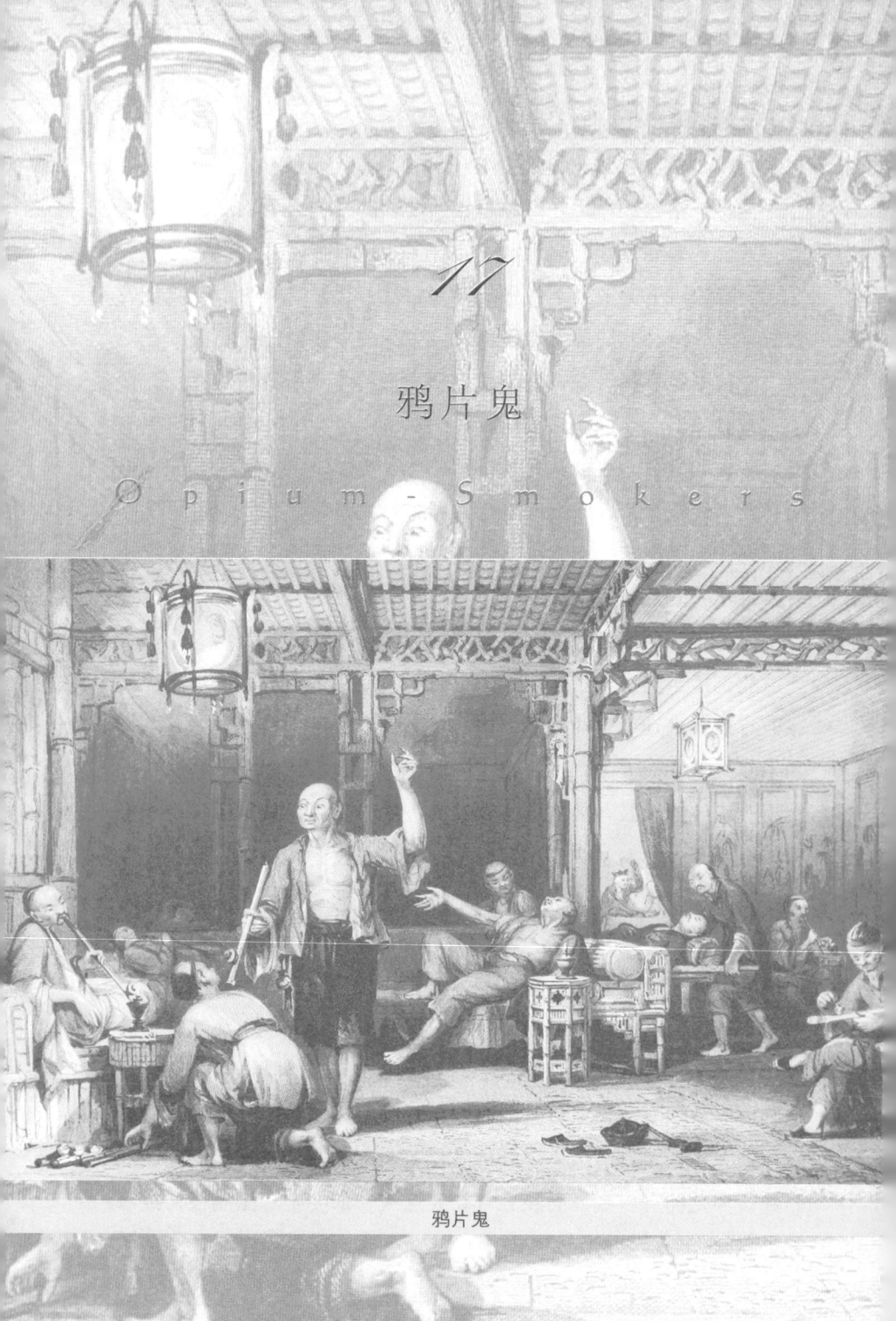

鸦片鬼

吸食鸦片的恶习在中国蔓延的速度可以从下面这一事实中看出：为了满足人们对这种毒品需求，1821年用了4000箱鸦片，而在1832年则需要20000箱以上。中国政府早就知道鸦片的危害，并想尽各种办法阻止它的输入。关税的增加，惩罚的威胁，以及给身体造成的明显有害的影响，都不能阻止对鸦片的狂热嗜好，在短短几年之内，这一嗜好便吞噬了整个中国。这种毒品走私和非法交易到了这样一种程度：当中国向英国宣战的时候，每年的鸦片进口超出茶叶出口额300万两白银。

　　监察官（他的权力与犯罪的庞大数量完全不对称）如今宣布，买卖鸦片的人各打100大板，戴枷两个月；任何拒绝透露鸦片贩子姓名的人都被视为同谋犯，打100大板，流放3年。这些规定的严厉性使得其目标落了空，因为从此以后，很少找到那样铁石心肠的人，愿意向官府揭发自己的邻居，让他因为卖了几磅鸦片而披枷戴锁、接受笞刑、流放异乡。这一结果让人痛心疾首，因为到如今，败家子、赌徒、酒鬼和各种犯罪分子全都沦为鸦片鬼，让这种毒品成了中国的主要犯罪之源。在特殊情况下，鸦片可能只是给一个人早已被玷污的名声增添一个新的污点，但在大多数情况下，假如不是这种痴迷诱使受害者走向犯罪的话，他可能不会身败名裂。

　　有人或许会问，一种如此可悲可叹的恶习，一种腐蚀民族心灵的疾病，难道真的无药可救吗？当然有，让中国人废除专制，扩大人民的自由，撤销高额的关税，培育对外贸易，建立慈善机构，并且接受福音；然后，人们就分得清善与恶、真与假、荣与辱之间的区别。

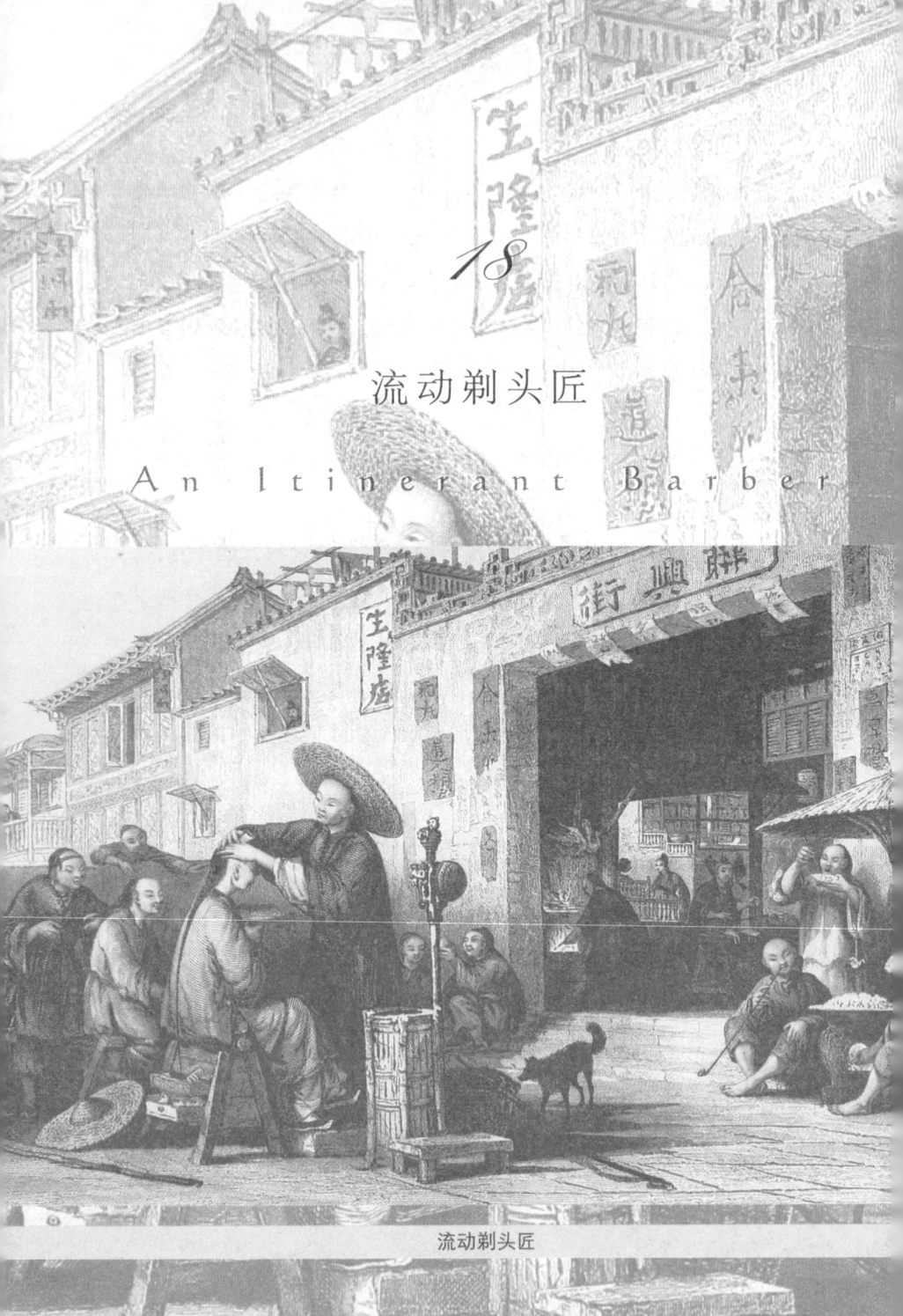

18

流动剃头匠

An Itinerant Barber

流动剃头匠

古代的中国人都蓄长发，只是在强迫之下才中断了这一习俗。尽管满族征服者允许他们保留自己的宗教和法律，但他们被迫剃光脑袋，只留下头顶的一束，看上去就像光头一样。时间逐渐缓解了这一羞辱性的命令所带来的悲痛情绪，整个帝国所有阶层都采纳了这一习俗，最终抹去了对其起源的痛苦记忆。这一习惯的普遍性创造出了对庞大剃头匠军团的需要，他们全都是流动的，被置于严格的监管之下，未经官府的许可便从事这门手艺将受到严厉的惩罚。

　　从剃刀之下经过的，不仅有脑袋，而且还包括整个脸，这使得任何中国人都不可能自己动手，来执行这一不必可少的仪式，因此需要大量的专业剃头匠。仅广州一地，就有超过7000名剃头匠穿梭于大街小巷，拨动一个长长的铁镊子，发出嘣嘣的声音，标志着他们的到来，以及他们此刻有空。剃头匠的肩膀上挑着一根长长的竹扁担，一头挑着一个带抽屉的小箱子，里面放着剃刀、刷子以及白铜做成的洗头器具。这个小箱子还充当了顾客的座位。扁担的另一头挑着水桶、脸盆和炭炉，装在一个箱子里。40岁以前不允许留胡子，脸上的任何部位不能有一根毛发。剃头匠的存在时刻不可少，相当程度的熟练也是必不可少的。中国人的剃头刀外表看上去很笨拙，但用起来很方便，任何时候，只要刀刃钝了，便在一块铁板上磨两下。

　　但是，对于剃头匠这个行当来说，更专业的部分不是剃头，而是按摩，为这种非同寻常的加速血液循环的方法提供的器具，不仅为数众多，而且制作精巧。顾客端坐在一张大椅子里，剃头匠用双手快速击打其身体的各个部位。接下来便是拉伸双臂和双腿，突如其来的猛拉让人担心造成脱臼。有时候，拉住顾客的一只手臂，同

时把他的头朝相反的方向推，指关节发出噼啪声，快速的击打不断重复。接下来便开始动用工具了，先是用一把刷子，类似于球形的金合欢花，接着使用掏耳勺，最后是镊子和注射器。眼睛的极度娇弱也没能让它逃过这些剃头匠之手。几件很小的工具被用来对付这一娇弱的器官，让它免受伤害，大概也很有效。按摩通常要持续半小时，最后以修剪手指甲和脚趾甲而告终。

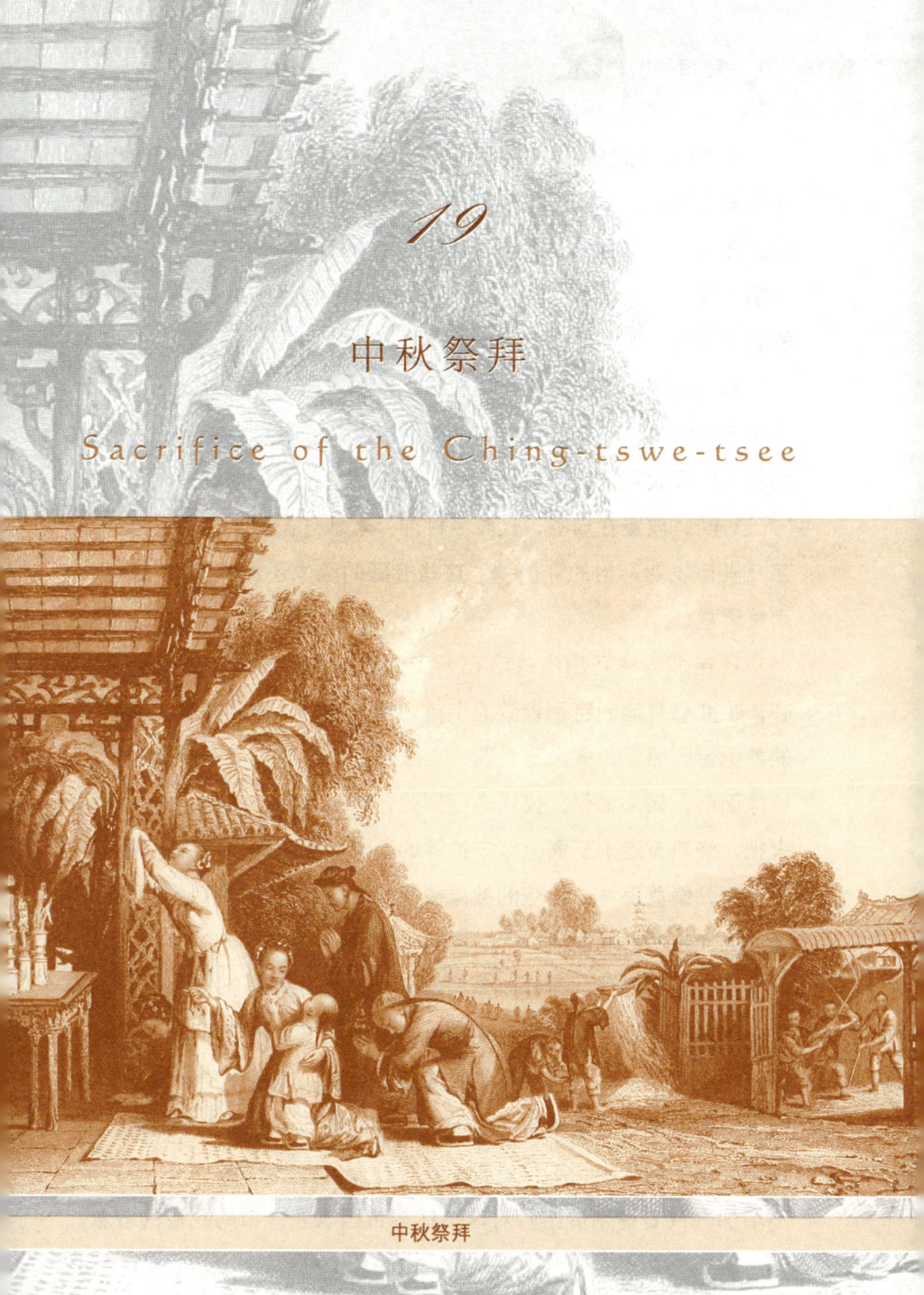

19

中秋祭拜

Sacrifice of the Ching-tswe-tsee

中秋祭拜

在中国，献祭和供奉持续不断地举行，仿佛人与神之间的和解从未发生过，也不曾公开宣布过。早在两千年前，人们就不屈不挠地遵守这一习惯做法。这样的献祭被分为三个等级——大祭、中祭和小祭。收获季节举行的献祭属于第二类，带有感恩的意思—感谢全能的造物主保佑自己有个好收成。

每当收获之月的月圆之日来临，中国人无论身在何处，也不管从事何种营生，都会向谷神和地神供奉献祭。通常会竖起一块粗糙的石头代表收获之神，在它的面前烧香磕头；木头被雕刻成粗糙的"人形神"，放置在周围，代表乡村神、本地守护神，以及农业、园艺及其他农业行当的守护神；这些丑陋的雕像还代表了日月风云、雨雪雷霆。

就连那些碰巧出海或者在大江大河上航行的人，每当中秋来临，也要祭拜他们特别崇敬的丰裕之神。为此，他们把自己最喜爱的神像带到船上，摆上三杯茶，点上两柱香，船长率领船员跪倒在神像面前，磕头如仪。仪式进行到此，船长起身，举起一个点燃的火把，绕船首走上三圈，以守护神的名义驱除恶鬼。随后，倾洒杯中之酒，祭奠海神，木雕的神像被放置在一个纸扎的葬台上，在冲天的火光和激昂的铜锣声中，被彻底烧毁。

插图中所描绘的，是距离扬州城几里之遥的一个水稻农庄的景象，非常典型，详尽而忠实地描绘了民族习惯和地方风景。这是一个三类小镇，远远地可以看见它高高的宝塔；准备栽种第二季作物的稻田占据着画面的中央，而中秋祭拜的场面占据着整个前景。在这个小小的场景中，不可能看不到一种令人感动的趣味——不可能不增加（或者说创造出）对这个辽阔帝国农业人口的品格的敬意。

棚屋、大门以及脱谷棚的栅栏，都是用劈开的树干做成的；扬谷使用的筛子，一家人在祭坛前跪拜用的大席子，一家之主所戴的帽子，柱廊下的桌子，以及整个庙本身，都是用树干、藤条或者这种宝贵植物产品的纤维做成的。

20

南京城

The City of Nanking

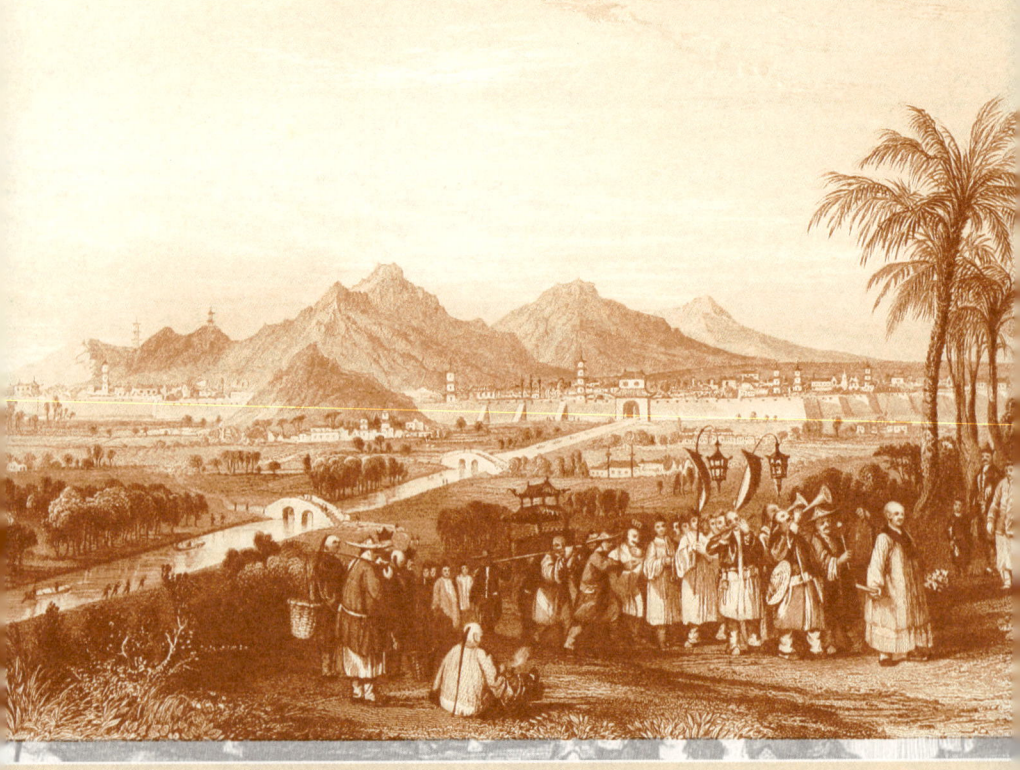

南京城

江南省的首府南京位于北纬32°5′、东经118°47′，距离长江不到3英里，距离北京和广州约600英里，从前是帝国的首都，也是世界上最漂亮的城市之一。中国人宣称："如果两个骑手早晨在同一个城门出发，沿不同的方向绕城疾驰，他们在天黑之前不会碰上面。"当南京城还是皇帝驻地的时候，其人口据估计有300万之众。几条河道构成了与长江之间的便利交通；一些大型平底船在河道上航行。

城墙之内宽阔的区域呈现出不规则的轮廓，既有平地，也有高山。整个区域至少有三分之一的地方如今一片荒凉；宫殿、寺庙、观象台及皇帝的陵墓全都被满洲旗兵推倒或拆毁了。当这座城市还是皇帝驻地的时候，这里就像北京一样有六部衙门，故称"南京"，后来，满清皇帝把它命名为"江宁"。然而，骄傲、偏见和固有的习惯成功地抵制了皇帝的异想天开，中国人不屈不挠地保留了南京这个名字。作为一座第一流的城市，南京是两江总督的驻地。

这座古老的城市长期以来是学术的中心，这里输送到北京的名医、大官和著名学者比其他任何城市都要多。公共藏书数不胜数，书商这个行当特别受人尊敬，对印刷术的理解比其他地方都要好，南京的纸几乎是中国制造品中的一个奇迹。

有很多优美雅致的东西，甚至还有一些必需品，北京都要依靠这座被废弃的故都。在4月和5月，当北方的鱼类产品不那么丰富的时候，长江便产出了充足的供应。这些深水中的财宝被大量搜集起来，用冰块保存好，装在平底船里运往千里之外的北京。

21

南京城鸟瞰

Nanking, from the Porcelain Tower

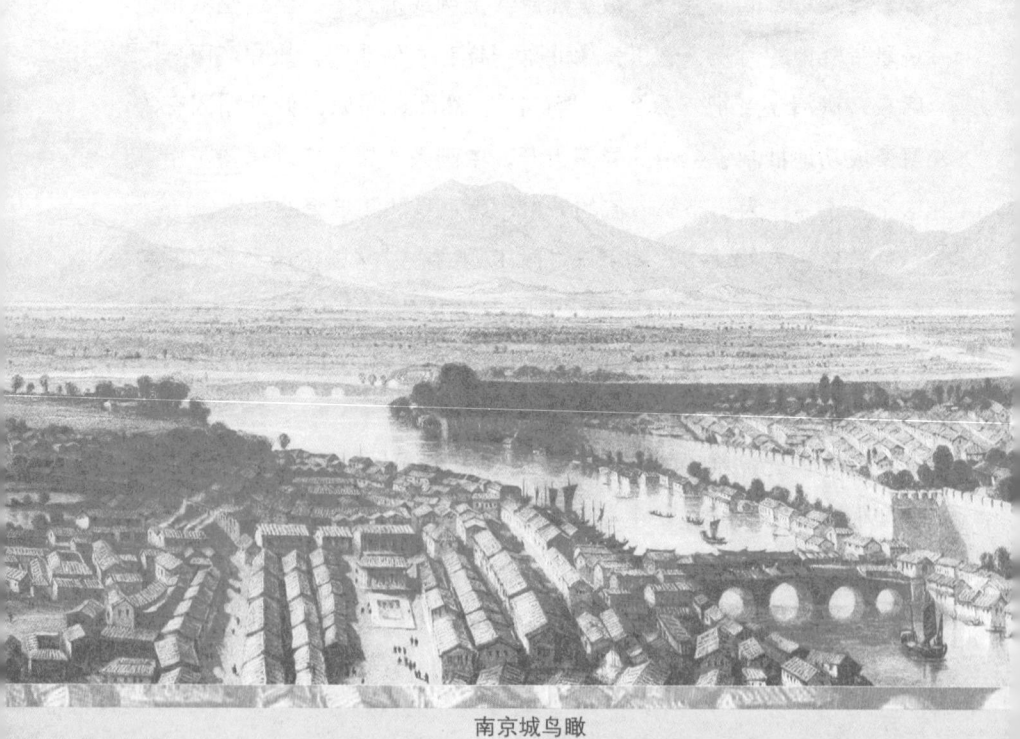

南京城鸟瞰

古南京城城郭的形状很不规则，为的是适应地面的高低不平，以及偶尔发生的洪水泛滥所带来的限制。在有的地方，高高的山峦平地拔起，可以俯瞰整个城区和市郊；在另外的地方，住房密集，鳞次栉比。在西南角上，安顿着官府衙门，一扇水门通向宽阔的四拱桥，过了河，便是郊区了，著名的宝塔便坐落在那里，千百年来俯瞰着南京城。向东，就在宝塔的底下，可以看到满族人守护者的城中之城，被城墙牢固地围了起来，它就位于这个巨大设防地区的正中心。向北望，是又高又陡、荒芜贫瘠的山峦，其中有些小山被圈在城墙之内，与宝塔一争高低。再往远处，便是连绵不断的长江，像一片内海，广阔的水域一直延伸到了山脚下；大约3英里的地方便是南京运河与长江的交汇之处。目光向下，从狭窄的阳台高处，可以看到一个长方形的院子，其远端有一座学堂或庙堂（这要视环境而定），两边是僧寮，供无所事事的僧人使用。他们靠公众的慷慨施舍，过得还算安逸悠闲。大片未耕种的土地似乎是这个懒散社群的财产；不管他们是不是看不起劳动，却不为乞讨而感到羞愧，也不会有良心上的不安。鸟瞰南京城，可以对中国人的公共建筑及市民集会地的安排形成一个正确的观念。纪律、方法及由来已久的服从，在每个地方都很明显；考虑到帝国的人口稠密，政治家大概有理由得出这样一个结论：在这个古老的、绝对专制的帝国，臣民的自由并没有毫无必要地强制推行，司法也没有被忽视。

正是在城市西北角上南京运河的河口，英国战船"康华丽"号和"布朗底"号抛锚停泊，奉命把南京城墙轰开一个缺口；惊慌失措的市民通过及时的投降才避免了进一步的灾祸。

22

南京的桥

The Bridge of Nanking

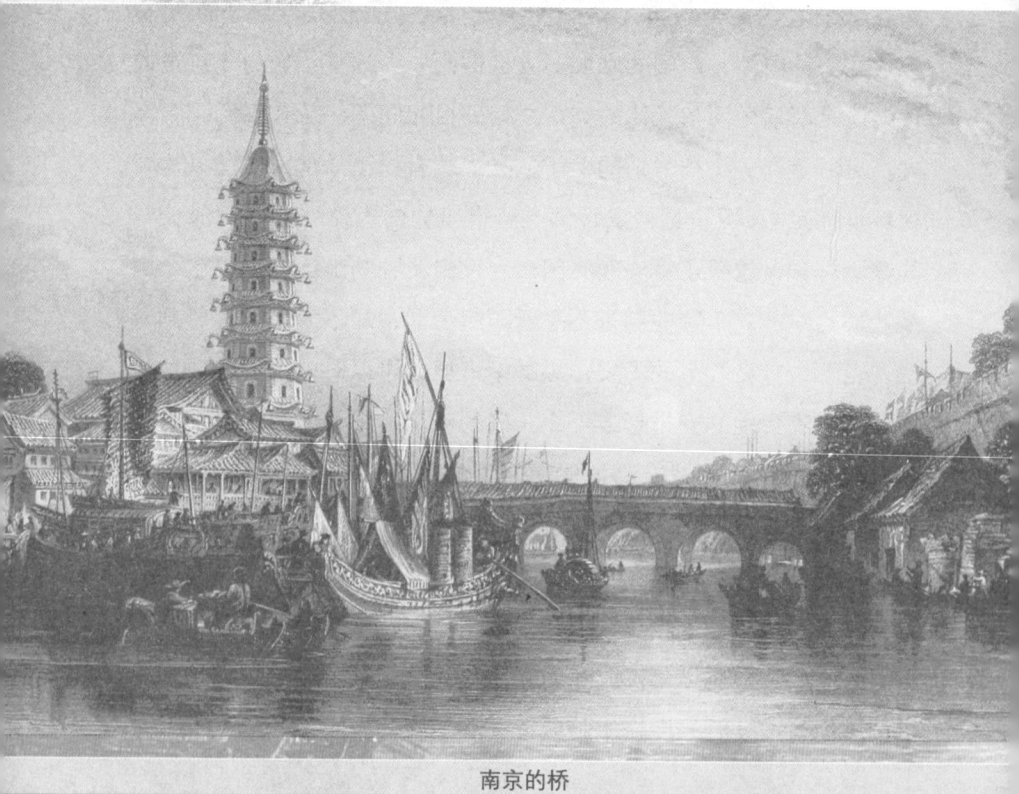

南京的桥

正如前面所说，南京城并非紧挨着长江岸边，而是与长江隔着3英里的距离，通过一条又宽又深的运河与长江相连。事实上，这条人工航道相当宽阔，与西南城墙平行，以至于横跨运河的大桥在建筑上是一项颇堪自夸的工程。紧挨着琉璃塔脚下，是南京城横跨运河主干道的最大、最主要的桥，它构成了广阔郊区与南京城西门之间的交通要道。它包括6个造型优美、宽度不等的桥拱，桥的两端与河的两岸几乎在一个平面上。

中国的桥在不同地区是根据不同的原则建造的。事实上，差异性是如此普遍，也就是说，在某个地方是科学，而在另一个地方是无知，以至于在这一方面，对于中国的建筑师，你既不可能一概加以指责，也不可能笼统地鼓掌喝彩。在一个地方是拱形结构，而在另一个地方则是马蹄铁形；花园里装饰性的桥大多是一个桥拱，要么是拱形，要么是平的。有些桥建在通航河流上，桥墩很高，使得负载两百吨的平底船可以从桥下通过，而不会碰坏桅杆。单拱桥和大型桥经常出现，多拱桥也很常见，苏州府附近有一座桥，桥拱多达91个。

美与力量在艺术品中并非不可分开，至少，中国人建造的优雅别致的单拱桥充分说明了这一点。每块石头都被切割得恰到好处，以便成为圆弧中的一段。没有基石，用铁棒把适合桥拱凸面的木质骨架拴牢在石头上，有时候省去了木质骨架，在这种情况下，弧形石块被榫接到长长的横向石块中。另一方面，在帝国的某些地区，到处都可以看到石块更小的桥拱，指向中央，就像在欧洲一样。

南京的这座桥完全是用红色花岗岩建造的，建在砖石结构的结实桥墩上。它的伸出部分并没有引起人们对稳固性的担忧，堤道两

侧建起的一排一层高的坚固住房清楚地表明了这一点。图中显示的南京大桥，一边是城墙，另一边是琉璃塔，一艘官船正运送一位赶来接待英国人的钦差大臣，抵达南京城主要码头的停泊地。

译者注：

　　此图描绘的是秦淮河上的长干桥，始建于南唐，明代一度改名长安桥，清代称聚宝桥，民国后恢复长干桥之名。张铉《金陵新志》载："长干桥在城南门外，五代杨溥城金陵，凿濠引秦淮绕城，咸淳乙丑，马光祖新创。"刘基《杨柳枝》云："长干桥边杨柳枝，千条万条郁金丝。人来人去争攀折，无复青青映酒旗。"《渔父词》云："采石矶头煮酒香，长干桥畔柳荫凉。歌欸乃，濯沧浪，来往烟波送夕阳。"

23

南京琉璃塔

The Porcelain Tower, Nanking

南京琉璃塔

建造这些柱形高塔的主要目的,欧洲人似乎不是很理解,事实上,那些建造这些宝塔的国家的居民也未必清楚。有一点倒是十分清楚:如今在某些情况下,它们专门奉献给了佛教。但是,它们的形状对于举行宗教仪式来说并不方便,因此我们大概只能得出这样的结论:它们只是象征性的,或纪念性的。它们在中国的起源非常古老,其历史记载可能并不可靠。

南京琉璃塔的历史资料被旁边寺庙的僧人保存了下来。如果他们的叙述可以信赖的话,那么,要分析它的优美和它的起源,也就有了坚实的第一步。曾德昭(Alvaro Semedo)神父1613至1635年间在南京居住,他说琉璃塔"足以媲美古罗马最著名的建筑";李明(Louis-Daniel Lecomte)神父在1687年见过这座宝塔,他说:"它无疑是整个东方建造最精良、最华丽的建筑。"鸦片战争中英军占领南京期间,英国人重复了这样的赞美之词。

这座宝塔完全用于佛教祭拜,有一段时间被命名为"报恩寺",后来又被称作"琉璃塔"。在眼下这幢建筑占据的场地上,曾经耸立着一个三层方尖塔,供奉阿育王。公元240年,大吴皇帝孙权修复并装饰了这座已经朽败的方尖塔,改名"建初寺",但整个建筑后来毁于大火。据说,在这个神圣的场地,前后建造过一座接一座寺庙,每座寺庙都取了一个表明其建造目的的名字,直至眼下这座辉煌宝塔。在中国人当中,它被认为在重要性和神奇性上仅次于长城。在朝廷从南京迁往北京之后,眼下的这座宝塔便奉皇帝之命,放下了第一块奠基石。工程在永乐十年(1412)的六月十五日午时开始,前后建了29年,直至宣德六年(1431年)八月初一才完工,那是永乐皇帝去世6年之后。它最初是作为感谢皇太后的一份

礼物而建造的,至今依然保留着"报恩寺"的名称。监管这项工程的建筑师所依照的是一项宏大的设计;准确的造价是 2485484 两白银,约合 75 万英镑。

许多年来,这座精致而漂亮的寺庙经受住了岁月的风霜,但在嘉庆五年(1800 年)五月十五日寅时,琉璃塔遭雷击,塔顶三方九层损坏。南京城的总督得到皇帝的许可,修复雷电造成的所有损坏,1802 年完工。1842 年,一伙英国水兵拿着镐和锤子,试图凿开寺院的墙壁,搬走里面的古董,但没有给这座中国建筑艺术的奇迹造成任何损害。破坏者很快就被逮住了,英国当局立即做出了赔偿。

译者注:

琉璃塔即报恩寺塔,亦称长干塔。嘉庆十六年刊《江宁府志》卷十载:"报恩寺,一曰建初寺,一曰长干寺,一曰阿育王寺,在聚宝门外聚宝山。吴赤乌间,天竺国人康僧会东游至建业,言阿育王役鬼神起塔事。吴大帝诘难之,乃礼请,三七日得舍利,始大嗟服,即为建阿育王塔,号建初寺。言江南初建塔之始也,因名其地为佛陀里,后孙皓毁废。……梁大同中,出旧塔舍利,敕市寺侧数百家宅地,以广寺域。……明永乐十年,敕工部重建,造九级琉璃塔,皆准大内式。至宣德六年,凡二十九年始成,赐额大报恩寺。嘉靖时毁,惟塔及禅殿存。"俞鸿渐《登报恩寺塔》云:"原是孙吴旧道场,千年重建忆文皇。添来异气长干里,抵得神功阿育王。举世倾心祈佛佑,有人挥泪换僧装。不封不树西山墓,付与群鸦吊夕阳。"王安石《长干寺》云:"梵馆清闲侧布金,小塘回曲翠文深。柳条不动千丝直,荷叶相依万盖阴。漠漠岑云相上下,翩翩沙鸟自浮沉。羁人乐此忘归思,忍向西风学越吟。"

24

官宦之家

Apartment in a Mandarin's House, near Nanking

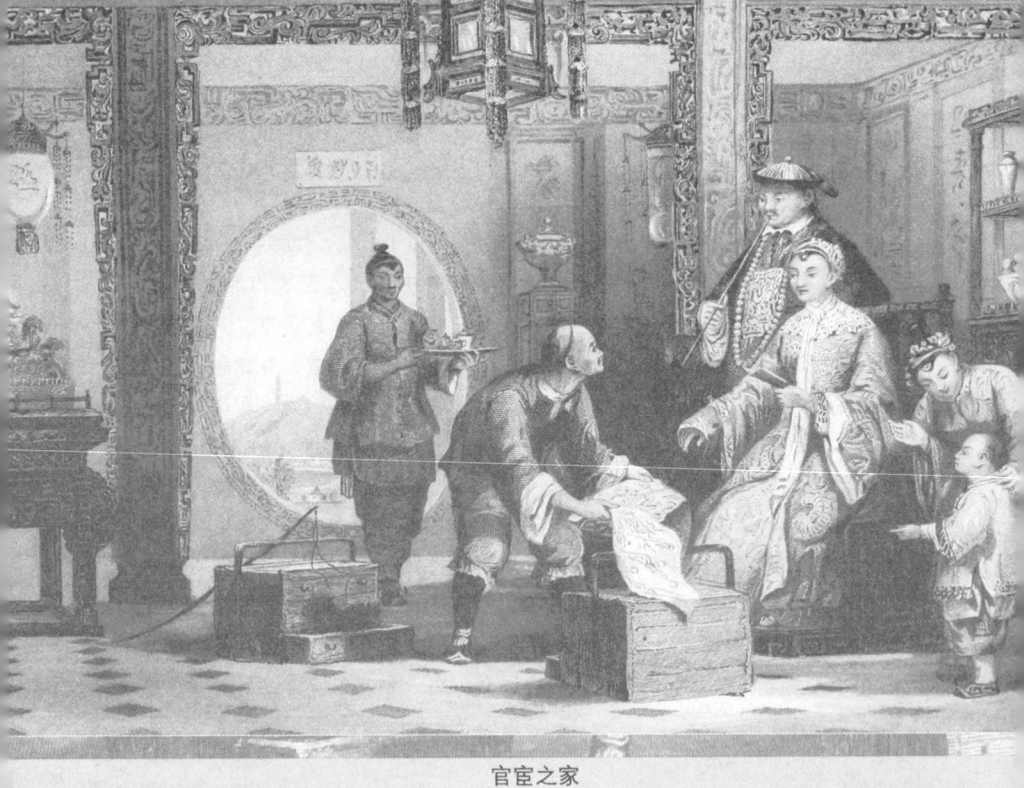

官宦之家

一个官宦之家的室内比从历史戏剧里选择的任何一个场景都更能让我们看到中国盛行的生活方式。中国人不像古希腊和古罗马人那样偏爱公共建筑的外部装饰和富丽堂皇，但他们住处的内部布置似乎十分相似；仔细审视庞贝古城出土的房屋，就能清楚地显示出这一引人注目的有趣事实。据说，庞贝出土的"这些房屋专门用作私人住处，包括餐厅、卧室、画廊、书房、浴室和柱廊，鲜花和灌木沿着柱廊排列。私人房间的墙壁上描绘着各种不同的图案，有时候，浮雕是主要的装饰，然而普遍表现出糟糕的品位。不过，地板镶嵌着做工精细、常常也很漂亮的工艺品；但房间里缺乏很多现代人所享受的舒适，那些昂贵的装饰几乎弥补不了这样的缺憾。屋顶通常是一个露台，被一道墙壁所保护；女眷的房间朝向花园，这一习俗在东方至今依然被人们所遵守"。

　　在中国，就像在古代意大利一样，专门用作家庭住处的房间有很多，但尺寸规格上受到了限制——通常是一个正方形，坐落于宅邸中距离大门（或者更准确地说是前廊）最远的角落，被小心翼翼地守护着，防止外人闯入。从大厅、前院和门廊通向这些房间的过道总是很长，狭窄、黑暗，错综复杂，不熟悉的人很难找到。尽管整个建筑连同它的走廊、侧翼和亭阁都是用极其脆弱的材料建成的，而且把整个建筑围起来的院墙也很容易翻越，然而，偏见、习惯以及对司法效率的信任，其力量是如此强大，以至于这些孩子气的设计似乎提供了足够的假想安全。

　　插图描绘了一间闺房或内室，老爷、太太、保姆和孩子都聚集在房间里，对一个正在展示商品的流动商贩给予小心谨慎的关注。在奢华已成习惯的波斯、印度及其他东方国家，就连最富有的

人也会躺在地毯上，或者躺在房间四周紧靠墙壁的长塌上，但在中国，人们还是习惯于使用椅子、桌子和沙发（类似于欧洲普遍使用的那种）；我们不清楚，亚洲是否还有其他地方也采用了这种家具。女主人坐的那把椅子应该是竹子做的，坐垫、侧面和帷幔通常是丝绸做的，家里的女眷把它们绣得花团锦簇。仪态威严地站在女主人身边的，是富有的一家之主，他刚刚从椅子上站起身来，紧挨着窗户站着，那里更方便吸烟。尽管夫人如此专注于买东西，但她并不热衷于时尚或服装样式的变化，因为在这里，时尚至今尚未赢得胜利，女性装束中唯一的变化是季节的改变所要求的。头饰受到极大的关注，头发用油抹得光洁平滑，紧紧盘绕在一起，置于头冠之下，用金簪或银簪扎住。前额上系着一根束发带，一块尖的天鹅绒垂挂在束发带上，装饰着脸侧。

即使是那些社交受到限制的人，也不会把女仆误认作女主人。女仆必须在手腕上戴一个铜手镯，作为区别的标志。她负责照看的小家伙是家里的希望，那孩子头上的两个小辫子使他的样子显得滑稽可笑。

小贩把他的两个箱子都带进了房间里，其中一个箱子打开了，展示着里面的内容；另一只箱子在他身后，搁着挑箱子的竹扁担和绳索。一个仆人端着茶或其他点心走进房间，他正要把这些端给那个流动小贩。在反映中国人的生活和习惯的真实图景中，慷慨大方的殷勤好客始终是一个主要特征。

25

官宦之家的女眷玩牌

Ladies of a Mandarin's Family at Cards

官宦之家的女眷玩牌

女性在社会上所占据的位置可以非常公平地拿来作为文明程度的一项检测：凡是女性的道德力量和智慧力量受到尊敬的地方，你都会发现，这个国家便享有促进人民福祉的法律；凡是个人魅力构成了赢得爱或赞美的唯一根据的地方，暴政和奴役便普遍盛行。大自然慷慨赐予的天赋既不能确保她有一个幸福的家庭，也不能平息其绝对主人的暴虐脾气；相反，在粗野的氛围中，超群出众的美貌倒是把奴役的链条固定得更加牢固，使闺房的高墙修筑得更高，把朋友或同伴的社交完全排除在外，把不幸的受害人永远封闭在与世隔绝之中。对一个暴君的反复无常逆来顺受是囚徒最明智的策略，也是留给她的唯一命运。即使做出了这么大的牺牲，也无法缓和丈夫天性的残暴和他惯有的粗蛮，因为居住在东方闺房里的这些无助的囚徒常常被当作祭品，以消除毫无理由的妒忌，或者为更受宠爱的竞争对手腾出地方。由此我们得出结论：凡是女性依然处在奴役状态、不允许她们参与社会责任和社会交往的地方，这个民族的习惯就必然是粗野的——在其教化的过程中，文明不可避免地受到阻遏。

中国上层阶级的女性处于中间状态，介于粗野和文明之间。她们被无情地剥夺了使用四肢的权利，任何时候，只要她们想外出，就不得不藏在一个封闭的轿子里。这种隐藏被严格地遵守，以至于不那么富裕的人只好为他们的妻子准备一辆遮盖起来的独轮车——不是为了遮风挡雨，而是避免红尘俗世的眼睛向她投去致敬的目光。尽管有这种种心怀妒忌的关照，但引人注目的是，卑贱阶层的女性却很少受到尊重：一个阶层是花园里的鲜花，另一个阶层是森林里的野花；一个阶层饭来张口、衣来伸手，备受呵护，另一个阶

层却在沙漠的空气里浪费她们的芬芳。我们常常看到，穷人的妻子在稻田、棉地和蚕室里劳作，她的孩子被牢牢地系在她的后背，而她的丈夫却在忙于吸烟或赌博。

在一个官员的府邸里，只有一个至高无上的女主人，其他所有女眷都要服从她的权威。令这个古老帝国蒙羞的是，多妻制在这里依然存在，尽管形式上比土耳其更缓和。很多社交娱乐活动与家里的女眷无缘，没事的时候，她们只好坐在一起玩纸牌。只有那些最刻板、最挑剔的人才会反对她们沉湎于这一古老的游戏。

在中国，人们所熟悉的赌博游戏数不胜数。其中有很多游戏需要相当程度的敏捷。就形状而言，中国纸牌比欧洲人玩的纸牌更长、更窄，一幅牌所包含的纸牌数量也多得多。当纸牌失去了令人愉悦的魅力时，烟草的引入便提供了消磨时间的法宝。女性从 8 岁起便开始培养这一恶习；每位女士的衣服上通常挂着一个丝绸小烟袋，拿着一杆烟筒。不过，如果我们还记得她们与世隔绝的生活多么单调乏味，这些打发时间的娱乐消遣还是可以原谅的。

26

中国的渔民

Chinese Boatman Economizing Time and Labour

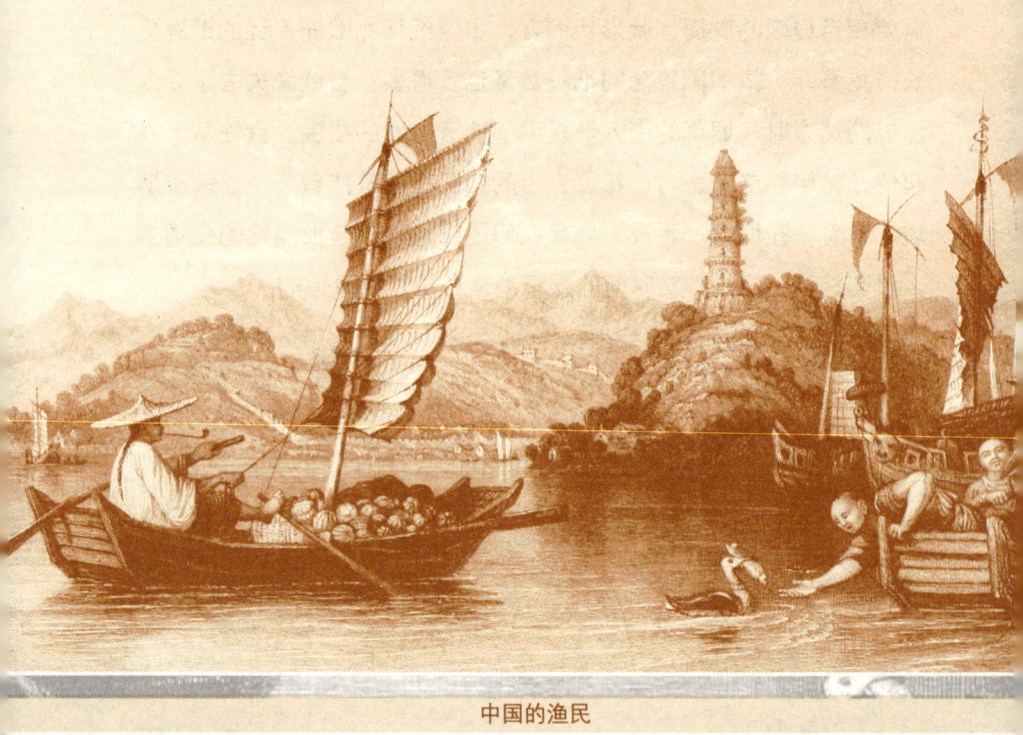

中国的渔民

在长江北岸，正对着从长江延伸至南京城墙的那条运河的地方，至今依然可以看到浦口县那已经朽败的城垛。这些原始的防御工事既不很高，也不是十分坚固，它们之所以得以保存下来，更多地要归功于气候的温和，以及当地居民的保守性格，而不是归功于它们的牢固可靠。这座被废弃城市的城郭之内，如今灌木丛生，野花遍地。大自然重新统治了城墙内的帝国。曾几何时，人类凭借自己的勤奋砌起了这些城墙，就是为了把大自然排除在外。山顶上被遗弃的宝塔修建在一个坚固的基座上，从其自然基础的坚固性来看，这似乎毫无必要。从它朴素的装饰和低劣的设计来看，它大概更多的是献给风霜雪雨，而不是献给佛陀，佛门弟子或许并不愿意为了赢得香客而放弃一个舒适而惬意的地方。

它紧挨着南京城，从而使得这一地区的居民有了充足的就业机会，运水的能力是他们拥有的主要优势之一。有一点倒是真的，在人手众多的地方劳动力总是很便宜，中国人的手工技艺比我们所知道的其他任何民族都更加丰富；然而，在少数情况下，他们似乎在时间和劳力上都很节约，完全不同于其他情况下他们在这两方面的习惯性挥霍。浦口的一位菜农，装载着满船的水果和蔬菜，竖起一根竹桅杆，撑开一张竹纤维制作的船帆，把竹绳拧在一起编成缆绳，把末端固定在手边的一个插头上，嘴里稳稳地叼着烟斗，宽边竹帽同样牢牢地扣在头上，他就这样一路航行——只要风足以鼓起他的帆。此时，他一手拉紧或松开滑轮，另一只手把住船舵。一只船桨可以闲着，但另一支桨则用脚奋力划动，既是为了推进船只前行，也是为了引导方向。就在这个省力者乘坐着满载货物的船驶过时，渔民正在和训练有素的潜鸟一起忙活，给南京城的市场带来充

足的供应。在这个单调乏味的过程中，仅鸬鹚的精明就足以赢得我们的赞叹，其不屈不挠的耐力同样值得我们同情。

27

接春仪式

Ceremony of Meeting the Spring

接春仪式

在中国人当中,全国性的娱乐活动都跟假冒的神圣(或者说实际上就是迷信)有关联;在他们不带感情的信条中,尘世事务中的每一件大事在都被归因于天体的运行——茫茫苍穹中的某个现象,宇宙统治中的某个周期性的变化。他们并不熟悉行星轨道的真正形态,更多地关注太阳和月亮的运行,热衷于在节庆活动中向这两者致敬。当太阳处在宝瓶宫之月的第十五日、二月的月亮出现的时候,人们便组成游行队列,到外面去迎接正在到来的春天,这已成为习俗。然而,在节日到来之前,那些更虔诚的人会到佛寺、道观、孔庙或者供奉古代名人的神庙里去烧香磕头。那些不那么热衷于迷信的人则利用节日的闲暇,走访外地的亲朋好友,或者去自己特别喜欢的娱乐场所举行聚会。然而,第三类人结合了狂欢和宗教这两个极端,把他们的闲暇时间专门用于这个即将到来的季节的欢快庆祝上。有10天的时间被专门用于这一仪式,每一天都有不同的祭拜对象,以此作为区别。鸡鸭鱼肉,狗马牛羊,大米豌豆,五谷麻桑,构成了连续不断的游行队伍和祭拜队列供奉的祭品。所有化妆游行的人都装饰着丝带或花环,有些人手里拿着乐器——锣、鼓、号角之类;另一些人举着旗子、灯笼或纸扎的菠萝和其他水果。孩子们穿得像森林之神,坐在田园风格的祭坛上,或者坐在树枝上,用轿子抬着。另外的台子上坐着一些小女孩,穿得像花神,手持茶花,作为茶树的象征;茶叶的效用和茶花的美丽旨在表达女性的突出特征。在所有这些轿舆、彩旗和灯笼之上,升起了一头用黏土做成的巨大水牛,由很多身强体壮的人抬着,他们身着春天的色彩。一个游行队列中经常有一百个台子或轿舆,各抬着很多的男孩或女孩,以及一头水牛或人面神的塑像。到达指定寺庙的门口,

前一天就在那里等候的知府便走上前来，以迎春主祭的身份欢迎他们。他是本地临时的最高长官，在这10天的掌权期内，就是总督遇到他，也要服从他的领导。他穿着华丽，站立在锦绣华盖之下，递交一篇赞颂春天、劝告农事的文章；然后，他用一根鞭子鞭打水牛的塑像三次，宣告耕田劳作的开始。

28

虎丘行宫

The Imperial Travelling Palace at the Hoo-kew-shan

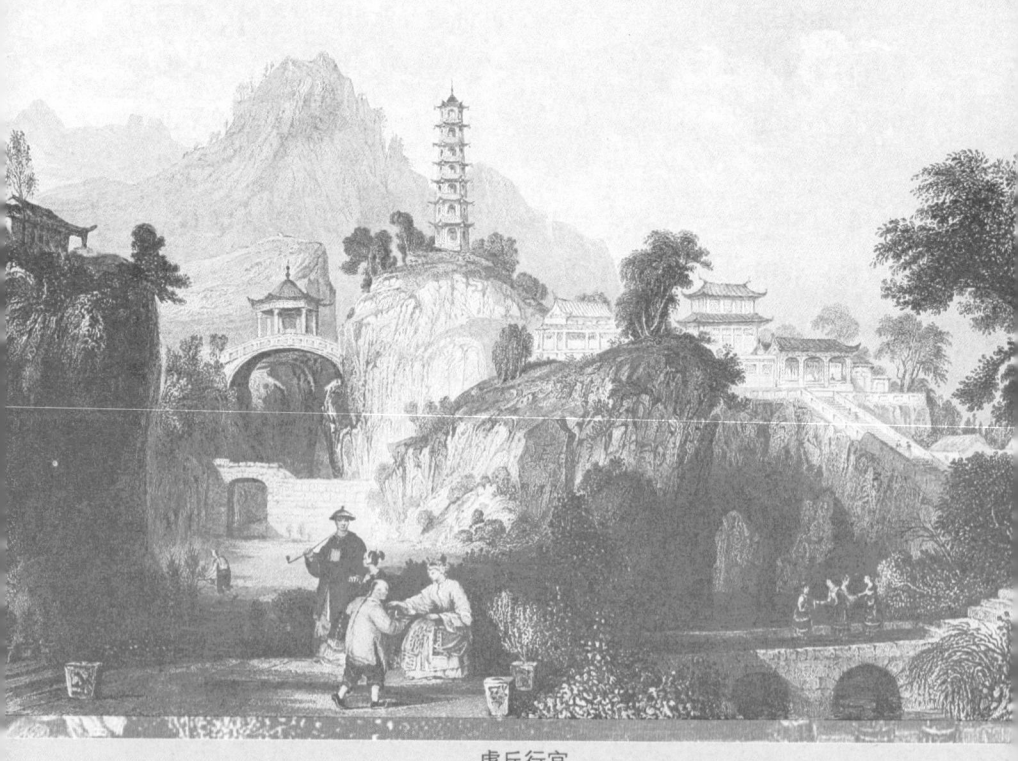

虎丘行宫

朱庇特偶尔从奥林匹斯山下到人间，到凡夫俗子的家里做客；塔尔塔罗斯地狱之王也会从他阴森的大殿里浮现人间，造访刻瑞斯女王的宫殿；然而，除了皇帝的住处之外，"天朝帝国"的君主从不肯屈尊走进任何地方。无论是忍辱蒙羞的官员，还是饱受奴役的臣民，他们的私人宅邸或公共客栈都不曾迎候皇帝的御驾亲临。当朝廷出于享乐或政策的目的而出行的时候，全班人马都会暂住在特意为接待他们而建造的"行宫"里。这些行宫沿着连接帝国主要城市的大路修建，其中一些行宫在奢华程度上、所有行宫在风景如画的背景上都超过了北京城的宫殿和花园。

江南是一个美丽而富饶的行省，享受着千变万化的季节、土壤和风景，皇帝的虎丘行宫便坐落在这片阳光明媚的山峦之间，位置在苏州府西北大约9里的地方。苏州是江南省第二大城市，也是中国传说中最著名的城市之一。虎丘山从平坦的乡村地带拔地而起，如今成了水手们的一个有价值的地标，它也被称作海涌峰。其最高峰上有剑池，旁边是千人石。据传说，吴王阖闾葬于此，安葬三天后，人们看到一头白虎坐在他的墓碑上，在那里待了好几天。此后许多年里，白虎定期造访此地，虎丘因此而得名。据说，秦始皇曾考虑毁掉吴王墓，白虎出现在他面前，阻止了他的这一意图。

由于它的神圣和它的历史联想，再加上它优美的自然风光，导致东晋时的王珣和王珉兄弟在虎丘山乱石嶙峋的峡谷中建造了他们的乡村别墅；许许多多的人来到这里隐居修行，建造佛寺，其中最著名的有尹和靖的三畏斋，以及纪念五位古代名人（唐朝三位、宋朝两位）的"五贤祠"。

译者注:

　　虎丘在苏州城西北"七里山塘"终端,《越绝书》载:"阖庐冢在阊门外,名虎丘。""筑三日而白虎居上,故号为虎丘。"袁宏道《虎丘记》云:"虎丘去城可七八里,其山无高岩邃壑,独以近城故,箫鼓楼船,无日无之。凡月之夜,花之晨,雪之夕,游人往来,纷错如织。""从千人石上至山门,栉比如鳞,檀板丘积,樽罍云泻,远而望之,如雁落平沙,霞铺江上。"王禹偁《游虎丘》云:"藓墙围著碧屏颜,曾是当年海涌山。尽把好峰藏寺里,不教幽境落人间。剑池草色经冬在,石座苔花自古斑。珍重晋朝吾祖宅,一回来此便忘还。"文征明《虎丘》云:"云岩四月野棠开,无数清阴覆绿苔。兴到不嫌山近郭,春归聊与客登台。芳坟谁识真娘在,水品曾遭陆羽来。满地碧烟风自散,月明徐棹酒船回。"

29

虎丘试剑石

The Proof-Sword Rock, Hoo-kew-shan

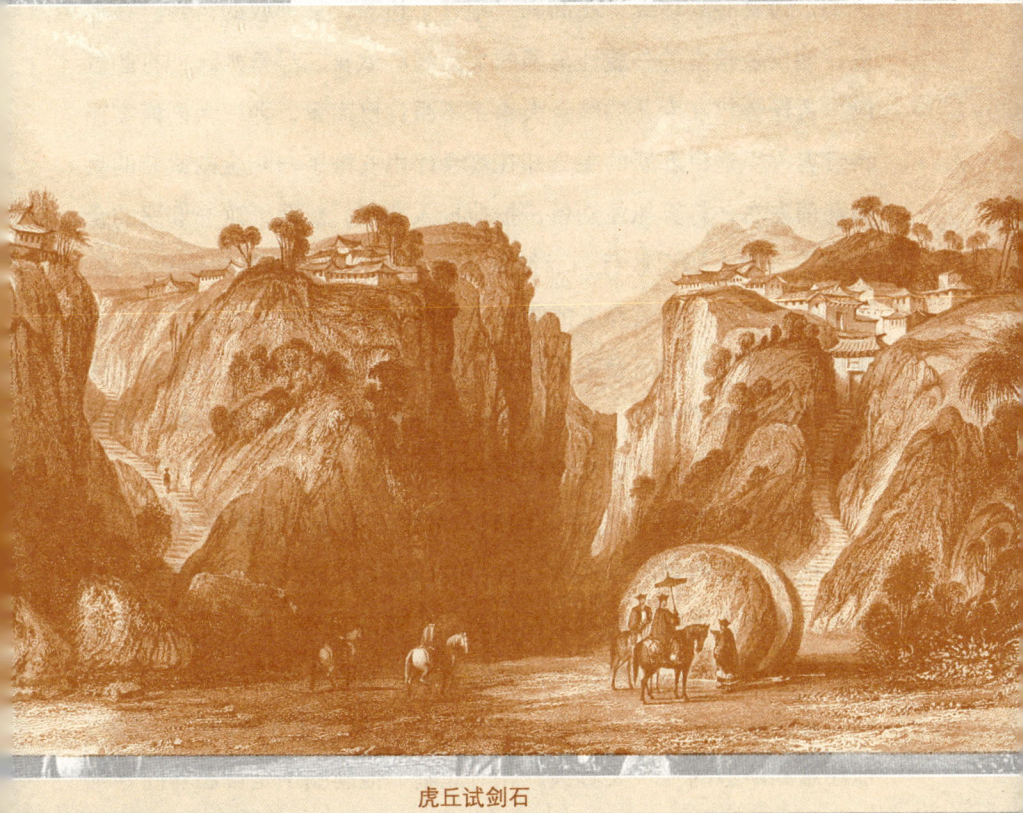

虎丘试剑石

在每个国家的神话时代或浪漫时代,个人的力量总是赢得人们非同寻常的尊敬,这种尊敬如今只限于少数尚未开化的民族。胜利不再被归于强人;智慧、文明和科学明显打败了纯粹的蛮力。然而,某个方面的出类拔萃,无论是源自纯粹的自然天赋,还是来自个人的劳动,都不能不赢得一个重视这一主题的编年史家的关注。

关于虎丘试剑石的传说,《三才图会》给出了下面这个版本:蜀国君主刘备应吴国君主孙权之邀,去探访他的领地,并迎娶他的妹妹,但这次讨好的邀请,真正的目的是要控制刘备这个人。刘备采纳了诸葛亮的建议,高高兴兴地过了边界,去孙权的宫廷。在那里,他仪表堂堂的外貌让吴国的太后满心欢喜,尽管她起初有些气愤,责怪孙权在女儿的终身大事上不跟自己商量。孙权大摆盛宴招待贵客,但这位邪恶的主人却在宴会厅里安排了一队全副武装的兵勇环伺左右,打算抓住刘备,把他投入地牢。然而,这一邪恶的企图由于一个人的勇敢行为而彻底泡汤。此人就是刘备的侍从武官,他觉察到了这一背信弃义的阴谋,突然走进宴会厅,挡在了主人的面前,宣称:他们不会束手就擒。这一果断的行为阻止了原先的计划,太后了解了情况,毫不犹豫地责备儿子让王室家族丢脸,违背待客之道,并毁掉了妹妹的幸福未来。

孙权毫无愧疚地为自己辩护,给出了似是而非的解释,并宣称,他会以最得体的方式履行自己的诺言,把妹妹交到尊贵客人的手里。然而,这只是消灭刘备的第二个密谋的第一步。孙权打算让刘备陶醉于宫廷的奢华享乐,再也不想实现他卑微的目标。

在逃过暗杀的危险之后,刘备脱下礼袍,在宫殿的门前漫步,他注意到路边的一块大石头。此时此刻,他满脑子是自己非同寻常

的命运，他说："如果我刘备可以一剑把这块石头劈为两半，那我命中注定要重回荆州，最后拥有整个帝国。"说着，挥剑劈向那块石头，寒光一闪，石头被劈为两半。孙权当时正站在他身后，紧盯着他的一举一动。此刻，孙权走上前，问是什么原因让他朝石头发泄。刘备答道："差不多20年了，我没能保卫我的国家，使之免遭侵略者的蹂躏，想到这一点，我的心里便充满痛苦和悲哀。然而，我和你刚刚结成的同盟再次唤醒了我的雄心，我决定卜问苍天，如果我能够一剑劈开这块巨石，那就是我有朝一日能打败仇敌曹操的信号或预兆，老天爷答应了我的请求。"

狡猾的孙权相信这个故事纯属虚构，决定检验它的真实性，于是宣称，他也要向苍天卜问同样的预兆，看看自己是否能分享打败篡位者的光荣，夺回荆州。他也用剑来试验那块命运之石，说话间，寒光一闪，岩石也被劈为两半。后人在这块岩石上刻了十个大字，以纪念这次非同寻常的事件。

译者注：

原文完全是张冠李戴，所叙刘备、孙权试剑石在镇江的北固山。虎丘试剑石在上山道右旁，为一椭圆形磐石，中间裂开，似刀砍剑劈，刻有宋人吕升卿题"试剑石"三字。相传为阖闾试干将、莫邪二剑所用。陆璨卿《虎丘山小志》云："憨憨泉之东，有石中分，如截者，试剑石也。列国时，干将、莫邪炼成雌雄二剑，献与吴王阖闾。吴王适有事，仰天暗卜，即以试石，石分为二。"宋周弼《吴王试剑石》云："吴王铸剑成，自谓古难比；试之高山岭，不裂断横理。"一说为秦始皇掘得吴王殉剑而试之。元顾瑛诗云："试剑一痕秋，崖倾水断流；如何百年后，不斩赵高头。"

30

太湖洞庭山
Tung-Ting Shan

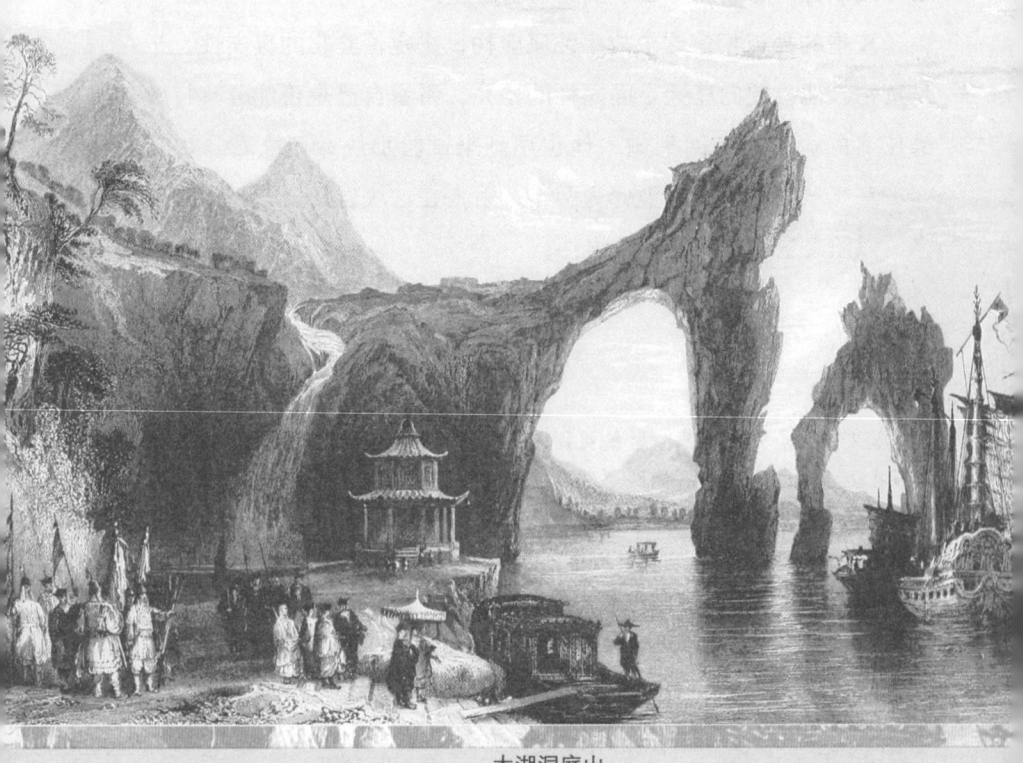

太湖洞庭山

在南京城东南方向，环绕并俯瞰着太湖的群山，其风景像七星岩地区的景色一样壮丽，风格甚至更加奇特。石灰岩是这里占主导地位的岩石，凡是这一地岩层与海浪或湍急的河流直接接触的地方，就会迅速屈服于水流的运动，让自己的形状焕然一新，或者进一步销蚀，给人以各种崭新的印象。在长江和北河沿岸，凡是石灰岩构成江河分界线的地方，便经常出现巨大的洞穴、风景如画的岬角、兀然独立的岩石和肥沃富饶的小岛；在山区，瀑布湍流的猛烈冲刷能够战胜更坚硬的材料，石灰岩的形态更是变换无穷。太湖地区最突兀、最陡峻的山峦之一坐落于苏州府以北大约30英里的地方，它就是洞庭山，亦称林屋山、包山。它的环路向上延伸154英里，把中国本土最优美、最浪漫的风景包含其中。树林浓荫蔽日，峡谷苍翠蓊郁，村庄掩映其中，宅邸金碧辉煌，寺庙的屋顶闪闪发光。与此同时，巨大建筑物像棋子一样排列井然。

　　尽管当地人欣赏东洞庭的美景，但欧洲人却更喜欢洞庭山洞中看到的景象，喜欢它的静谧安详。没有傲慢官员的豪宅或佛教寺庙的香火打扰它的平静、破坏它的安宁；在这个人迹罕至的地区，风景如画的山峰、坡顶、山脊和峭壁依然保持了大自然给它们披上的衣裳。茂密的树林在高高的悬崖上碧波荡漾，每一条溪谷都苍翠蓊郁，跟俯临其上的光秃秃的悬崖峭壁形成鲜明的对比。在某条清澈小河的岸边，紧挨着它离开一条浓荫蔽日的山谷的出口，偶尔可以看到一个小村庄掩映其间，看上去似乎完全与世隔绝，仿佛世外桃源。

译者注：

 太湖洞庭山有东、西二山，其名始见于《山海经》："又东南一百二十里，曰洞庭之山，其上多黄金，其下多银铁。"西洞庭山古称林屋山、包山。洪迈《游林屋》云："林屋洞天，太湖龙窟也。……遥见双石扉半开半阖，中屹大柱，如轮藏心，莹净圆直，若巧匠斫削而成。"袁宏道《洞庭山记》云："西洞庭之山，高为缥缈，怪为石公，巉为大小龙，幽为林屋，此山之胜也。"苏舜钦《洞庭山水禅院记》云："登灵岩之巅，以望太湖，俯视洞庭山，崒然特起，云霞采翠，浮动于沧波之中。"张说《送梁六自洞庭山》："巴陵一望洞庭秋，日见孤峰水上浮。闻道神仙不可接，心随湖水共悠悠。"于洞庭一山，可谓增色不少。

31

太湖娘娘庙

The Polo Temple, Tai-Hoo

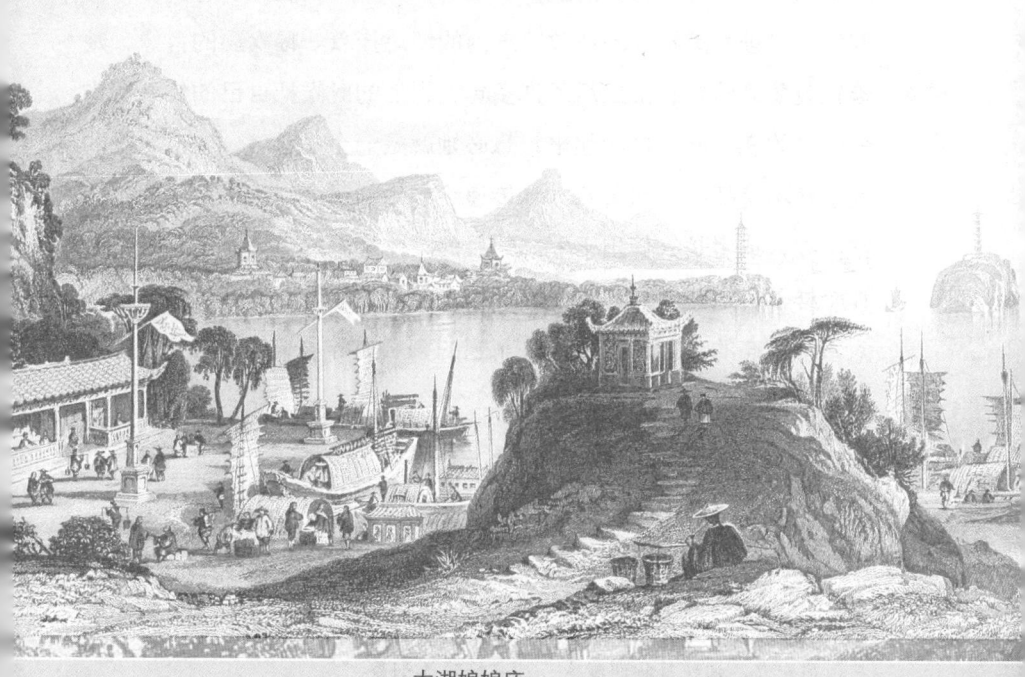

太湖娘娘庙

太湖东岸附近有很多在水中闪闪发光的小岛,有很多岬角伸入湖中,还有很多山峦俯临湖上。所有这些都使得太湖的风景更加秀丽如画,妩媚迷人,被当地居民欣然接受。可以看到别墅和农庄依偎在突兀的山链脚下,两座细长的宝塔标示出进入菠萝湾的入口,一座耸立在一个岬角的端点,另一座跃起于一座岩石小岛的顶峰。这里,水面平静如镜,只有往来的商船打搅它的宁静。它们通过大运河,把棉花或进口的外国商品从杭州府运到这里。贸易很活跃,而且利润可观,这就需要建立一个收税机构,其门前竖着高高的旗杆和龙旗即其标志。

在这幅宜人风景的前景部分,耸立着一座神庙,香客们经常到这里来求签问卦,打探前程。那里有一口井,据说井水有治疗爱情创伤、促进美满姻缘的特效。庙内的墙上挂着一幅女巫的肖像,她曾在菠萝湾的岩石上生活了许多年,去世的时候把自己的住处留作失恋者的庇护所。推测起来,想必她就是一个失恋者。这位妖艳的女子是不是把她的超自然力量传递给了她的遗产,她生前是不是非常漂亮,或者是人们出于邪恶的目的,才把她的肖像画成了现在的那个样子,这些我们都不知道。但是,人们相信,有很多失恋的情人,被神庙的名声所吸引,来到它的祭坛前寻求缓解,结果迷上了这位妖妇的肖像,不能自拔。

译者注:

娘娘庙,又称吴妃祠、集福庵、太姥行宫,位于有"太湖小蓬莱"之称的三山岛(即东洞庭山)。明谢晋诗《吴妃祠》云:"海中三岛神仙宅,湖上三山神女家。姊妹晨妆明绿水,往来峰顶弄烟霞。"

32

白云泉

Han-Tseuen, Province of Kiang-nan

白云泉

诗人白居易曾经用中国人特有的夸张手法，颂扬白云泉的宜人气候和精致细腻的自然美："天平山上白云泉，云自无心水自闲。何必奔冲山下去，更添波浪向人间。"尽管它距离苏州城20里，但这里经常成为苏州人游乐集会的场所，也是抒情诗人最喜欢的主题。不管是作为旅行指南、游记，还是作为一般意义上的地形学著作，中国作者写过大量文献，谈到了白云泉所在的太平山的矿产和植物。还有很多著作，谈到了其迷人的魅力：幽深的峡谷，巨大的瀑布，高高的山峰。苏州城在强烈的东风中所享受到的所有庇护，全都要归功于白云泉的宏伟高地，归功于那些拔地而起的陡峭悬崖，它们像一道城垛一样保护着当地的居民。

译者注：

原题作"寒泉"（Han-Tseuen），其实是个误会，在中国古诗词中，"寒泉"是一个十分常见的统称，并非特指，从原文中所引白居易的诗来看，此处当为白云泉。白云泉在苏州天平山，据说茶圣陆羽品此泉为"吴中第一水"，石刻"白云泉"三字，相传为白居易所题。归庄《观梅日记》称其"池馆亭台之胜，甲于吴中，每三春时，冶郎游女，画舫鳞集于河干，篮舆鱼贯于陌上，举步游目，应接不暇"。范仲淹诗《天平山白云泉》云："灵泉在天半，狂波不能侵。神蛟穴其中，渴虎不敢临。隐照涵秋碧，泓然一勺深。游润腾云飞，散作三日霖。"可以想见当年风貌。

33

养蚕与理茧

Feeding Silk-worms, and Sorting the Cocoons

养蚕与理茧

人们普遍猜测,古代史上所说的赛里斯人(Seres)其实就是中国人,这既因为他们的地理位置都在东方,也因为人们相信,主要的丝绸制造品是从那里带来的,由于这个原因,古罗马人把中国称为Sericum、Serica或Sereinda。然而,这一事实并不是十分有把握;相反,有一些强有力的、几乎是确凿的理由让我们相信:输入到罗马的、数量微不足道的丝绸,并非来自中国或Sereinda,而是来自波斯。

因此,如果罗马人是从波斯获得丝绸,而且历史对它进一步的来源守口如瓶,那么没有证据表明中国是它的原产地。我们知道,一群犹太人早年曾进入中国,据他们的后代和中国历史学家留下的记录,他们在亚历山大大帝打开与东方的交流之后便在中国定居了下来。那么,是否有这样的可能:这些勤劳的人从波斯或某个懂得养蚕的邻近国家带去了养蚕的知识?有理由相信,唐古特人和契丹人在很早的时期就生产丝绸。中国的犹太人就像英国的胡格诺教徒一样,也带去了一门实用技艺的知识,而且二者都完全融入采用这些技艺的国家,以至于区别几乎被抹去了。今天的杭州府依然可以看到犹太人,他们已经在那里定居了很长时间,并获得了制造中国最好的布料的名声。关于这一传说,有一些古怪的情况可以在这里指出。这些移民当中,除了拉比之外,很少有人懂希伯来语,宗教上的宽容似乎使很多犹太人远离了他们祖先的信仰——这和宗教迫害所带来的效果完全相反。如果这个说法正确的话,那么,这些犹太人不可能是被俘虏的十大部落的组成部分,而应该是亚历山大大军的追随者,这符合他们关于自己移民历史的记述。

公元6世纪,两个从本国移民的波斯僧侣把一些蚕卵装在一根

空手杖里，偷偷带到了君士坦丁堡，同时还带去了桑树。在那里，君士坦丁皇帝鼓励他们养蚕，培育蚕茧。这是蚕第一次引入欧洲，不过，其始作俑者所在的国家未必就是蚕的原产地，它依然有可能来自赛里斯、波斯、契丹、唐古特或中国本土。然而，中国的通俗历史把丝绸生产的起源归到公元前2700年前后黄帝的妻子西陵氏嫘祖的名下。同样的寓言故事还说，在蚕被输到外国之前的许多个世纪，中国就一直出口生丝，供波斯和腓尼基的制造商广泛使用。

34

播种水稻

Sowing Rice, at Soo-chow-foo

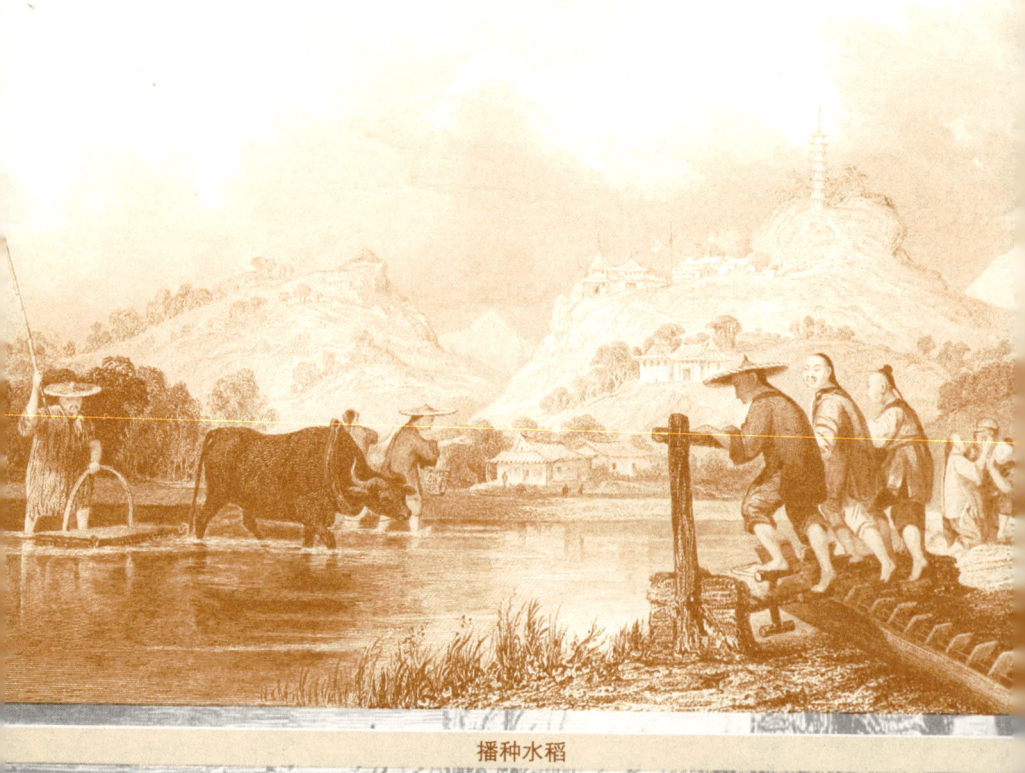

播种水稻

东方广大地区稠密的人口要归功于水稻的高产，那是一种朴素的禾本植物，大自然赋予它在沼泽或水淹地里生长的特性。毫无疑问，如果不是改良和耕种地球表面的能力，中国和印度的广大地区至今依然会贫瘠而荒凉。因此，当我们努力追踪一些最显著后果的真正源头时，细致周到的分析有时候总是导致相当简单的原因；因为，从最早的时期起，这种"主粮"的发现和栽培似乎从物质上影响了民族的命运。在水稻被引入埃及和希腊之前，它在一些东方国家就早已被人所知，因为普林尼、第奥斯克里德斯和德奥弗拉斯特都说到过从印度进口稻米。不过，在他们那个时代，地中海沿岸很少种植水稻。然而，在最近三个世纪里，水稻的流行变得十分普遍，它在热带国家所占据的位置，就像小麦在欧洲的温带地区，以及燕麦和黑麦在更靠北的地区。在美国，尤其是在卡罗莱纳，种植水稻成了农业人口的主要职业，以及海上出口的主要产品。水稻在1697年被移植到北美殖民地。

除了中国和印度之外，马来及邻近岛屿也都极其关注这种作物的种植；日本人、锡兰人和达维亚人也尝到了这种作物的好处，它不仅半年收获一次，而且同等面积土地的产量是小麦的6倍。对健康食品的喜爱遍布于德意志各国，在南纬度地区，由于长期的栽培，它获得了引人注目的耐力，适应了特定的气候——这种情况被人用作论据，来支持栽培外来植物。但是，直接从印度进口的种子在德国根本不会有收成，就连意大利和西班牙的种子也没有本地收获的谷种那么早熟、那么耐寒。英国做过一次种植这种印度水稻的试验，在水流平缓的泰晤士河畔获得了成功。

在东方国家，人们颂扬稻米，认为它高于其他种类的任何食

物；在中国，它是生活的第一必需品。中国人一日三餐少不了它，以至于"饭"这个词进入很多跟吃有关的复合词："吃饭"成了用餐的统称，"早饭"的意思是早餐，"晚饭"的意思是晚餐。它无疑是一种容易消化的、有益健康的食物，尽管有人认为，它所包含的营养成分不如小麦。它卓越的品质，它的生长速度，以及它的廉价，使得它非常适合作为穷人阶层的一般营养品。而且，我们知道，四分之一磅稻米慢慢煮沸，可以产生出一磅以上有营养的固体食物。

35

聘礼送到新娘家

Arrival of Marriage-Presents at Bridal Residence

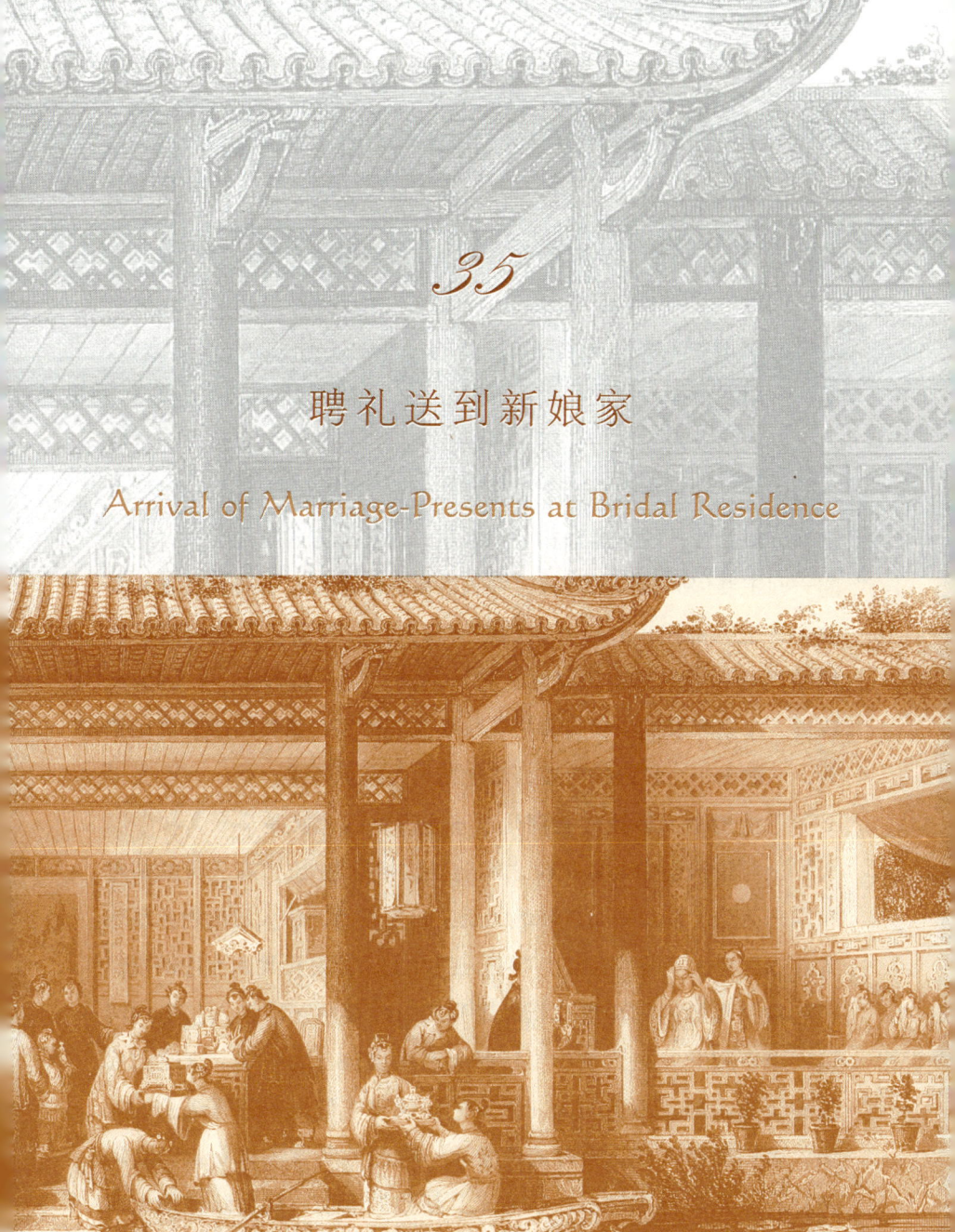

聘礼送到新娘家

中国的婚约很像是一纸买卖合同。肯定会有人反驳说，欧洲的社会习俗中也存在给女性的魅力明码标价的做法，而且，在欧洲文明程度最高的国家偶尔也有购买妻子或丈夫的做法。然而，在所有这样的实例中，都有一个在中国人的伦理中找不到的补偿性特点，即：合同双方有权先熟悉和了解对方。在中国，假如有传闻颂扬一位上层阶级女士的魅力，买主很快就会上门提亲。一旦缔结了金钱上的约定，求婚者便会把丰厚的聘礼送给他的心上人。礼品包括小饰物、梳妆台、绫罗绸缎和金银器皿，送礼的方式特别隆重。家里的一间主要房间被用来接待这种表达敬意的象征；一些女性掌礼官被允许进入那里，并以一定的庄重仪式接收答谢。与此同时，新娘的姐妹和近亲悲伤地（要么是认真的，要么是假装的）围坐在四周。家里年长的女性负责把礼物摆放在内室；新娘则戴着绣花盖头，占据着一个显眼的位置，对送礼的人表示感谢。

已故的基德教授注意到几个东方国家（尤其是马来人和中国人）上层阶级当中结婚礼仪之间明显的相似之处。"有三天的婚宴和娱乐活动，在此期间，新娘的朋友们来看她，仆人们给她佩戴珠宝首饰，穿上华美的衣裳。第三天的晚上，新娘和她的女性朋友们一起被关在她的闺房里，新郎走到门口，要求获准进入。房内问道：谁在那儿？来此何事？新郎大声报出自己的名字，来此向房内的新娘求婚。里面的人在回答的时候要求他报出打算送上的礼物，否则就不开门。新郎答应送上一颗价值不菲的钻石。门立即被打开，新郎送上钻石，获准来到新娘的面前，后者陪伴他出席婚宴。"

1

西湖

Lake See-Hoo

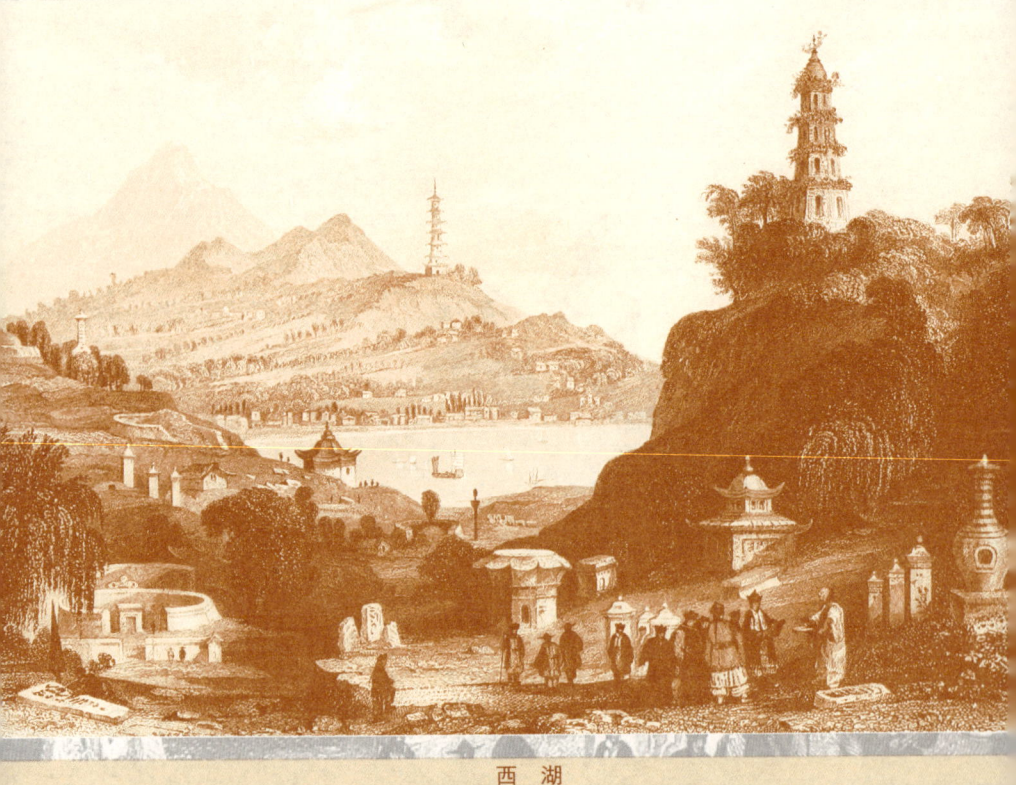

西湖

在杭州府西边不远的地方有一个湖,以它的面积、湖水的清澈及周围风景的浪漫特性而闻名于世。它风景秀丽的湖岸延伸了大约20英里,中间有一个地方被一个伸出的岬角打断,另一个地方有一个偏僻的湖湾平静而清澈的湖面上装饰着两个树木葱茏的小岛,优雅地漂浮在平静如镜的湖心。西湖的小港湾通过一条宽阔的堤道与杭州城相连。湖岸总的来说是富饶的,这个地方的迷人魅力把很多有钱的官员从城里吸引到了这里,从水边到山脚的每一块地都被轻巧的悬空建筑、别墅、府邸、游乐场所和花园所占据,或者以其他方式被用于奢华或休闲的服务。像威尼斯的泻湖一样,这里的水面上日日夜夜挤满了各种等级的游船,最豪华的游艇通常紧跟着一座准备盛宴的浮动厨房。女性被排除在这些享乐活动之外,她们在此类场合的出现被认为是违背了中国的男女之大防。多么不幸而乏味的社会状态,两性之间的智力交流遭到禁止!

除了西湖平静的水面上那些花哨的游船所带来的满足之外,他们还毫无节制地沉湎于餐桌的享乐之中;吸烟也为这样的享乐助兴,鸦片刺激着那些天性冷漠的人,使他们参与到赌博的恶习中。

湖岸和缓地向上延伸,周围开满了睡莲,陆地最低的边缘种满了紫色的罂粟;远处,巍然耸立着高大的樟树、乌桕树和香柏树。此地的土特产中有一些最好的品种——变色的中东玫瑰、紫丁香花、枸树、刺柏、棉树,以及各种各样的香脂树、苋菜和水生百合。植物王国这些美丽的品种装饰着群山之间那些肥沃富饶的深谷;它们与周围的森林树木形成了强烈的反差,这给它们的特性增添了额外的价值。很多支流来自山中,在平静的西湖中结束了它们喧闹的生涯。

在紧挨着每一个水边码头的湖岸上，停满了马车，装饰着丝绸帷幔、绣花垫子及其他价值不菲的饰物，等候装运游客去岸上的花园。在湖心附近的小岛上，耸立着宽敞的建筑物，包括富丽堂皇的房间和华美漂亮的亭阁。

西湖岸边最醒目、最古老、最有趣的目标之一是雷峰塔。它耸立在湖边一个岬角的顶峰上，就建筑风格而言完全不同于中国常见的寺庙或宝塔。从它尖瘦的形状、厚重的结构和设计的古怪来看，丝毫不用怀疑它的古老。当地的权威人士声称，它的建造年代与孔子同时，迄今已有两千多年。

富春山

The Foochun Hill, in the Province of Che Keang

富春山

大约在公元 25 年前后,东汉光武帝刘秀很敬重一位隐居的绅士,名叫严子陵。应刘秀之邀,严子陵离开了他的老家会稽,陪伴这位令人敬畏的朋友云游天下,寻求知识、智慧和谦让。在刘秀登基称帝之后,这位他年轻时的伙伴消失不见了。皇帝派出的使者费了很大的劲,终于发现他隐居在齐国。他被人从默默无闻的隐居中送到了帝国宫廷炫目的光亮下,被任命为谏议大夫。皇帝十分喜欢他这位青年时代的朋友,以至于曾经和他共卧一榻。但严子陵无意于宫廷,他在自己最辉煌的时刻彻底退出了公共生活,成为一个亲手扶犁的农夫。

在浙江省的富春山中,有一个富于浪漫情调的地方,钱塘江在这里从群山中夺路而出,奔向大海。在湍流的冲刷之下,石灰岩悬崖呈现出破碎而不规则的形状,秀丽如画。一条瀑布从山间的高地上飞流直下,跌落在一个宽阔的水潭中,这个水潭就像一面巨大的镜子,常常倒映着周围的美景。这个风景优美的所在,位于桐庐县以西大约 10 英里的地方,称作"严陵山",有"锦峰绣岭"之称。这里就是严子陵晚年隐居的地方,在这里,他生活得悠然而自在,最主要的工作便是耕田种地,最主要的消遣便是河边垂钓。

3

乍浦古桥

Ancient Bridge, Chapoo

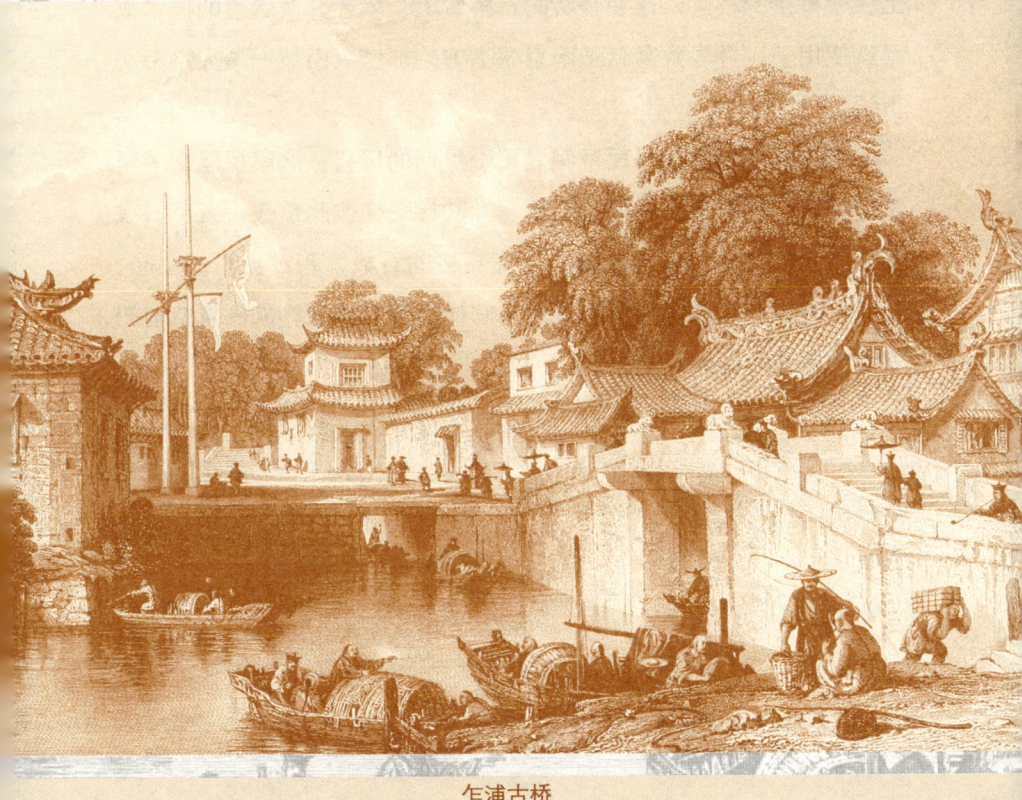

乍浦古桥

在时间和风暴争夺统治权的原始森林里,巨大的树木因为这两种巨大的力量而倒伏在地,呈现出古怪的姿势。它们有时候倒下来互相靠着,形成了一个哥特式拱顶;有时候一堆堆地躺在地上,就像玄武岩柱一样;有时候伸过峡谷或洪流,牢固可靠,仿佛它们的排列经过科学的计算。正是这样的偶然事件,最早暗示了单板水平桥的观念。因此,可以有几分把握地说,平拱顶的使用是最古老的,不仅在中国如此,在其他国家也是一样。后来,当工业和文明一起发展的时候,这些民族实施了极为困难的工程项目,其中就有上百个桥拱的桥梁,落在坚实的石桥墩上。就连开凿隧道的技术很早就使用了,并导致高悬于南京城上方的那座大山被一条大路南北贯通。

乍浦河上的单拱平顶桥明显属于早期的风格。这座桥建造了坚实的桥基,铺上了巨大的厚石板,像阶梯一样彼此重叠,直至(或接近)桥墩的边缘,然后铺上一定规格的石板,跨过当中的空间。乍浦桥的栏杆上放着蹲着的狮子,制作得有些粗糙,象征着结构的宏大或建筑师的非凡能力。

4

乍浦天尊庙

Joss-House, Chapoo

乍浦天尊庙

在中国，就像在其他国家一样，用于宗教崇拜的寺庙在战争时期总是变成了临时防御的地方，由一群效忠于国家的勇士驻守。这样的例子数不胜数，以至于任何一个研究历史的学者都熟悉其中的一些实例。教堂的位置，要么在显眼的高地上，要么在隐蔽的峡谷中，要么在村庄的中心，要么拱卫着村庄的入口；有一个高塔，非常适合于用作军事哨位，步枪可以从那里射击，给进攻的一方造成可怕的损失，因而使得占领这些地方变得极为重要。因此可以说，在每一场侵略战争中，最致命的遭遇战总是源于对这些地方的争夺。汤林森上校的阵亡是最近对华战争中最英勇的事件之一，而乍浦镇天尊庙的顽强防御可以被满清士兵们视为他们个人勇气的证据。

像中国人的宗教一样，他们用于宗教崇拜的地方也是五花八门：占地范围大的寺庙宽敞而高耸，而神庙则小很多。前者常常装饰着宝塔，而后者则很少有，但二者都有僧寮，供常驻的僧人居住。也有供香客烧香祭拜、求签问卦的祭坛，以及举行祭祀仪式必不可少的其他附属建筑。除了孔庙、神庙、宗祠、佛寺和道观之外，还有供奉王母娘娘、火神、鬼星、贞女、龙王、文曲星、风神、寿星的庙——神庙似乎供奉所有这些崇拜对象。然而，尽管中国人的崇拜方式明显荒唐，但这里面有一个原则是值得仿效的，那就是宽容。

5

乍浦之战

Close of the Attack on Chapoo

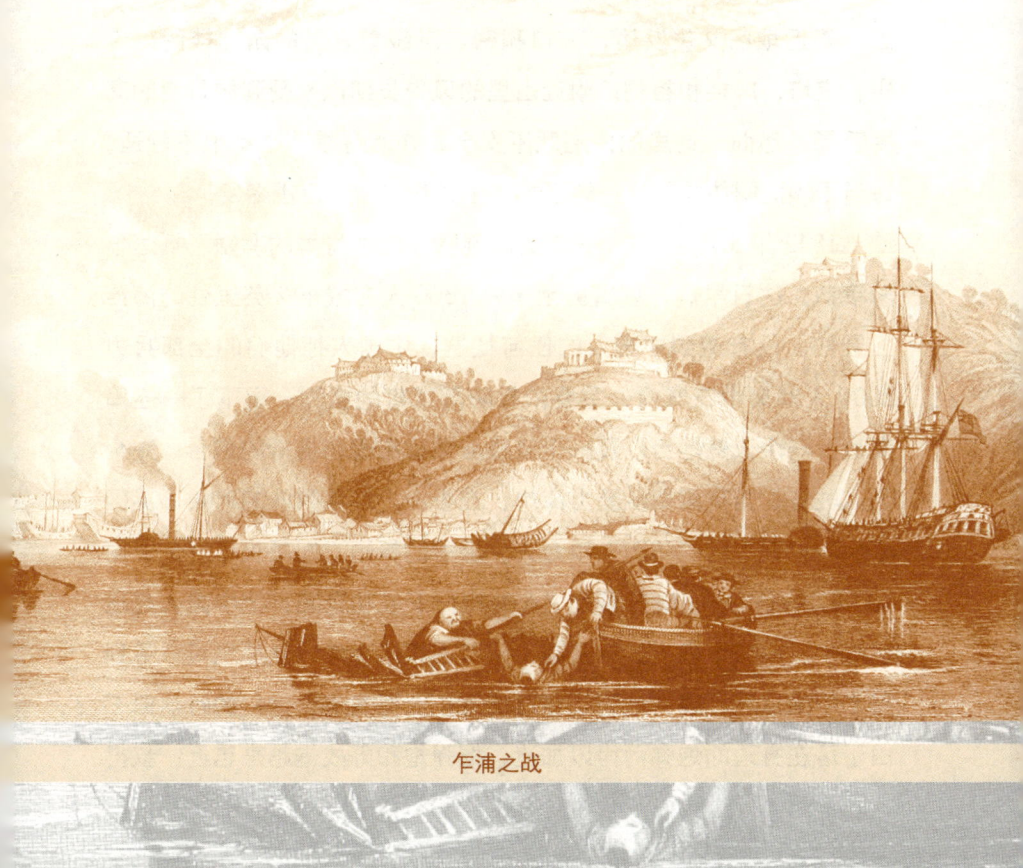

乍浦之战

乍浦镇位于杭州湾,其商业上的重要性完全归功于6艘商船所垄断的对日贸易。这个港口坐落于浙江省的北部边境,当海水沿着海岸迅速退去的时候,接近这里不仅威胁到水手的生命,而且贸易也很快就会转移到上海。除了俯瞰着乍浦镇及其郊区的那些风景如画的小山之外,这里的地面又低又平,被一些河道所分割,其中有几条河一直延伸到了大城市杭州。尽管在只有3天航程的上海,海潮的上升不超过8英尺,但在乍浦却超过了24英尺。这样一来,在高水位的时候,重载商船可以驶入港口。

这座城市很宽阔,建有围墙,其郊区在面积上与城市本身相当。邻近地区文化发达,人口稠密,点缀着官员的园林楼阁、寺庙、宝塔、牌楼和祖祠。附近山里的风景长期以来受到旅行者的高度赞扬。然而,这里的住宅既不安全,在所有季节也都很不舒适,每当干燥而闷热的气候持续下去,眼炎病便会大范围爆发。

1842年5月17日,一支英国舰队在巴加将军的率领下抵达乍浦镇前。次日早晨,郭富爵士率领1300人在城东2英里处的海滩上登陆,没有遭到中国人的任何抵抗。中国人把他们的全部兵力8000人都集中在城内,主要依靠防御工事的坚固,留下了一连串高地、一个天然炮台以及一个俯瞰着城市街道和海湾的炮台,完全无人驻守。当英国军队登上海岸,在小山上编队列阵的时候,英国军舰同时朝岸上的防御工事开火,那里的枪炮立即哑火了,一个由700名水兵组成的旅在强大炮火的掩护下成功登陆,把中国人赶出了炮位,向城市逃去。郭富爵士此时占领了高地,从那里可以看到整个中国军队,整齐地列队穿过街道,全面撤退。他们的行动似乎由于落在身边的炮弹而得以加速,榴弹炮和野战炮越来越近。叔得

上校的攀登部队完全登上了城墙，一时间步枪齐射，使中国军队陷入彻底的混乱和溃退。

300名八旗兵占领了城市中部一幢坚固的建筑，决心抵挡每一次进攻，坚守到底。这支小股部队完全避开了追赶大军的注意，他们坚决果敢的行为，直至他们有条不紊地对爱尔兰旅的后卫部队开火之后，才被英国军队所理解。这支后卫部队中大约有20个人掉转身要报仇雪恨，但他们很快被迫撤退，其中有几个人当即中弹倒地。然而，第二伙人很快跟上，大胆地向大门口推进，却遭到满族旗兵的猛烈射击，汤林森上校和手下的几个人都受了致命伤。英国士兵的勇气似乎随着危险的增加而倍增，他们拿出了全部的勇气来攻打这座誓死抵抗的堡垒。但他们的运气似乎并不好，在上校和两个中尉身负重伤之后，阵地再次被放弃了。这些勇敢的满族士兵与他们勇敢的敌人表现出了同样的英勇气概，但是，军事技能、科学装备和更高级的训练最终发挥了作用，他们的命运在劫难逃。此时，诺斯上校带着炮弹冲上去了，短短几分钟的时间，这座小小的要塞便火光冲天，不幸的守军几乎全军覆灭，大约只有20个人幸存下来。

6

宁波城

City of Ning-po, from the River

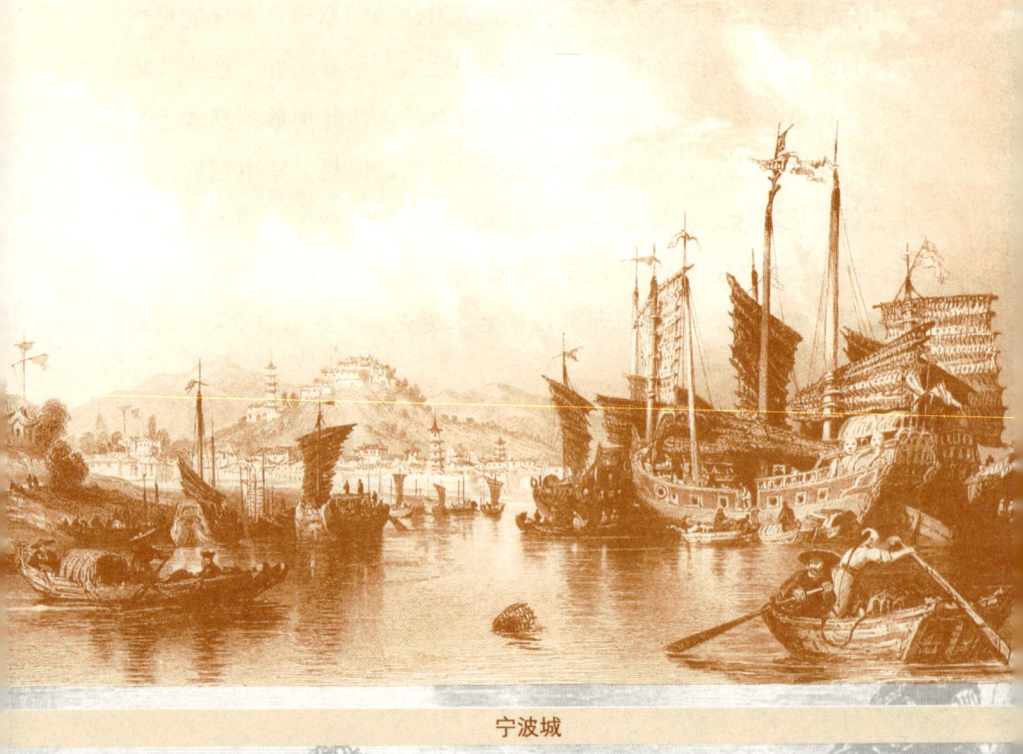

宁波城

在距离舟山群岛大约12英里的地方，在甬江的左岸，耸立着修筑了城墙的宁波城。它是浙江省的第四大城市，其本身是座一流城市，享有一座天然良港所带来的优势。它坐落于甬江与姚江的交汇处，这个位置既惬意又便利。宁波港与日本之间的贸易一直十分活跃。一块非常平坦的平原包围着宁波城，四面八方延伸数英里，最后被陡然升起的高山所限制，形成了一个巨大的椭圆形盆地。在这片肥沃富饶的土地上，村镇星罗棋布，六畜兴旺，五谷丰登。在中国，没有哪个地方采用的灌溉方法比富庶的宁波平原上采用的方法更方便、更巧妙，来自周围群山的水流入66条河道中。

宁波的城墙延伸超过5英里，完全是用花岗岩砌成的；有5座城门通到城内。还有两座水门，不过是城墙上的两道拱，河道穿门而过，被一道吊闸所保护。公共建筑都很破旧，而且数量甚少。一座高高的砖塔是宁波人在建筑上唯一值得自夸的地方。街道比广州的街道更宽，店铺也布置得更漂亮，尤其是陈列着日本商品。18世纪初，中国政府便允许英国人在这里做生意，但由于葡萄牙人和俄国人的阴谋，加上中国人的偏执，英国人被剥夺了这一颇有价值的特权，英国商人被限制在广州和澳门这两个港口。然而，最近的和约恢复了英国贸易的这一特权。宁波的对外贸易大概比中国任何其他的自由港的规模都要大，用它的丝绸、棉花、茶叶和漆器交换英国的羊毛制品和五金器具。

7

甬江河口

Estuary of the Ta-hea, or Ning-po River

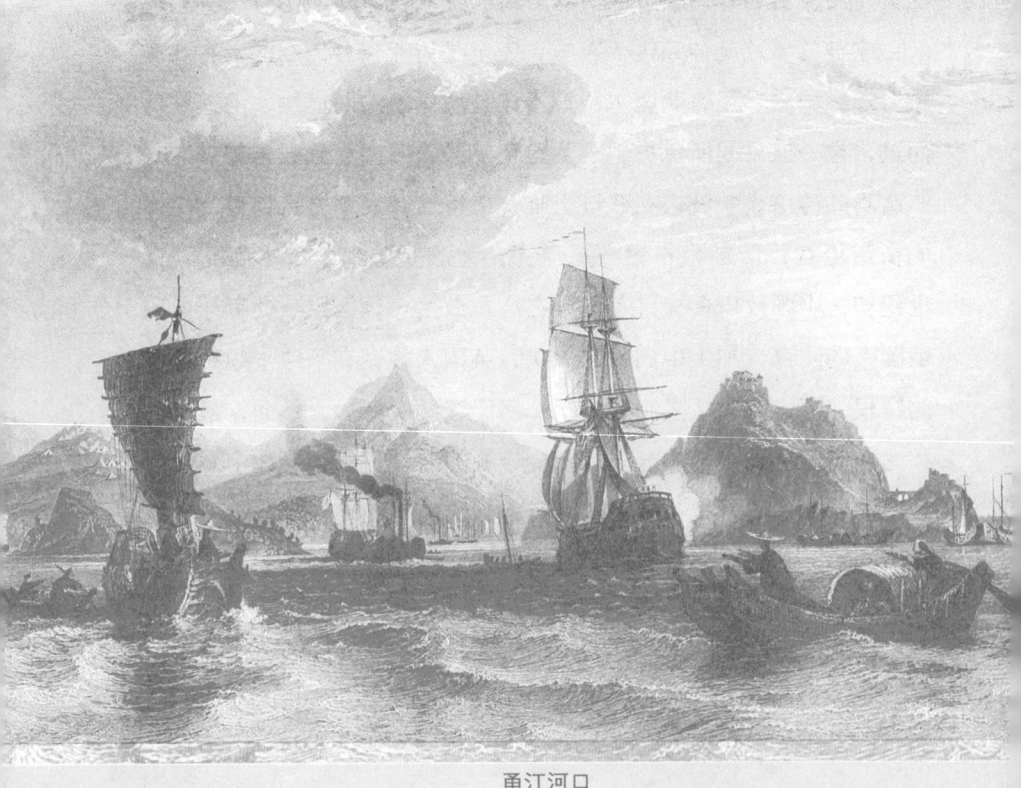

甬江河口

在这条潮汐河的入口处，风景确实很壮观，群山高耸，形状独特，几乎始终动荡不宁的水面宽阔浩淼。不远处，一座围有雉堞的塔楼装备着大炮，像某个部落酋长的坚固要塞，时刻摆出一副抵抗侵略的姿态。由于舟山群岛的阻碍，以及甬江河水的流出和潮汐的不断涌入，这里的水面几乎总是处在动荡不宁中，小船的航行伴随着相当大的危险。但这些阻碍往往也在很大程度上使得整个河口所呈现出的壮观景象更加秀丽如画，更加庄重肃穆。

一百多年前，英国商人就知道了宁波有利的商业位置。1701年，英国人在定海创立了一家商行，被允许沿着那条通往宁波的商业大道远眺这座城市，但禁止进入这座城市并与它直接贸易，违者将被绞死。然而，还是有很多机会让他们能够结识宁波城里最有权势的官员，甚至跟他们交朋友。

有一个伸出的岬角俯瞰着甬江河口，顶峰上覆盖着茶树，而桑树则构成了四周的主要装饰。当地居民的很大一部分财富便来自于这些土特产品，它们也是当地人农业种植的核心。因此，外国人最早来到这里寻求与当地人贸易的特权——在这里可以用更优惠的条件获得丝绸和茶叶，成本大约是广州的一半。但是，愚蠢、偏执和怯懦使得中国人拒绝接收欧洲人的企业。皇帝的诏令不仅拒绝英国人进入宁波，而且还要把英国人的贸易赶出舟山群岛，使之严格限制在广州。针对这种偏狭，一伙租用商船"诺曼顿号"的英国商人在1736年提出了自己的诉求，试图安抚宁波当局。但他们的决心和坚持只不过激怒了当地的官员，后者于是摧毁了舟山的商行，禁止中国人为外国商船提供生活必需品。

"阿美士德号"所承担的一次远征增加了我们关于中国海岸水

道测量的信息，探寻了宁波港的幽深之处；而最近这场鸦片战争所取得的成功则使得宁波港和甬江敞开了大门，不仅是对英国人，而且是对整个文明世界敞开了大门。

8

宁波的棉花种植

Cotton Plantations at Ning-po

宁波的棉花种植

宁波地区不仅以它秀丽如画的风景而著称,而且还是一个对外贸易十分活跃而兴旺的商业中心。是皇帝的保守而不是国民的偏见,使得甬江关闭了与"蛮夷"贸易的大门。但英国人的大炮粉碎了嫉妒给民族交往套上的锁链,最近与中国缔结的条约当中,有一项条款就是:英国的旗帜在宁波水域应当得到尊重。

中国人突然意识到当地的优势,从经验中获得了对外交往的知识,熟悉了其他国家和民族的产品和追求;富庶的浙江省的这一地区的居民很早便开始利用棉花种植的优势。与棉花有关的制造业大概 300 多年前就在印度建立了,而在鞑靼地区则肯定如此。棉属植物在印度斯坦和波斯是土生土长的,再从那里输送到了亚洲的其他地区。用棉花织成的轻便衣服非常适合当地的气候,棉花在印度成了一种十分常见的舒适品,就像亚麻在埃及一样普遍。有人推测,《出埃及记》中所提到的亚伦和他的儿子们的外套中所使用的材料就是棉花,而不是"细亚麻布"。希罗多德明确地说到过,棉花是埃及人包裹木乃伊的布料中的一种;但我们知道,亚麻也被用于同样的目的。这位多才多艺的博物学家还提到,据说亚述女王塞米勒米斯是编织技艺的发明者,而且巴比伦的阿拉克尼城一直被希腊和罗马的作家尊为最早掌握编织技艺的地方。

有人推测,中国人很早就知道棉属植物的存在,并熟悉它价值不菲的品质。但是,他们的偏见,尤其是对鞑靼民族的偏见,导致它一直受到排斥。在公元前 3 世纪之前,中国人的著述中一直没有提到过棉花,但在汉代,它作为一种罕见而古怪的舶来品而受到人们的注意。据记载,公元 502 年,梁武帝穿了一件棉布做的长袍,他的传记作者详细描述了它。从这一时期到 11 世纪,棉花的种植

始终没有超出官员的游乐场所之外，推荐种植棉花的唯一理由是它的花很漂亮。但是在这一时期，从鞑靼地区的西番引入了棉树，为了制造业的目的而种植棉花正式开始了。中国人习俗的长期不变，以及他们对对外交往的憎恶，长期以来阻碍了棉花的普遍引入。中国征服者成吉思汗的后代为了排外而拒绝采纳这些请求，而明朝则仿效了鞑靼亲王们的良好榜样。

 从这一时期直到今天，棉花一直被广泛种植，构成了大多数人主要服装的材料。肥沃而潮湿的土壤最适合棉花种植，不管什么地方，只要出现自然干旱，灌溉就必不可少。种植棉花需要格外的细心和熟练的技能。在中国，有两种棉花广为人知：一种粗糙而没有颜色；另一种主要产自江南，品质更高级，著名的"南京布"就是用它制成的。这种棉花（其产品呈淡黄色）也被移植到其他行省，但不怎么成功，实验的失败给原产的南京棉的名声造成了极大的损害。然而，实验表明，好望角的土壤和气候也适合种植这种淡黄色的棉花。

9

普陀佛寺

The Grand Temple at Poo-Too

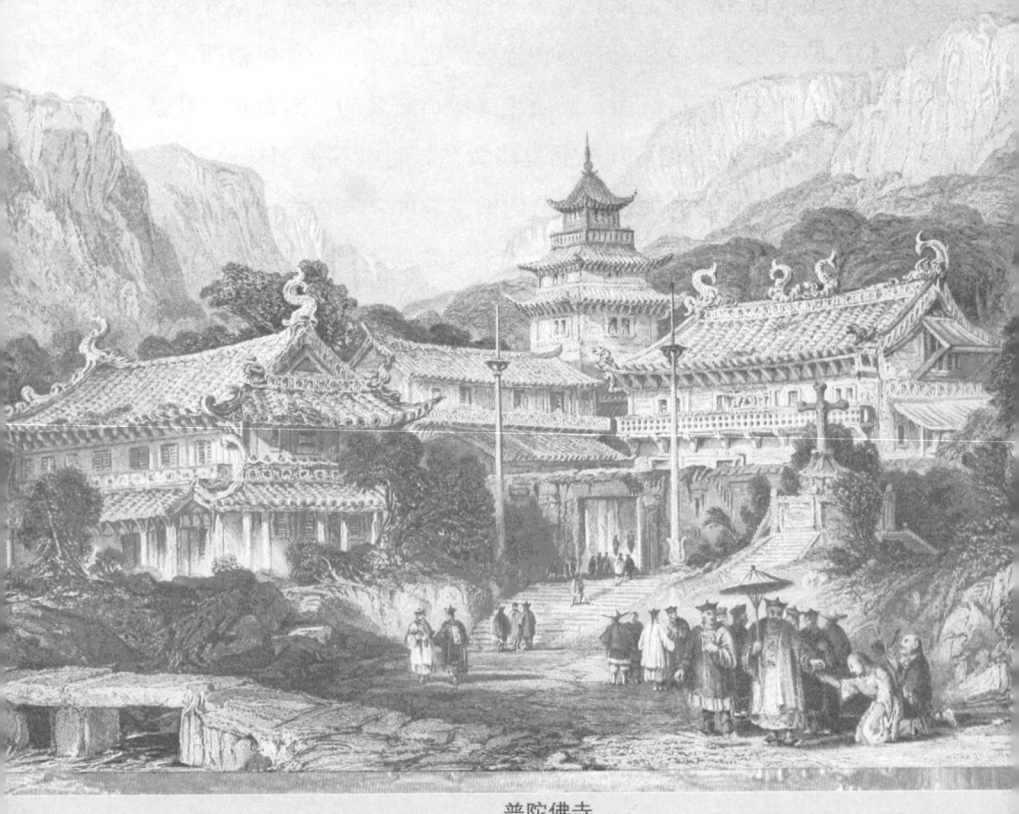

普陀佛寺

舟山群岛中的普陀岛是中国的佛教圣地，长期以来以其寺庙的豪华、巨大和宏伟而著称于世。尽管这个神圣的地方整个面积不超过12平方英里，其原住人口也不到两千人，但如今居住在这里的和尚却超过3000人，他们过着毕达哥拉斯学派那样的生活。300多个小岛构成了舟山群岛，其中很多小岛比普陀岛更大、更肥沃，但没有一座小岛比得上它表面的崎岖不平、风景的变化万千，以及从远处看那样轮廓分明。正是由于这些原因，和尚们才选择了普陀山的深谷修建寺庙，还有他们的坟墓。这座小岛上建了400多座小寺庙，但有一座寺庙被认为是佛教的大教堂。在一条富饶而狭窄的山谷中，耸立着普陀山最大的寺庙普济寺，花岗岩山峰俯临其上，在某些地方达到了1000英尺高。在两根高高的旗杆之间，一道石阶拾级而上，通向寺庙大院简朴的门道；两层高的僧寮建造得十分结实，屋顶上盘踞着可怕的巨龙。再过去，是一座多层宝塔，标示出寺庙的所在。从普陀山的和尚们所献身的隐居生活和学问来看，很有可能他们熟悉曾经探访过这个国家、受到康熙皇帝热情接待的天主教修道士们的工作。还有一点可以肯定，他们熟悉澳门葡萄牙人的崇拜方式，因为耶稣的十字架和圣母马利亚的肖像跟一般性质的商品混在一起，在定海的店铺里公开销售。因此，这些引人注目的事实解释了我们为什么在一座佛寺的外部装饰当中发现了一个巨大的、雕刻精美的十字架，它显著地放置在一个雕刻精美的结实底座上。

10

舟山山谷

The Valley of Chusan

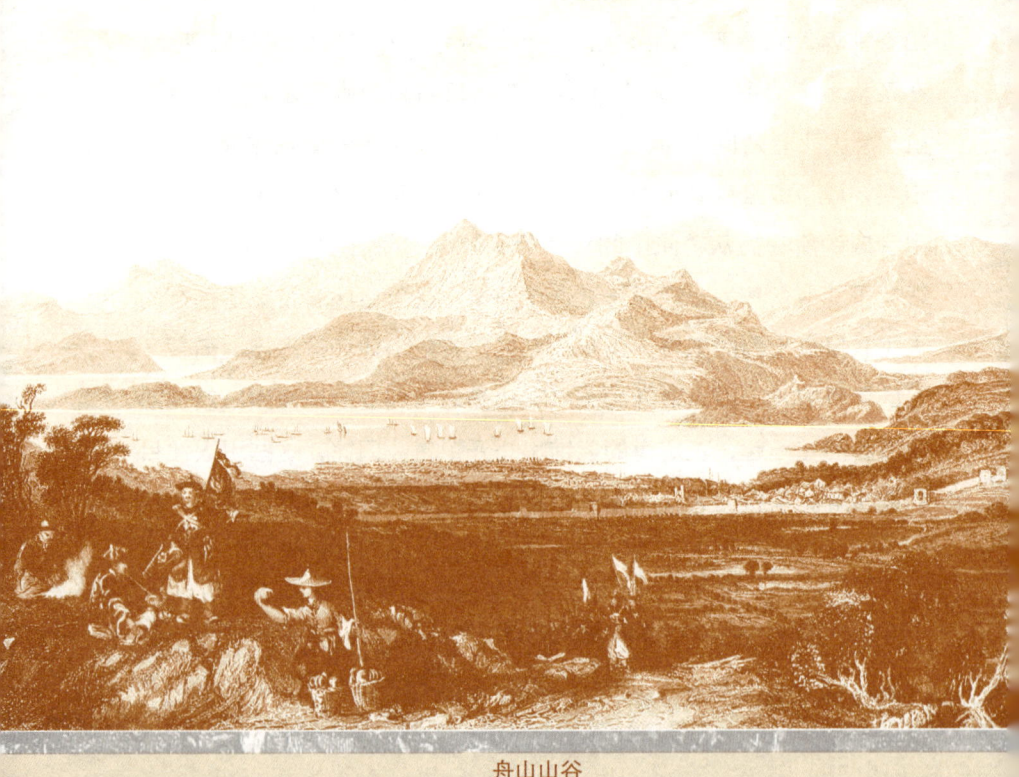

舟山山谷

这幅美丽的全景图以最好的效果、最完全的真实呈现了舟山群岛壮美的风景。它呈现了这个群岛风景当中所出现的山、水、树木、荒地和耕作土地最令人愉快的组合；尽管与中国的大陆领土相分离，但舟山群岛在各个方面都是一个忠实的证据，证明了中国人民通过长期的、不受打扰的宁静所实现的耕作条件，任何地方都找不到一幅这样的图景，能够比这幅全景图更充分地展现了气候、农业和民族习惯。这里既没有北京冬天那样的凛冽，也没有广州炎炎夏日那样的闷热。舟山的农民一年四季的每时每刻都在通过劳作而变得肥沃富饶的这片土地上，一季接一季种植着不同的作物。当英国人登岸踏上这些小岛的时候，他们全然不知道这样一个事实：在这里，人们过着一种伴随着节制的平静生活，寿命通常会延长很多年，很少被疾病的降临所打断。

11

镇海孔庙大门

First Entrance to the Temple of Confucius, Ching-hai

镇海孔庙大门

镇海坐落于甬江的入海口,是浙江省一个县的首府。场地天生就异乎寻常地坚固,俯瞰着一个高高的半岛,其基础一侧被海水所冲刷,另一侧则承受着甬江湍急河水的冲击,有一条石砌防波堤保护着它。这条宏伟的海堤沿着外海岸延伸了6英里,守卫者处于高水位线之下的一片巨大平地。镇海半岛的尽头曾经建有一座巨大的炮台,但已经拆毁多年,无人驻守。在最近的鸦片战争中,英国军队带来的恐怖吓得惊慌失措的市民们到那里去寻求安全。

译者注:

图中所绘当为镇海县学官文庙之正门"大成门",民国二十年刊《镇海县志》卷十载:"学官在县东北隅,宋雍熙二年主簿李齐始建先圣殿于县东二十步。"后历经重修和扩大,逐渐成为一个庞大的建筑群,内有大成殿、明伦堂、崇圣祠和学堂等建筑。

12

定海郊外

Scene in the Suburbs of Ting-hae

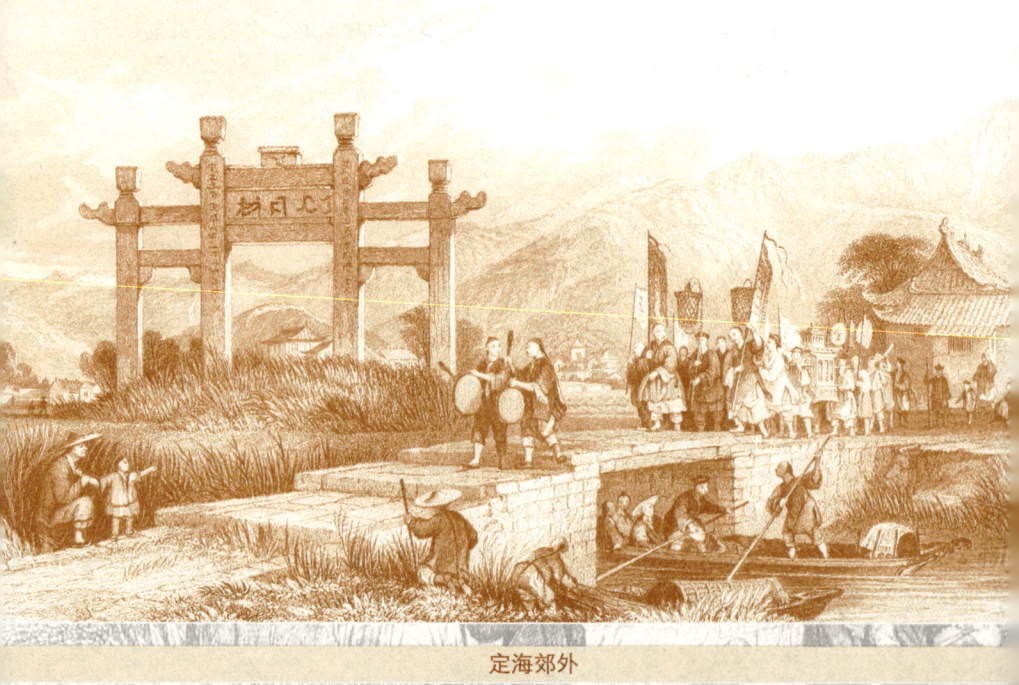

定海郊外

中国的立法者没有规定正规的休息日和感恩节，老百姓更容易超越礼仪规范的限制，抓住机会寻欢作乐。正是由于这个原因，他们很喜欢把生活中很多平常事件转变成欢乐聚会的借口；不过，任何一次欢庆活动都伴随着一次有条不紊的游行，队列中的每个人都分派了一个积极的角色。在中国，开玩笑无伤大雅，除非它们是实际的。定海是一个人口稠密、古老的商业城市，这里的居民很喜欢参与欢庆活动、公开表演或假借宗教之名的仪式。这里到处是小山和溪流、树木和水、荒地和耕地、早期居住的痕迹、名人的纪念碑，以及供奉土地神的庙宇，这些景色赋予每次欢庆活动以格外浪漫的品格。在定海郊区，有一座平桥跨过一条岸边长满莎草和灯心草的小溪，旁边还有一个大牌坊，景色特别令人愉快，从城里赶来参加欢乐集会的人把这个地方选做剧场。像古代雅典、罗马和埃及的平民百姓一样，他们把最重要游行活动的借口与宗教或哲学的概念联系起来；当这些借口穷尽的时候，还有数不清的其他借口可以利用，毫无疑问都是渎神的。

欢庆活动的表演者通常聚集在一个摊棚或临时建筑中，那里摆放着大量各种食物、水果、糕点及其他美味佳肴，同时念诵经文、敲钟鸣笛。神祇经常对眼前的饕餮盛宴表现得毫不在乎，信徒们接下来便开始分配食物，有些人吃光自己的份额，另一些把自己分得的食物抛向喧闹欢乐的人群。在这样的仪式中似乎没有神圣可言：欢闹、打趣、逗乐是每一个人竭力实现的目标。

13

攻占定海

Capture of Ting-hai, Chusan

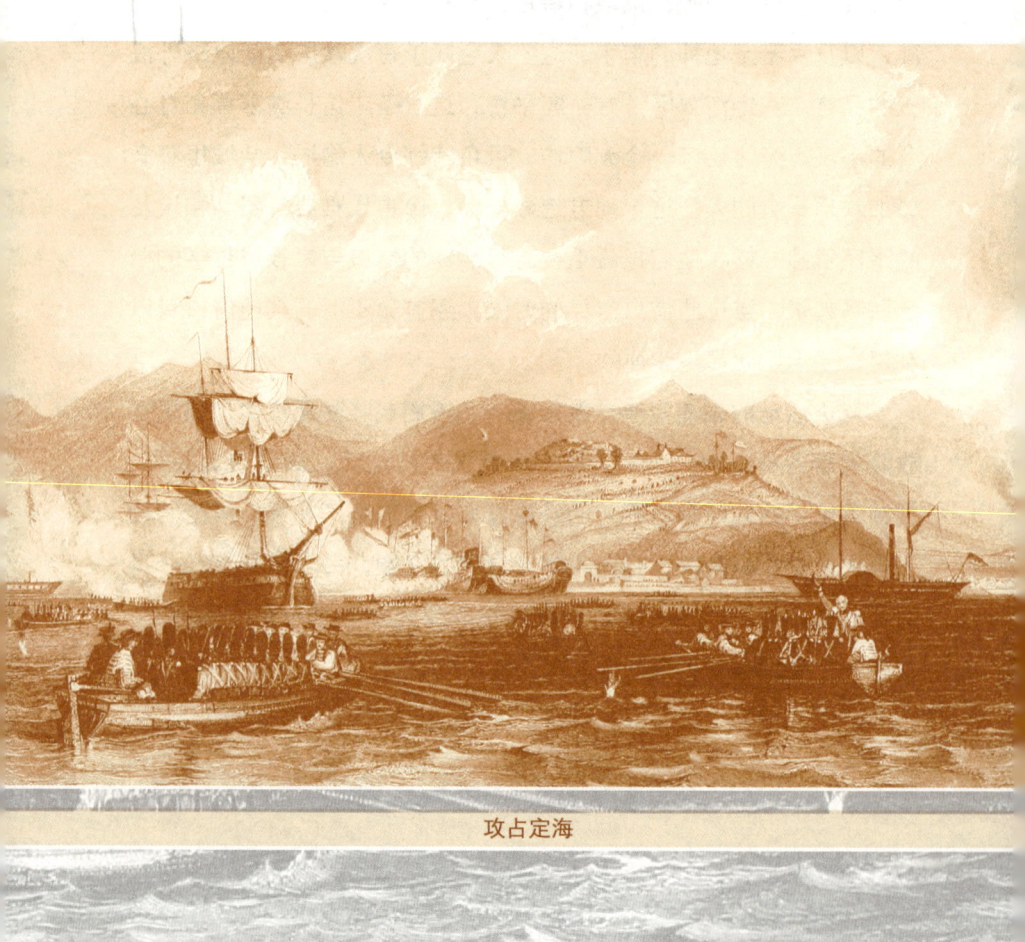

攻占定海

舟山之所以出名，既是因为它与鸦片战争的关联，同样也是因为它的地理位置和产品。它的港口所呈现出的全景，世界上任何类似的风景都无法超越，而且锚地的安全性也很完美。其水面面积长约3英里，宽1英里；进入港口时必须十分小心，因为各岛之间到处都有强大的洋流，洋流交汇之处形成了巨大漩涡。其商业位置的优势很早就被当地居民所认识，因为早在公元2世纪，这里就有一座繁荣兴旺的大城市，几次改名之后（最后一次被命名为定海），在顺治皇帝统治时期毁于满人与汉人之间的战争。但在1684年，康熙皇帝重建了这座城市。从1700至1757年，东印度公司在这里开设了一家大规模的商行。

定海的港口或码头被称作舟山港，坐落于水边。定海城坐落于岛上1英里开外的地方，被一道砖墙所环绕，墙高26英尺，厚16英尺，周长6英里，有4座城门与4个方位准确对应。三面被一条25码宽的护城河所保护，剩下那一面被一个修筑了防御工事的小山所掩护。4座城门都有小桥跨过护城河。街道狭窄，铺砌着砖石，中间有一条公共下水道。定海是中国最东边的城市，加强它的防卫以抵御"倭寇"被认为是明智的做法。带着这个目的，当局在这里建造了3个兵工厂、2个弹药库，以及其他的军事机构。还有几处公共机构，一些官员的住所，一家政府典当行，很多戏院，以及多座佛教寺庙，其中有些被认为是中国最豪华、最富有的寺庙。包括舟山港在内，定海有30000人口。

在鸦片战争期间，这个富庶而美丽的地方先后两次陷落于英国人之手。"1840年7月5日对于女王陛下的旗帜飘扬在这座属于天朝帝国的美丽小岛上是一个决定性的日子，那是欧洲人的旗帜第

一次飘扬在这个鲜花之国的上空。"然而,要描述这次轻而易举的征服,几句话就足够了。两点半钟的时候,"威里士厘"号战舰率先开火,中国战船和堤道及炮山上的大炮所组成的整个阵线予以回击。英国战船立即舷炮齐发,9分钟的时间里,舟山的码头、要塞和建筑物便成了一堆浓烟滚滚的废墟。英国军队在被遗弃的海滩上登陆,身边是战死者的遗体、折断的长矛、刀剑、盾牌和火绳枪。他们谨慎地向定海城逼近,那一天余下的时间里,他们一直坐在定海城的防御工事前。第二天早晨,英军挨着城墙搭起了云梯,登城的命令发出了,"短短几分钟的时间里",这座城市便落入侵略者之手。次年的10月1日,英国舰队再次回到舟山,要为满清政府的虚伪和欺诈而惩罚岛上的居民。英勇的葛云飞总兵充分预计到了这次进攻,率领中国将士发起了顽强的抵抗。但这位英雄和他英勇的参谋团队全部被杀,他的部下伤亡巨大。冲突双方的力量悬殊可以根据死伤比例来判断。一方面有大量死伤,而另一方面,英国人只有"两人战死,28人受伤"。

14

恐怖要塞

The Fortress of Terror, Ting-hai

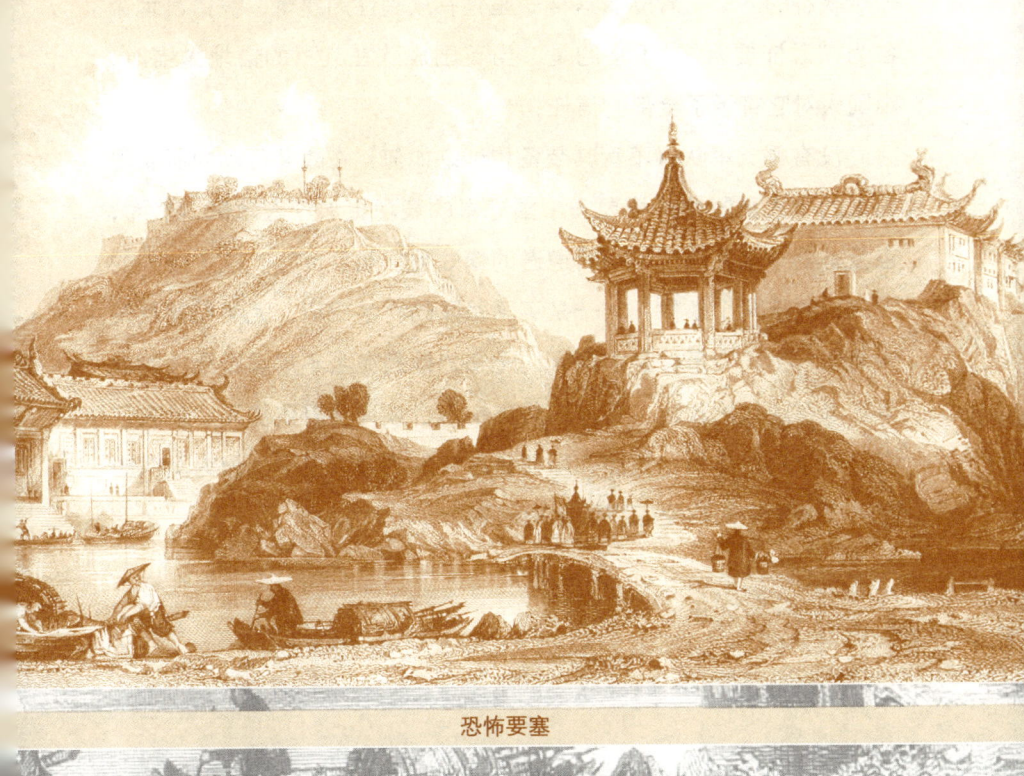

恐怖要塞

　　英国人在入侵中国海岸期间给中国人造成的生命财产损失，最大的莫过于定海。舟山群岛坐落于杭州湾的入海口，可以作为一道防波堤，抵御大海的波浪，作为一座要塞，抵御外国的侵略。但就后面这项能力而言，事实证明它是很不够格的。值得注意的是，中国政府相信固若金汤的那些地方都轻而易举地落入了英军之手，而一些名声不那么响亮的阵地反倒提供了更顽强的抵抗。定海地区海岸上的每一座小山上都修建了一座看上去很强大的炮台；其中一些炮台太高，发挥不了什么作用，还有一些炮台没有掩蔽，容易暴露在敌人的炮火之下。在一个大约高出海平面200英尺的高地上，在一个峡谷的入口，耸立着这样一座具有欺骗性的建筑，被错误地命名为"恐怖要塞"。不幸的是，当英国舰队在其下的锚地抛锚时，中国人对它寄予了全部的信任。

　　没有哪支军队（不管其装备和训练如何）在战斗行动中所表现出来的个人勇气比恐怖要塞中国守军的表现更加令人敬佩，然而，也没有哪一次失败比他们所遭遇的惨败更加触目惊心。这一结果的造成，源于两个条件：其一是英国军队的科学规范、完美纪律及民族勇气；另一个条件是中国人的无知，他们完全不了解毁灭性的战争艺术在现代的改进。将来这些高山炮台或许会得到加固，使它们变得能够发挥作用；然而，即便是这样的希望，似乎也因为蒸汽船在英国海军中的广泛应用而化为泡影。

舟山岛英军营地

British Encampment on Irgao-Shan, Chusan

舟山岛英军营地

舟山群岛有几百座小岛，坐落于杭州湾的东面，看上去曾经是相邻大陆的组成部分。盛行风的方向，以及海岸这一部分涨潮的力量，日积月累地冲走了所有的沉积物，只留下岩石柱耸立在海水中，如今成了那么多的金字塔形小岛。今天，这些小岛之间的水流是如此猛烈，以至航行变得十分危险；只有熟悉它们的中国人才能利用这些海峡，作为商业的通道。舟山群岛全都是粗糙的原始结构，由红色和灰色的花岗岩组成。它们呈现出了独一无二的地表构造，山峰常常高出海平面1500英尺；然而，任何一座小岛上没有一平方英里的地方没有被农业耕作所征服。

舟山岛是群岛中最大的岛，群岛的名字便来源于它。它周长50英里，长20英里，最大宽度10英里，最小宽度6英里。它组成了一个县，县府所在地是定海，属于宁波府。从海上靠近舟山，眼前的风景显得格外美丽：山峦叠嶂，五彩纷呈，深邃大谷远远地延伸，在入海口处被高高的防波堤所封闭，防波堤上安装着防潮闸门。岛内的风景同样令人愉快：高耸的群山俯瞰并庇护着富饶的深谷，在那里，水稻、棉花、大麦、玉米、甘蔗、烟草、桃树、李树、茶树、矮栎和杨梅用它们千变万化的形态和五彩缤纷的颜色装点着低地。山峦叠翠，翁郁葱茏。茂密的树丛，如画的寺庙，装饰着显眼的高地。可航行的河流在已开垦的平地上交叉密布。岛上没有一条大河，但山间小溪却不计其数，溪水被细心地汇集到了水库里。攻陷定海之后，英军第26步兵团曾一度驻扎在这里。

16

水稻种植

Transplanting Rice

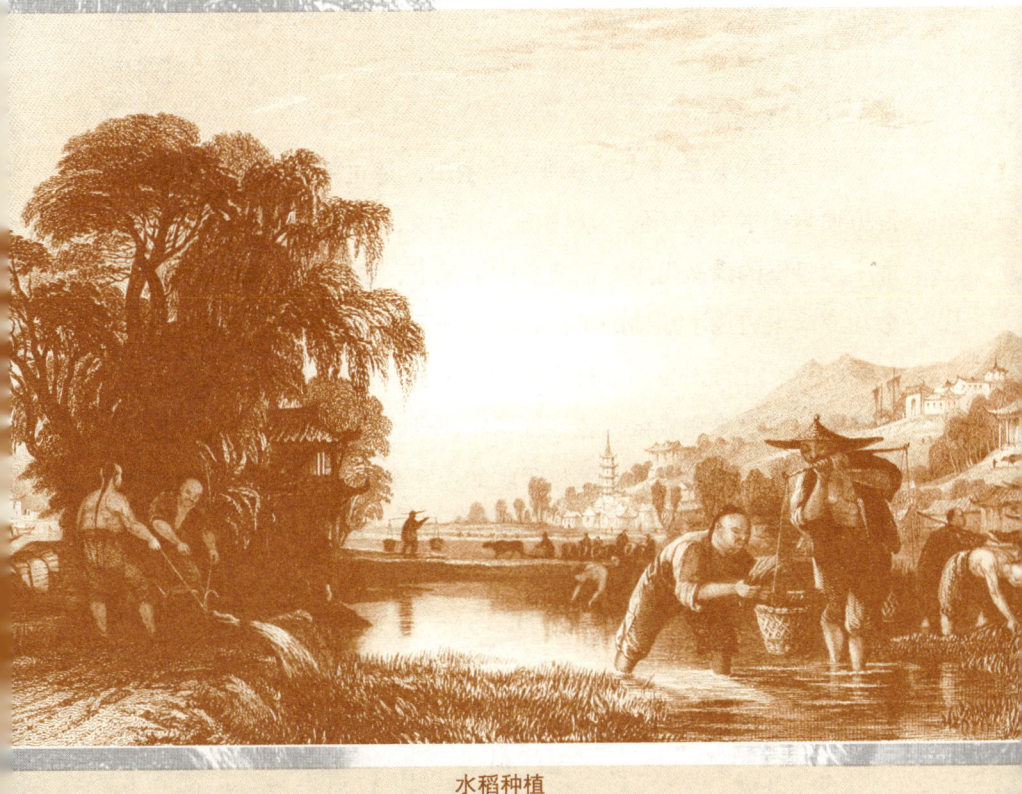

水稻种植

 稻田由一些整齐地围起来的空间所组成,环绕它们的土堤很少超过两英尺高。耕田的主要作业是用非常原始的器具来完成的,它包括一根梁、一个手把和一片犁刀,但没有犁壁。然后要用上水牛,拉动三道梁的耙,上面装有木齿。这之后,泥土被认为充分疏松了,就可以播种了。种子在事先准备的药液中浸泡(为的是防虫)之后,非常稠密地、几乎是直接播撒在稻田中,田里已经引入了一层浅浅的水。仅仅几天之后,幼苗长出水面,这是移栽的信号,秧苗被连根拔起,剪去叶片的顶端。最后一道工序要么借助于犁开出来的沟,要么借助于手铲打出的敞口洞。经验丰富的老手插秧的速度非常之快,只需付出平常的努力,就能在1分钟的时间里插下25株秧苗。

 每片稻田都被分成许多块小的围田,通过围堤上的一个缺口,很方便地把水引进任何一块围田。有时候,一条自然形成的小溪就能供应足够的灌溉用水,但更多的情况下,农民为此要付出艰辛的劳动。灌溉完成了预期的工作,水稻便开始迅速生长,禾秆通常在1至6英尺之间。当作物接近成熟的时候,水闸关闭,不再给水,成熟的谷粒很快变成微黄色,邀请农民来收割。镰刀之下,稻子很快倒伏一片,地面由于蒸发和吸收如今完全干了,随后,一捆捆的稻子被挑走,然后脱粒、扬场、晒干,颗粒归仓。

17

官家盛筵

Dinner Party at a Mandarin's House

官家盛筵

官员的宅邸通常更像是收藏有趣艺术品的陈列柜，而不是积极而审慎之人的家——这些人凭借智力上的优势而登上了一个深受公众尊敬的位置。人们认为，他们应当凭借超群出众的美德来保住这一社会地位。毫无疑问，他们的宅邸里所展示出来的虚荣浮华与这些高尚的品质并不一致。在一个官员的宅邸中，餐厅及其他所有房间的家具陈设都昂贵而漂亮，墙壁和天花板上总是装饰着回纹饰、硬木雕刻和色彩鲜艳的糊墙纸。在饮宴作乐的场合，餐桌上摆满了各种不同的装饰物：瓷瓶中插着鲜花和熏香，通常立在正中间一个用玻璃、瓷器或白银做成的台子上，周围留出的空间摆放客人的碗筷。椅子装饰着绣花绸缎，以及天鹅绒的坐垫和帷幔。东道主坐在餐桌的首席，他的椅子稍稍高于客人的椅子。后者坐在其余的各侧，就像在欧洲的文明国家一样。

这样的宴请总是被礼仪所妨碍，宴会的主人向客人敬酒，然后客人回敬他；他的一举一动都受到关注和尊敬。拒绝邀请是不可原谅的，除非以生病或公干为托词。在这种情况下，缺席者的份额以一种十分荒唐可笑的排场送到他的府上。

在宴饮期间，一个戏班子被置于房间的一端，班主呈上剧目单；但不管主人选择哪出戏，喧嚣嘈杂声、盘碟碰撞声、叮当声和嘘声在演出期间始终不断。在这种场合，一个外国人最渴望的事情就是让他们早点退场。这种表演的理智部分通常继之以摔跤、蹦跳、腾跃，以及各种表现杂耍、力量和活力的技艺。在所有表演中，演员所展示出来的力量都远远高于他们的戏剧效果，无疑会激起观看者的阵阵喝彩。

18

官家庭院里的杂耍表演

Jugglers Exhibiting in the Court of a Mandarin's Palace

官家庭院里的杂耍表演

　　不仅仅因为知识分子不那么有修养，上流社会的生活方式不那么优雅精致，对话能力在中国远低于欧美，才使得杂耍和戏法变得如此流行；千百年来，这些娱乐在整个亚洲普遍盛行，而且始终被偏见所保护。我们对早期中国历史的无知，我们对本地权威的缺乏信任，使得我们对很多事实（既有有趣的事实，也有重要的事实）一无所知。然而，毫无疑问，总的来说，变戏法的技艺在东方人当中很早就存在。

　　在远东地区，土著居民总是被描绘得四肢有很好的柔软性，同时擅长平衡、腾跃、摔跤，擅长迅速而有规律地移动身体。狂热的苦行，还有宗教狂欢（期间要表演极不自然的身体扭曲），要么来自欺骗，要么来自实实在在的身体痛苦，似乎是杂耍或体操技法的基础。

　　当一位大人物府邸中的盛宴最终结束的时候，宾客被带到一个敞开的庭院。亭台楼阁环绕四周，装饰着瓷器、花草和华美的灯笼。这里聚集着一群人：手拿命运之签的算命先生，手拿纸牌和骰子的变戏法者，还有杂技演员。他们能够表演旋转，展示机敏矫捷的肌肉力量及身体的柔软。中国人和印度人总是在英国表演让4个甚至5个圆球、杯子或刀子持续不断地在空中旋回翻转。中国人在表演这种绝技时，数量比印度人更多，技巧也更高超。中国的婴儿期比迄今为止所知道的任何国家的婴儿期都要长：它的宗教是孩子气的，他的文学是孩子气的，因此，别指望中国人的娱乐表现出更理性、更优雅的品格，除非真正的民族价值和民族智慧有了一个坚实可靠的基础。

19

大家闺秀的闺房

Boudoir and Bed-Chamber of a Lady of Rank

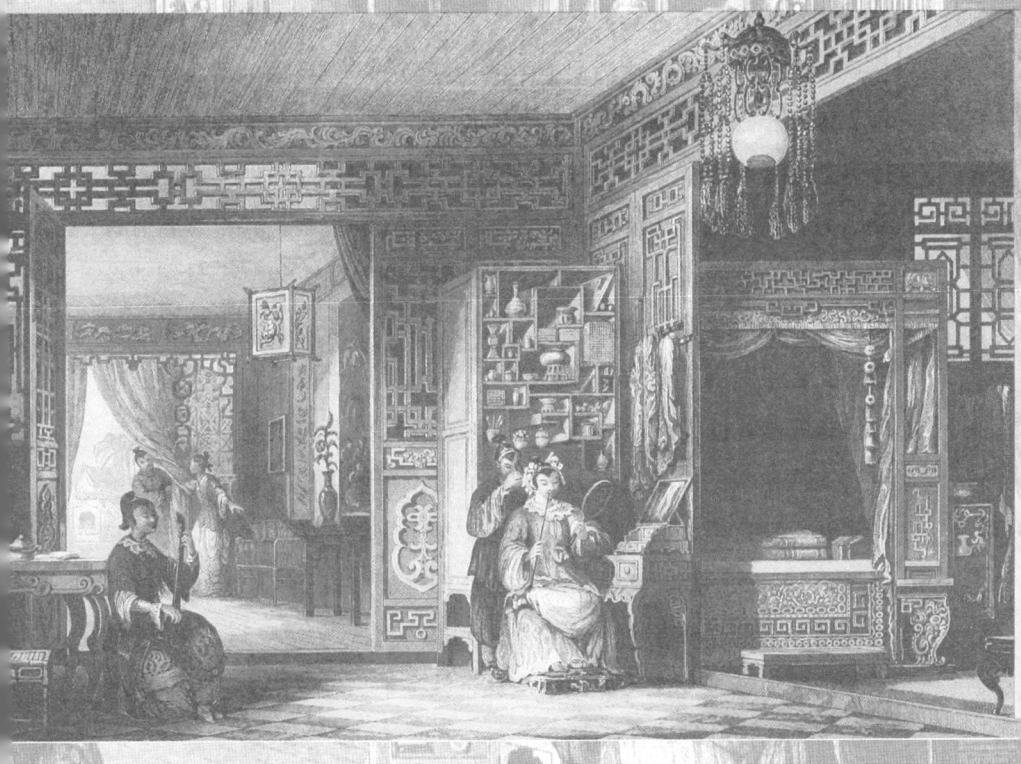

大家闺秀的闺房

不像欧洲贵族妇女的房间里那样塞满了家具陈设，中国大家闺秀的闺房里的装饰也不那么昂贵或完全——这套房间专门供官家女眷使用，只有她的丈夫、孩子、女性亲戚和下人才能进入。这些闺房的式样、装备和陈设在风格上千篇一律。习惯性的做法是，大面积覆盖一层高的过道、亭阁、游廊和门廊，让官员的府邸看上去极其宏大。女性从这一脆弱的雄心中得到了一些好处，她们的房间普遍沿着令人愉快的游乐场所延伸，或者环绕着一个人工湖。有一条游廊从这些游乐场所和花园通到阳台或门厅，入口处挡着一道丝帘。挑帘而入，便是女主人和她的女儿们的闺房。

中国上流社会的生活习惯中盛行千篇一律，就像欧洲人当中一样，因此，一套房间的陈设和装饰足以说明一个阶层的套房。在门厅，始终是一个桌子、凳子或摆放工艺品的架子，它要么是漆器，要么是竹器，上面摆放着花瓶、盆、三角架和托盘，各自装着芳香四溢的鲜花。每间房的天花板上都挂着一盏灯笼，用纸、丝绸或兽角做成，描绘着明亮的色彩，仿照奇思妙想的设计图案。睡觉的房间总是在最里面，床放置在壁凹里，在更寒冷的月份和北方各省围着丝棉帐幔，而在闷热的季节和低纬度地区只罩着蚊帐。

上层阶级的每一位夫人都有一大堆女佣伺候。吸烟是一种特殊的嗜好，在这里，天性敏感的女性也并不觉得此事可恶；她一手拿着装饰精美的烟筒，另一只手举着一面小巧的镜子。在官太太的奢侈品当中，音乐占据着一个突出的位置（她对文学一窍不通）；如果她的女佣在这一技艺上并不擅长，就会请来一位歌女，在琵琶的伴奏下，用曼妙的歌曲，帮女主人打发漫长的无聊时光。

1

武夷山

Woo-e-shan, or Bohea Hills, Fo-kien

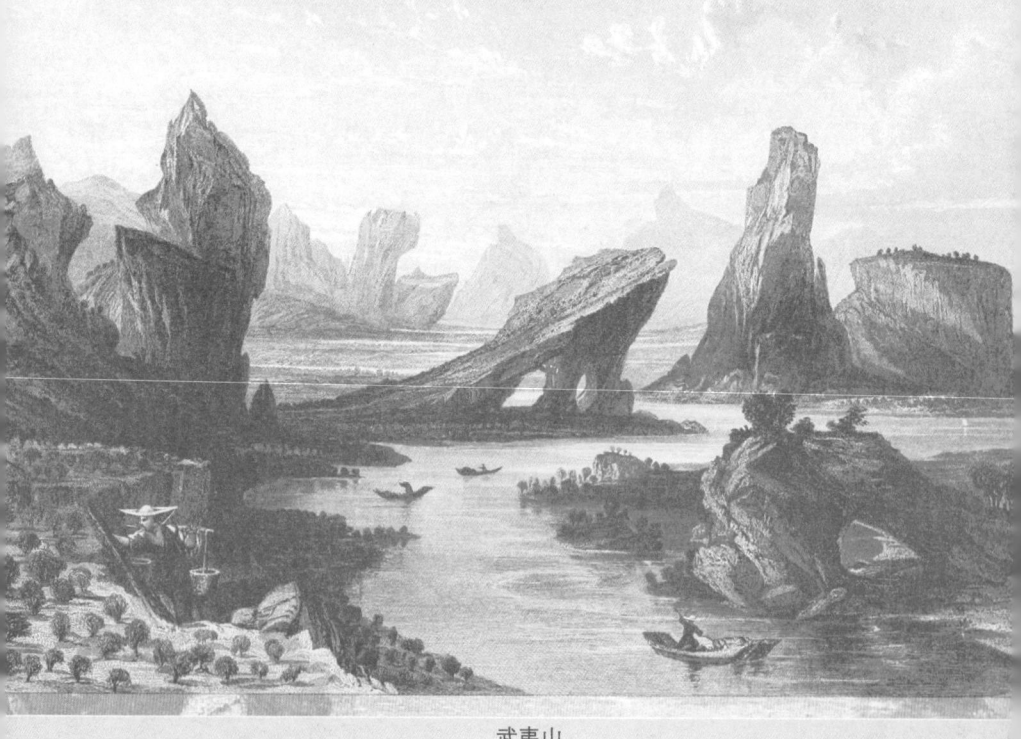

武夷山

武夷山以产茶而闻名,而更值得铭记的是围绕这片风景如画的岩石山峰所产生的传说。武夷山区包括76座高高的山峰,位于福建省建宁府崇安县以南。九曲溪从这些奇形怪状的石灰岩山峰之间蜿蜒流过,给这片独特的风景增添了富饶和装饰;俯临河流之上的每块岩石、每个悬崖峭壁,都在这个民族的诗歌或传说中被寓言化了。

　　武夷山的名字源自一个名叫武夷君的神仙,他经常从云端仙居下到这里,把临时住所安顿在七十二峰中他最喜欢的地方。这位武夷君挂念和喜爱的对象是谁,或者说,他来自于哪个种族,人们并不知道;不过,据《神仙传》说,有一个国王生了两个儿子,长子名"武",次子名"夷",他把王位传给了这两个儿子,据说只有长子探访过他留下的遗产。然而,他的宫殿完全通不到人间,它耸立在一个孤立高山的顶峰,山的四面完全是垂直的。这位神秘君主的宫殿是不是依然幸存,要想查明这一点,今天就像当年一样困难;因为,"大王峰"(又称"天柱峰")至今尚没有人登上去过。

译者注:

　　董天工《武夷山志》卷六载:"大王峰在武夷宫右,此入武夷第一峰也。巍然雄踞,拔地数百丈,矗立云表,亦名天柱峰。其麓稍陂陀,至峰腰则峭壁陡起,四面如削,下敛而上侈,架梯三重以登顶。上有岩洞、台、池之属十数处,相传魏王子骞与张湛辈十三人辟谷于此。"朱熹《天柱峰》云:"屹然天一柱,雄镇干维东。只说乾坤大,谁知立极功。"罗伦《大王峰》云:"大王峰上玉皇家,彩屋红云衬紫霞。老尽曾孙今又古,东风空醉碧桃花。"

晋江入海口

Entrance to Chin-chew River, Fokien

晋江入海口

英国舰队攻占厦门之后，在继续向北的过程中进入晋江河口，泉州府便坐落于晋江南岸。由于这个港口是鸦片走私贸易的焦点，中国人做了一些简陋的准备工作，以抵抗一支怀有敌意的远征队的靠近。一支英军小分队奉命在晋江北侧的一块悬崖脚下登陆，中国战船和这支小分队的小船保持着礼貌的距离。岸上布置了一些中国士兵，负责操纵大炮，英军仅仅放了几枪，他们便惊慌而逃，把黄铜大炮和所有弹药全都扔给了敌人。制造这些大炮的材料使得被俘获的大炮不仅仅是荣誉的战利品：仅在镇海抢获的大炮，其价值就超过1万英镑。

　　晋江是通往泉州的交通要道，这座商业城市占据着一个突出的位置：在地理位置和贸易上仅次于少数几座一流城市，城里点缀着大量的牌楼、寺庙及其他公共建筑。它的街道因为其长度和宽度而格外引人注目。有7座三流城市被置于古老而人口稠密的泉州府的保护之下。

3

从外港望厦门

Amoy from the Outer Harbour

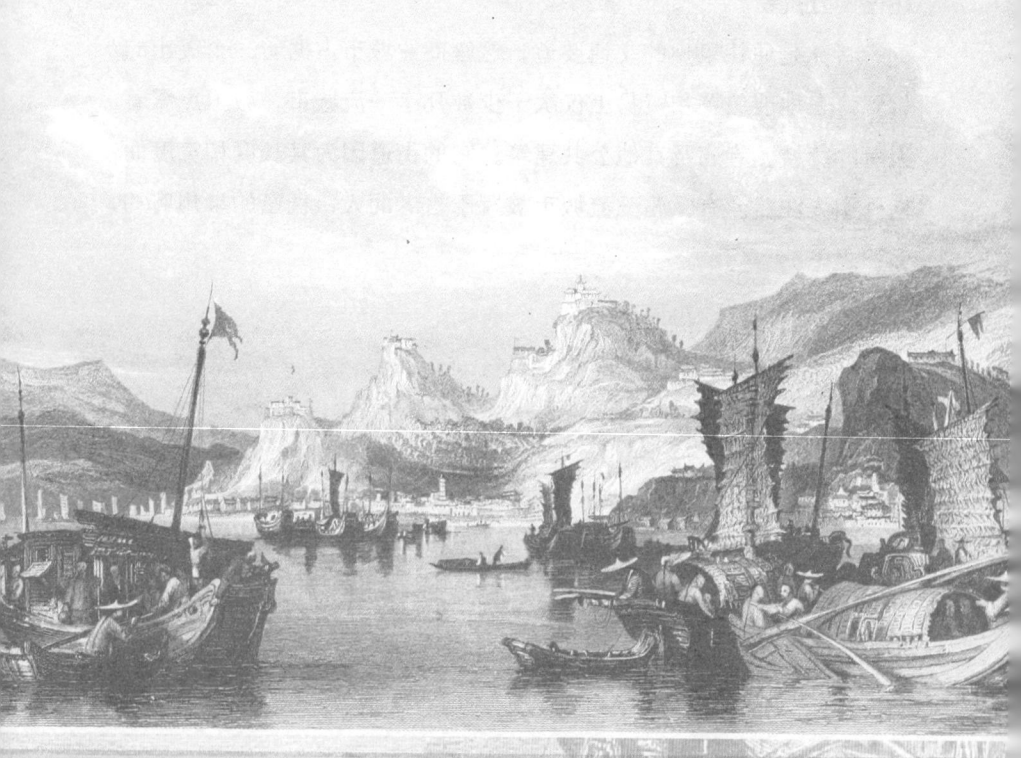

从外港望厦门

当杜赫德（Du Halde）神父在中国居住的时候，厦门就作为一个商业城市而受到人们的高度重视。假如帝国享有自由制度的话，中国东部的贸易无疑就会以这个风景如画的地方为中心。"厦门是一个著名港口，一侧被岛屿所包围，岛上的高山庇护它免遭海风的侵袭；它还十分宽敞，能容纳数以千计的船只。这里的海水很深，以至于最大的船也能在靠岸，在这里安全停泊。任何时候你都能在这里看到大量的中国平底船，大约20年前，你还可以看到很多欧洲人的船；如今它们很少来这里，所有的贸易都迁到广州去了。皇帝在这里安排了六七千驻军，由一位汉人将领指挥。在厦门港与台湾岛之间，澎湖列岛形成了一个小小的群岛，由一支中国守军驻守，居住在这里的官员始终紧盯着在中国大陆与台湾岛之间往来贸易的商船。"当郭士立（Gutzlaff）先生许多年后探访这个"著名港口"的时候，他发现，这里的自然风貌丝毫未变，人民的偏见（或者毋宁说是官府的偏见）同样毫无改变。然而，城市的发展已经超过了杜赫德神父的精确描述，它方圆16英里，人口超过20万。数不清的寺庙在住房中间拔地而起，高高的宝塔俯瞰着狭窄的道路。这里的财富集中在少数人的手里，贫穷依然是多数人的命运，这个通商港口的开放，必定会向城市和郊区的居民敞开新的通向繁荣兴旺的大道。已经有一支200艘平底船组成的船队在积极地从事台湾与日本之间的贸易，福建省的主要财政收入来自厦门港的税收。

从鼓浪屿远眺厦门

Amoy, from Ko-long-soo

尽管长期以来英国人被排除在与这个风景如画的港口的交往之外，但他们早已习惯了与市民之间的商业友谊。早在外国人被限制在广州从事易货交易之前，这里就存在活跃的高标准贸易；因为英国军队的干涉而开放的5个自由港当中，最真诚地欢迎外国人回来的，莫过于厦门。一座肥沃富饶、修筑了防御工事的小岛抵挡着来自东边的海风和海浪，使得内海湾始终风平浪静、安全可靠。这个令人惬意的地方被当地人称作鼓浪屿，它并不能保护港内的船只免遭海盗的劫掠。漫漫长夜，"红炮"那刺耳的声音沿着水面发出低沉的隆隆声，告诉在海湾抛锚的平底船上的船员们做好准备，抵御突如其来的侵犯；甚至当英国战舰在近海停泊的时候，这一做法也很盛行。

我们能想象到的最愉快、最活泼、最生动的景象，莫过于从鼓浪屿高地上眺望这个巨大商业港口时所看到的风景。深水河道里挤满了平底船，它们就在观察者的脚下；远处伸出狭小的岬角，构成了主要的郊区；更远处是第二航道，背后是一些高高的花岗岩山峰，把海上区域和陆地区域分隔开来。

鼓浪屿和厦门的居民基本上是航海的，但他们也学会了对外贸易和海岸运输，而且相当成功。由于隔着辽阔而高耸的山脉，他们没法利用内陆交通和马车带来的直接优势，于是在对外贸易中得到了更大的回报。台湾是海盗的摇篮，长期以来和厦门人做着有利可图的生意。许多年来，这个港口的商人从事与新加坡之间的直接贸易，并连续不断地出口蔗糖到北方城市，换回稻米及其他必需品。由于与世隔绝的地理位置，福建人保留了很多古怪的特性，这些特

性在其他省份的人当中观察不到。他们的语言，不管是纯正的原始土话，还是被对外交往所污染的变种，其他地方的中国人几乎听不懂。

5

厦门城

City of Amoy from the Tombs

厦门城

斯托达特上校给这个著名港口描绘的精确景观是一幅精美的全景图。用古坟场作为观察台,下面的城市和围墙尽收眼底,连同广大郊区及其数不清的农舍;更远处,点缀着繁忙的商船,在微风中安全航行。内湾很像是一个内陆湖,巨大的山脉高耸其上,轮廓呈锯齿形,质地是花岗岩。鼓浪屿介于外洋与这个风景如画的盆地之间,充当了一道有效的天然防波堤,使得整个水面始终风平浪静,以至于船只一年四季都可以停泊在这里,等待启航的时机,而不管天气如何。

考虑到广州人的傲慢,似乎有理由得出这样一个结论:每时每刻从广州流失的贸易将有相当可观的份额流入厦门。珠江上的航行漫长而无聊,常常很不可靠——厦门湾的入口很短,水很深,没有障碍。从广州城出来同样不方便,而在厦门,船只可以在内港等待有利的天气。除了这些自然优势之外,英国的外交使团和远征队都发现,厦门人对待外国人、商人和游客比中国其他港口城市的人更友好、更慷慨。

厦门比中国的其他通商口岸距离广州更近,通过废除商业垄断权,它大概会更迅速、更平稳地富裕起来。从厦门市民喜爱社交的性格来看,这座城市与外国人的交往很可能比迄今为止这个民族所允许的更紧密、更持续、更平和。

6

古墓群

Ancient Tombs, Amoy

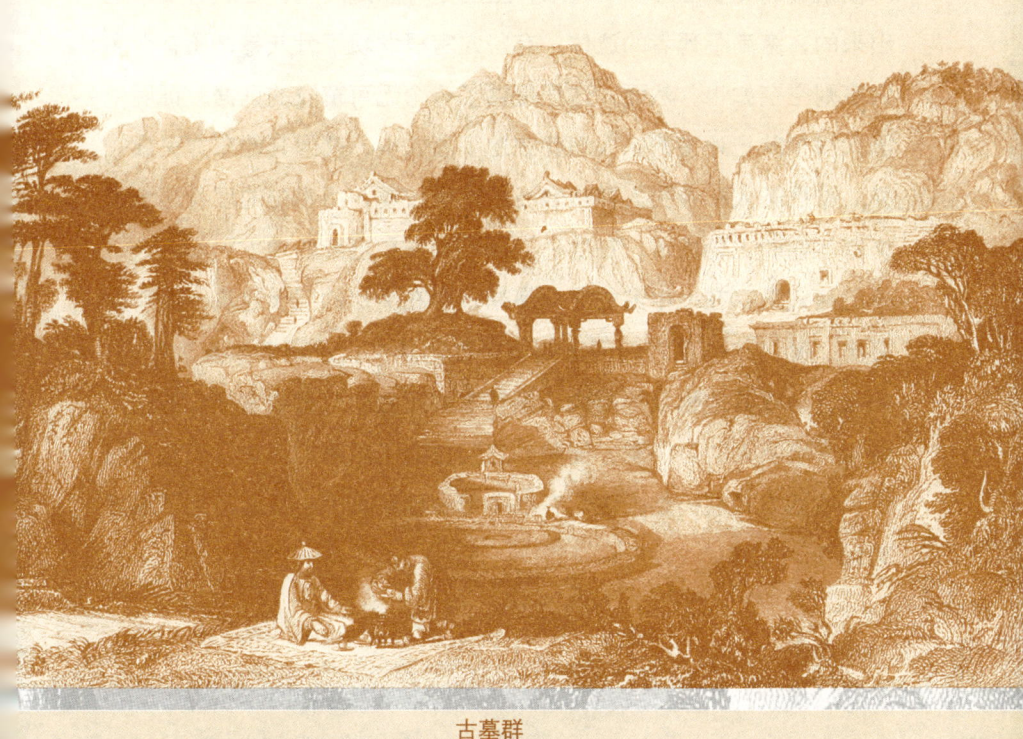

古墓群

　　由英国指挥官组成的探险队（他们的动机只不过是好奇、游乐或教学）动身从厦门出发，走下庇护和装饰着这一地区的花岗岩小山，他们惊讶地发现了一个古代墓地。它占据着山中的一块凹地，可能是一个被广泛开采的采石场留下的。从它风雨剥蚀的外表来看，显然十分古老。一个新月形的坟墓有三道围墙，耸立在这块围地的正前方；它埋葬的应该是一位高官。再过去，是一条从岩石中开辟出来的台阶，通向一个设计怪诞的门道。门道包括一个双曲屋顶，被4根木柱支撑。内部空间明显是挖出来的，石块被搬走了，留下了一个规则区域，构成了游廊和人行道，层层叠叠。巨大的空间被结实的砖石墙给围了起来，里面是寺庙或陵墓，是从岩石中挖出来的，塞满了死者的遗体。有些穴室里发现了骨灰瓮，还有很多穴室则空空如也。然而，这里提供了一个无可辩驳的证据，证明中国人很早就把死去的亲人埋葬在地下墓穴中，就像其他东方民族一样。腓尼基人和希腊人都从岩石中挖出坟墓，用祖先的埋骨之地围绕着他们的主要城市。在罗马、那不勒斯和巴黎的地下，都有大规模的墓穴群；在地中海的非洲海岸，存在类似的巨大建筑，但年代更早。厦门这些墓穴的门上刻着得体的碑文，还塑着妻妾、仆人、奴隶、马或其他物品的雕像，能够增加死者的荣耀或幸福。这一习俗与古埃及人的习俗刚好同时。它们包含了国家的历史，民族的习俗和生活方式被描绘或雕刻在很多纪念性建筑上，从而得到了很好的保存。

7

厦门城门入口
Entrance into the City of Amoy

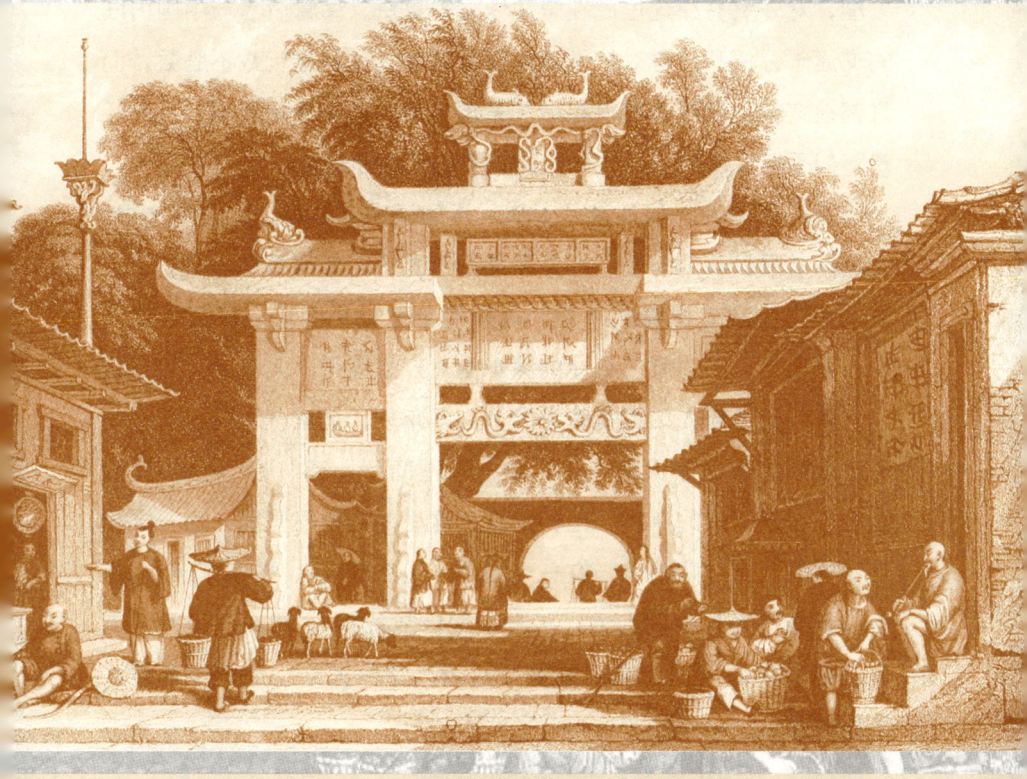

厦门城门入口

在福建省的这一地区,海岸和乡村的贫瘠迫使当地居民靠商业谋取生计和就业,他们很早就明智地选择了厦门港和厦门岛作为容身之地。这里是一个巨大的天然水坞,成百上千的船只可以安全地停泊在这里,小岛可以庇护它们免遭盛行风的侵袭,水深足以停泊最大的商船。这个被陆地包围的港口,其突出的优势很快就吸引了暹罗和交趾支那的商船来到这里。英国人在这里开设了商行,直到中国当局偏狭的政策迫使他们迁往广州;事实上,厦门当时是中国海运业的中心。如今,它是一个自由港,居民必定都是水手,很可能,对外贸易在这里比在宁波恢复得更快。尽管后者与中国内陆的交通十分便利,这对扩大贸易很有帮助。公共建筑数不胜数,而且都很宽敞,但建造得很粗糙。禁止与外国人交往和英国商行的迁走,似乎彻底阻碍了当地居民的进取心和商业精神。

厦门城的大门与其说是宏伟,不如说有点笨重。雕刻装饰中,龙占据着最显著的份额。此外还雕刻着孔子的道德箴言。高居于顶端的船形尖顶支撑着两条鱼,这样的象征比全国性的象征物更合理、更恰当,因为厦门海岸的深水渔业产量高得令人吃惊。可以认为,厦门的全部人口都是航海的。许多年来,这里一直驻扎着一支驻守部队,有一家大炮兵工厂和一家造船厂。1841年,当英国舰队出现在厦门港的时候,他们发现,这里的防备很坚固,由一支相当可观的八旗部队防守。有一个炮台,长1200码,装备了90门重炮,还有很多单独的大炮,另一个炮台装备有42门中国最重的大炮。在鼓浪屿(通往厦门的关口),有72门大炮,炮眼全都被沙袋保护着。

译者注：

 据周凯《厦门志》卷二记载，厦门城始建于明洪武二十七年，有城门四："东曰启明，西曰怀音，南曰洽德，北曰潢枢，各建楼其上。……永乐十五年，都指挥谷祥增高三尺，四门增砌月城。正统八年，都指挥刘亮督千户韩添增筑四门敌楼，城内外皆甃以石；城北有望高石，可全收山海之胜。"只不过图中所绘究竟是哪座城门，已经杳无可考。

8

茶叶装船

Loading Tea-junks at Tseen-tang

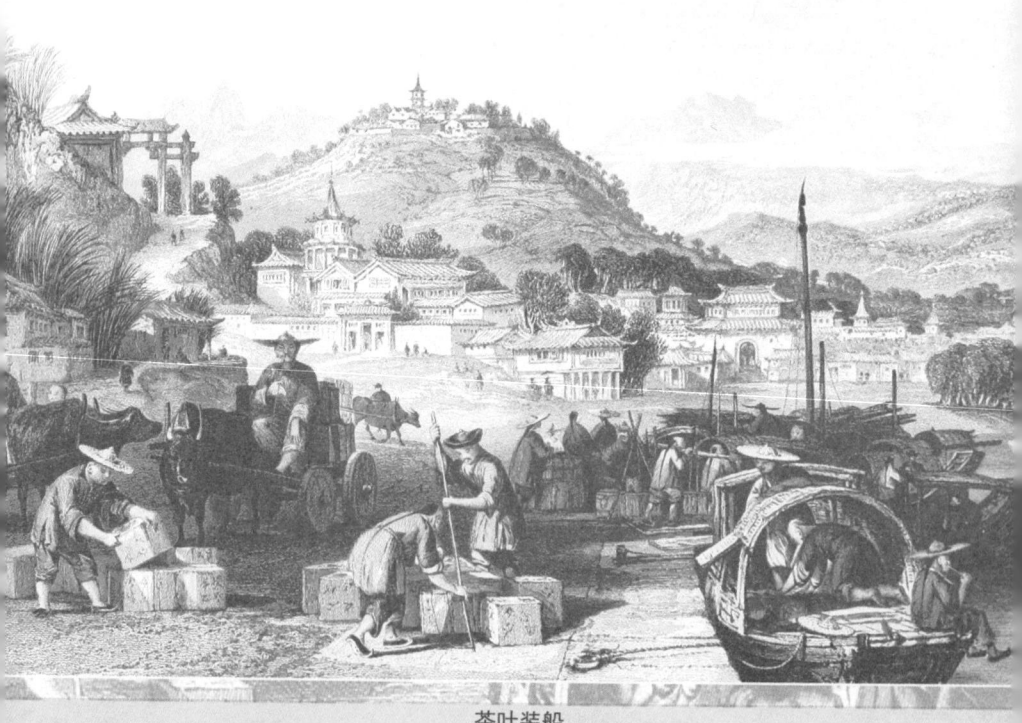

茶叶装船

在福建省九龙江的一条支流上，有一个浪漫、富庶而引人注目的地方，是茶叶代理商经常出入之地，也是这一地区的茶叶运往广州及其他市场的主要装货地。这里的山川河谷同样有利于中国的这一主要产品，欧洲人在这个地方仔细检查过茶树，研究过它的特性，比其他任何地方都更加细致和审慎。

茶农与制造商之间存在一个十分明显的区别，这就是：前者极其小心地按照各自的品质把采摘的茶叶分开，然后在家里或者在近便的市场上卖给制造商；后者则把买来的茶叶运到自家的工厂里，每堆取一定的数量，按照比例把它们混在一起，生产出他希望给予特定品级的茶叶。因此，茶农是一个分选者，而制造商是集中者。栽种、培养、采集、干燥、分拣和混合等工序完成以后，剩下的唯一程序就是打包装箱，踩得结结实实，以这种简便的形式把它们堆放在平底船的甲板上，运往广州或澳门。

1

船过水闸

Junks Passing an Inclined Plane on the Imperial Canal

船过水闸

不管科学人士或旅行的文人墨客如何贬低大运河的价值，它都是人力劳动现存的最引人注目的纪念碑之一。它不是借助隧道来穿山过岭，也不是通过高架渠来跨过深壑大谷，而是借助大自然提供的平面，穿越大半个中国，它的宽度和深度，世界上其他任何静水航行都不曾尝试过。在某些地方，它的表面宽度达到了1000英尺，没有任何地方小于200英尺。在穿过一个低平面的时候，是通过大理石或花岗岩砌成的河堤来实现的。河堤把水体围起来，水速通常是每小时3英里，水量充足。如果运河要实现一段距离较长的上升，便要降低较高的部分，抬升较低的部分，把整体降到所需要的平面。大运河从高地下降到低地是借助于拉长的台架或平面，像台阶一样一级接一级下降，落差从6至10英尺不等。这些闸门借助安装在侧壁柱凹槽中的一级级的厚木板，把水保持在较高平面，两个结实的桥墩围住倾斜的平面，它的升降使船只得以通过。桥墩上建有强力绞盘，很多人齐心协力，通过杠杆使之运转，借助人力和机械力的组合，在运河上航行的满载货物的大船得以抬升或降下。在引导船只通过闸门、同时通过一个倾斜45度的平面时也需要相当的技巧：一个舵手拿着一根笨重的船桨，站立在船首，而船工们则站在桥墩上，放下用塞满毛发的兽皮做成的护船碰垫，使之在快速运送的过程中不至于因碰撞侧壁而造成损害。每一艘装载货物的船都要缴纳一定的通行费，用于这座活动堤坝的维修，以及支付管理人员的薪水。

2

扬州渡口
The Pass of Yang-chow

扬州渡口

在学识渊博的耶稣会士们留下来的关于中国和中国人的记述中，有一些小的谎言、错误或夸大，混合了更大比例的真实。不管原因是什么，他们严重歪曲了他们那个时代（事实上其他时代也一样）扬州府的情况。这一指控尤其针对下面这个说法："扬州城的居民煞费苦心地培养了很多年轻女孩，教她们唱歌、演奏乐器、绘画，以及才艺教育所需要的各项技能，然后把她们作为小妾卖给达官显贵。"这完全是误解：女性并没有因此而沦为奴隶或公开买卖的商品；居民们都是皇帝的奴隶，又如何能奴役他们的同类呢？这些女孩子从小操习她们父母的职业，后来作为公共表演者取悦于上流社会。假如耶稣会士们说"在这里，音乐、绘画、诗歌和文学都得到了高度的培养"，那才是这座城市及其邻近地区名副其实的特征。

　　这一地区的气候令人愉快，就像地中海地区的南意大利和西西里一样；周围的乡村风景如画，富于浪漫情调，场景变化万千：既有温顺的也有狂野的，既有熟悉的也有荒凉的。这里的商业非常活跃，以至于很多人被效益吸引到了这里，然后被享乐留在了这里。

　　在一座设计奇特的平拱桥下面，大运河流入长江，在一块岩石高地上，有游乐花园、亭台楼阁和乡村戏院，从那里可以俯瞰江南省的宜人风光。每天傍晚，达官贵人和百万富翁们操心完商业上的事情之后，便退隐到这片岩石高地。每逢这样的时候，试图从桥上通过的人群太大，以至于这座平拱桥不可能在一段时间之内容纳这么多人，于是便需要大量的船只渡他们过运河，虽说这段距离不过只有几码。在横贯扬州渡口的那条运河的入口处，有一个小河湾，盐船在那里抛锚，把价值不菲的货物转移到在本省的运河和小河上

航行的平底船上。

译者注：
　　此图描绘的地方便是大名鼎鼎的瓜洲渡，位于长江与古运河交汇处，其地理位置十分重要。嘉庆《瓜洲志》卷一云："瓜洲虽江中沙渚，然始于晋，盛于唐、宋，屹然称巨镇，为南北扼要之地。""瓜洲虽弹丸，然瞰京口，接建康，际沧海，襟大江，实七省咽喉，全扬保障也。且每岁漕艘数百万，浮江而至，百川贸易迁徙之人，往还络绎，必停泊于是。"张祜《题金陵渡》云："金陵津渡小山楼，一宿行人自可愁。潮落夜江斜月里，两三星火是瓜州。"王安石《泊船瓜洲》云："京口瓜洲一水间，钟山只隔数重山。春风又绿江南岸，明月何时照我还。"萨都剌《过江后书寄成居竹》云："扬州酒力四十里，睡到瓜洲始渡江。忽被江风吹酒醒，海门飞雁不成行。"

3

金坛纤夫

The Kilns at King-tan

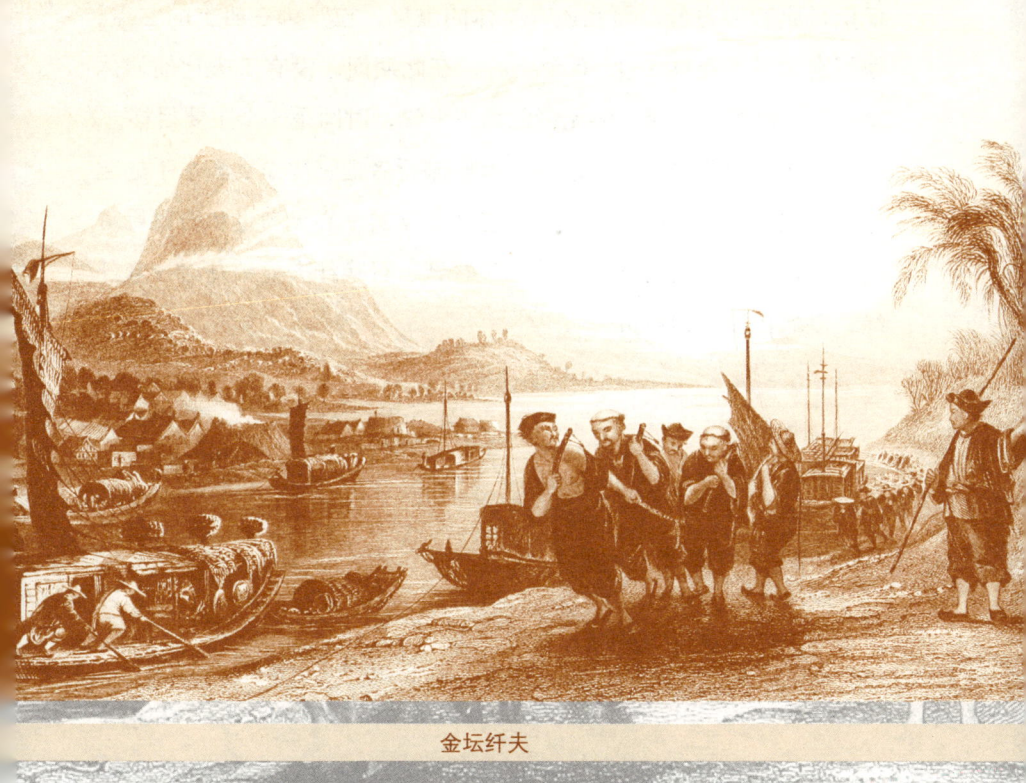

金坛纤夫

说到这个庞大帝国令人悲叹的专制暴政,金坛的石灰岩地区提供了比其他地方更常见的例证。有一句古老的格言,说是要尽可能为更多的人提供持续的就业,凡是人力或畜力能干的事情,机械都无法与之竞争;可是,就连这一政治理论也不足以证明纤夫群体所遭受的残忍对待是合理的。他们是一群身强体壮、吃苦耐劳的人,走出了无法养活自己的贫瘠大山,开始干上纤夫这一辛苦的营生。他们半裸着身体,肩套轭具(由一块栏板,有时候是一根包着衬垫的木棒组成,其两端系着纤绳),拉动河里满载货物的船只。他们的姿势和努力在插图中得到了充分的表现,看上去,他们给出的不仅仅是肌肉的力量,而且还有身体的重量,拉紧绑在船上的主绳。他们有时候要连续工作16个小时,在此期间,没有工夫让他们休息一下恢复体力。对冷酷无情的雇主来说,时间是一个主要目标。

很多人谈到过纤夫的歌谣,有些旅行者把它比作英国水手的起锚号子或英国农夫的口哨。但这些都是自由、心灵满足和自愿勤劳的象征,而纤夫的歌谣是一种悲哀之音,召唤纤夫兄弟及时拉紧纤绳,以减轻邻人的重负。

4

临清州街头杂耍

Raree Show at Lin-sin-choo

临清州街头杂耍

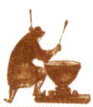

严格说来,大运河是从临清州开始的。但是,一种夸大其辞的倾向导致中国人把构成这条巨大内陆航运线的所有河流都包括在大运河的范围之内。中国人声称,它北起于白河畔的天津,南端终于江南的杭州府,然而这个说法并不准确:因为闸河的北部终点并不比临清州更高。白河与大运河畅通相连,没有水闸或堤坝,而且,沿着白河的河道(它被错误地描述为大运河的河段),平缓的水流每隔一段距离便被当地人发明的水闸所阻隔。这些水闸很少导致一英尺的落差,而且为了保护和管理他们,有一队军人或军事警察驻扎在岸边。临清州的邻近地区长期以来是搬运工的聚集之地,他们把货物从一种平底船搬运到另一种平底船上。这座城市坐落于大运河的尽头,赢得并依然拥有人们相当程度的尊敬。欧洲旅行者认为,那座九层高的宝塔就是为了标示闸河入口而建造的,大概也是为了纪念它的开通。由此看来,它可以被视为这项伟大而有益的公共工程的一座精美纪念碑。就形式而言,临清州宝塔是一个八边形的锥形塔。底层是斑岩花岗岩,上层是琉璃砖。一道蜿蜒曲折的台阶共183级,通向最顶层,从那里可以俯瞰两河交汇,以及临清州人头攒动的街道。尽管从最高层看,城市似乎就在宝塔脚下,但私人住宅(甚至包括公共建筑)几乎是看不见的,因为城墙之内有数不清的花园、灌木丛和树木茂盛的游乐场所。在1793年,这座美丽的宝塔处在荒废破败的状态,但打那以后,它被彻底修复并装饰一新。每层的屋顶向外伸出,底层的檐口上刻有清晰的文字:"阿弥陀佛"。

大批的商人、小贩、游客、船工、官员和随从成群结队地聚集

在这里，给走街串巷的杂耍表演者、变戏法的人和各种各样的江湖骗子提供了独特的吸引力；临清州街头因为这些连续不断的绝技表演而显得生机盎然，充满活力。

5

踢毽子

Playing at Shuttlecock with the Feet

踢毽子

在卫河与闸河交汇处的附近，有一座宏伟气派的八角形宝塔，它一共有9层，向上逐层缩小。从它的底层至水边，地面微微倾斜，这片令人愉快的场地是保留给临清州市民休闲娱乐的地方，通常呈现出欢乐的场景。变戏法的人在这里展示他们无与伦比的骗人绝技，斗鸡走狗之辈及各种各样的赌徒聚集在这里，从事使人消沉颓废的勾当。

然而，还有更多的人在从事一些有点孩子气的活动。这些活动也许不太适合他们老大不小的年纪，但所表现出的优点却完全比得上周围的同胞所从事的严肃行当。放风筝是一项深受喜爱的娱乐，世界上大概很少有哪个民族像中国人那样把这种简单的装置放飞得那么高。然而，孩子气的品位并没有局限于这种天真的娱乐；踢毽子肯定是一项有益健康的娱乐活动，中国人对之抱以极大的热情，西方人很少有这样的热情。五六个人围成一圈，依次单脚踢起毽子，不能让它掉在地上，失败者依次退出这个圈子，直至剩下最后一人。这个人理所当然就是赢家了，不管他赢得的奖品是什么。

译者注：

　　山东临清完全是一座因大运河而存在、而繁荣的城市，此图的背景便是临清州著名的舍利塔，与通州燃灯塔、杭州六和塔、镇江文峰塔并称"运河四大名塔"。万历三十九年刊《临清州志》载："州人大司空柳佐起建舍利塔，九级，九年成。登者不至绝顶可见泰山高耸玲珑。"汪大年《登塔微见岱宗》云："登高分岱色，即想众山低。松去惟留石，云疲间作霓。半空天乐发，绝壁异人栖。每忆曾游处，莓苔满旧题。"

6

黄河入口

Entrance to the Hoang-ho, or Yellow River

黄河入口

有两条大河是中国运河的主要供水者，它们也是这个古老帝国富饶生产力的主要来源，这就是长江与黄河。这幅插图表现的就是大运河与黄河的交汇口。黄河发源于青藏高原，起初以最凶猛的流速穿过了一段250英里的距离，然后从东向转为西北向，这段长度大致相当的流程更平缓一些，这之后便流入了陕西省境内，与长城平行向前达数百英里，最后在北纬29度的地方与著名的大运河交汇，再向北奔流400多英里。

黄河与大运河的交汇处被认为是黄河河口，也正是在这里，繁荣的商业形成了一个航运业的集散地。黄河之水飞流直下，穿过一段长达2500英里、持续不断的斜面，获得了巨大的冲力，这使得横渡黄河始终是一项十分危险的任务。在洪泽湖的出口，以及在大运河汇入黄河的地方，水流的速度很少低于每小时4英里，尽管那个地方距离大海不超过20英里。有人根据显而易见的数据——宽度、平均深度和流速——计算，这条著名的大河每个小时要把25.63亿加仑的水倾泻到黄海中，是恒河水量的1000多倍。巨大的流量并不是它唯一的显著特征，它的第二个特征更加不同寻常，这就是它所携带的泥沙量，河水中泥沙所占的比例如此之大，彻底破坏了河水的清澈，使得它拥有了黄河这个名字。

7

东昌府饭摊

Rice Sellers at the Military Station of Tong-Chang-foo

东昌府饭摊

这个饭摊所呈现出的场景，旅行者经常目睹，尤其是在运河沿岸，而东昌府便坐落于运河岸边。为了缴税而设立的兵站使得过往的船只不得不停下来，纤夫们便抓住这个机会歇息片刻，让自己恢复体力。一队军事警察在接受检阅，在监工结算税金的时候，纤夫们便坐在一个竹竿撑起的大伞之下。这个非常原始却风景如画的旅客接待处的女主人给他们拿来碗筷以及其他用具。他们围坐在一个陶制炉子的周围，摘下头上的草帽，捧起手里的大碗，狼吞虎咽，大快朵颐。在中国，就像在西欧一样，烟斗构成了劳工个人财产中必不可少的组成部分；由于东方人的烟斗格外长，把它插在口袋里的时候，总是有相当可观的一部分伸在外面。

　　在东昌府的郊区，农业栽培特别富有技巧。这里生长一种烟草，它的叶子很小，有毛，而且是黏性的，花的颜色呈青黄色，边缘演变为淡玫瑰色。这里还出产大麻，但数量很少，它更普遍的用途是跟烟草混在一起，而不是用它的纤维生产布料。

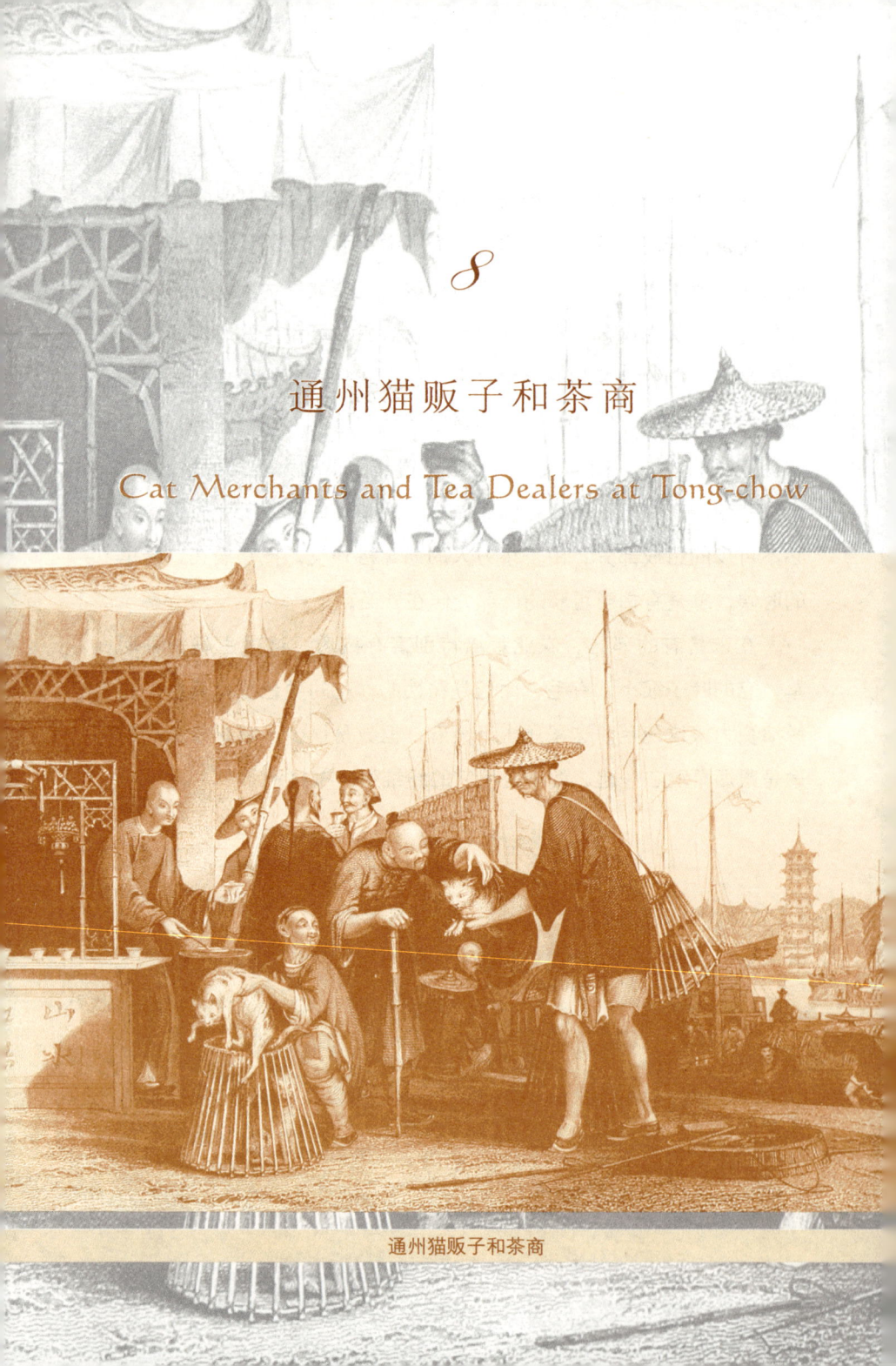

8

通州猫贩子和茶商

Cat Merchants and Tea Dealers at Tong-chow

通州猫贩子和茶商

距离北京12英里，在白河不再能够航行载重商船的地方，坐落着通州府。这座城市被60英尺高的砖墙所围绕，有稠密的人口，明显处于贫穷的状态，尽管由于是北京城的港口而有着活跃的贸易。南方各省的产品和制造品，以及逃避海港关税的任何外国进口品，都被带到这里，登陆上岸，然后运往首都。这个人口稠密、热闹繁忙然而却贫困破败的地方也曾出现在英国的历史中，因为阿美士德勋爵那次值得纪念的会晤就发生在这里。当时，理藩院尚书和世泰、礼部尚书穆克登额向勋爵解释了面见皇帝时屈膝跪拜的必要性。

就在通州码头的旁边，有一些摊棚，出售茶点给船工和游手好闲的人。不过，茶是最常见的饮料，摊主站在竹竿支撑的帆布篷下，邀请路人品尝特别受欢迎的茶点。茶杯整齐地摆放在大理石柜台上，柜台的尽头立着炉子和水壶，茶就在那里沏着并保温。周围的场景提供了一个不同寻常的例证，证明了竹子的普遍使用。除了支撑帆布棚的竹竿之外，桌子的框架，茶点铺的花格架，装猫的锥形筐，挑筐的扁担，猫贩子的草帽，买主的手杖，停泊岸边的商船上的桅杆、船帆、缆索，全都是用竹子做成的。

口味不那么挑剔的人大概不会拒绝野鸟、鹰、鹳和猫头鹰，家禽贩子把这些列为珍品，尽管它们被所有欧洲集市排除在外。但在中国，最受欢迎的家禽是鸭子，在饲养鸭子上，中国人的坚持不懈和动物本能十分明显。在每个行省，农民都熟知孵蛋的方法。当雏鸭能够被拿走的时候，它们便被放进船里，带到附近有贝类可吃的河岸边。抵达放鸭的现场，放鸭人便敲响一面铜锣或吹响口哨。听到这一信号，鸭子们便立即游开，去搜寻任何能吃的东西。听到信

号再次响起,它们便准确无误地游回到各自的船边;尽管在觅食的地方同时有上百艘放鸭船,有数不胜数的鸭群。当鸭群靠近的时候,放鸭人便把一块很宽的木板靠在船边,让年幼的鸭子上船;鸭群爬上木板时的场景既妙趣横生又滑稽可笑。

1

天津大戏台

Theatre at Tien-sin

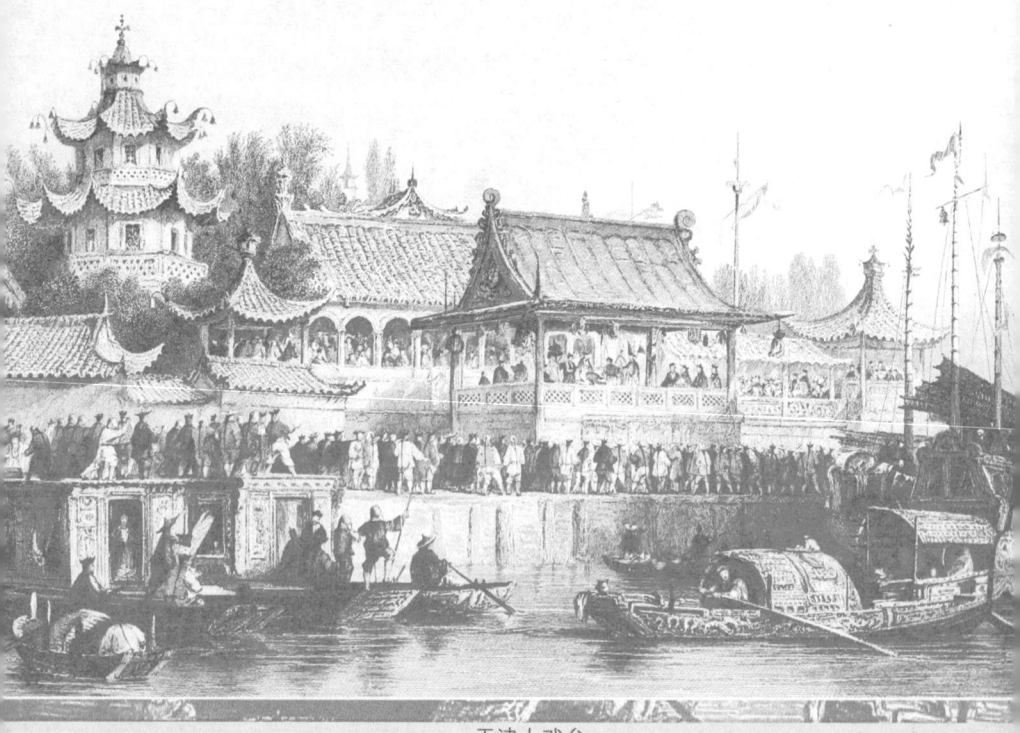

天津大戏台

在北直隶省，有一座城市比其他大多数城市贸易额更大，人口更稠密，而且更富裕，尽管它不属于一流城市，而且没有自己的管辖地区；它就是天津卫。它坐落于来自临清州的大运河与来自北京的白河交汇的地方。所有来自东鞑靼地区的运送木材的船只，在穿过辽东湾之后，都来到这个距离北京仅60英里的港口卸下货物。

白河与卫河的交汇使得天津很早就拥有了商业上的重要地位，前者与首都（80英里）和大海（50英里）相通，后者通过运河与南方各省相连。在一些热闹繁忙、人口稠密的商业城市，人们对劳动力的唯一担心似乎是体力的耗尽，因此总是有五花八门的公共演出，有大量的茶馆、饭店、礼堂和戏院。有足够的证据表明，在这样的地方，他们是最大的主顾。这个说法对天津更加适用，天津以北直隶省主要的贸易中心而著称，也以它无休无止的娱乐消遣和寻欢作乐的场面而驰名。

很多欧洲人探访过这座中国的利物浦，商业交往导致人们礼貌客气。跟中国的其他地区比起来，外国人在这里受到的接待更加慷慨，在这里逗留受到的限制也更少。建筑物、码头、工厂、仓库和造船厂沿着白河两岸延伸了2.5英里；河面上几乎停满了船只，以至于只有依靠水上警察的力量才能留出一条狭窄的通道。

白河兵营

Military Station at Cho-kien

白河兵营

在每一条通航河流上，尤其是在白河两岸，都建有兵营；每座兵营的规模或兵力与这一地区的人口密度或交通流量成正比。由于江河是中国的主要交通通道，这些兵营也就类似于英国的警察局；居住在兵营里的部队并不是正规军，而有点像地方民兵。除了维持治安、执行政府命令之外，这些江河警卫队还有另外的职责要履行，比如征收通行费、保护水路畅通和维护水闸。这幅插图表现了一个第一流的兵营，那里始终维持着一个至少100人的卫队：任何时候，只要有皇帝或达官显贵经过，向船队行军礼致敬便是他们的职责。这一仪式包括放三响礼炮，礼炮是专门为这一目的而准备的。当仪式完成的时候，士兵们的华丽服装，包括刺绣裙子和缎子靴，连同他们的武器和装备一起，全都交还给兵营的军械库保存，直到下一次需要它们的场合。至于士兵，如果他们只是中国的军事警察，则很大一部分人要重新操持自己的老本行，从事农业或制造业。

帝国军队的兵力，包括常备警察和地方民兵，据估计有74万作战人员，其中40万人是骑兵，3万人是水兵，在海军服役。然而，更准确地说，八个旗兵军团共8万人，构成了用于防御或进攻的唯一真正的正规部队。这支庞大军队的总司令始终是旗人，汉人在他手下担任次要职务。从将军到最底层的士兵，笞刑甚或枷刑都适用。如果帝国法典中的军法得到严格执行，没有理由认为，像中国这样一个勇猛无畏、吃苦耐劳、不屈不挠的民族在军事力量上不能跟世界上任何民族平起平坐。

3

北直隶湾：长城尽头

Termination of the Great Wall of China, Gulf of Pecheli

北直隶湾：长城尽头

这片山峦那粗砺凶险的面貌，连同它们断裂的山谷和破碎的山峰，完全符合这片狂暴躁动的大海那严酷险峻的特征。装备完好的小船在这里航行，所遇到的危险不过是大海上那些常见的危险；但是，对于像平底商船这种船体笨重、建造粗劣的船只来说，水手的性命就堪忧了。船的高度使得船侧很容易招致飓风的袭击，如果再加上水手的能力不足，恶劣的天气就能够轻而易举地赢得胜利。当一艘商船离开北直隶湾的一座港口时，人们通常会认为：它失事的可能性和返航的可能性大致相当。因此，如果命运之神对它青睐有加，货主和船员的亲属就会额手称庆、皆大欢喜。有人根据可靠的信息得出这样一个结论：每年从白河港出发的商船共有 1 万名水手消失在这片汹涌狂暴的海湾。

人们相信，神的影响力居留于罗盘之内，于是在甲板上罗盘的背后建起了一个小小的祭坛，有一根用蜡、牛脂和沉香做成的小蜡烛连续不断地在祭坛上燃烧。这一束神圣的火焰有双重功效：它服务于船员们的虔诚意图，而且，通过它 12 个相等部分连续不断的消失，标示出时间流逝了 12 个小时。然而，这个古老民族的这种孩子气的勤奋是徒劳的，他们无聊的迷信更是徒劳的，不可能抗衡或征服那搅动这个北方海湾的无情旋风。

4

重阳节放风筝

Kite-Flying at Hae-Kwan, on the Ninth Day of Ninth Month

重阳节放风筝

幼稚是中国人的一切运动和节庆娱乐活动的显著特征；斗蟋蟀，斗鸡，踢毽子，猜单双游戏，盛行于帝国的各个行省。除了这些非常古老而十分幼稚的爱好之外，还有一项深受喜爱的娱乐活动：放风筝。喜爱戏法，心灵手巧，喜欢在各种场合展示肌肉的柔韧性——放风筝的人努力把这些品质糅合进所喜爱的这项娱乐活动中。竹子因为轻巧和弹性而特别适合作为风筝的支架。有一种纸，是用乱丝或丝的废料做成的，既坚韧又轻盈，特别适合覆盖竹子和绳子绑成的骨架。中国人在各种操作技艺上都心灵手巧，在风筝制作上当然超群出众。他们用最富于幻想的装饰图案来装饰风筝，风筝的形状则是从动物界借用来的。鹰、猫头鹰及整个鸟类王国为风筝制作的模仿提供了原始样本。当它们带着展开的翅膀、彩绘的羽毛和透明玻璃做成的眼睛飞上高空的时候，它们以最荒唐可笑的逼真呈现了它们的原型。由来已久的习俗把九月九日定为这一娱乐的特定节日；在这个欢乐的场合，孩子和大人联合起来尽情享受放风筝的乐趣。

5

江湖郎中

An Itinerant Doctor at Tien-sing

江湖郎中

如果说文明时代给中国人的生活带来了很多的舒适甚至是优雅，那么，它也引入了一种杂质，极大地降低了这些改良的价值。这种贬低在于各种各样低劣的感官满足：赌博，吸食鸦片，抽烟，热衷于最低劣的滑稽表演，以及对变戏法者、算命先生和江湖郎中的信赖。这些走街串巷的冒险家最喜欢去的地方之一便是天津。这个地方在商业上十分重要，而且，它的人口就像海洋的潮汐一样时刻处于动荡不宁的状态。人流最大的地方，比如城门口的附近，便是这些拙劣表演通常选择的场地；观众和看热闹的人所表现出的轻信，充分证明了中国人普遍低下的智力状态。

所有骗子族群当中，江湖郎中是最无赖、最受欢迎的群落之一：他们表演的主题吸引每个人的关注，很多人在公开场合谴责他们，而暗地里却通过购买他们的"灵丹妙药"、听从他们拙劣的治疗方法，从而鼓励了他们。他们在面前摆上一张端端正正的长凳或柜台，把五花八门的口袋、瓶子、画像、器械和沥青硬膏摊放在上面，间或放上一些纸卷，上面用金字写着他"妙手回春"治愈的一些病例，以及患者的姓名。演说技巧，或者更准确地说是口若悬河的能力，构成了一个中国郎中最主要的资质；他的治疗在很大程度上是通过他的说服力和患者的轻信来实现的。人的肉体所患上的任何疾病，人的体格由于意外或天生而造成的任何残缺，中国郎中没有不敢下手诊治的。瘸子、瞎子和聋子通常会聚集在这个江湖骗子的摊位周围，尽管经验中没有任何知识导致他们放心地信赖对方妙手回春的能力，他们的希望乃是建立在对方对自己的创造发明所做的巧舌如簧的介绍上。加上他们宁信其有、不信其无的偏好，这是

弱者、病人和无知者的典型特征。有一句古老的谚语:"眼见为实。"中国人无条件地相信这句话,江湖郎中每一次神奇表演的末尾,都毫无例外地要兜售他的灵丹妙药,价钱十分便宜。

6

求签问卦

A Devotee Consulting the Sticks of Fate

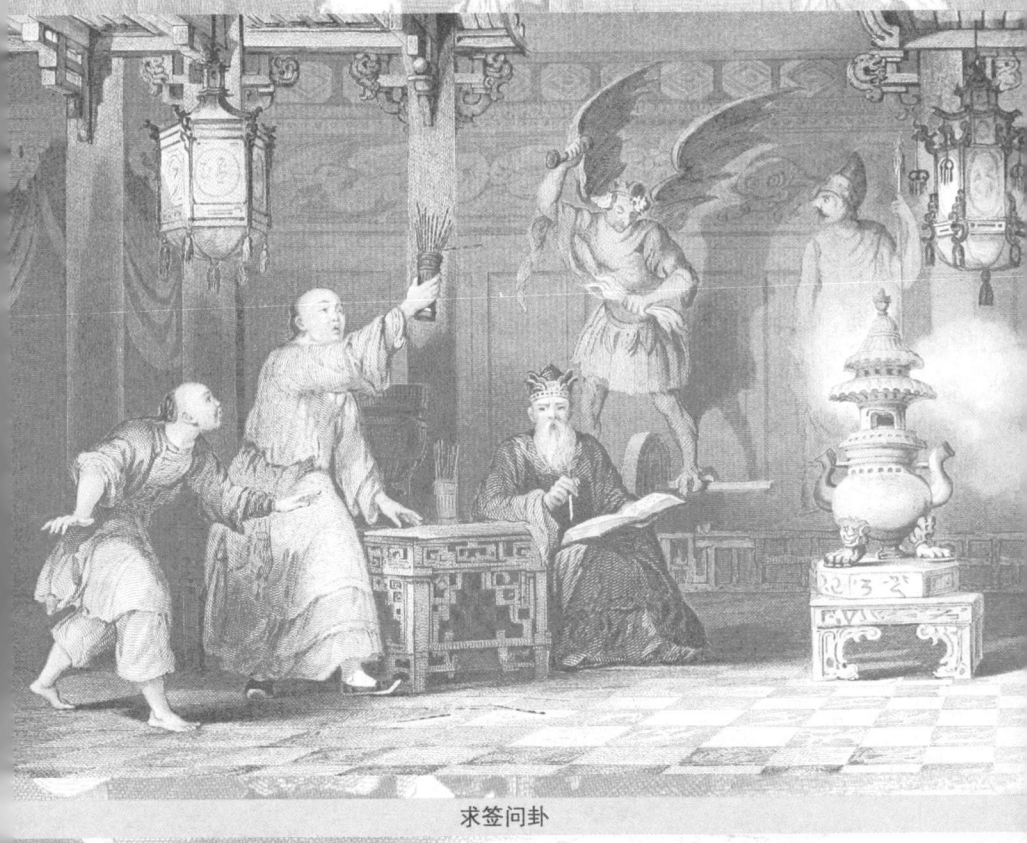

求签问卦

像希腊人和罗马人一样，中国人也用最卑劣的花招来利用同胞的轻信，满足他们对宿命论的偏爱，尽管工具不那么花样翻新，托词不那么富有欺骗性。在各种情况下（公开的或私密的），在任何有三条路交汇的城镇乡村，在最高山的顶峰，在最隐秘的深谷，在人迹罕至的偏僻之地，在森林中荒凉的隐蔽之处，都建有命运之神的庙宇，其大门永远敞开，邀请信奉宿命论的人进入，来这里打探他们的命运。这里建有一个祭坛来供奉反复无常的命运之神。祭坛上摆放着瓷瓮，里面装着筹策，样子类似于简牍。筹策上刻着一些文字，彼此之间有着神秘的关联，并与算命者参考的算命书的内容也有着神秘的关联。

在那些幽深僻静的荒芜之地，香客的稀少使得靠施舍为生的僧人的生计很不稳定，因此寺庙无人占用；筹策立于瓮中，算命书束于高阁。而在通衢大道，总是有一位僧人提供服务，有大量的参考书和可怕的雕像。求签问卦，有时候是有重大事情要向命运之神咨询，比如出门远行、建造房屋或埋葬亲人。求签者付给僧人一笔钱，拿起筹瓮，忐忑不安地连续摇动它，直到有一对筹策掉落出来。接下来，僧人便查看筹策上的文字，把它们与算命书上的相关段落进行比较，然后宣布求签者的事情是否顺利。

7

打板子

Punishment of the Pan-Tze, or Bastinado

打板子

打板子是在中国各地最常见的惩罚形式,几乎可以针对每一种违规犯罪行为,至于打多少下,则视罪错的轻重而定。犯错者通常被带到城外的某个公共场所,当着官员和卫兵的面,由专门的仆役施行。如果罪行很严重,则施加的惩罚成比例地增加。一个或多个仆役抓住犯错者,行刑人拿着一根劈成一半的竹杠(长6英尺,宽约2英寸),打他的屁股。在这个有辱人格的仪式结束的时候,犯错者匍匐在主持官员的面前,感谢他父母般的警觉和担忧。

由于宫廷的榜样,以及这一刑罚的普遍应用,打板子几乎成为一种时尚。"每个政府官员,从九品到四品,都可以对他的下级施行这样一种温和的惩戒;皇帝可以下令打四品以上大臣的板子,只要他认为这样做对他弃恶从善有好处。"乾隆皇帝曾下令打他两个儿子的板子,当时他们早已成年,其中一位后来还继承了他的皇位。

让穷人感到满意的是,富人也不能幸免于这样的刑罚。但是,由于打板子的执行常常被委托给那些天性残忍的人,因此,极端的不公正经常损害整个执行制度的公平。汉人通常对自己的命运逆来顺受,但满人从来不向官员磕头谢恩。他想起满人曾经征服过汉人,因此得出这样一个结论:汉人没有权利打他的板子。

这种有辱人格的刑罚显然是中国最古老的制度之一。它的持续是一个明显的证据,证明了千百年来文明在这个伟大帝国是停滞的。

图书在版编目(CIP)数据

晚清河山／(英)乔治·N.赖特文；(英)托马斯·阿洛姆绘；
秦传安译．—北京：中央编译出版社，2016.7
ISBN 978-7-5117-3036-7

I.①晚… II.①乔… ②托… ③秦… III.①自然景观－介绍－中国－清后期
②风俗习惯－介绍－中国－清后期 IV.① K928.7 ② K829

中国版本图书馆 CIP 数据核字 (2016) 第 129774 号

晚清河山

出 版 人：	葛海彦
出版统筹：	董 巍
责任编辑：	曲建文
责任印制：	尹 珺
出版发行：	中央编译出版社
地　　址：	北京西城区车公庄大街乙 5 号鸿儒大厦 B 座 (100044)
电　　话：	(010) 52612345（总编室） (010) 52612370（编辑室）
	(010) 52612316（发行部） (010) 52612317（网络销售）
	(010) 52612346（馆配部） (010) 55626985（读者服务部）
传　　真：	(010) 66515838
经　　销：	全国新华书店
印　　刷：	张家口市下花园光华印刷有限责任公司
开　　本：	880 毫米 ×1230 毫米　1/32
字　　数：	238 千字
印　　张：	10.75
版　　次：	2016 年 7 月第 1 版第 1 次印刷
定　　价：	36.00 元
网　　址：	www.cctphome.com　邮　箱：cctp@cctphome.com
新浪微博：	@中央编译出版社　微　信：中央编译出版社（ID：cctphome）
淘宝店铺：	中央编译出版社直销店 (http://shop108367160.taobao.com) (010)52612349

本社常年法律顾问：北京嘉润律师事务所律师　李敬伟　问小牛
凡有印装质量问题，本社负责调换，电话：010-55626985